高等学校数字媒体专业规划教材

An Introduction to Information Design & Visualization

信息可视化设计概论

李四达　编著

清华大学出版社

北　京

内 容 简 介

本书基于大量的案例分析和插图讲解，全面论述了信息可视化设计理论与实践，系统梳理了信息可视化设计与大数据可视化设计的范畴、类型、历史、艺术语言和知识体系，并从理论研究、美学特征、设计方法、软件工具、信息图表设计、图形动画设计、交互信息设计和数据可视化设计等多角度分析了信息可视化设计的表现形式与应用领域。全书共12课，每课都有思考题和讨论与实践题。

本书图文并茂、深入浅出、体系完整、论述清晰，并提供了超过12GB的教学辅助数字资源，包括超过1000张的插图、60个电子课件和超过500分钟的视频。

本书可作为高等学校"信息设计""信息可视化设计""交互设计"和"数字媒体艺术概论"等基础课和专业课的教材，适合艺术、设计、动画、媒体技术和理工类相关专业的本科生和研究生学习，也可作为信息设计相关课程的自学用书。对广大青年教师、企业与科研院所人员来说，本书也是值得一读的参考教材。

本书封面贴有清华大学出版社防伪标签，无标签者不得销售。
版权所有，侵权必究。举报：010-62782989，beiqinquan@tup.tsinghua.edu.cn。

图书在版编目（CIP）数据

信息可视化设计概论 / 李四达编著. —北京：清华大学出版社，2021.4（2024.8重印）
高等学校数字媒体专业规划教材
ISBN 978-7-302-57640-2

Ⅰ. ①信… Ⅱ. ①李… Ⅲ. ①视觉设计 – 高等学校 – 教材 Ⅳ. ① J062

中国版本图书馆 CIP 数据核字（2021）第 037432 号

责任编辑：袁勤勇
封面设计：李四达
责任校对：李建庄
责任印制：杨　艳

出版发行：清华大学出版社
网　　址：https://www.tup.com.cn，https://www.wqxuetang.com
地　　址：北京清华大学学研大厦 A 座　　　邮　编：100084
社 总 机：010-83470000　　　　　　　　　　邮　购：010-62786544
投稿与读者服务：010-62776969，c-service@tup.tsinghua.edu.cn
质量反馈：010-62772015，zhiliang@tup.tsinghua.edu.cn
课件下载：https://www.tup.com.cn，010-83470236

印 装 者：涿州汇美亿浓印刷有限公司
经　　销：全国新华书店
开　　本：210mm×260mm　　　印 张：23　　　字　数：618 千字
版　　次：2021 年 5 月第 1 版　　　　　　　　印　次：2024 年 8 月第7次印刷
定　　价：88.00 元

产品编号：087981-01

前　　言

2020年（农历庚子年），无论对于中国还是世界，都是一个见证历史变迁的重要时刻：肆虐的瘟疫使得全人类面对由新冠病毒带来的"至暗时刻"。挣扎求生的病人、寂静的城市街道、救护车的警笛、冷酷无情的死亡数字……这一切都在告诉人们：我们将面对一个更加陌生和未知的世界。只有依靠科学技术，人类才能真正战胜病毒、走出死神的阴影，重新沐浴在阳光下；而大数据、人工智能、基因工程与信息可视化技术无疑是最重要的武器之一。信息可视化不仅能展现事实，而且也是面向未来的指南针。人们渴望通过数据与分析判断趋势与未来，信息可视化设计的价值正在于此。

20世纪20年代，约翰·B.斯帕克斯，一位雀巢美国公司的经理，需要频繁乘火车长途旅行。作为一个业余历史爱好者，他总是随身携带一本历史书和一个记事本作为旅途的伙伴。每次归来，记事本上都记满了读书心得、人名或日期等。日积月累，斯帕克斯的读书笔记本越来越多，如何才能从中挖掘和整理出历史脉络？斯帕克斯想到了信息图表。他将这些笔记本的内容分门别类剪贴到一张巨大的图表上。到了1931年，这张长约5英尺（1英尺≈0.305米）的宏大历史挂图《世界四千年历史图鉴》（图0-1）终于诞生了。该图采用了当时颇为流行的达尔文物种演化图谱的方式，描绘了上下四千年人类文明发展史。斯帕克斯还结合了定量和定性方法，用不同的颜色和面积代表不同的种族、国家和区域文明发展的历史进程，而横坐标体现了同一时期不同文明的兴衰趋势。《世界四千年历史图鉴》是信息可视化设计的一个重要的里程碑事件。它不仅清晰生动地展现了历史的大数据，而且通过宽窄不同的彩色条块，让沉默历史能够"开口说话"；该信息图也成为读者按图索骥和探索人类文明发展的坐标和"藏宝图"。该图工程浩大、资料丰富，蕴藏着无数的奥秘有待后人研究与发现。例如，为什么最右侧的中华文明，虽然历尽沧桑，饱经战乱和动荡，但却能够绵延不断五千年？这个答案也许不仅蕴藏在长江、黄河、长城和兵马俑之中，也体现在武汉疫情暴发之际，全国人民所展现出的万众一心、顽强拼搏和团结互助的民族精神之中。

今天，人工智能与算法推演的进步已经可以通过大数据预测未来，但各种偶然性、机遇与可能性仍然需要人类的慧眼才能识别和把握。左脑与右脑、艺术与科学的碰撞正是信息可视化设计的源泉与力量。因此，无论信息与数据如何进步，人类的创造力、想象力、故事、审美与体验在塑造可视化世界中仍然不可或缺，它为人类带来思索、启发、娱乐和智慧，引领艺术与科技融合的浪潮奔向未来。在今天大数据和数字媒体泛滥的时代，信息可视化设计的理论与实践将呈现出越来越深刻的意义。本书是作者在疫情隔离期间思考、归纳和总结的结晶，因此有着特殊的意义！本书不仅是全国第一本以概论的形式全面论述信息可视化设计理论与实践的专业课教材，而且也是作者近20年在该领域耕耘的心得总结，相信能够给读者带来启示。本书的完成还要感谢吉林动画学院郑立国董事长兼校长和罗江林副校长，正是由于他们的支持和鼓励，这部著作才能最终按时脱稿。此外，作为中国大学生计算机设计大赛信息可视化设计专家组评委，书中引用的部分插图源于我对参赛作品的分析，也借此机会向这些图表的作者表示衷心的感谢。

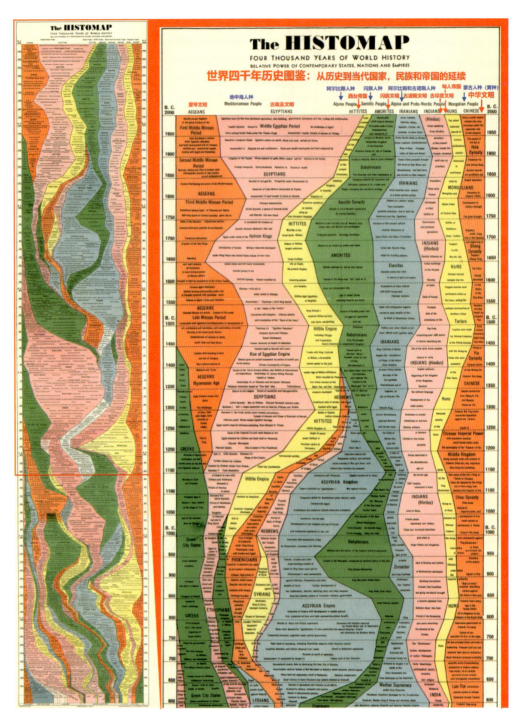

图 0-1 《世界四千年历史图鉴》（左为全图，右为局部放大图），约翰·B. 斯帕克斯绘制

作　者

2021 年 2 月于北京

目　　录

第1课　信息可视化设计概论 ··· 1

　　1.1　信息可视化设计的意义 ··· 2
　　1.2　信息可视化设计的定义 ··· 5
　　1.3　信息可视化设计的范畴 ··· 7
　　1.4　信息图表设计 ·· 12
　　1.5　空间导视设计 ·· 14
　　1.6　动态可视化设计 ·· 15
　　1.7　交互信息设计 ·· 18
　　思考与实践 ··· 22

第2课　信息可视化设计研究 ··· 23

　　2.1　信息爆炸与大数据 ··· 24
　　2.2　信息可视化设计特征 ··· 27
　　2.3　思维可视化与示意图 ··· 30
　　2.4　信息可视化与趋势洞察 ·· 34
　　2.5　信息可视化设计目标 ··· 36
　　2.6　信息设计师的职业特征 ·· 40
　　2.7　信息设计师的能力 ··· 42
　　思考与实践 ··· 46

第3课　信息可视化设计方法 ··· 48

　　3.1　信息可视化的黄金规则 ·· 49
　　3.2　信息资源的整理与优化 ·· 52
　　3.3　视觉吸引力的5秒法则 ··· 53
　　3.4　图表信息构架设计 ··· 54
　　3.5　故事板与说明书设计 ··· 56
　　3.6　数据图表可视化设计 ··· 60
　　3.7　设计思维与信息可视化 ·· 62
　　3.8　信息可视化的呈现方式 ·· 66
　　思考与实践 ··· 69

第4课　信息可视化设计流程 ··· 71

　　4.1　信息架构设计原则 ··· 72
　　4.2　可视化设计的工作流程 ·· 74
　　4.3　可视化设计的创意策略 ·· 77

4.4	资料收集与设计研究	79
4.5	设计草图与创意草案	82
4.6	概念设计与头脑风暴	85
4.7	可视化设计的深入阶段	87
4.8	智能设计的流程创新	89
	思考与实践	95

第5课 插画地图设计史 ········ 96

5.1	远古的信息可视化	97
5.2	古代社会的地图	98
5.3	《山海经》与中国古地图	101
5.4	托勒密的世界地图	105
5.5	中世纪的宇宙地图	106
5.6	炼金术的知识可视化	107
5.7	达·芬奇的插画与地图	112
5.8	明代中国地图集《广舆图》	115
5.9	科学插图与系统树	117
	思考与实践	123

第6课 数据地图与图形语言 ········ 124

6.1	拿破仑征俄路线图	125
6.2	南丁格尔统计图	126
6.3	普莱菲尔的数据图表	127
6.4	伦敦地铁交通图	128
6.5	通用视觉语言	131
6.6	图形符号	133
6.7	人机交互可视化	137
	思考与实践	141

第7课 信息可视化设计的科学 ········ 142

7.1	两种地图与左右脑	143
7.2	注意力、吸引力和记忆	146
7.3	色彩与可视化设计	151
7.4	图表设计的心理学	155
7.5	信息产品情感化设计	157
7.6	文化隐喻与符号	160
7.7	基于隐喻的可视化设计	163
7.8	多感官体验设计	164
	思考与实践	169

第8课　图形设计软件工具 171

- 8.1　可视化设计软件 172
- 8.2　思维可视化与导图设计 178
- 8.3　XMind与概念设计 181
- 8.4　Adobe XD 界面设计 183
- 8.5　Sketch界面设计 186
- 8.6　图像软件与可视化设计 191
- 8.7　图形软件与图表设计 192
- 8.8　投影符号设计 194
- 8.9　动态图形可视化软件 196
- 8.10　三维造型及仿真软件 201
- 思考与实践 203

第9课　信息图表设计 205

- 9.1　网络时代的信息图表 206
- 9.2　信息图表设计元素 208
- 9.3　信息图表的类型 210
- 9.4　地图与插画地图 216
- 9.5　插画地图的分类 218
- 9.6　信息图表设计原则 223
- 9.7　插画图表的信息传达 224
- 9.8　数据图表的选择方法 226
- 思考与实践 228

第10课　动态可视化设计 230

- 10.1　图形动画发展简史 231
- 10.2　图形动画与可视化 234
- 10.3　图形动画的视觉语言 236
- 10.4　图形动画的主要特征 239
- 10.5　图形动画的应用类型 241
- 10.6　音乐MV与图形动画 246
- 10.7　图形动画设计流程（一）：从概念到分镜 251
- 10.8　图形动画设计流程（二）：从原型设计到影片推广 254
- 思考与实践 257

第11课　交互信息设计 259

- 11.1　交互信息设计基础 260
- 11.2　UI设计与信息可视化 263
- 11.3　信息界面设计简史 265

11.4	界面设计基本原则	272
11.5	iOS界面设计规范	277
11.6	安卓手机材质设计	280
11.7	UI设计：列表与宫格	284
11.8	UI设计：侧栏与标签	289
11.9	UI设计：平移或滚动	291
11.10	手机旗标广告设计	293
11.11	手机H5广告设计	296

思考与实践 ... 305

第12课 数据可视化设计 ... 307

12.1	数据可视化的意义	308
12.2	数据可视化的分类	309
12.3	数据可视化简史	314
12.4	数据分析流程与方法	318
12.5	常用数据可视化工具	320
12.6	可视化工具的标准	326
12.7	高级可视化分析工具	330
12.8	时间数据的可视化	337
12.9	空间数据的可视化	344

思考与实践 ... 348

结束语　数据、故事与美学 ... 349

参考文献 ... 357

第1课　信息可视化设计概论

　　信息可视化设计是目前计算机图形学、大数据、人工智能与艺术设计相互交叉的新领域，处于艺术、新闻、技术和故事之间的交汇点。本课将从信息可视化设计的定义、范畴、意义和价值等几个方面，深入探索信息可视化设计在数字媒体时代的特征与影响。本课还将概述信息可视化的主要类型：信息图表设计、空间导视设计、动态可视化设计和交互信息设计。可视化设计的意义在于通过增强信息或数据的可读性、易读性、可用性、美观性和易用性，从而促进人们的相互理解与沟通，并由此实现人类社会的和谐相处。简单来说，在这个网络和信息时代，数据就是美。而信息可视化设计更深刻意义在于：它是消除误解、促进交流、展示真理，构建人类命运共同体的有效手段。

1.1　信息可视化设计的意义
1.2　信息可视化设计的定义
1.3　信息可视化设计的范畴
1.4　信息图表设计
1.5　空间导视设计
1.6　动态可视化设计
1.7　交互信息设计

1.1 信息可视化设计的意义

人类是一种令人难以置信的视觉生物。早在数千年前,史前的洞穴居民就开始使用绘画和涂鸦追踪四季的变化,描绘他们的猎物并记录他们的庆典活动。随后,文明的发展带来了语言、文字和视觉符号,并成为人类相互交流的代码和媒介。今天的世界,无论你走到哪里,可视化的信息几乎随处可见。简洁清晰的视觉标志和象征符号让旅行者能够在多数国家或城市穿行(图1-1,上);社交网络,如微博、微信、QQ和谷歌翻译等App的出现,使得信息能够更快速地跨越文化、民族和国家传播。20世纪70年代以后,随着彩色印刷的普及,报纸和杂志开始大量使用信息图表、地图、插图和漫画来说明和诠释新闻或事件,数据图表与故事情景插图打破了传统报刊灰色的面貌,成为吸引读者的重要手段。当今,随着互联网的出现和移动媒体的普及,各种信息的呈现不仅更加绚丽多彩,而且还结合了动画、特效与交互方式(图1-1,下),新媒体使得可视化迈向了新的台阶,也成为当代设计师耕耘的热土。

图1-1 信息标识(上)和智能媒体(下)是当代社会的基本特征

1. 信息可视化设计与读者用户体验

信息可视化设计（Information Visualization Design）是目前计算机图形学、大数据、人工智能与艺术设计相互交叉的新领域，处于艺术、新闻、技术和故事之间的交汇点，从呈现数据的饼图到全彩色的技术插图；从图形动画到动态影像，可视化设计的形式、内容、大小和范围几乎涵盖了所有的艺术表现方式，信息图表为新闻事件与科学普及增添了可读性与视觉吸引力（图1-2）。伴随着新媒体的普及，纸媒时代一去不复返，登载新闻插图和数据图表的报纸或者杂志越来越少；但另一方面，各种信息和数据却随着网络的普及，以几何级数爆炸式增长。人们每时每刻都通过智能手机、计算机和平板计算机连接到各种媒体网络。人们渴望得到有用的信息和更多的快乐，在一个拥挤不堪、良莠不齐的数据世界，一个有吸引力的视觉演示或清晰、简洁、生动的图表设计可以使得读者眼前一亮；无论是产品、品牌或是服务，信息可视化设计是多数企业和机构，如博物馆、展览馆、主题公园、公共服务或学校等不可或缺的。无论是广告与营销、社交与传播都离不开好的故事与过目不忘的印象。在印刷媒体时代，大多数图形或者图表都是静态的或者只为阅读而设计的；然而，在互联网时代，数字媒体不仅具有丰富的交互体验，而且使读者体验到更强的相关性、趣味性和个性化，由此体现出了信息设计的意义和价值。

图1-2　韩国艺术家张圣焕设计的信息图表海报

心理学研究表明，人类80%以上的学习记忆都是通过视觉完成的，而对普通人来说，只能记住纯文本内容的20%；《纽约时报》的一项研究表明，大约只需要8秒的时间，读者的目光就会被色彩绚丽、简洁清晰的信息图表所吸引。无论是在线媒体还是印刷出版物，信息设计都具有重要的意义。在网络媒体与信息爆炸的时代，以文字堆砌传达信息的方式不再有效，越来越多的政府机构、团体或大学都开始采用信息可视化方式传递信息或进行科普宣传。例如，2019—2020年澳大利亚持续燃烧4个多月的森林大火吸引了全球的关注，人们

痛心地看到无数动物被大火吞噬，也开始反思全球温室气体的改变给人类生存带来的巨大影响。一幅温室气体排放与地球气候变化的数据图表更清楚地反映出了问题的严重性（图1-3），而因气候变暖可能引发的冰川融化、海平面上升等问题的解决更是迫在眉睫（图1-4）。信息可视化设计坚持"用事实和数据说话"，推动了环保科学知识的普及。

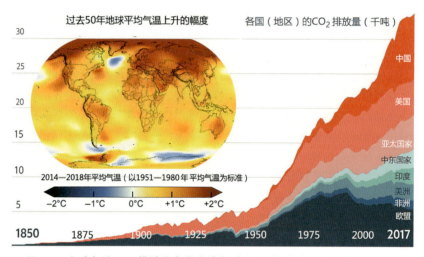

图1-3　全球各地 CO_2 排放量变化曲线和过去50年地球平均温度上升幅度

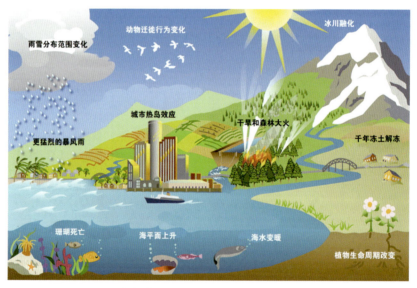

图1-4　气候变化引发的10大生态灾难的科普插图

2. 信息可视化设计的意义

"可视化"一词是1987年美国国家科学基金会提出的概念，即通过视觉的方式将日益增多的海量计算数据直观地展现出来，以方便人们理解、交流和应用。可视化对应的英文单词为visualize和visualization。其中，动词visualize强调可视化的过程，意为"生成符合人类感官习惯"的图像；名词visualization则更强调可视化的结果，表达"使某物体或某事物成为可见的动作或状态"。可视化就是在大脑中形成一幅可感知的心理图像的过程或能力。信

息可视化设计的目标在于将不可见信息，或难以直接显示的数据转换为可感知的图形、符号、图表、颜色或纹理等视觉要素（图1-5），并用图像或动画表示趋势、观念、思想或者过程。今天，为了应对信息时代海量、多维、多源和动态数据的分析和挑战，需要通过设计学、图形学和交互设计等新的方法和手段展示数据，让人们能够从复杂、零散和不完整的数据中快速挖掘出有用的信息，以便及时准确地判断趋势，并做出有效的决策。

图1-5 可视化数据、图表、图形或动画能够有效传达作者的意图

由此，我们可以总结归纳出信息可视化设计的意义或价值（图1-6）。信息可视化设计的意义在于通过增强信息或数据的可读性、易读性、可用性、美观性和易用性，促进人们的相互理解与沟通，从而实现人类社会的和谐相处。简单来说，在这个信息时代，数据就是美。而信息可视化更深刻意义在于：它是消除误解、促进交流、展示真理、构建人类命运共同体的有效手段。

1. 数据就是美。
2. 信息传播就是力量。
3. 客观图表更容易被受众接受。
4. 使复杂的数据变得清晰、易懂和美观。
5. 将复杂的数据梳理成有条理的信息传递给受众。
6. 将不同学科的专业内容视觉化，促进科普与传播结合。
7. 使分散的数据变得集中，以便更好地理解信息在系统中的位置。
8. 将数据中的深层内容通过视觉化的方式现出来，便于展示因果关系和趋势。
9. 信息可视化是消除误解、促进交流、展示真理、构建人类命运共同体的有效手段。

图1-6 信息可视化设计的意义和价值

1.2 信息可视化设计的定义

信息可视化与信息设计有何联系呢？从设计角度上看，信息设计是将信息由无形、杂乱或者模糊变成美观、有形、清晰和可描述的视觉命题。国际信息设计学院（IIID）对此这

信息可视化设计概论

样定义:"从广义上讲,所有图形设计都是'信息设计',而区别就是:图形设计通常由能够独立交流的元素构成,如文字、摄影和插图;而信息设计,正如我们所看到的,它还包含了更多的基本数据元素,因此需要设计师对其进行更多的诠释和解读,这样才能更易于被人们所接受。"

要准确地理解信息设计与可视化的关系,首先应该对"信息""数据"和"可视化"的概念进行说明。通俗地说,信息(information)就是以文字、数字或概念的形式呈现的可以用于交流的知识。信息不是能量,但却是物质有序存在的一种形式。从热力学第二定律上看,系统的混乱程度或者"熵"(entropy)值代表了信息的相反方向:熵值越大,信息量越小。

根据这个原理,2012年,微软公司技术工程师戴夫·坎贝尔提出了随着熵值的减少,信息的价值不断递增的模型。该模型可以清晰地说明信息、数据与可视化之间的联系。根据坎贝尔信息价值递增模型,我们可以看到随着人类对信息的筛选和过滤,冗余(熵值)不断排除,信息价值也在不断递增(图1-7)。知识或智慧的获取经历了去粗取精、去伪存真的过程;也就是智慧>知识>信息>数据>信号的不断萃取的过程。这个模型也说明了信号、数据、信息与可视化(虚线框内)之间的联系。需要指出的是:数据(data)代表可计量的,但包含冗余"噪声"的信息,尽管数据的形式多种多样,但仍以抽象数字为主要代表,而信息代表了提炼和凝练后的数据,也包括可视化后的数据。该视觉化信息或数据的过程就称为"可视化"(visualization)。我们用这个词表示"可视化信息"或"可视化数据"。信息可视化过程就是从数据中挖掘或提取知识、意义价值的过程,也称为信息可视化设计。

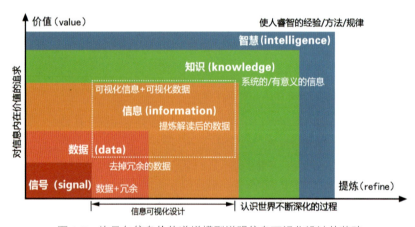

图1-7 坎贝尔信息价值递增模型说明信息可视化设计的范畴

维基百科对信息设计的定义是:"信息设计是一种以促进对信息的有效理解的方式来呈现信息的实践。信息设计与数据可视化领域密切相关,并且经常作为平面设计课程的一部分进行教学。信息设计和视觉传达等其他设计领域有着密切的联系,涵盖着更为广泛的应用领域。因此,信息设计在定义上也与视觉传达设计、数据可视化和信息构架设计的定义产生了一些重叠。"这个定义清晰说明了信息设计具有综合性、交叉性和广泛性的特点。因此,信息设计就是用可视化的方式展现信息的实践行为。信息设计或信息的可视化不仅描述了可视化的数据、进程、层次、结构、年表和其他内容,而且还包括了注释、说明和深入的描述。此外,随着科技的发展,信息可视化还包含了动态可视化和交互信息等概念。图1-8

反映了信息设计、信息可视化设计、信息图表设计和数据图表设计这几个概念之间的嵌套关系。

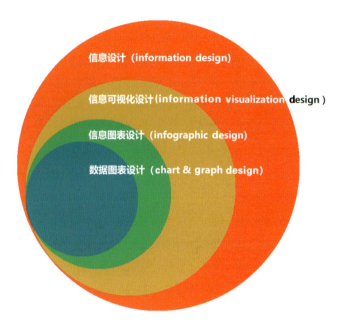

图 1-8　信息设计与信息可视化设计、图表设计之间的关系

信息可视化是由著名人机交互专家斯图尔特·卡德等人于 1989 年创造的词汇并逐步被国际社会所接受。信息可视化将数据信息和知识转化为一种视觉形式，充分利用人们对图形符号的解读理解复杂信息背后的意义或故事。视觉化的数据，无论是图形、表格、地图、流程图或是图形动画（Motion Graphic，MG），都能为人们传递信息、知识、隐喻、叙事或者观点。同时，信息可视化设计融入对图形图像、动态表达、交互设计与技术等视觉语言的训练，最终使得学生具备在实体或虚拟空间建构体验与服务的能力。信息可视化与数据可视化有着密切的联系。后者的概念更为广泛，主要指数据的形象化表述或数据视觉化的过程，常见形式包括各种统计图表、条形图、折线图或饼图等。相对信息可视化来说，数据间的关系更为复杂。因此，需要专门模型才能准确描述这些数据之间的趋势或关系。本书将在第 12 课详细论述数据可视化的概念、模型、方法和工具等。

1.3　信息可视化设计的范畴

为什么人们需要信息设计？因为在人类文明进化过程中，图像是最重要的媒介。几千年来，从最早石窟洞穴的壁画，到古埃及墓穴中的象形文字，再到现代标志上的图形设计，人们喜欢使用图像进行交流和讲故事。图像早已深入到人脑和社会文化之中。信息图表无处不在，我们每天的生活都被视觉信息所包围，如各种图表、地图、图标、标志、海报，还有网站和移动媒体上的各种数据图表、插图、图形动画等。耶鲁大学信息可视化理论奠基人爱德华·塔夫特指出："在所有的信息分析和统计方法中，一张精心设计的数据图形虽然最为简单，却是最为强大的交流手段。"如今，信息可视化已经有了新的定义：通过将数据与图形设计、

信息可视化设计概论

插图、文字、图片、动画、特效、交互方式结合在一起，设计师构建了讲述完整故事或诠释意义的新颖方式。未经诠释的信息或数据不再被认为是完整的或可用的材料，而只是设计师用来进行创作的原始素材或设计元素。只有经过设计师信息加工后的可视化图表才能代表知识和智慧。

　　信息可视化设计不仅是艺术、科学、新闻、技术与故事的交汇点，也是当代发展最为迅速的学科与应用领域，在貌似简单的视觉叙事的背后，蕴藏着太多的艺术与科学的研究成果和最前沿的技术手段。例如，计算机图形学、大数据、人工智能、动画影像、视觉设计、心理学以及人机交互等领域都与信息可视化设计有关，新的数据分析与呈现方式也层出不穷，如德国一家创新企业就利用客户的大数据和弦图为客户订制个性化的营养早餐（图1-9）。信息可视化在读图和视频的时代具备了更加广阔的发展前景。它与时下流行的数据挖掘（data mining）和数据分析（data analysis）等领域存在交叉和融合，也成为最为时尚、最有价值的领域。

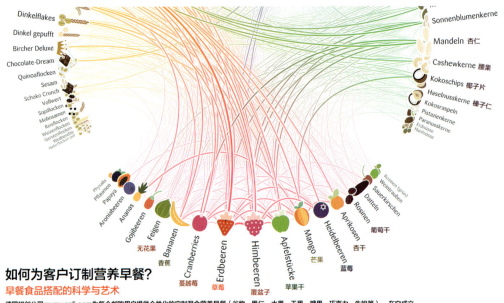

图1-9　大数据可视化（弦图）显示的营养早餐配比

1. 信息的现代多学科特征

　　信息可视化设计以设计学/视觉传达、计算机图形学/数据科学、心理学/信息架构设计三大领域为中心并组合拼接，形成了相互交叉的学科与研究范畴（图1-10）。无论是基于时间的叙事与故事、基于空间的展示与导航或基于媒体的图形与色彩，都是信息可视化设计不可或缺的要素。虽然该领域的历史不长，但已经逐渐形成了基于数据科学、设计学与心理/行为学的基础理论和实践范畴。理论体系方面，信息可视化设计从更为抽象的科学可视化（scientific visualization）中逐渐分离出来，并与视觉艺术紧密融合，面向大众与公共传媒；在与科学、艺术的融合过程中，加入了认知心理学和人类学的理论指导；实践方面，信息可视化设计借鉴了交互设计/动态影像设计的成果，强调用户体验和反馈的意义。随着人工智能

的介入，计算机逐渐成为"人类智力放大器"，以可视化为核心的信息设计也逐渐形成一门涉及设计学、艺术、动画、影像、人类学、传播学、计算机科学、数据科学、人工智能、认知科学、心理学、社会学、符号学以及语言学等多学科相结合的交叉学科。信息可视化设计的核心就是设计信息结构与视觉呈现，通过增强可读性、易读性、可用性和易用性提升人们的理解与相互沟通，从而实现人类社会的和谐。

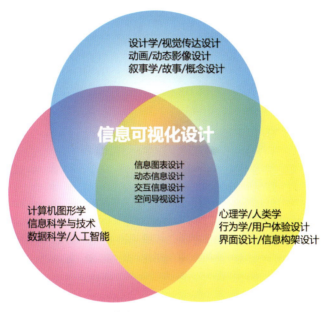

图1-10 信息可视化设计的跨学科特征

信息可视化设计涉及的范围非常广泛，按照不同的视角有很多不同的分类模式。按照信息处理方式，可分为过程分析、地理分析、时间分析和统计分析等；按相关学科分类可分为视觉传达、产品设计、空间设计和媒体设计等；按用途可分为地图类、科普类、商业类、界面类和说明类等；按设计方式可分为图表、图像、符号、指示等；在 *Information Design* 一书中，作者凯瑟琳·考特斯和安迪·艾莉森认为，根据媒介和用途，信息设计或信息可视化设计至少包含三种不同形式：①以静态图表和数据为主的印刷信息设计（媒体）；②包含计算机和网络的交互信息设计（交互）；③包含导视设计、展示设计等的环境信息设计（空间）。作者贾森·兰蔻、乔希·里奇和罗斯·克鲁克斯（Ross Crooks）在《信息图表的力量》(*Infographics: the Power of Visual Storytelling*，张燕翔等译，人民邮电出版社，2016) 一书中，将信息可视化设计放在一个由信息轴和交互轴所构成的坐标体系中（图1-11）。他们根据研究对象在坐标系所分布的位置差别，将信息可视化设计划分为信息图表设计、交互信息设计和动态可视化设计三大类。本书基本沿用这个科学分类体系。

2. 信息可视化设计的分类体系

（1）信息图表设计以静态图形、图表、插图等信息内容为核心，其信息传播的特征通常是固定的和被动的。用户交互的主要方式包括观看和阅读，其中部分方式是主动（如扫描图书的二维码）。信息图表设计也包含了空间导视设计，如展览展示的设计内容。空间导视设计是以非交互式信息传播为主，部分如可触摸显示屏带有用户主动的特征，因此被归纳在信息图表设计的范畴中。非交互性信息一般最好用来叙事或传播知识，如博物馆的招贴海报、

信息可视化设计概论

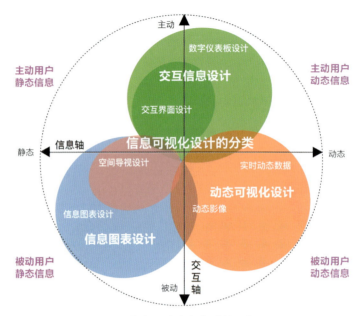

图 1-11　信息设计分类体系的四象限图

导游地图、信息图表和带插图的说明文字等，但在某些情况下可以用于展示基于时间变化的信息，如可以借助手机搜索实现个性化知识或者内容的探索。静态图表设计不仅用途广泛，而且具有更好的通用性、快捷性与低成本优势。由于设计静态图表比交互和动态内容更为方便，因此在许多应用中是最佳的选择方式。例如，由 IBM 公司发布的信息插图《大数据的四个特征》（图 1-12）就通过"一键识图"的方式，清晰地解释了大数据所具有的 4V 特征：惊人的海量数据、高速增长的数据量、多样化的数据种类以及数据潜在的可用性。该图表还通过详细的文字、图形与数字，使读者能够一目了然地理解大数据。

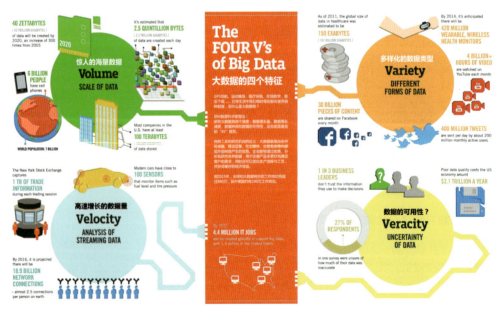

图 1-12　IBM 公司发布的信息插图《大数据的四个特征》

（2）从交互方式上看，无论是视频、动态影像还是动画，动态可视化设计都是以传播固定的信息为主。动态信息设计通常用于叙事、新闻、广告营销或品牌传播等。虽然有小范围的 SVG 格式支持在影像中插入实时数据，但传统的 MP4、MOV 或 AVI 技术仍不能支持动态数据，同样用户也不能通过搜索的方式查阅视频内的数据。由于动态可视化设计需要手动更新信息，所以一旦定稿后将很难进行修改，相对静态图表设计的成本会高一些。为了吸引用户的注意力，动态可视化设计往往借助 AE/PR 等视频特效与编辑工具进行动画、转场、特效或音画对位等操作，由此实现影片的超现实风格。动画脚本、故事板和视听语言对于实现动态可视化设计是必不可少的。

（3）交互信息设计最明显的特征就是用户主动性。用户交互的行为包括点击和搜索具体的数据以及通过手机查阅数据，如 GPS 地图、动态数据或数字仪表板展示的信息。交互信息设计可以用于叙事、观摩或者探索、研究等行为，如提供基于过程数据的可视化内容。交互式信息可视化应用相当广泛，从最简单的 PPT 演示的设计到即时更新数据的 App 设计都属于这个范畴（图 1-13）。虽然交互界面（UI）是交互信息设计的中心内容，但数据驱动的数字仪表板设计更为关键。交互式内容不仅可以用于展示实时事件、新闻、行业动态或者股票涨落，而且在智能手机、智能手环等移动设备上应用广泛。无论是 App 设计、网络或软件产品的仪表板设计都需要掌握交互信息设计的相关技术、编程语言与非线性视觉叙事方法。在一个日益增长的信息化时代，交互信息可视化设计有着越来越广阔的发展前景。

图 1-13　手机 App 的信息界面（示意版式与导航）

因此，本书根据信息内容的特征与传播方式，特别是最终产品的呈现方式，将信息可视化设计分为静态媒体、空间导视、动态信息和交互信息四个设计领域。随着数据分析软件/平台的普及，基于编程工具的数据驱动图表也日益普及，因此交互信息设计往往也是数据驱动的设计。本书将交互信息设计与数据可视化设计分开叙述，前者重点是阐述界面设计或者 UI 设计这种带有弱交互属性的媒体设计，而数据可视化设计则偏向强交互属性的数字仪表板类设计，如交互式图表、时间与空间数据的可视化和数据驱动设计等。由于信息本身可以转化成不同媒体的形式，静态信息图表既可以编辑为图形动画，也可以通过后台数据

的嵌入，转换成可交互的动态界面。因此，同样的信息可以在不同媒介之间交流，上述各种分类之间并没有严格的或绝对的界限。下面将简要介绍这几类设计的特征、技术和表现形式。

1.4 信息图表设计

信息图表（infographics）源于英文 information graphic，其含义就是信息＋绘图。随着电子商务的流行以及社交媒体的发展，这个概念已经深入人心。信息图表不仅包括静态媒体的海报、招贴、信息插图和信息图表，还包括呈现于印刷或数字媒体上的图形设计，如地图、地理信息、科普信息或仪表板等。信息图表通常用于平面媒体，如地图、新闻、技术文档和教材以及多媒体触摸屏幕。信息图表很早就出现在各种历史文献、插图或者博物馆挂图中。例如，美国现代艺术博物馆（MoMA）是现代艺术作品收藏的"大本营"。早在1936年，MoMA的创始人、艺术史学家和第一任馆长阿尔弗雷德·巴尔以及媒体艺术研究学者丹尼尔·弗瑞尔就曾经为现代艺术的发展勾画了一个"发展谱系图"。他们以线性编年方式和不断递进的历史观把20世纪的现代艺术，如立方主义和抽象主义、波普艺术、街头艺术、涂鸦艺术和受数字媒体文化影响的电子艺术等分门归类，并用箭头把每个艺术流派连接起来，展示出了一幅现代艺术的发展脉络图（图1-14）。

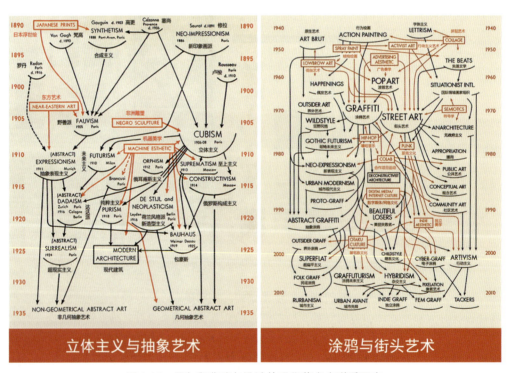

图1-14 巴尔和弗瑞尔设计的现代艺术史谱系图表

信息图表设计与数据可视化设计常被混淆，其实二者的起源是不同的。信息图表设计源

于平面设计、图形设计或者视觉传达，很早就是艺术设计学院的专业基础课程之一。而数据可视化的诞生则要晚得多，而且早期的研究主要集中在科学可视化的领域，其用户多数为数据工程师、研究人员和科学家等，内容更加侧重于抽象数据集的呈现和解读如数据可视化、知识可视化等。随着计算机图形图像技术的发展，信息可视化和视觉传达设计相互渗透，面向大众的信息可视化设计才开始出现。相对于信息图表而言，信息可视化是一个更大的跨学科领域，旨在研究大规模非数值型信息资源的视觉呈现，帮助人们理解和分析数据。二者的相同之处是：信息图表和信息可视化都致力于用直观的手段和方法解读抽象信息，使得用户能够目睹、探索以至深入理解信息的内涵。无论是基于哪种设计，都需要对数据进行解读并组织整理，将事物的信息以图表、图形、色彩等形式，用静态、动态或者是交互的方式或手段展现出来，从而让人们能够更加直观、清楚地洞察其中的规律、含义、意义等抽象内容，找到问题的答案，理解在其表象形式下隐含的深层寓意。

信息图表主要分为以下5种形式：图表（chart）、示意图（diagram）、地图（map）、图标（icon）和插图（illustration），而这5种形式的内容往往结合起来组成更复杂的图表。图1-15所示的就是英国政府2009/2010年度的财政预算。作为纳税人，人们可以将政府的各项开支，如社会福利、卫生、教育、国防等进行直观的图形对比，从而了解政府的管理并提出质疑。此外，信息图表设计在地图设计方面也显得格外重要，如大城市的交通拥堵是一个人们特别关心的问题。英国伦敦的位智（WAZE）网站就根据以往的交通大数据，提前预告周六可能会出现的"拥堵地图"（图1-16）。该地图标示了重点拥堵的道路、地段、事故点和附近的警察局，为市民的出行提供了智慧导航。

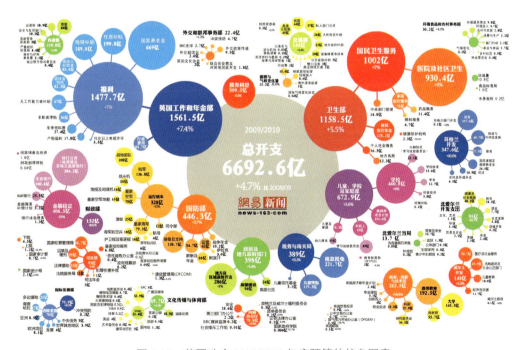

图1-15　英国政府2009/2010年度预算的信息图表

信息可视化设计概论

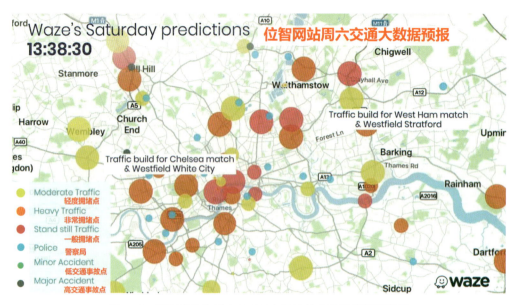

图 1-16　英国伦敦位智（WAZE）网站的交通拥堵预报地图

1.5　空间导视设计

信息图形不仅广泛用于数字媒体和印刷媒体，在各种公共建筑的导视设计中也有着广泛的应用。信息可视化与空间设计、环境艺术设计产生了交叉，这就是空间导视设计（space guide design）。例如，由英国著名建筑师扎哈·哈迪德设计的韩国首尔东大门设计广场公园（DDP），是世界上最大规模的非标准建筑物群。为了帮助公众在这个"迷宫"中准确定位，这个大型的场馆提供了各种交互式信息导视牌（图 1-17）。同样，这类大型商业购物中心内

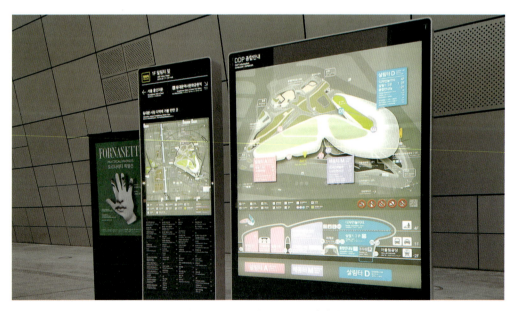

图 1-17　首尔东大门设计广场公园的信息导视牌

14

部的信息导视设施也是必不可少的。例如，触摸式信息导视服务台（图 1-18）就可以让游客准确地找到自己的方位、目标和导航路线，并从中浏览购物中心所提供的娱乐、餐饮、购物、洗手间、地铁交通和停车场等丰富的信息。该服务台还通过立体模型，展示了商场内建筑、路线、电梯、滚梯和问讯处等地理信息并成为游客的贴心助手。

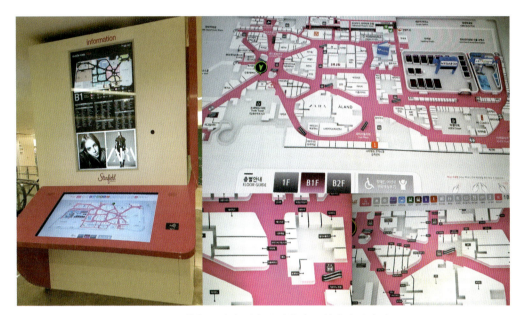

图 1-18　首尔一处大型商业购物中心的信息服务台

1.6　动态可视化设计

由于数字媒体和智能手机的普及，信息图表不仅色彩更加丰富，而且也将声音与动画融入进来。动态信息设计（infographic motion design）或称图形动画（motion graphic）就是信息可视化的时尚新潮。动态信息数据展示可以通过视频网站和手机观看，其表现形式包括 MP4、HTML5 或者 GIF 格式，能够满足不同的手机环境。动态信息设计通过 MG 动画或影视特效展示与传达信息，内容短小精悍，幽默生动。动画短片《奇怪的日本》(*Japan: The Strange Country*，图 1-19）就通过丰富的色彩、夸张的图形、生动幽默的解说讲述了日本民族性格中充满矛盾的现象，如既礼貌又残酷的国民性；高科技与传统的矛盾；丰富的物质生活和最高的自杀率；森林资源丰富却从中国进口大量的一次性筷子；做爱次数很少却到处都是情人旅馆等。该动画设计师是名古屋独立设计师田中建一。他还建立了一个先锋设计网站，里面充满了各种风格迥异的图片与动画短片。

1. 动态可视化与社交媒体

随着越来越多的社交平台扩展了视频功能，动态影像叙事在过去几年中迅猛发展。手机时代的人们青睐于这种方式，因为它是一种非常有效的交流形式。2014 年的一项网络调查发现，40% 的消费者更愿意观看品牌视频而不是阅读相同的信息。在抖音、快手或哔哩哔哩网站上有大量的网红直播和网络短片，其内容从星巴克促销广告到关于全球变暖的动画，甚至

图 1-19　图形动画短片《奇怪的日本》的画面截图

还有个人动画简历以及动画网课等。这些动态数据的展示不仅色彩丰富，而且还有音乐与解说，因此人们无须执行任何操作，按一下播放按钮即可。因此，将信息图表转换为完整的图形动画不仅可行，而且是未来信息设计的发展方向之一。即使简单的信息图表加上特效转场后，也可以轻松地呈现为 10~30 秒的动态图形。这种动画可以广泛用于过程展示（如风能发电机的工作原理，图 1-20）、科普知识（如流感的产生与预防）、课程演示或品牌推广（图 1-21 是一个关于儿童救助网站的广告）等领域。动态信息设计不仅可以跨媒介，而且制作成本低、见效快。它不仅节省了人们的时间和精力，而且能够使用户产生更深的记忆。

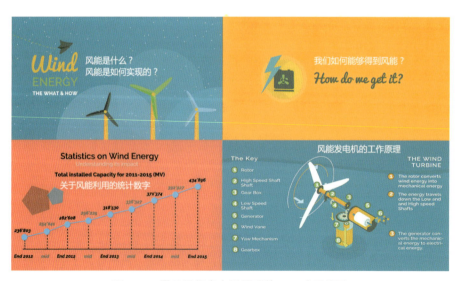

图 1-20　展示风能发电机原理的 MG 动画截图

图 1-21　一个关于儿童救助网站的动态广告

2. 动态可视化设计与医学科普

　　动态信息设计的另一个重要的应用领域是医学领域。现代医学对疾病的诊断离不开医学图像信息的支持。此外，借助数字建模表现不可见的病理或者药理，对于向公众普及医疗知识也有着重要意义。此外，作为一种人性化交流媒介，医学科普动画还能够促进医患交流，对于促进患者配合治疗也有所帮助。例如，人们通过数字建模可以完整展现病毒对细胞的感染过程（图1-22）。通过这个动画，医生就可以使患者了解病因和治疗方案，克服恐惧心理，从而使得患者的治疗更加顺利。由于数字艺术的介入，动态信息设计可以将计算结果用图形

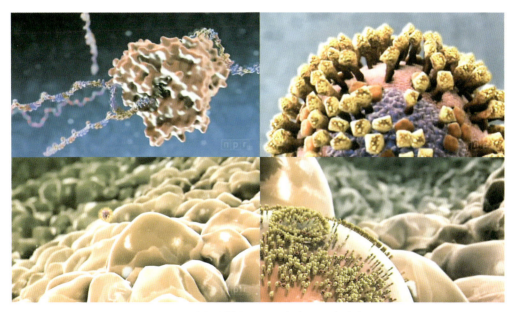

图 1-22　通过数字建模完整展现病毒对细胞的感染过程

动画形象直观地显示出来，从而使许多抽象的或难以理解的原理变得更容易被理解，许多冗繁而枯燥的数据变得生动有趣。因此，图形动画可以促进教育手段的现代化，有利于教育质量的提高，提高下一代对科技活动的参与热情。同时，动态可视化还有助于普及科学知识，进而提高全民科学素质。例如，借助三维动画可以展现从 DNA 经过 RNA 复制蛋白质的全过程（图 1-23）。这种动画短片不仅包含了大量的科技信息，而且生动直观，由此提高了公众对于医学和分子生物学的认知水平。与此同时，这些影像应用于医学院的教学或网络课堂，也可以有效提升学生的学习热情、兴趣与注意力。

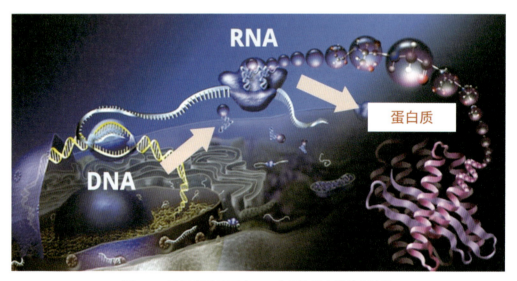

图 1-23　动画表现基因（DNA）表达蛋白质的全过程

1.7　交互信息设计

交互信息设计（interactive infographic design）主要是指基于交互界面、数字仪表板及触控媒介的设计。用户的交互体验主要是通过界面（user interface，UI）实现的。今天的新媒体无处不在，虚拟正在改变着现实。从休闲旅游到照片分享，从网络视频到美团外卖，信息可视化已经渗透我们生活的每一个角落（图 1-24）。界面交互设计师担负着沟通现实服务与虚拟交互平台的重任。其中，信息导航是产品可用性和易用性的显著标志。合理的布局设计可以使信息变得井然有序。不管是浏览好友信息还是租赁汽车，完美的导航设计能让用户轻松、流畅地完成所有的任务。作为交互媒体的设计，界面设计不仅涉及文字、色彩、版式等视觉元素，而且还与用户行为、操作方式和功能设计密切相关。交互设计是与视觉传达设计、用户体验、市场学、心理学、工业设计、图书馆学等诸多领域知识相互交叉的综合设计领域，信息可视化设计无疑是其中重要的组成部分。

交互信息设计在定量视觉化的数字仪表板中特别重要。随着数据分析软件/平台的流行，基于编程工具的数据驱动的图表也日益普及。因此，交互信息设计多数也是基于数据驱动或数据可视化的。数据可视化的流行工具包括基于编程的工具，如 R、SVG、H5、Gephi、Python、JavaScript、Processing 等。对于非专业编程人员来说，数据分析在线平台或数据

图 1-24　基于手机的交互界面设计

可视化分析软件往往是个不错的选择。如国外的 Tableau、Google Charts、RAW、Charts.js、Processing.js、Infogram、D3.js 和国内百度 ECharts、东软"图表秀"等（图 1-25）。数据可视化工具 / 软件已经成为数字仪表板设计的主要手段。信息时代的动态数据越来越重要，例如实时显示的股票 K 线图、交通流量与 GPS 信息显示图以及监测人体生理状态的可穿戴设备的表盘等。这种显示实时数据的、动态的、可交互的数字仪表板已经成为不可或缺的媒体。但直到今天，多数信息仪表板都远远没有发挥出它们的潜力，其中包括可用性问题、易读性问题和视觉设计问题等，而这些需要更多的跨学科知识与能力才能解决。本书第 12 课将详细讨论数据可视化设计的原理、方法、美学与相关设计工具等问题。

图 1-25 借助软件分析平台呈现的数据可视化

 交互信息可视化具有跨平台的特点，可以在手机、平板计算机或台式计算机之间实现无缝切换。该类信息可视化设计要求具备科学性、可靠性、准确性和完整性，如能够清晰体现数据之间的因果关系，同时也需要具备一定的艺术性和美观性，在色彩、量化与表现上更加舒适和自然，避免出现视觉疲劳。如航空交通流量数据分析图（图1-26）就充分利用了彩虹色，可以清晰反映出不同区域航班的实时数据。随着大数据、云计算和可穿戴设备的发展，

量化人体数据已经成为涉及健康、医疗、保险和家庭的重要指标。智能腕表是可穿戴设备的一种，是特殊群体必备的监测身体状况的装备之一。它不仅可以记录运动（计步、里程、卡路里消耗、血压、心跳频率等）和监测睡眠状况，而且还可以通过与手机的联网，让你可以查阅身体在一段时间内的变化趋势，为疾病的同步治疗和生活习惯改善提供可视化参照指标（图1-27）。

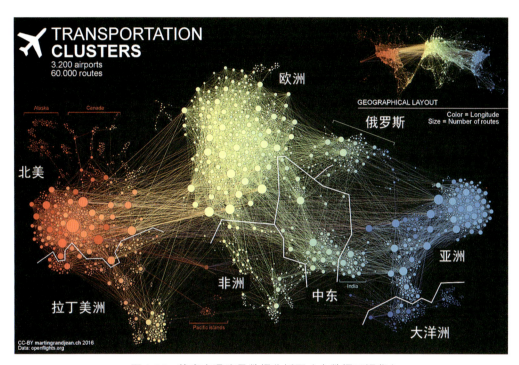

图1-26　航空交通流量数据分析图（大数据可视化）

图1-27　可监测身体状况并提供可视化数据的智能腕表

思考与实践

一、思考题

1. 什么是信息可视化设计？它与信息设计的关系是什么？

2. 什么是"信息图表设计"？它与"数据可视化"有何区别？

3. 如何从设计／信息／用户三者的关系总结信息可视化设计的特征？

4. 信息可视化设计如何分类？其依据是什么？

5. 如何理解信息可视化在信息社会的价值和意义？

6. 戴夫·坎贝尔的信息价值递增模型说明了什么问题？

7. 参观当地的博物馆，从用户角度总结其信息设计的优缺点。

8. 举例说明交互信息图表的特点和应用领域。

二、小组讨论与实践

现象透视：如何用通俗清晰的视觉语言向观众普及科普知识？2007年，国外一幅介绍食品工业水资源消耗的信息图表获得了大奖（图1-28）。该图表用图形符号替代了统计图表，生动形象地介绍了每种食品如，咖啡、牛奶、啤酒、茶或者牛肉、鸡肉、猪肉和奶酪的生产对水资源的消耗（数字＋水滴，单位：升）。

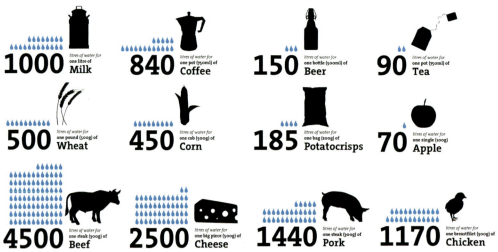

图 1-28　食品工业不同产品的水资源消耗

头脑风暴：如何将枯燥的统计图表用视觉语言呈现？怎样才能增加图表的吸引力？这个视觉图表设计的优点在哪里，还可以怎样进一步完善？

方案设计：同类比较是信息可视化设计的重要内容。试分组调研全球人均水资源的分配情况，然后参照这个信息图表的表现形式，绘制出全球主要工业国家的人均水资源占有率。同理，也可以绘制出中国不同省市的人均水资源占有率。

第2课　信息可视化设计研究

　　今天人们所拥有的信息比人类历史上任何时期都要丰富。随着大数据和网络的发展，信息过载的问题也将会变得更加严重。大数据时代，如何有效地过滤信息垃圾，消除冗余记忆，提高信息传播质量，已经成为当前信息素养教育的核心目标。本课的重点在于对大数据时代信息可视化设计的语言进行深入探索，特别是论述了信息设计最本质、最有价值的东西——思维可视化对信息诠释的重要意义。本课还通过可视化数学模型的案例说明信息可视化与趋势洞察之间的密切联系。以此为基础，作者进一步阐述了信息可视化设计的目标、信息设计师的职业特征以及信息设计师的能力与素质。这些素养和能力不仅对设计师提高工作能力有着重要的帮助，而且也是知识爆炸时代的设计师的生存法则。

- 2.1　信息爆炸与大数据
- 2.2　信息可视化设计特征
- 2.3　思维可视化与示意图
- 2.4　信息可视化与趋势洞察
- 2.5　信息可视化设计目标
- 2.6　信息设计师的职业特征
- 2.7　信息设计师的能力

2.1 信息爆炸与大数据

今天人们所拥有的信息比人类历史上任何时期都丰富。随着大数据和网络的发展，信息过载问题将变得更加严重。这种信息随着网络和全球化急剧膨胀的现象，人们称之为"信息爆炸"（information explosion）。2019 年，设计师卡尔·菲施等人利用 PPT 制作了一部动态可视化作品《你知道吗？》（Did You Know? 如图 2-1 所示），随即风靡海外视频网站。该作品显示：全世界每分钟有 400 小时的视频传到 YouTube 视频网；全世界每天有 6.92 亿人次在使用推特（Tweet）；2020 年有 300 亿的设备连接到物联网；网飞公司（Netflix）的网络电影和网络电视节目每天播放量超过 1.4 亿小时；在线音乐网站（Spotify）的网络音乐流量每天超过 0.56 亿小时；谷歌公司用户每天使用的搜索量超过 55 亿次；全世界每分钟诞生 570 个网站；最后，作者总结出 2018 年全球新增的数据量超过 33ZB（$33×10^{21}$），即数字 33 后面要加 21 个零，这无疑是一个堪比宇宙星系的天文数字。因此，毫无疑问，我们正处于大数据（big data）时代。

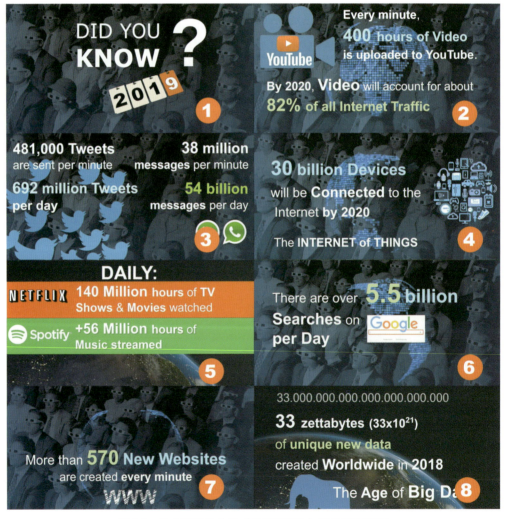

图 2-1　动态可视化作品《你知道吗？》部分画面截图

数据（data）是用来描述科学现象和客观世界的符号记录，是构成信息和知识的基本单元。数据是没有进行加工处理的事实，也就是说单个数据之间互不相关，独立存在。人们用一定的方式将其排列或表达就使数据有了意义，人们可以交流、描述和解读数据所反映出的趋势与观点。大数据不仅数据量大、变化速度快、数据类型多，同时也有潜在的经济价值和可用性。大数据是结构复杂、数量庞大、类型众多的数据集合，而全球化和网络化就是大数据时代来临的标志。在这个由信息构成的"地球村"里，我们每人每天都要接触大量的数据和信息，新闻、广告、电子邮件、微信、微商、公众号、微博、短信、互联网、手机视频、书籍和广告无处不在。人们除了睡觉外，几乎随时随地都在吸收大量庞杂的信息。随着智能手机的普及，移动短视频 App，如抖音、快手等已成为一种新兴的社交媒体形式。抖音 App 在 2017 年的日均视频播放量已过亿，日活跃用户数量也达到数百万（图 2-2）。大数据时代，如何有效地过滤信息垃圾，消除冗余记忆，这已经成为信息素养教育的核心目标，也是信息可视化设计的方向。

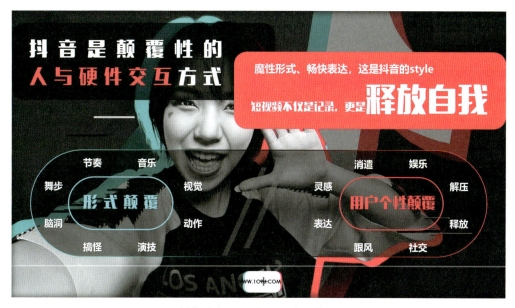

图 2-2　抖音成为 2017 年风靡全国的短视频 App

为什么信息可视化具有不可代替的重要性？其主要原因在于视觉是我们用来感知和认识世界的最主要的信息获取方式。视觉信息也是人类除了语言外，最有效和最直接的交流方式。发育分子生物学家约翰·麦迪那在其出版的热销图书《大脑规则》中指出："到目前为止，视觉仍然是我们最主要的感觉器官，对视觉信息的处理占据了我们大脑一半的资源。"该项研究表明，人类大脑中有 50%~80% 的组织结构致力于视觉信息的处理，如模式识别、视觉记忆、颜色判断、形状判断、运动状态判断、图案识别、空间定位和图像收集等。

从认知心理学上说，人类是模式识别的机器。人类对视觉信息的关注来自于进化旅途中生存本能的演变。为了生存，人类需要观察周围的情况，并在几秒钟内做出适当反应，如追逐猎物或者躲避猛兽。我们不仅需要识别藏在草丛中的狮子和猎豹，而且也需要躲避在沙砾中的毒蛇，如果不能快速反应就会有致命的危险（图 2-3）。人类对图像和运动物体的敏感也成为信息图表设计的基础。例如，人脑快速查看景物和判断意义的方式就是大脑"模式识别"

信息可视化设计概论

的本能。如果设计师在图表设计中有意识地加入色彩、图形符号和带有隐喻的数据表现形式，就可以大大加强人们对数据的理解程度。例如，"水足迹"是一个经济学的概念，设计师采用图表的形式，比较了不同的农业或畜牧业产品的耗水量，这样人们可以快速了解水足迹的意义（图2-4，左侧）。除了图形符号外，设计师也可以采用柱形图+图标（图2-4，右上）或者采用饼图示意（图2-4，右下）吸引观众。因此，信息可视化设计是一种更快捷、更有效地理解信息的方式，也是让人们更好理解和记忆信息的手段。大数据和信息爆炸时代，信息可视化设计日益显示出越来越重要的地位。

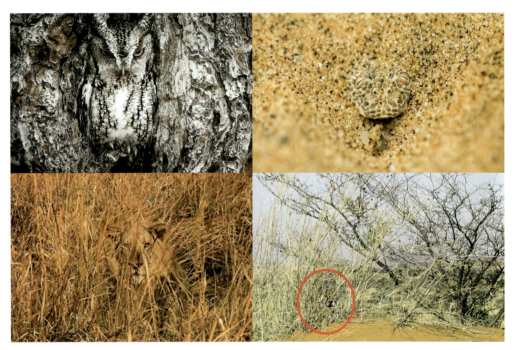

图2-3　野生动物通过保护色和拟态伪装来欺骗猎物或捕食者

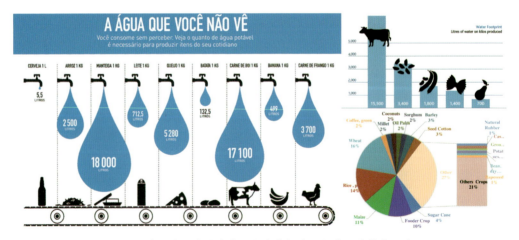

图2-4　表示水足迹（农产品生产的耗水量）的3种信息图表

26

2.2 信息可视化设计特征

除了在技术层面,信息可视化设计能够使数据和信息的呈现更为清晰、简洁和生动外,我们还需要在更深的层面对信息可视化理论进行哲学思考。1983 年,认知心理学创始人之一乔治·米勒创造了 informavore(信息消费者)一词,用来描述人类对信息的渴求行为。这个概念被哲学家丹尼尔·丹内特和认知科学家史蒂文·平克进一步推广。米勒指出:"就像身体通过吸收负熵来生存一样,头脑也是通过吸收信息来生存的。因此,从广义上讲,所有高等生物都是信息消费者。"信息可视化就是信息消费的"产品"。从特征上看,信息可视化设计具有区别于传统视觉传达设计的 3 个语言上的优势:思维可视化、象征性语言和多义性语言。

1. 思维可视化

信息可视化并不是给数据"锦上添花"的浅层设计,而是对信息本身的一种深度的数据挖掘。有些人认为"可视化"仅仅是审美的表现形式,但这个看法却掩盖了信息设计最本质、最有价值的东西:思维视觉化。早在 17 世纪初,一位英国著名的哲学家和内科医生罗伯特·弗鲁德就绘制了一幅"思维导图"表明他对科学、自然和宇宙的看法(图 2-5)。弗鲁德毕生追求的目标就是:通过简洁、生动和形象的方式,将神秘主义、炼金术、天文学、物理学和美学相结合,形成一整套完整清晰的哲学体系。

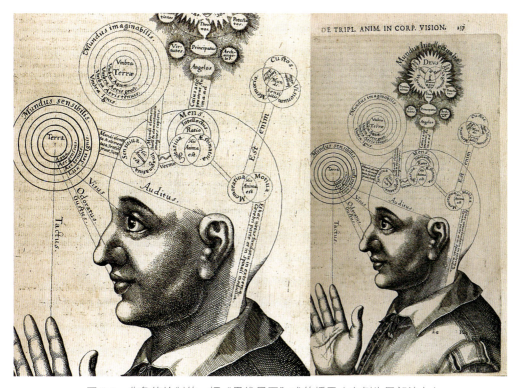

图 2-5 弗鲁德绘制的一幅"思维导图"式的插画(左侧为局部放大)

对于信息可视化来说,弗鲁德插画代表了自古希腊亚里士多德、柏拉图等先哲开始的理性主义思维方法的延续。即围绕着物质与精神、宇宙与生命、科学与神学进行各种思想模

拟实验，而这种思想实验的输出形式就是插画式图表。在文字高于一切的年代，即使普通的平民也可以从弗鲁德的插画中领略到他的思想和哲学体系。因此，信息可视化设计是左脑与右脑的碰撞，是感性和理性的结合，是手艺和语言的结合，也是艺术与科技的融合。通过艺术的手法表现理性的思维，这是信息可视化设计有别于一般的图形设计或视觉传达的特征之一。

2. 象征性语言

信息可视化的第二个优势就是其象征性的语言。除了对数据本身的可视化外，信息设计大量使用了类比、隐喻、比喻、幽默和其他象征性的创作方法。信息插图类似漫画，但信息量却大大超过了漫画。这种插画不仅涉及大量的专业知识，而且能给人带来美的享受，这是其他艺术形式难以实现的。例如，德国医生、教育家、科普作家和信息图形学先驱弗里茨·卡恩在 20 世纪 20 年代创作了一幅名为《人体工厂图》(*The Man as Industry Body*，图 2-6) 的信息插图并被很多人视为医学概念插画的鼻祖。当时的德国，工业和科技正在如火如荼地开展起来。卡恩在插画中运用了大量的符号、类比和隐喻的手法。他的极富现代主义的插画很好地融入了那个时代的审美。卡恩一生创作了超过 350 幅信息插图。虽然他当年遭到纳粹迫害，一生颠沛流离，但卡恩却坚持探索人与自然的奥秘，尤其擅长将复杂的科学思想可视化。在诸如《人体工厂图》这类插图作品中，他运用了生动的视觉隐喻揭开科学的神秘面纱，并将知识、智慧、艺术与叙事完美结合。虽然相隔了 400 多年，但卡恩与弗鲁德一脉相承，推动了思维视觉化发展，也深刻地影响了今天的数据可视化工程师、科学插画家、视觉传达专家和信息图表艺术家。

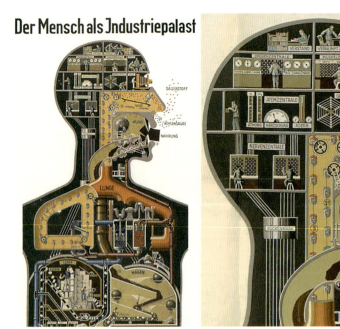

图 2-6　卡恩绘制的信息插画《人体工厂图》(右侧为局部放大)

3. 多义性语言

信息可视化的第三个优势就是其多义的语言特征。信息可视化是上下文相关的语言，既

可以展示宏观又可以展示微观。如同《清明上河图》，如果远观就是开封城熙熙攘攘，一片繁华的景象；但你若近赏就可以看到贩夫走卒、士绅官吏、行脚僧人以及茶坊酒肆、菜店肉铺等生活百态。信息可视化的语言特征就是如此，即通过上下文的关系，为读者提供更为丰富的解读方式。信息设计大师爱德华·塔夫特曾经使用术语"宏观和微观阅读"（micro and macro reading）形容印刷地图、图表以及其他静态信息图中的这种多义性。随着新媒体与交互信息设计的发展，人们可以通过鼠标操控或手指放缩的方式，根据自身需求来选择相应的信息。例如，读者可以通过谷歌数字地球不断放大并选择地理信息（如纽约中央动物园，图 2-7），从一个近似上帝的视角俯瞰地球，然后再光速下降，各种地面景物细节一览无余。正如塔夫特指出的："可视化的速度得到了浓缩、减缓，并且得到了个性化"。通过这个交互过程，读者主动实现了数据的搜索、定位与可视化。

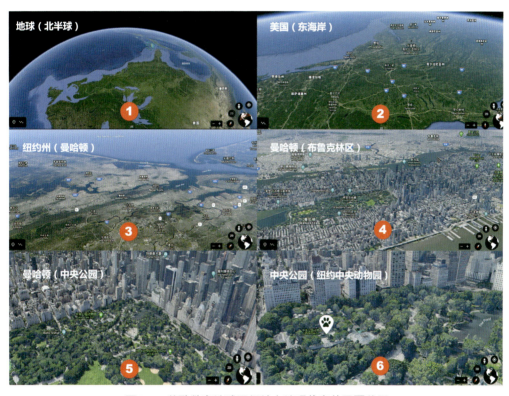

图 2-7 谷歌数字地球逐级放大地理信息的画面截图

清华大学美术学院院长、信息设计专家鲁晓波教授在论文《信息设计中的交互设计方法》中指出：交互性视觉元素具有双重功能，一方面需要准确地传递信息，即"信息传递性视觉元素"，如尺寸的改变、空间的变换、色彩的对比和灰度的渐变等；另一方面即"操作功能性视觉元素"，提供交互功能并利于用户完成过滤、控制、选择、缩放等操作。从总览到细节是信息可视化设计处理复杂图形的常用方法，利用抽象视图表现当前视图，用户从抽象视图放大得到所需细节，两个层次的视图可以同时显示在同一页面上或同一屏幕上。如谷歌数字地球就通过右下角的地球导航按钮、放缩按钮、探索模式以及左侧栏的关键词搜索等来实现总览与细节的统一。

2.3 思维可视化与示意图

信息可视化是近年来不断发展的新兴交叉学科，是艺术和科技的融合。在如今信息爆炸的时代，人们接收数据和信息的要求是快速、高效、简洁、清晰和准确。自然界和人类社会有大量的现象和因果关系是肉眼不可见的，只能借助仪器或者通过推理或演算得到。例如，物理学的电流、磁场、光波或量子运动，化学中的分子、原子或化学反应过程（方程式），生物学中的病毒、细菌、血液循环、遗传变异等，生态学的大气循环、温室效应、海洋湍流等。如果需要理解这些物质或现象背后的原理，需要大量的技术插图、示意图、数学模型或公式解释或说明。如果没有示意图或插图来说明，仅仅通过文字诠释，许多科学原理或者现象解读往往会让人们一头雾水。所以，教科书或者课本往往是插图、示意图或图表最为集中的展示领域。

即使像顶级自然科学学术期刊《自然》（Nature），也往往需要作者通过示意图来阐述其实验成果。例如，2020年2月，《自然》杂志的子刊发表了一篇关于高蛋白饮食或损伤心脏的研究论文。其插图展示了通过小鼠对比实验，得到了高蛋白饮食诱导巨噬细胞促进血脂释放，引起动脉粥样硬化的结果。论文的插图就清晰地展示了小鼠细胞学、生理学和生物化学的变化及因果关系（图2-8）。示意图就是思维可视化最集中的体现。对于设计师来说，仅仅依靠创建图表、美化数据格式是远远不够的。对于数据的深度解读，并通过示意图来呈现才是其中关键的环节。因此，科研工作者或设计师必须充分借助大脑对数据意义的解读或提取，采用插图或示意图的方式，将抽象的数据整理成为逻辑化的图形，使得观众能够豁然开朗，从信息中判断趋势、收获价值并得到智慧和意义。

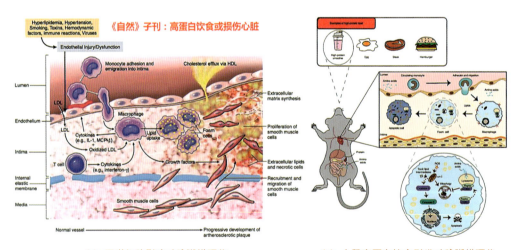

（a）巨噬细胞影响动脉粥样硬化　　　　（b）小鼠高蛋白饮食引发动脉粥样硬化

图2-8　高蛋白饮食或损伤心脏的论文插图

1. 思维可视化的表现形式

思维可视化有6种表现形式：流程图、思维导图、时间轴图、概念设计图、地理信息图和故事脚本（图2-9）。这些图形代表着不同含义。流程图的重点在于过程与顺序，其特征为箭头与结点（带文字的图框）。无论是计算机软件的执行程序还是人们的工作过程都可以用流程图描述。思维导图（mindmap）或称心智图，通过花瓣状结构体现词汇或概念之间的结

构与联系。通过思维导图，人们可以将围绕某一主题的所有相关因素和想法视觉化，从而对这个主题进行清晰的分类。思维导图一般为三级，呈现出树状或目录状的层级结构，多数没有箭头。时间轴图是流程图的特殊形式，虽然该图同样展示过程与顺序，但更关注时间与事件，通常横轴上有时间的标注。时间轴图在展示历史、趋势、发展或者与时间关联的现象中有着广泛的应用。流程图、思维导图和时间轴图是思维可视化的最常见图表形式。

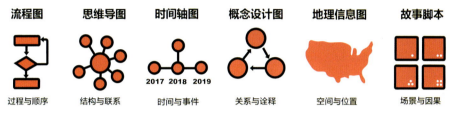

图 2-9　思维可视化的 6 种具体表现形式

概念图也是常用的示意图形式之一，主要用于对物体、现象或概念进行诠释或者说明。概念图与思维导图的不同之处在于，思维导图仅仅关注一个词语或想法，而概念图则关注多个现象或想法，特别是这些想法之间的相互联系。概念图通常在其连接线处或者结点框上有文本标签。从形式上看，思维导图是基于径向层次结构和树状结构的图形，表示与主题或想法的衍生关系（图 2-10）。而概念图则基于概念之间的连接关系，而且概念图的模式多种多样。除了前 4 种示意图外，地理信息图和插画脚本也是信息可视化和思维可视化的重要形式，将在后续课中详细说明。

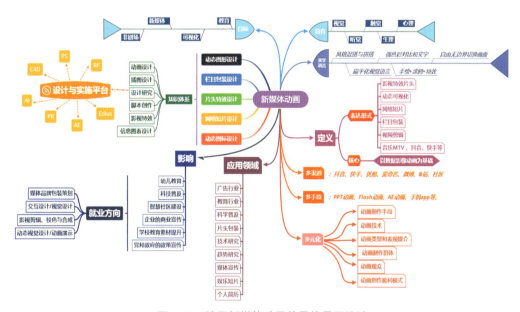

图 2-10　关于新媒体动画的思维导图设计

国外的几项科学研究表明，思维导图能够帮助学生理解概念并增强记忆力。例如，2005 年，科学家坎宁汉姆的一项用户研究表明：80% 的学生认为"思维导图帮助他们理解科学中的概念"。同样，其他的研究报告也表明思维导图能够对用户产生积极的影响。而且相比计算机和信息技术专业的学生，思维导图对艺术和设计专业学生的影响突出很多，前者为 34%，后

者为 62.5%。此外，源自维基百科的一项研究数据也显示：对于促进学生的学习动机与兴趣来说，概念图、图表或示意图比起阅读文章、参加讲座和课堂讨论更为有效。

2. 思维导图与概念图的历史

尽管"思维导图"一词最初是由英国流行心理学家和电视名人托尼·布赞提出的，但人类使用树状图和发散图来传达信息则可以追溯到几个世纪以前。从远古时期开始，人类就开始用绘画、插图或涂鸦的方法表达观念、知识和对事物的认知。树状图和发散图在学习、集思广益、记忆、视觉思维以及解决问题的过程中用途广泛。例如，中世纪哲学家拉蒙·鲁尔撰写的《知识树》(Tree of Knowledge，图 2-11，左) 一书的封面就形象地展示了具有象征意义的知识图谱。管理人员、教师、工程师、心理学家和其他从事设计、服务以及军事领域的专业人员也都熟悉流程图的意义。例如，工业设计领域的经典教科书《设计方法与策略：代尔伏特设计指南》就通过路线图 (图 2-11，右) 的形式说明了一个项目开发团队的常规工作流程。这种示意图的表达方式同样拥有悠久的历史。

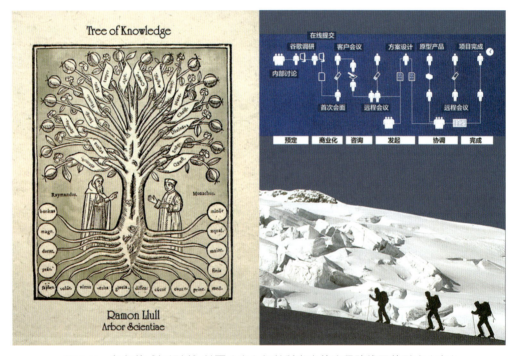

图 2-11　鲁尔的《知识树》封面（左）与教科书中的流程路线图的形式（右）

思维视觉化是信息设计最基础和最有价值的东西。中国古代社会中的阴阳八卦太极图、河图洛书或者"推背图"等都是传达思想、占卜凶吉或预测未来的思维可视化的范例。同样，古埃及法老墓穴壁画和中国古书中记载的宇宙图、星空图或天体运行图也是人类社会较早出现的概念图之一。中国古代天文学家曾经绘制出了世界最早的星图——敦煌星图（图 2-12，局部）。据考证，该星图的绘制年代可追溯到唐朝（公元 618—907 年）唐中宗时期。整套星图包含 1300 颗星，是迄今为止世界上保存最完整的古代星图集。这套星图不仅代表了中国古代天文学的最高成就，同时也是人类最早的恒星、星宿和星座的分类概念图设计。1900 年代初，看守敦煌莫高窟的道士王元禄在一个寺庙中发现了一个藏有大量手稿和书籍的暗室。

1907年，著名考古学家、艺术史学家和探险家奥莱尔·斯坦因在这些手稿和书籍中发现了这个古代星图的卷轴。该星图卷轴现存于英国伦敦大英博物馆。同样，在1574年，意大利油画家塔迪奥·佐卡利绘制了著名的油画《十二星宫图》（图2-13，局部）。他利用古希腊神话传说，为每个星座加上易于识别的动物或者幻想角色的形象。由此使得浩瀚星空中的星宿和星座有了明确的定位。

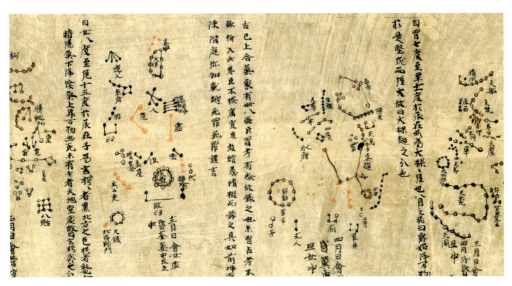

图2-12　绘制于唐中宗时期的世界最早的星图——敦煌星图（局部）

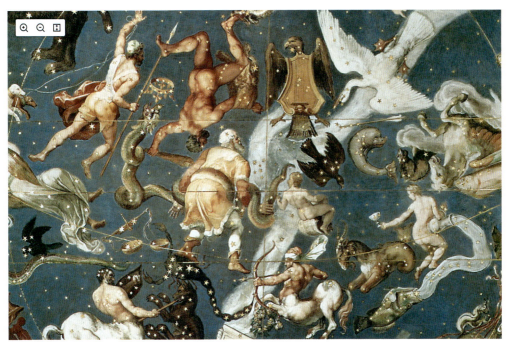

图2-13　文艺复兴时期画家塔迪奥·佐卡利绘制的油画《十二星宫图》（局部）

2.4 信息可视化与趋势洞察

信息可视化设计可以有多种用途，例如，用数据陈述事实或解释事件过程；用时间轴和事件节点探索个人、企业、国家或某个专题的历史；用数据图表比较企业、团体、国家、学校等机构的差异，用图标、示意图、插图或统计数据支持某种观点，例如对争议性话题，如低碳环保、气候变暖、动物保护、转基因食品、合法堕胎、控制枪支和民主权利等提供论据。其中，信息可视化最广泛的用途之一就是通过图表、插图、曲线和数据对比展示趋势和预测可能发生的事件，提醒人们关注变化并提前采取行动。2020年年初，由于担心新型冠状病毒疫情在世界的突然暴发会给医疗机构带来无法承受的压力，美国疾病控制与预防中心（CDC）的多名医学专家绘制了"压平曲线"（flatten the curve，图 2-14，上）并受到了广泛的关注。美国疾控中心等机构借助该新冠疫情流行曲线，向公众解释了关闭学校、取消聚集活动、在家工作、自我隔离等政策的必要性。该图在全球疫情防控的科学普及方面起到了关键的作用。

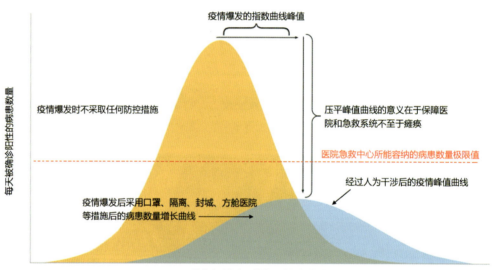

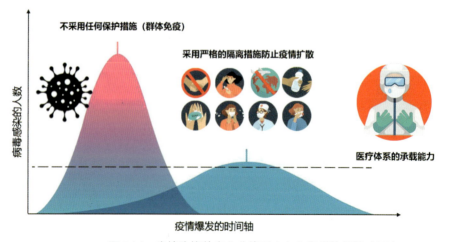

图 2-14　疫情防控的专业曲线图（上）和媒体解读（下）

"压平曲线"图说明了信息可视化与趋势预判的重要性。但专家绘制的曲线图表（图2-14，上）学术味道太浓，吸引力不够。随后，社交媒体和公共传媒专家对该曲线图进行了艺术加工（图2-14，下），提高了可读性和视觉性，由此该信息图表才开始在社交网站"火"了起来。美国疾控中心强调，采用增加社会距离等隔离措施，主要就是要降低人们感染病毒的概率，并防止疫情的"峰值"挤垮公共医疗体系，并带来大量病患死亡的灾难性后果。而我国对新冠病毒爆发所采取的措施，正是"压平曲线"的方法。事实证明，虽然我国为此付出了巨大的经济代价，但无疑是控制疫情的唯一选择。

因此，对于观众来说，信息可视化的最大价值在于能够帮助观众判断事物发展的趋势与后果。例如，一场地震海啸或暴风雪袭击了你所在的城市。作为普通老百姓，在自然灾害来临时最关心的事莫过于如何出行？如何储备食品和日用品？灾情多长时间可以结束？如何得到紧急救助？这些问题往往可以通过插图、图表、路线图、地图或示意图展示答案，在网络信息时代这种传播方式会比文字、广播等更有效。例如，设计师可以借助信息可视化图表，形象化地展示有关自然灾害的科普知识、自我救助方法和以往公共应急管理的措施，为管理者和观众提供帮助。同样，政府也可以通过社交网站上的灾情地图，为灾民提供救灾物资发放点、临时医疗站和紧急路线等必要的信息。

统计学方法和可视化为人们预判和掌握事物发展趋势提供了科学依据。例如，一个大数据可视化分析网站就展示了2017—2019年间，各种不同类型的流行病的感染率的比较曲线（图2-15）。该图表将代表感染率的数据面积图与时间轴结合，展示了各种病毒和细菌对人类社会的影响。人们可以从这些流行病的持续时间、强度和峰值等信息，判断其发展趋势并做好相关的预案。2020年，我国对新冠病毒爆发所采取的全民防御措施，无疑是总结了2003年非典（SARS）流行的经验教训，而西方国家所采取的"群体免疫"的消极措施，却导致了巨大的人道主义灾难。因此，趋势判断与洞察是信息可视化最有价值的意义所在。

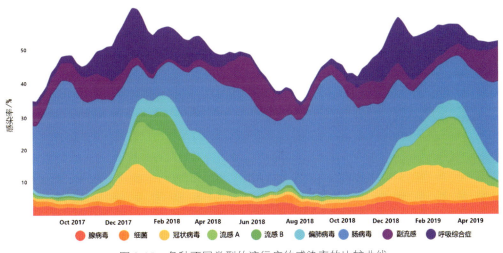

图2-15　各种不同类型的流行病的感染率的比较曲线

2.5 信息可视化设计目标

信息可视化设计的核心就是设计信息的结构与视觉呈现形式。其中涉及 3 方面的内容：①从信息/数据呈现的角度看，信息的准确性、完整性和可信性是信息设计的基础；②从对用户的吸引力看，信息与数据的相关性、叙事性、简洁性与时代感是诠释与解读信息的关键要素；③从信息对用户的功能/用途角度可以发现，可用性、易读性与高效率是信息传达的核心。而要实现这三大目标，设计师就必须对信息和数据进行视觉化设计，包括色彩、文字、版式、外观和构图等，所有与视觉相关的要素必不可少。由此来看，一个完美的视觉化作品由信息、故事、功能和美感 4 个要素组成，并相互重叠成为一个花朵形状（图 2-16）。美观、生动、清晰、实用、完整和准确就成为这个可视化模型的基本目标。该模型的二级目录中的策划与概念设计、脚本写作、故事板设计、资料研究、原型设计与概念图、手绘模型、模板、高清晰模型、视觉吸引力、数据艺术与数据可视化都是实现可视化设计过程中必不可少的环节。

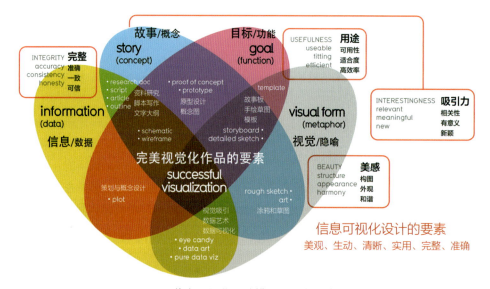

图 2-16　信息可视化设计模型（示意构成要素）

在《信息图表的力量》一书中，作者贾森·兰蔻等认为，虽然从定义上看，所有信息可视化设计的目的都是传播信息。但针对不同的用户对象和传播内容，其信息传播的侧重点有所不同。例如，信息传播的指标中，理解力（即信息的易读性和可用性）、美观性、可记忆性是三个主要的衡量指标。但对于商品或者企业品牌推广来说，视觉美感或者感官设计更为重要。美观性/吸引力是各种活色生香的商品广告所主打的内容。但对于学术性、知识性和科普性的知识，其内容相对客观和中立，因此，信息的完整性、准确性，特别是如何用更通俗的方式诠释理论、观点或者陈述事实，就更为用户所看重。对不同的用户有着不同的可视化目标，这恰恰是尊重用户、理解用户的设计方法。例如，以时效性和普及性为核心的新闻/媒体类图表、插画或者动画，往往强调信息的快速、美观和生动，但对新闻背后所涉及的政治、经济、文化深层内容的解读，则不是新闻媒体所关注的重点。因为新闻与事件瞬间即逝，

所以也没有必要让受众过目不忘。对于某些新闻事件的回顾，感兴趣的读者可以在图书馆等地方查阅报纸或者上网搜索，因此没有必要占用更为珍贵的大脑记忆资源。贾森·兰蔻等用一个坐标系说明这个概念：理解力、吸引力和记忆力分别用 X 轴、Y 轴和 Z 轴表示，其中红色区域代表学术性/科普性的信息内容，蓝色区域代表商业、品牌或市场的信息内容，而黄色代表媒体和新闻类信息内容（图 2-17）。我们从该图中就可以看出：三者呈现的比例是有很大差别的。一个商业营销的信息可视化作品，无论是海报、图表、插画或是手机 H5 动画，其优先顺序是吸引力和记忆力，然后才是理解力。如果你看过"脑白金"的电视广告，相信就不会对这个顺序感到陌生。品牌形象能够抓住受众注意力并反复轰炸形成一个最终印象的广告策略，这也就常常意味着受众对于内容的理解被放在了品牌或广告的后面。

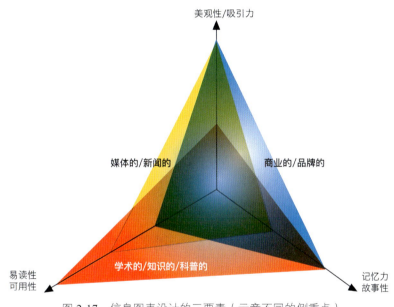

图 2-17　信息图表设计的三要素（示意不同的侧重点）

因此，信息可视化设计的目标并非绝对的，往往会根据不同的用户或者不同的内容有所侧重，但无论哪种信息设计都要保持明确、易于理解和有效。一般来说，具象的图形表达方式更适合面对大众使用，更具有普遍性，如标识、说明书、科普读物和多媒体影像等。而专业和学术领域则不然，这一领域的受众已经对专业知识及特点非常了解，无须通过具象的图形引导观察，他们需要关注更深层次的问题，寻找并发现问题的发展趋势及解决办法。所以对于信息可视化设计来说，具象只是其中的方法之一。更多的时候，用抽象的符号语言可以提炼更多的内容，解释更复杂的问题及其发展变化。在实践中，这两种方法可以相互兼容，实现既有丰富的信息量又有统一、优雅而清晰艺术美感的信息可视化作品。

信息可视化设计在教育、科普与历史文化研究中应用广泛。例如，中国古代汉字的起源及演化就是一个重要的研究领域。图 2-18、图 2-19 和图 2-20 以信息插图的形式，生动地展示了中国文字从结绳记事、甲骨文开始的演变历史，从地域、文化、历史和考古等多角度展示了中国象形文字所具有的丰富文化内涵。该插图内容丰富、信息量大，并有明确的视觉线索与文字导引。从设计角度上看，该图表颜色统一而有变化，版式清晰又富有张力，所有内

容都主次分明、张弛有度，形成了独具特色的历史文化挂图。该作品将艺术与数据相结合，实现了知识性、美观性和可用性的有机融合。

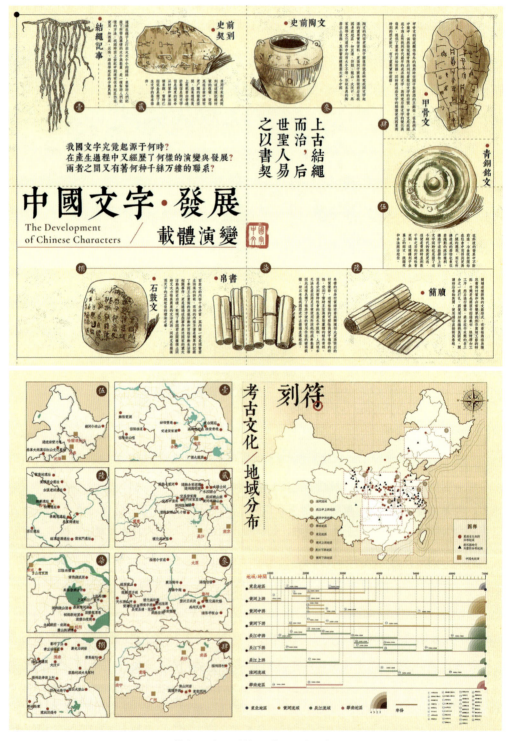

图2-18　信息图表设计作品《中国古字》插图之一

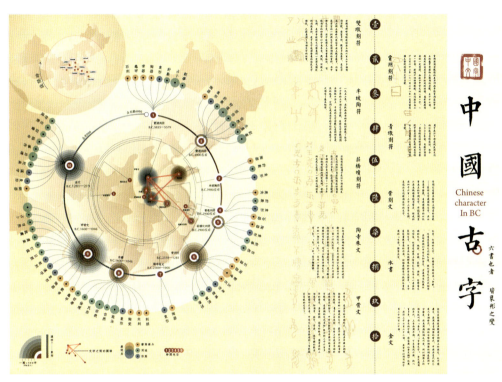

图 2-19　信息图表设计作品《中国古字》插图之二

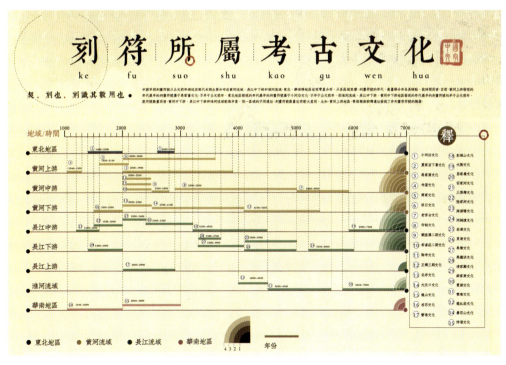

图 2-20　信息图表设计作品《中国古字》插图之三

2.6 信息设计师的职业特征

信息设计师或可视化设计师的工作应该如何描述呢？这里展示一幅美国 Mint 网站展示的关于"汉堡包经济学"的封面插图（图 2-21）。该幅作品清晰地显示了可视化设计师所应该具有的逻辑思维和形象思维的能力。这里面既有工程师般严谨的学术研究、资料收集与数据整理的能力，又有视觉设计师准确的形象表达能力与整体布局设计能力。由此可见，可视化设计应该是一门能够激发设计师想象力、创造力，同时又融合了知识性、趣味性和功能性于一体的充满创意与智慧的工作。

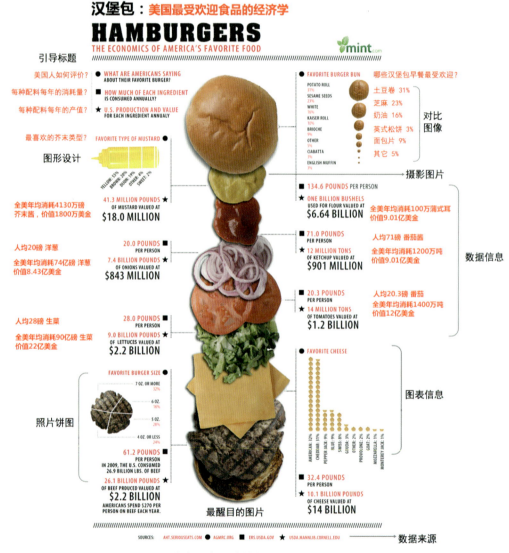

图 2-21　信息图表设计的封面插图"汉堡包经济学"

从上面这幅信息可视化插图中，我们可以大致想象一下这位设计师的工作：他首先应该乐于设计和写作，还应该有一双善于观察细节的眼睛，而且有足够的耐心收集、处理和检索数据。插图中大量丰富的数据，能够为读者提供完整、准确和可靠的信息，就如同一位经济学家的

娓娓道来，生动诠释了一个汉堡包所蕴含的经济学故事。此外，这个创意采用了醒目的汉堡包照片的拼贴构图，设计师应该是一个熟悉摄影并对 PS 后期处理有经验的人。从图表信息的呈现、对比图像的采用，到图形设计和标题的设计，甚至照片式饼图的创意，这些细节都反映了这个设计师的艺术素养和对细节的把握能力。最后，整体插图简约、美观、生动、张弛有度、重点突出，这也说明该设计师对信息构架与视觉呈现方式有着深刻的领悟与表现能力。

由此来看，虽然针对的媒体不同，大多数信息设计师都在从事用户研究、信息架构和视觉设计领域的工作，包括绘制线框、设计视觉界面、收集用户需求或开展易用性研究等。除了必需的视觉表达和绘画技巧外，包括设计、文档写作、编程、心理和用户研究都是其工作范畴（图 2-22）。设计师必须了解他人的想法，也就是倾听更为重要。由于工作的性质，设计师随时需要总结自己的工作，并且学会去包容与帮助他人。此外，随时归纳和总结自己的数据，并确保这些数据是合理且有说服力的。设计师还必须有一个开放的心态和敏锐的悟性，能够在纷杂中理出头绪并通过对比、比喻或隐喻等手法启发灵感或创意。

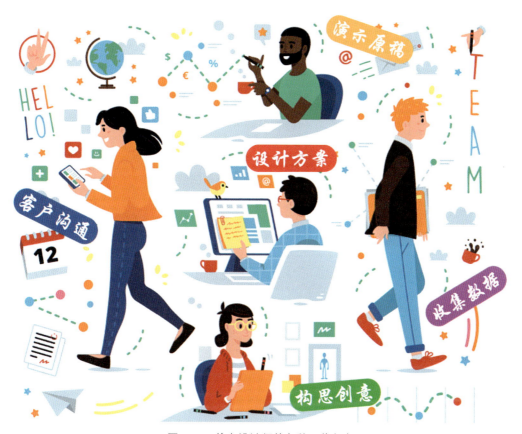

图 2-22　信息设计师的各种工作任务

信息可视化领域最显著的一个特点就是其综合性。虽然设计学、心理学、社会学、图书馆学和计算机科学是与该专业最接近的领域，但多数设计师还是必须通过实践不断完善自己。类似于"建筑师"，信息可视化设计师关注图表背后的意义解读、趋势研究、数据挖掘和信息呈现，他们的工作决定了作品的表达方式（图 2-23）。因此，设计师不仅需要关注"看得见"的内容，如颜色、外观、布局、图像、文字、版式等，也需要关注那些"隐藏的"或"深层次"

的信息结构和数据背后的"故事"。对于交互信息设计来说，可控和不可控的元素、后台数据、可用性、易用性和可寻性等也是产品设计的要素。设计师不仅要梳理和视觉化信息，同时也要带给用户以美的享受和丰富的体验。正如国外针对女性推出的一款移动健康的监测包（图 2-24），将技术与艺术完美结合在一起，既方便易用，又像是装饰品。在给女性保障健康的同时，也带来美和愉悦的感受。这种结合了美感和可用性的产品正是交互信息设计的杰作。

图 2-23　信息设计师关注如何利用不同的图表解释趋势或意义

图 2-24　针对女性的"移动健康监测"系统（手机 + 智能手表 + 监测即时贴）

2.7　信息设计师的能力

从工作性质上看，信息设计师应该是属于综合型人才，必须懂设计、善观察、能调研、会表达，特别要有思维可视化的能力。根据清华大学美术学院信息艺术设计系给学生的 15 条建议，这些能力包括：①熟悉并了解人对信息的感知、认识、反馈过程方面的能力；②了解相关文化、风俗、习惯、标准、规则和基本理论知识；③对不同文化背景的用户具有敏锐的感受能力，能够与各种专家合作来改进设计；④对执行过程中的相关成本因素具有细致的

了解；⑤其设计产品符合客户的价值观并能够满足他们要求的规格；⑥考虑目标用户和社会整体需求并对其负责；⑦具有坚实的理论基础、创造性思维及系统分析能力；⑧理解信息和数据的构架，使它们成为创造用户体验的素材；⑨了解信息不只是视觉，还有交互性与综合体验性；⑩理解必要的科学知识，如认知心理学、语言学、社会学和政治学、计算机科学、统计学等；⑪对从事的领域具有丰富和广博的知识面；⑫对可视信息的构成、传达及交流中的各种联系具有深厚的知识；⑬熟练掌握媒体传达的必要技术，尤其是视觉传达方面的技术；⑭有能力对图像、文字、静态和动态视觉信息进行创造，特别是草图设计（图2-25）；⑮能够通过设计使信息引人注目、生动有趣并达成传达目的。

图2-25　草图绘制和表现能力是信息设计师的基本功

1. 用户研究、调研与方案设计能力

根据国内机构对知名互联网企业的调查，对高级视觉设计师的要求侧重于"沟通、需求理解、产品理解和设计表达"的能力。用户研究的工作则倾向于"需求理解、用户体验、逻辑分析、数据分析、产品理解和行业分析"的能力。视觉设计的工作更偏向于"团队合作、设计表达和创造力"。由于在实际环境中，从事设计研究、信息设计、可视化与界面设计往往是一个部门同时进行的业务。因此，每个设计师经常会涉及两种以上不同性质的工作（图2-26）。这也要求设计师具有"多面手"的综合能力。著名专栏作家、新闻记者托马斯·弗里德曼在《普通人时代的终结》中指出：随着全球化的深入，科学技术的快速发展，尤其是人工智能的发展，一般的工作岗位很快将被机器人所取代。因此，要在这个时代生存下来，需要更注重创新，更注重艺术与技术的结合，这样才不会被淘汰。专家型学习方法可以极大提升学习的效率。其中包括第一步，分组建构知识体系；第二步，重视重复和记忆，并进行知识的联系；第三步，知识可视化、图形化。我们的大脑对图形和图像更敏感，如果对输入的内容进行可视化设计，则更容易记住和被提取。例如，思维导图、手绘笔记等都是不错的方式。因此，"设计师可以发挥的作用就是对复杂问题进行可视化分析，以及不同学科之间

信息可视化设计概论

的整合。设计是一个促进者的角色,通过设计工具实现。"图 2-27 是关于设计师的职业素养的 16 种能力,对于信息设计师来说,这些素养和能力不仅对提高工作能力有重要的帮助,而且也是知识爆炸时代的生存法则。

用户研究的任务	可视化设计的任务
现场调研(走查)	图形设计(标识,图像)
竞争产品分析	界面设计(框架,流程,控件)
与客户面谈	视觉设计(文字,图形,色彩,版式)
数据收集与数据分析	框架图设计,高清 PS 界面设计
用户体验地图(行为分析)	交互原型(手绘、板绘、软件)
服务流程分析	图表设计,信息设计
用户建模(用户角色)	图形化方案,产品推广,广告设计
设计原型(框架图)	手绘稿,PPT 设计
风格设计(用户情绪板研究)	包装设计
产品关联方专家咨询	动画设计(转场特效,动效)
深度访谈(一对一面谈)	插画设计(H5 广告,旗标,推广海报)
共同需要完成的任务	
可视化设计方案(根据市场研究的结果,提供用户设计方案)	
媒体的选择(平面印刷媒体、户外媒体、电视媒体、交互媒体等)	
高保真效果图(展示给终端客户的效果图)	
低保真效果图(提供或分享给客户的设计草图)	
信息构架设计,信息设计	
演讲和示范(语言、展示与设计表达)	

图 2-26 用户研究(左)与可视化设计(右)的比较

职业素养	具体描述
1. 相互尊重	从同事群体中时刻吸收各种观点和灵感
2. 动笔思考	经常绘制草图会让思路和灵感更容易
3. 不断学习	通过设计圈和分享平台来不断完善和提高自己
4. 有取有舍	优先级的判断力,能够轻重缓急的合理安排工作
5. 重视自己	倾听内心的声音,自己满意才能说服别人
6. 乐观进取	与团队保持更融洽的工作气氛
7. 技术语言	理解网络基础语言知识(HTML5,Java,JavaScript)
8. 软件工具	能够利用软件绘制线框图、流程图、设计原型和 UI
9. 专业技能	能够用工程师的语言交流(数据和精度)
10. 同理心	能够感受到用户的挫败感并且理解他们的观点
11. 价值观	简单做人,用心做事,真诚分享
12. 说服力	语言表达和借助故事、隐喻等来说服别人
13. 专注力	勤于思考,喜欢创新,工匠精神
14. 好奇心	学习新东西的愿望和动力,改造世界的愿景
15. 洞察力	观察的技巧,非常善于与人沟通
16. 执行力	先行动,后研究,在执行进程中不断完善创意

图 2-27 信息设计师的 16 种职业素养细则

2. 软件工具与在线数据分析能力

软件平台或在线分析工具对于信息可视化/数据可视化来说是不可或缺的。这些工具或语言是根据不同的任务开发的，主要用于绘制线框图、流程图、设计原型、演示和 UI 设计。部分工具和编程也被用于进行数据分析、编写 App 应用以及进行界面设计。例如，数据可视化的流行工具包括基于编程的工具/软件，如 R、SVG、H5、Gephi、Python、JavaScript、Processing、jQuery Mobile 等。数据分析在线平台或数据可视化分析软件，如国外的 Tableau、Power BI、Google Charts、RAW、Charts.js、Processing.js、Infogram、D3.js 和国内百度 ECharts、东软"图表秀"等。部分工具，如苹果 Sketch、Adobe XD 和 Unity 3D 5 等也都是非常专业的开发软件。通用型软件，如微软的 PowerPoint、Visio，还有 Adobe PS 等都是公司里常用的演示和创意的工具。图 2-28 中给出了目前国内常用的原型设计、数字编程和界面设计工具。

设计工具或编程	主 要 用 途
Snagit 12，HyperSnap7	抓屏，录屏
Microsoft PowerPoint 2017	展示，原型设计
Keynote	流程动画，展示，原型设计（苹果计算机）
百度 ECharts，RAW，Tableau	在线可视化数据分析/展示设计平台
Adobe Photoshop CC	图像创作，照片编辑，高保真建模
HTML/CSS/JavaScript 程序语言	网页编辑，原型设计
Axure RP 7/8	线框图绘制，原型设计
Processing，Gephi 动态编程	图形可视化，图形与交互设计编程
Arduino 编程和硬件套装	交互原型工具，开放源代码硬件/软件环境
Maka，易企秀，兔展，应用之星	HTML5 在线设计工具，快速
Unity 3D 5，VVVV	三维动画、游戏、交互编程、智能硬件
SketchUp 草图大师，Cinema 4D	三维造型和仿真场景设计
Microsoft Visio 2017	流程图绘制，图表绘制
Adobe Illustrator CC	矢量图形创建，线框图
VUE，Poser，Bryce，Lumion 6	三维自然景观快速设计工具，人物造型工具
3ds Max，Maya	三维造型与动画开发设计工具
Adobe XD CC，Figma	原型设计（专业级），客户端演示
Adobe InDesign CC	网页设计，排版工具
Sketch+Principle	苹果计算机交互设计原型+客户端展示+动效
Processing.js，Infogram，D3.js	可视化数据分析/展示设计平台
iH5，Epub 360，Adobe Edge	HTML5 在线设计工具，专业级
Adobe After Effect CC	动态可视化、动画、动效设计工具
Skitch	抓屏，分享，注释
Adobe Animate CC	动画、手机动效、应用原型设计
XMind ZEN	流程图绘制，图表绘制，思维导图绘制
Google Coggle	在线工具，艺术化思维导图绘制

图 2-28 信息设计师所应掌握的工具与程序

简约、高效、扁平化、直觉与回归自然代表了数字时代的美学标准。对于信息设计师来说，

信息可视化设计概论

新时代的设计不仅需要美观,而且需要数据驱动。美国纽约大学信息设计系列夫·曼诺维奇指出:在新媒体时代,数据库将成为一种文化和美学的形式而发挥作用。信息时代的设计不仅需要用手,更需要用脑,特别是需要掌握各种最新的技术手段和工具(图 2-29)。随着数字媒体的普及,设计师手中的"兵器"也越来越丰富,但无论技术工具怎么发展,简洁、清晰、高效、可交互、个性化、实用和大众化仍然是当代设计趋势,以人为本是信息设计的基本法则。

图 2-29　信息设计师应掌握各种数字设计工具与程序

思考与实践

一、思考题

1. 什么是信息爆炸和大数据?它们产生的根源在哪里?
2. 说明信息可视化设计在大数据时代的价值和意义。
3. 如何归纳和总结信息可视化设计的语言特征?
4. 信息视觉化与信息、故事、视觉和功能有关,其背后的理念是什么?
5. 如何利用思维导图(如 Coggle)表达你对信息可视化设计的理解?
6. 信息设计师需要具备哪些专业素质与能力?请举例说明。
7. 弗鲁德和卡恩的故事对设计师有何启示?
8. 什么是思维可视化?其表现形式和意义是什么?

二、小组讨论与实践

现象透视：来到水族馆的游客往往需要一个地图作为旅游的向导或指南（图 2-30）。虽然传统的游览图清晰标注了游客的线路与景点，但缺乏互动性。这种纸质的游览图不仅会用后即弃，而且也无法提供更详尽的游览信息。

图 2-30　位于首尔的一个水族馆的故事化导游图

头脑风暴：如何将传统的"游览图"通过"软件化"与"程序化"的过程，转换为更为方便的手机 App 智能地图？这个新的信息地图除了可以提供游客的线路与景点之外，还可以提供游客哪些帮助？

方案设计：数字媒体技术可以实现传统"游览地图"的个性化、即时性和时尚化。请各小组针对上述问题，重新设计基于手机的水族馆信息游览地图，并给出相关的设计方案（PPT）或设计草图。各小组需要提供一个详细的技术解决方案。

第3课　信息可视化设计方法

信息可视化设计的创意过程并非凭空发生，它是基于设计、研究、用户观察、认知心理学以及人机交互的一门科学，这些原理和方法结合了个人的知识和经验才能成为创新的动力。本课从信息可视化设计的10条黄金规则开始，探索了优秀作品设计所遵循的一般规律与流程，特别强调了多角度设计研究的重要意义。其中，设计师对读者的思考、图表主题的研究与选择、信息资源的整理与优化是三大关键，这些前期工作为后续视觉设计打下了坚实的基础。本课还通过对优秀图表设计作品的分析，阐述了信息图表版式构图的一般规律以及视觉吸引力的5秒法则。此外，本课还包括故事板与说明书设计、数据图表的可视化设计、设计思维以及交互时代信息可视化设计的创新形式等内容。

3.1　信息可视化的黄金规则
3.2　信息资源的整理与优化
3.3　视觉吸引力的5秒法则
3.4　图表信息构架设计
3.5　故事板与说明书设计
3.6　数据图表可视化设计
3.7　设计思维与信息可视化
3.8　信息可视化的呈现方式

3.1 信息可视化的黄金规则

信息可视化设计过程并非凭空发生。它是基于设计、研究、用户观察、认知心理以及人机交互的一门科学。这些原理和方法结合了个人的知识和经验才能成为创新的动力。国际知名的数据可视化和信息图表设计公司 InfoNewt（www.infonewt.com）和酷信息图表博客（www.coolinfographics.com）的创始人、畅销图书《酷信息图表：数据可视化设计指南》的作者兰迪·克鲁姆在书中总结了信息可视化设计的 10 条黄金规则：①信息的准确性；②用户导向设计；③主题的研究与选择；④关键信息的提取；⑤吸引力规则（5 秒规则）；⑥好的故事与逻辑；⑦摒弃文字以图释义；⑧数据透明化；⑨图表信息的完整性；⑩表现手段与技术的选择。

这些黄金规则中最重要的就是信息的准确性。不准确的信息就像一幅错误的地图或手机导航，不仅会使人误入歧途，而且使得设计师的水平和专业能力的信誉大打折扣。可视化必须与统计数字相互匹配，而且所有的数据来源都要反复核实，精益求精。例如，地图信息不正确，不规范；图表的比例与数字不符；数据意义不明确；图标设计信息传达有误是学生经常会犯的错误（图 3-1）。图表中常见的错误还有：数据无来源标注；无作者版权信息以及数据图表无单位等。因此，对读者负责的态度和踏实、认真、细致的工作习惯是信息准确性的保证。

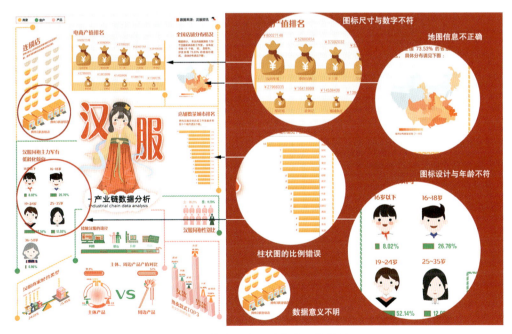

图 3-1　信息图表设计中常见的错误

其次，用户导向设计是设计思维的基础，也是所有信息可视化设计的出发点。用户的年龄、性别、家庭、知识层次、民族和地域等背景，决定了不同的用户对信息可视化的接受程度。同样，信息可视化的媒体呈现也是图表设计的重要考量之一。科普杂志、新媒体、学术期刊和专业论坛对可视化设计的要求差别很大。因此，信息的易读性、可用性、美观性和可记忆

信息可视化设计概论

性同等重要。例如，波士顿儿童医院为了帮助病患儿童能够在医院里有更好的体验，就聘请了当地大学的设计团队为医院大厅设计供儿童娱乐的交互墙面（图 3-2）。团队在设计过程中，也随时与小朋友们进行访谈与演示。通过符合儿童心理的设计表现内容以及相关的导航图标，该产品为病患儿童提供了一个温馨舒适的就医环境。

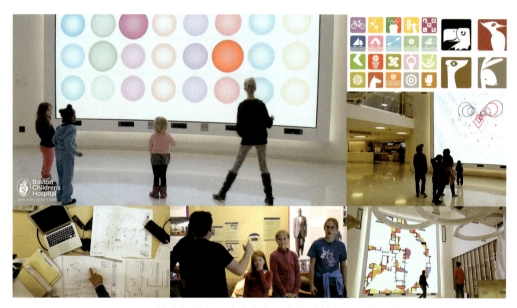

图 3-2　波士顿儿童医院为病患儿童设计的交互式体验墙

主题的研究与资料的选择非常重要。选择一个好的主题听起来似乎容易，但真正的难处在于对"好"的理解不同。无论表达什么内容，一个好的信息图表首先应该有意义和话题性，各种无聊或无关紧要的内容无疑是在浪费读者时间。随着信息爆炸和大数据时代的来临，人们不得不选择哪些信息值得阅读。理想情况下，一个好的信息图表的主题应该将重点放在一些新颖的或前沿的信息上。只有这些信息与目标受众感兴趣的主题有关，才能达到预期的效果。如果这些信息或话题能够使听众感到惊奇和意外，则可能会收获更大。因为人们普遍"喜新厌旧"，对新鲜的、惊奇的、有趣的或者令人惊讶的话题或者信息会趋之若鹜，并愿意与朋友分享这些新知识。

通常来说，有两个共同的主题领域值得我们进一步关注和讨论：趋势主题和有争议的主题。虽然热门话题非常流行，而且几乎所有的相关话题都会产生相当可观的访问量，但是热门话题往往随时间而变化。当事过境迁，人们就会把注意力放在下一个热点上。因此，对于某些普遍性和持续性的主题，如全球变暖或生态危机问题，还有涉及医疗、公共卫生、两性关系、家庭、就业率等与人们生活关系特别密切的领域，往往会有更持续的主题和相对稳定的目标受众群体。例如，2020 年 2 月 16 日，上海报业集团旗下的澎湃新闻"美数课"团队在社交媒体上推出了《回溯 45 个重点疫区的数据，我们该如何看待当前疫情？》的文章和插图（图 3-3）。该数据图表简洁清晰、生动而有创意，通过可视化的数据对比，展示了湖北、武汉、全国其他城市的确诊病例、死亡率、治愈率、重点疫区每 10 万人能享受的医疗资源以及病例数量等大数据，为读者掌握当前疫情和防控提供了非常好的参考。这个数据新闻已

成为热点话题和数据可视化设计的经典范例。

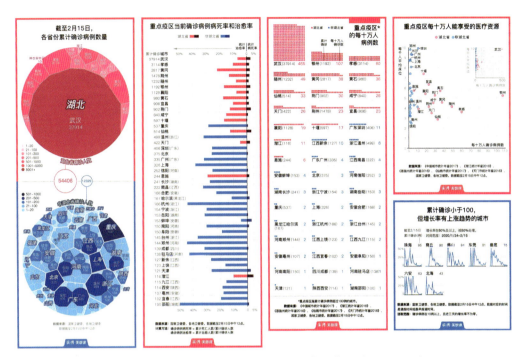

图 3-3　澎湃新闻"美数课"团队在疫情期间推出的大数据图表

能够设计出精彩的数据图表，与澎湃新闻"美数课"团队的努力是分不开的。在过去的纸媒环境中，数字记者、图表设计师等通常扮演的是一种支援角色，多数主流媒体中没有专门的数据新闻团队。而澎湃新闻在转型过程中，早早地瞄准了数据新闻这一新鲜领域，2014年就成立了专门的数据新闻团队，让那些传统意义上的"辅助"人员共同生产内容和创作产品。目前"美数课"团队共有 21 人，在主要负责人的带领下，分为编辑组和设计组。编辑占总人数的 1/3，这些"一专多能"的编辑除了需要处理日常稿件、挖掘选题外，还要负责收集数据、分析数据，同时也需要掌握一些简单的前端开发和设计技术；设计师团队占总人数的 2/3，分别负责手绘、3D 和信息图表的制作。正是因为有了这支专门的团队，澎湃数据新闻生产才能保证一定的独立性。此外，编辑的多才多艺和触类旁通更是节约了生产流程中的很多沟通成本，也减少了作品"走样"的可能。因此，该团队能够敏锐地发现新闻热点问题，并通过有效的技术手段打造视觉效果，增强了用户的新闻体验感和关注度。

有争议的话题往往会吸引很多读者的目光。对于需要网络流量的自媒体来说，各种争议性的话题都是可能提高流量的手段，如一些与环保、教育、家庭伦理、技术伦理相关的主题，还有诸如吃肉的危害、减肥的方法或涉及两性的话题，无论正反两方面都会有各自的拥趸。如果信息可视化设计作品能够在情感层面打动观众，适度引起争议，使观众对该话题充满热情，那么受众将很可能评论和共享该信息图表。无论他们喜欢还是讨厌这个话题，但读者的帖子可以产生更多的搜索链接，从而覆盖了更广泛的受众。例如，交互媒体作品《肉的危害》（图 3-4）就是这种虽然富有创意，但主题与观点仍然具有争议的例子。

图 3-4　交互媒体作品《肉的危害》

3.2　信息资源的整理与优化

　　信息资源的整理与优化是可视化作品能否成功的关键之一。其中的核心就是：当读者看完你的作品以后，是否能够留下印象呢？或者说观众是否能够记住主要的信息呢？如果想要使信息图表更易于理解，设计师面临的挑战就是如何选择和确定该图表要传达的重点内容？正如一篇优秀的小说，理想情况下，信息图表需要一条清晰的主线，所有的数据可视化和相关的图标、插图或文字都要围绕这条主线展开。去粗取精、去伪存真、抓住重点、简化内容是这个阶段的中心任务。许多人错误地认为，如果将多个不同的数据放在一个图表中，则会提高其可信度，因为它可以显示其拥有的数据量。但事实上，如果设计包含太多信息或者没有清晰的故事主线，则会使读者或观众感到困惑。发生这种情况时，读者通常会放弃并且不再花费时间弄清楚这些信息。因此，如果数据图表包含了太多的信息，该作品实际上是无法与读者进行交流的。信息可视化设计的另一个常见的问题就是对信息的可用性、功能性关注不够。例如，某大学同学们设计的一幅校园游览图（图3-5）就出现了这种问题。该作品采用了扁平化设计方法，颜色清新亮丽，装饰感很强。但比较遗憾的是，该信息可视化作品的主题并未很好地提炼与优化。地图缺乏路线导游，方向或目标不清楚，虽然有校园建筑的功能说明，但整体上看设计重点不够突出，信息主次不分，缺乏层次感；特别是未能标注出主要的校园路线和核心功能建筑群，如教学区、就餐区、体育馆、宿舍区等，所以影响了该游览地图的可用性和功能性。

图 3-5　某大学大学生创作的校园游览图作品

3.3　视觉吸引力的5秒法则

在《酷信息图表：数据可视化设计指南》中，作者克鲁姆曾经指出：为什么信息图表的关键信息如此重要？他根据过去几年来对自己的 coolinfographics.com 网站上数百万页面浏览量的网络分析，发现大多数读者对信息图表只阅读 5 秒时间，然后再决定是否要继续还是离

开。在信息爆炸时代，人们浏览手机或报刊，往往类似于在拥挤的货架上寻找消费品，如果产品设计不能够脱颖而出，就会淹没在琳琅满目的同类商品之中。无论是信息图表、演讲 PPT，还是个人求职简历，简约而清晰，美观而富有特色是成功的不二法则。研究指出：大多数页面浏览持续时间为 5~10 秒，因此好的信息图表设计需要尽快将其关键信息传达给读者。经验法则是，设计图表需要在不到 5 秒的时间内将关键信息清晰地传达给读者，即使他们没有时间仔细阅读整个信息图表。资深的设计师还可以通过更有冲击力的设计风格影响读者。

意大利信息设计专家瓦莱里奥·佩莱格里尼就是这样一位能够吃透观众心理，把握读者习惯的设计师。他是一位资深的数据可视化和图形设计师，其商业插图的技术可谓炉火纯青。他为《国际船舶》杂志设计的插图和图表（图 3-6）广受好评。其作品颜色醒目，造型生动，图表清晰，是"5 秒法则"的范例。他曾经获得 2013 年和 2016 年"美丽的信息"国际数据可视化和信息设计卓越奖，同时在 2015 年和 2016 年连续获得"美国最美信息图表"设计奖。

图 3-6　设计师佩莱格里尼为《国际船舶》杂志设计的插图和图表

3.4　图表信息构架设计

信息图表设计就是通过数据 + 图形讲述故事。许多好的信息图表遵循一个简单的故事结构：简介、关键信息和结论。其中，简介部分需要向读者介绍信息图表的主题。包括该信息图表是讲什么的？读者为什么要关心它？这通常是标题信息和简短介绍文本的组合。设计师通过标题和简介将主题传达给目标受众，并暗示该图表所包含的前沿信息和有趣的内容。标题和介绍文字的另一个功能就是提供检索和导引，让读者能够迅速了解该信息图表的大意。

简介内容应该包括一些相关背景的资料，这有利于读者将自身的经验带入图表所涉及的知识中，有助于使读者准备好学习和掌握新的知识。例如，美国狗舍协会网站推出的信息图表《狗展大数据：终极养狗参考指南》（图3-7）就是优秀图表的范例。该图表结构清晰，版式重点突出。标题右侧的图标说明了狗的尺寸、品系、智力（朝向）和种类（颜色）等信息，为读者弄懂全图数据提供了依据。该信息挂图通过四象限坐标轴，结合综合数据（寿命、花费、食欲、营养等），对常见的几十款宠物犬、工作犬或牧羊犬等进行了分类。其热门品种包括常见的金毛、猎犬、博美、德牧和吉娃娃等。

该图表不仅信息丰富，而且生动幽默。例如，西伯利亚哈士奇（俗名"二哈"）就是属于这里面的傻狗（dumb）品系，其朝向和其他狗相反。哈士奇、泰迪犬和斗牛犬等以难训和"拆家"而闻名。虽然它们智力不高，但却呆萌可爱，受到了很多养狗人士的喜爱。该图表的其他信息也特别丰富，如被莫名高估的品种（左上象限）和被忽略的珍品（右下象限）中都蕴含了许多有趣的故事。对于喜爱养狗的人士，这个信息图表无疑提供了一个可视化指南。

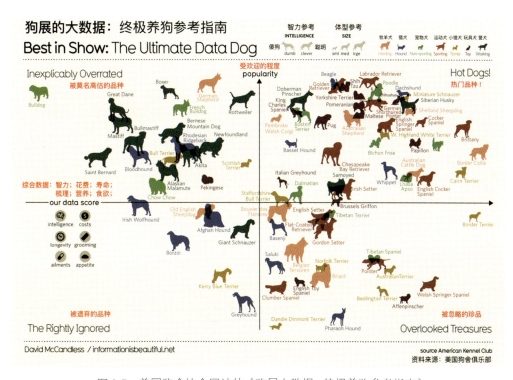

图 3-7　美国狗舍协会网站的《狗展大数据：终极养狗参考指南》

为了让观众对信息图表更感兴趣，设计师需要在信息图表中加入一些新的信息或前沿的知识。信息图的重点内容通常是视觉设计的核心。无论是使用插图还是数据可视化，能够触发读者兴趣的往往是精彩的图片设计。例如，韩国203 X 设计工作室首席执行官、著名信息插图设计师张圣焕先生绘制的信息插画《健康美味韩国泡菜》就突出了标题、泡菜火锅以及泡菜的形象和视觉冲击力（图3-8，右侧为重点）。该信息图表风格统一，信息排列有序。张圣焕非常善于利用网格化布局，将所有的内容安排得主次分明、井然有序，充分体现了设计的可用性与美观性的融合。

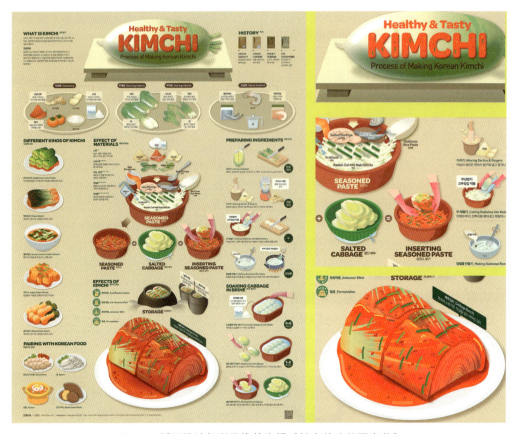

图 3-8　插图设计师张圣焕的海报《健康美味韩国泡菜》

信息图表的底部空间也很重要,设计师通常会在这里为读者提供更多的信息。对读者来说,从上到下,从左到右就是视线浏览的方向。因此,该空间正好就为读者提供了"结论"。与此同时,信息图表底部还可以加上读者感兴趣的其他信息:例如,商品购买或相关服务信息,如网站链接、二维码或地址等;其他的内容,包括设计师的版权标注、公司信息以及签名等。当然,商业或公益信息图表很少包含设计师或工作室的信息,底部空间可以用于放置与商品相关的促销活动等信息。此外,图表的数据源备注文字也可以放在该区域。添加数据源备注可以使该图表更具有说服力。

3.5　故事板与说明书设计

讲故事可以说是从古至今深深植根于人类的一种社会行为。讲故事的目的可以是社会教化,也可以是讨论伦理和价值,或者是满足人们的好奇心。故事可以戏剧化地表现社会关系和生活问题,传播思想或者演绎幻想世界。人们可以通过代代相传的故事传承知识。古希腊哲学大师亚里士多德撰写了《诗学》,他认为故事是生活的比喻,是人类智慧本性所追求的目标。故事这个功能一直延续到了现代社会。从心理学角度看,人类大脑都有追求逻辑和意义的本能,这种因果关系就是故事的核心,也是可视化设计产品吸引读者或观众的目标。

人类是情感动物,因此,故事和比喻是最能够打动人的沟通技巧。无论是广告、演讲,甚至是PPT,如果没有讲故事的技巧(如悬念设置、起承转合、层层推进),就很难吸引大家的关注。例如,2019年支付宝便结合中国古代著名神话故事《山海经》,推出了中国十大神兽,而象征支付宝的小女孩还为了寻找爱心,与这些神兽们进行了幽默风趣的对话(图3-9,局部)。

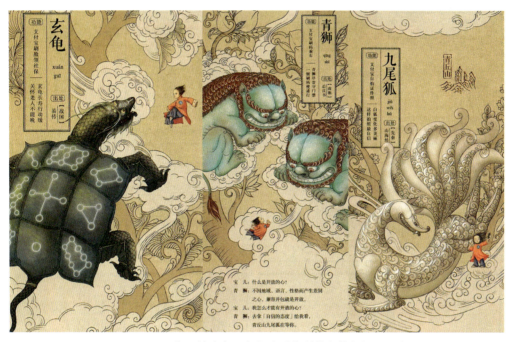

图3-9　阿里集团结合中国古代神话传说推出的支付宝广告

在这几幅广告海报中,每只神兽代表的都是支付宝的一种功能,如刷码乘车的功能与青狮形象结合起来,颇具有寓意。玄龟在中国古代历史中是高寿、稳当的象征。支付宝的刷脸领社保的功能,巧妙地将关爱老人的思想和传统文化中的玄龟形象结合起来,让用户相信,这就是一个非常安全稳当又方便老年人使用的产品。如今用户在使用支付宝的证件拍照功能的时候,特别需要支付宝的一键美颜修复功能,海报中将这个功能与自带美艳和仙气的九尾狐结合在一起,也算是非常贴合了。这个故事里一共出现了10个支付宝的功能介绍,包括刷码乘车、自拍证件照、刷脸领社保、器官捐献登记等,每一只神兽分别寓意着一种功能。支付宝和古代神兽,看似相悖的两种实物,就这样巧妙地融合到一起。支付宝通过这样的方式,为传统故事和产品增加了一层新的解读。

用系统的角度体察一个设计,最好的办法就是将其放入一个具体情境中,而不是对各种要素进行分解。故事板原型(storyboard prototypes,SP)就是将用户(角色)需求还原到情境中,通过角色、产品、环境的互动,说明产品或服务的概念和应用。设计师通过这个舞台上的元素(人和物件)进行交流互动来说明设计所关注的问题。"角色"就是产品的消费者与使用者,在设计过程中代表着真实用户的原型。在信息图表设计中,构建出设计的"情境与角色"有

助于我们找到设计的落脚点，而不至于随着设计流程推进，最后迷失了方向。例如，基于车载 GPS 定位的导航 App，就离不开场景（汽车）、人物（司机）和特定行为（查询）的功能设计。图 3-10 就是一款针对旅游导航的手机定位（GPS）、购物、景点推荐、导游等一系列服务的 App 设计的故事板，这个涉及角色、场景、产品、服务的漫画能够清晰地传达设计者的意图。

图 3-10　一款针对旅游导航 App 设计的场景故事板

故事板设计也是技术插图、说明书和操作指南的表现形式之一。例如，欧美医院发给孕妇的《婴儿护理安全手册》（图 3-11）就含有大量的说明插图。该说明书简洁清晰，美观幽默，实用性强。不仅可以粘贴、悬挂，还可以折叠成三折页，方便读者随时查阅和阅读。在设计风格上，这个说明书有着很强的叙事性、体验感和代入感，能够激发读者的求知欲和探索精神，可以说是信息插图设计的一个标准的范本。

图 3-11　欧美医院的插画说明书《婴儿护理安全手册》(部分)

3.6 数据图表可视化设计

虽然数据统计表是信息图表中至关重要的元素,但设计师并不需要从徒手绘制开始,而应该尽可能使用专业图表软件,如微软 Excel 等来创建。虽然软件所生成的数据图表往往是模板化的,但设计师仍然可以从用户的角度审视这些图表,然后对其进行"清洗"或加工,使之更符合读者的阅读习惯。一般来说,作为清理信息图表的原则,设计人员应尽量保持原始数据的准确性,同时尽量减少读者的视线移动,让图表更易于理解和交流。设计师可以"再设计"软件默认的图表颜色、间距和图例说明框等。例如,图 3-12 显示的是 2012 年美国人口普查的数据,该图表是 PowerPoint 默认模板的柱形图(左侧)。图例的颜色和文字说明了不同年龄组的情况。多数图表软件都会自动生成图表图例,但往往不够简洁直观,读者不得不反复阅读才能搞清楚,这就加重了读者的视觉负担。为了让这个图表变得更人性化,设计师去除了侧面的图表图例,并将说明文字直接放置在柱形图下面,与相应的颜色对应。这样图表结构就大大简化了。为了让图表的内容更加通俗,设计师还设计了 5 组代表不同年龄段的人物图标,放置在原柱形底部的位置上。经过设计后的数据图表不仅简约清晰,而且更加通俗易懂(图 3-12,右)。

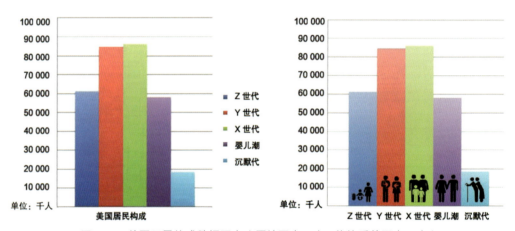

图 3-12　美国居民构成数据图表(原始图表,左;修饰后的图表,右)

目前市场上所有的数据可视化工具中,最为用户熟知的就是微软的 Excel 软件。与其他定量分析工具相比,Excel 的最大优点就是其大众性和普遍性。目前市场上绝大多数业务图表都是用 Excel 制作的。几乎所有单位的财务部门或者管理部门都依赖 Excel 制定各种定性或者定量数据的电子表格。可以说 Excel 就像处理数据的"万能瑞士军刀"。Excel 界面清晰(图 3-13)、上手容易,在表格制作、金融管理、自动处理与计算、数据管理等方面都有独到之处。作为微软 Office 办公套装软件的成员,Excel 与 PowerPoint、Word 兼容性使各类用户,包括人力资源(培训)文员、IT 工程师以及普通用户都爱不释手。因此,Excel 是学习数据可视化最基础也是最方便的软件工具。但 Excel 仅仅是电子表格工具,主要面向销售和管理人员而非设计人员。Excel 数据图表不仅模板匮乏,而且风格千篇一律,很难进行风格化或个性化的设计。因此设计师需要对 Excel 图表进行进一步视觉过滤和风格处理。更专业的数据可视化工具,如 Tableau、ECharts 或 R 编程语言,在模板类型、动态数据可视化、交互性和风格定制等方面往往会更胜一筹。例如,ECharts 是一款由百度开发的基于 JavaScript 的数据可视化图表库,可以提供直观、生动、可交互、可个性化定制的数据可视化图表(图 3-14)。本书第 12 课对此有更深入的介绍。

第3课

图 3-13　微软 Excel 的界面和数据图表

图 3-14　百度 ECharts 数据可视化图表库

61

3.7 设计思维与信息可视化

设计思维是一整套关于设计与创意的工作流程与方法。早在 20 世纪 80 年代，斯坦福大学教授、著名设计师、设计教育家拉夫·费斯特就创办了斯坦福设计联合项目（Stanford Joint Program in Design）并鼓励通过"产教融合"和"学科交叉"来克服传统设计教育"闭门造车"，理论不联系实际的弊端。1991 年，IDEO 设计公司创始人戴维·凯利开始在斯坦福大学任教并逐步推广该公司所探索出的一套基于市场与实践的设计方法，也就是通常人们说的"设计思维"（design thinking）。随后，在斯坦福大学的支持下，戴维·凯利和其他几位斯坦福大学教授一起，在 2005 年共同发起成立了哈素·普拉特纳设计学院（Hasso Plattner Institute of Design）。几乎同时，美国著名的卡耐基·梅隆大学商学院也把设计思维引入课程。由此，设计思维开始在设计界、学术界引起广泛关注。在美国奥巴马政府时代，由于政府的肯定和推广，该模式成为各大知名企业所普遍采用的创新方法。

1. 设计思维的起源与特征

设计思维最初是源于传统的设计方法论，即需求与发现（need-finding）、头脑风暴（brainstorming）、原型设计（prototyping）和产品检验（testing）这样一整套产品创意与开发的流程。1991 年，IDEO 公司设计师比尔·莫格里奇等人在担任斯坦福大学设计学院教授时，将这套设计方法整理创新成为交互设计的基础（图 3-15）。莫格里奇等人将该方法归纳为五类：同理心（理解、观察、提问、访谈），需求定位（头脑风暴、焦点小组、竞品分析、用户行为地图等），创意，尝试或者观点（POV），可视化（原型设计、视觉化思维），检验（产品推进、迭代、用户反馈、螺旋式创新）。其中，同理心（empathy）或者是与用户共鸣是问题研究的开始，也是这个设计思维的关键。观察、访谈、角色模拟、情景化用户和故事板设计是这一步骤所采用的主要方法。与此同时，VB 之父、Cooper 交互设计公司总裁艾伦·库珀也将该方法总结为"目标导向设计"（goal-directed design）。

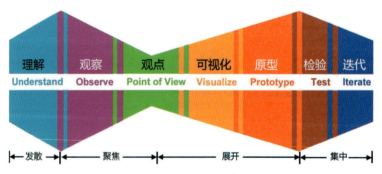

图 3-15 斯坦福大学设计学院提出的"设计思维"流程

斯坦福大学的"设计思维"，其核心是以人类学、人种学和社会学所构建的"田野调查"的研究实践为基础，通过观察、访谈、记录和分析推理得出有价值结论的过程。田野调查（fieldwork）就是研究者亲自进入某一社区，通过直接观察、访谈、居住体验等参与方式获取第一手研究资料的过程。该方法在 19 世纪早期西方探险家或殖民者对非洲、亚洲和太平洋岛屿国家土著居民的研究中被广泛采用，并成为一整套行之有效的科学研究方法。2004 年，英国设计委员会（Design Council）提出了双钻石设计流程模型（double diamond design

process，4Ds，图 3-16）。它反映了在设计过程中思维发散与收敛的过程。该流程强调前期研究的重要性，并在此基础之上得出最终的解决方案。因为这样的方案是经过了精挑细选、反复对比和仔细验证，因此能确保产品投入市场后不会有太高的风险。英国设计协会将该设计过程分为四个阶段："探索""定义""发展"和"执行"。该流程可以归纳为：发散思维，创造情景；聚集问题，甄选方案；创意思考，视觉设计；迭代模型，深入设计。前面是确认问题的发散和收敛阶段，后面则是制定与执行方案的发散和收敛阶段。该流程并非是以线性思维的方式展开，而是一个将发散思维进行不断收敛的过程。

图 3-16　英国设计委员会提出的"双钻石设计流程图"

双钻石模型强调 4 个基本宗旨：从用户出发，分析思维与直觉思维相结合，发散—收敛的创意方法以及团队协作模式。该过程是左脑（聚拢）与右脑（发散）不断碰撞、迭代和激荡的循环过程，符合大脑创意的规律。由于是发散思维与聚合思维的结合，所以就形成了一个波浪状的"菱形"设计流程。

设计思维还鼓励用户自己探索，而不是仅仅依赖二手资料或者书本知识。如费城自然历史博物馆的工作人员在为小学生讲解古代埃及木乃伊的来源及宗教文化时，借助一具麻布人偶的"木乃伊尸体"，让小学生仿造古人，自己动手尝试把各个人体器官（如舌头）放到不同的储存罐中（图 3-17）。这种有意识的主动探索，不仅使得学生们印象深刻，而且通过这个操作过程，使学生理解了古埃及的神秘文化，如保存尸体不腐的方法和技术，以及死而复生的循环宇宙观。

2. 设计思维与信息可视化设计

对于信息可视化来说，设计思维最大的价值在于提供了一套方法论。认知心理学研究表明，人的学习或知识构建不是一次完成的。而是不断由浅入深、由表及里、层层深入的一个迭代建构过程。从整体到细节，从规划到设计，信息可视化的全部过程都需要设计团队对主题进行深入挖掘。设计思维指明了设计师与潜在用户（读者）沟通和交流的重要性。通过换位思考与共情意识，设计师可以更深入地把握人性，从而让可视化产品更易于理解，更容易

图 3-17　博物馆员工为小学生示范和辅导的"木乃伊制作课"

被观众所接受。因此，在信息图表的设计进程中，设计师需要用设计思维的观点，时刻提醒自己注意以下问题：

① 该信息可视化设计的主题是什么？

② 该信息图表中需要展示的数据参数有哪些？

③ 该信息图表需要重点强调哪些部分，舍弃哪些部分？

④ 该产品是否具有美感和吸引力，是否符合 5 秒规则？

⑤ 该图表展示的内容是否太复杂或太抽象？

⑥ 可视化产品表达的信息是客观的，还是作者主观的？

⑦ 信息图表是否做到了简洁清晰、完整生动？

⑧ 图表的数据对比是否阐明了趋势或意义？

2010 年，由德国"愉快杂志"编著的《众妙之门：网站 UI 设计之道》（贾云龙和王士强译，人民邮电出版社）指出：所有伟大的可视化设计和用户界面大都具有简洁化和清晰化的特征。简洁化的关键在设计师对信息"度"的把握。例如，由中央美院学生创作的一幅 20 世纪 90 年代照片拼贴画（图 3-18，小图 1~4）就生动说明了细节与整体这种"远观近赏"的辩证关系：细节（小图 1）是可视化作品"耐看"的核心，而"远观"（小图 4）是读者第一眼判断该作品是否具有"可读性"的关键。由此，这幅图像通过视错觉设计，使观众在貌似杂乱的照片中解读出了时代的群像。

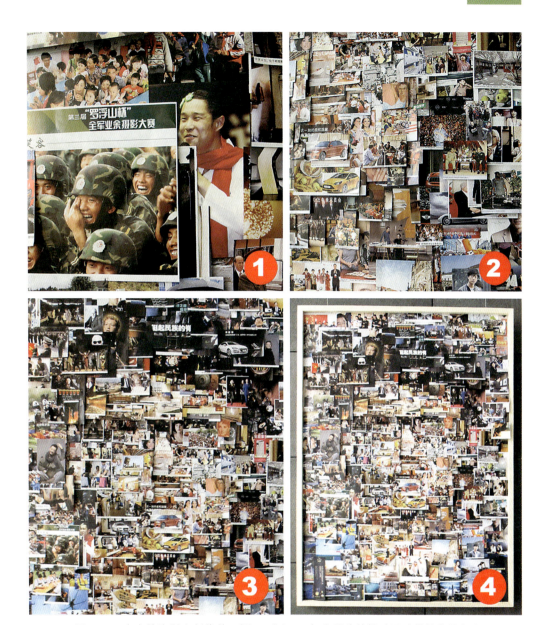

图 3-18 　中央美院学生创作的一幅 20 世纪 90 年代照片的拼贴画（整体和局部）

　　设计思维的另一个价值在于鼓励设计师去了解一个问题的产生根源，而不是马上拿出解决方案。例如，文盲和青少年失学表面上看是教育的问题，而底层的原因则是与社会不公、愚昧、贫穷等问题联系在一起。因此，设计思维鼓励团队从社会学的角度看待问题。来自不同背景的团队成员彼此包容，相互欣赏，借助一系列团队集体智慧的方法迎接问题的挑战。例如，斯坦福大学在 2015 年暑期组织了"设计思维：提高文盲的日常生活经验"的国际工作营。一些来自美国、瑞典、尼日利亚、博茨瓦纳、南非、瑞士、希腊和埃及的 40 名学生、教练以及合作机构的成员参加了这个活动。他们在随后的 2 周聚集在一起并组成了几个研究团队。为了通过新技术实现创意，这些小组分别通过不同的角度思考，大家一起共同寻找创新的解决方案。其中，思维导图和可视化原型设计是其中最为重要的环节之一（图 3-19）。

图 3-19　斯坦福大学暑期组织的设计思维工作营现场

3.8　信息可视化的呈现方式

　　美国纽约大学教授、新媒体理论权威列夫·曼诺维奇曾经指出："19 世纪的'文化'是由小说定义。20 世纪的'文化'是由电影定义。而 21 世纪的'文化'将会由交互界面定义。"曼诺维奇以敏锐的视角，准确把握了当代文化与艺术的核心。当代文化在今天最突出的特征就是互联网和数字媒体的无孔不入——从艺术实践、社会理论到日常语言。例如，10 年前当你看不清一张信息图表的时候，你会本能地将杂志或报纸凑近你的脸，而今天当你看不清一张手机图像的时候，第一个收到神经信号的恐怕是你的拇指和食指。因此，信息可视化作品的展示、传播与推广，同样需要与时俱进，采用更贴近时代的呈现方式。例如，美国克利夫兰艺术博物馆就将数字媒体技术与该馆丰富的馆藏结合起来，让观众通过的"指尖"来搜索和浏览各种藏品，并借助手机对藏品进行深度解读。2017 年，该博物馆为观众开放了一座长达 12 米的大型多点触控墙(ArtLens)。这个 4K 的屏幕每隔 40 秒就刷新一次所显示的内容，

并通过类型、主题、形状和颜色等方式分类显示馆藏艺术品。观众可以自己探索和选择各类馆藏艺术作品,并了解这些不同文化和不同时期的艺术品之间的联系(图 3-20)。这种交互式体验设计已经成为信息可视化的新舞台。

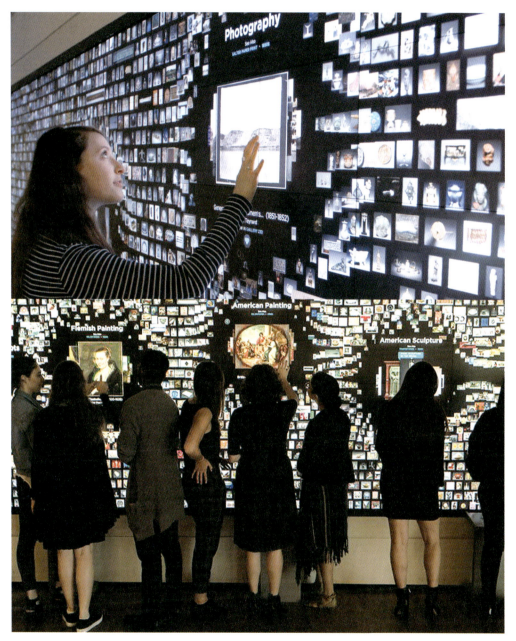

图 3-20　克利夫兰艺术博物馆的大型高精度触摸屏(ArtLens)

ArtLens 触摸屏共有 4000 余件馆藏艺术品的缩略图,总像素超过 2300 万。观众可以轻触图标放大艺术品,或按照主题搜索相关的艺术品。此外,观众还可以下载 ArtLens App,将博物馆的收藏、自己互动体验的照片和拍摄的画面记录下来。该 App 甚至可以自动生成"游

信息可视化设计概论

览地图"记录游览路线。此外，该触摸屏还有16个围绕"拼贴""符号""手势+情感"和"目标"构建的主题游戏。这些游戏通过深度摄像头来进行面部识别或姿势识别。游客可以通过拼贴制作器、肖像制作器和绘画游戏等方式创建自己的数字作品。例如，其中的一个游戏就是让观众用"头顶陶罐"的方式与古典雕塑互动（图3-21，中右），完成任务的游客还可以在手机中获得体验照片。该博物馆副总监洛里·维恩克表示："游戏是吸引人们谈论艺术和学习艺术的一种最自由的方式，ArtLens的价值正在于此。"信息可视化使得游客能够以一种更有趣、更娱乐的方式获得博物馆的体验。

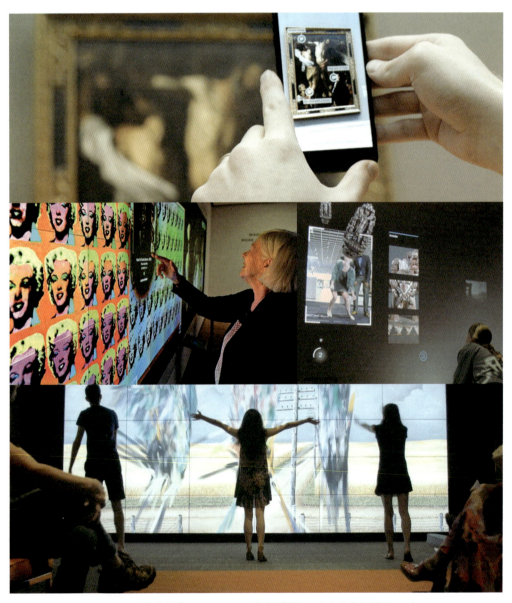

图3-21　博物馆的ArtLens App和触摸屏可以让观众与展品互动

思考与实践

一、思考题

1. 什么是信息可视化设计的黄金法则？

2. 如何确定信息可视化作品的主题？其思考的出发点是什么？

3. 如何保证信息来源的准确性和可靠性？

4. 视觉吸引力的 5 秒法则是什么？

5. 举例说明信息构架设计的流程与方法。

6. 设计思维与信息可视化设计的关系是什么？

7. 举例说明信息可视化作品有哪些创新的表现方法。

8. 如何构建一幅以"丝绸之路"为主题的信息图表？其重点在哪里？

二、小组讨论与实践

现象透视：信息可视化的主题往往就在我们身边。美国两个女生就将她们设计的校园地图作为学校廊道的装饰墙面（图 3-22）。这种创意不仅美化了校园，也可以让学生从另一个不同的视角欣赏校园风光。

图 3-22　由外国大学生设计的校园文化地图（装饰墙面）

信息可视化设计概论

头脑风暴：如何进一步提升校园插画鸟瞰图的交互性和可用性？如何结合"线上 + 线下"提升校园地图的升级功能？除了廊道空间，这种插图还可以有几种媒体形式？

方案设计：分组调研本学校的历史、文化、环境和未来规划。可以分别以历史与今天、校园与生活、人与自然以及未来幻想为主题，重新设计具有独特视角的校园地图。需要给出相关的设计方案或设计草图。如果结合 App 产品开发，则需要提供一个详细的界面设计和技术解决方案。

第4课　信息可视化设计流程

　　信息可视化设计过程就是设计师对信息的提取和挖掘不断深化的过程。根据戴夫·坎贝尔提出的知识建构模型，知识或智慧的获取必须经历对原始数据的去粗取精、去伪存真的过程，也就是洞察力不断深化的过程。本课从信息构架的8项原则入手，对信息可视化产品设计的特征做了进一步解读。通过案例分析和流程图解，作者结合了信息设计专家加瑞特提出的网站信息设计方法，总结归纳出了信息可视化产品的一般设计流程与创意策略。本课的重点内容包括：资料收集与设计研究；设计草图与创意草案；概念设计与头脑风暴以及可视化设计的工具等。此外，人工智能在设计领域的蓬勃兴起和5G时代的到来，为信息可视化设计带来了新的方法和挑战，本课也将对此进行说明。

4.1　信息架构设计原则
4.2　可视化设计的工作流程
4.3　可视化设计的创意策略
4.4　资料收集与设计研究
4.5　设计草图与创意草案
4.6　概念设计与头脑风暴
4.7　可视化设计的深入阶段
4.8　智能设计的流程创新

4.1 信息架构设计原则

信息可视化设计的过程是对信息的提取、挖掘和不断深化的过程。根据微软公司技术工程师戴夫·坎贝尔提出的知识建构模型，知识或智慧的获取必须经历对原始数据的去粗取精、去伪存真的过程，也就是洞察力不断深化的过程。这个过程的实质就是信息架构（Information Architecture，IA）。建筑学专家理查德·沃尔曼对信息架构学的定义如下："信息架构是共享信息环境下的结构设计，它通过组织、标记、搜索等手段，构建网站和内部网之间的导航系统，成为具有可用性和查找功能，能够塑造清晰化信息产品的艺术和科学。"沃尔曼认为：信息架构学的主要目的是帮助用户远离信息焦虑或"数据与知识间的黑洞"。

著名技术理论家凯文·凯利在其著作《科技需要什么》（2010年）中说过："思想就是对信息的高度提炼。当我们说'懂了'，意思就是这些信息已经产生了意义。"因此，认知能力就是大脑对现象的解读，并从中提取出生存的知识或智慧。因此，信息架构师的作用就是对信息进行建构和梳理，并通过一系列方法实现这个过程。无论是网站还是信息图表，所有的信息架构都不应该是凭空完成的，而是从用户需求出发的信息产品设计过程。2006年，信息架构师丹·布朗提出了著名的信息架构的8项原则（图4-1），即内容新颖，少就是多，提供简介，提供范例，多个入口（网站），多种分类，集中导航和容量原则（网站）。

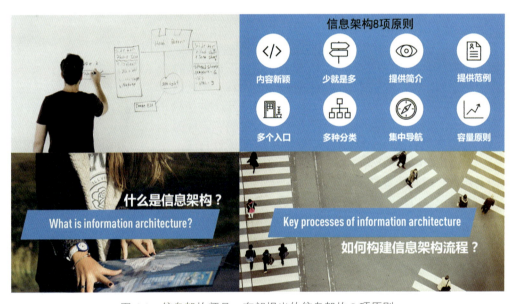

图4-1 信息架构师丹·布朗提出的信息架构8项原则

作为资深网站UX设计师和信息架构师，丹·布朗提出的这8项原则可以作为设计网站和信息可视化产品的出发点。对这些设计方法我们需要进一步解读。

① 对象原则：该原则认为内容应被视为有生命的东西，它具有生命周期、行为和属性，因此信息的时效性、新颖性和前沿性至关重要。

② 选择原则：少就是多。无论从认知心理学还是信息设计实践，少就是多无疑是一条颠扑不破的真理。例如，三层网站结构和扁平化、瀑布流界面设计原则，都是为了尽量减少信息的层次或深度，让用户一览无余地进行选择的实践总结。Pinterest网站的结构就是这种信

息扁平化设计的范例(图 4-2)。

图 4-2　Pinterest 通过瀑布流的导航实现了高效率

③ 披露原则:无论是书籍、信息图表、网站或者社交媒体,在标题下都应该提供简介、摘要、内容提要或预览。提供简介或摘要不仅有助于用户快速了解更深层次的信息,而且也使得网站或手机的内容导流及产品推广成为可能。

④ 示例原则:复杂而抽象的信息图表令人生厌,也使得读者敬而远之。因此,通过范例来通俗化、情感化图表内容是信息设计师必备的素质之一。

⑤ 前门原则:假设至少有 50% 的用户可能使用与网站首页不同的入口点。因此,网页设计师应该提供导航、搜索、关键词或更灵活的接口。

⑥ 集中导航:信息设计师应该保持目录或导航结构简单清晰,切勿混淆其他事物,让读者在信息的汪洋大海中无所适从。

⑦ 容量原则:网站的信息内容往往会随着用户的积累和口碑而不断丰富,特别是新闻、电商或是科普教育类网站。因此,设计师必须确保网站具有可扩展性。

⑧ 多种分类:灵活的分类方法是吸引用户的重要手段。以 Dribbble 和 Pinterest 网站为例,这两个网站提供了关键词搜索、同类图片自动聚合和标签栏等几种不同的分类方案(图 4-3)。这样不仅丰富了页面的信息,而且也提高了信息检索效率。

知名 UX 设计师杰瑞德·斯波尔曾说过:"好的设计往往是不可见的。只有在做得不好的情况下,我们才会注意到它。"信息架构也是如此。如果一切正常,运行流畅,人们就会"熟视无睹"。因此,信息架构是一种有效的内容设计的方法。著名信息图表设计师阿尔贝托·开罗在其著作《不只是美,信息图表设计原理与经典案例》一书中把信息架构学视为一

信息可视化设计概论

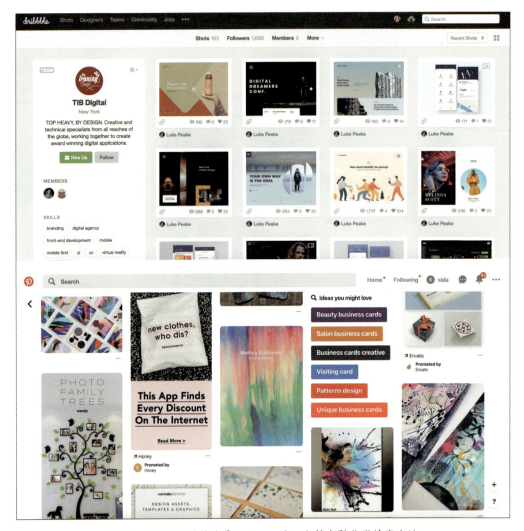

图 4-3　Dribbble（上）和 Pinterest（下）的多种分类检索方法

个大圆，圆内是用于处理信息的各类定律的集合。她认为信息架构包括了信息设计、信息可视化与数据可视化。斯坦福大学罗伯特·赫恩对信息设计的定义为"人们能够有效地用于信息处理的艺术与科学"。我们可以看出，信息设计是按有序的信息架构组织和展示信息或故事的科学，也是通过颜色、图像、时间、光线、纹理和材料等形式呈现信息的过程。同样，西班牙设计专家吉安·科斯塔认为，可视化就是"让一些现象或现实可见并且易懂；这些现象大多是肉眼观察不到的，有些甚至不具备可见性"。因此，信息可视化正是在信息架构下，以清晰、独特和吸引人的方式呈现内容，并由此实现教育、娱乐、警示、诠释或引导观众等目的。

4.2　可视化设计的工作流程

美国著名交互设计专家詹姆斯·加瑞特在《用户体验的要素：以用户为中心的 Web 设计》中介绍了信息与交互产品的设计流程（图 4-4）。他将这类产品的构成划分成了 5 个不同的层

次:战略层(strategy)、范围层(scope)、结构层(structure)、框架层(skeleton)和表现层(surface)。信息产品的设计流程首先是战略层,主要聚焦产品目标和用户需求,这个层是所有产品设计的基础。其次是范围层,具体设计相关的功能和内容。第3层就是结构层,信息构架/交互设计是其中的主要工作。第4层为框架层,主要完成产品的可视化工作,界面设计、导航设计和信息设计等都是这个时期的工作重点。最顶层为表现层,主要涉及视觉传达设计、色彩、动效等具体呈现的形态。设计从底层开始,逐级上升并最后到达顶层,由抽象到具体,由概念到产品,最终完成了设计。

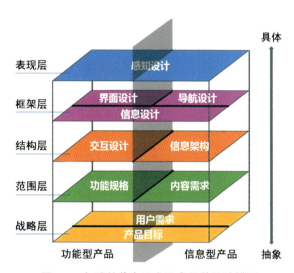

图 4-4 加瑞特信息及交互产品的设计模型

对于信息可视化来说,图表或者海报设计的版式、布局或范围主要集中在结构层和框架层,设计师不仅要关注后期的信息视觉效果呈现,更要重视前期的数据采集整合、统筹规划等工作。信息架构设计可以让信息可视化图表最终的呈现效果有理有据。图 4-5 是著名信息插图设计师张圣焕绘制的信息插画《健康美味韩国泡菜》的中间步骤图。从这些画稿中,我们可以清楚看出作者对插画布局、版式、色彩关系、标题与文字等元素的构建过程。值得注意的是,作者的设计草图和最终的成稿之间有一定的差异,这也说明了信息插图的设计过程是一个不断修改、提炼、扬弃和创新的过程。如果一开始设计师就采用 PS 软件进行高清计算机稿设计,这样一旦发现构图或者色彩存在问题,再往回调整就是比较麻烦的事情。因此,在结构层和框架层尚未确定之前,设计师不一定急于用 PS 软件绘制细节。图 4-6 是北京服装学院学生按照张圣焕作品的设计方法完成的创意信息插画海报。

根据信息架构设计的原则,结合加瑞特的设计流程,我们可以总结出可视化产品的一般设计流程(图 4-7)。信息可视化设计从资料收集、用户研究与设计研究开始,由设计主题、目标、风格分析等决定设计方向。随后设计师可以进一步构建设计原型和版式草图。该阶段的概念设计是关键,设计师可以通过手绘草图、脚本等方式实验信息可视化作品的风格。接下来的设计迭代过程是完善设计的重要环节,多数细节的完成都是这个阶段。最终的步骤就是发布、营销和设计推广以及版权的管理。这一设计过程的注意点和细节由图 4-7 右侧的 35 个设计备注予以说明。

图 4-5 信息插画《健康美味韩国泡菜》的中间步骤图

图 4-6 大学生设计的创意信息插画海报

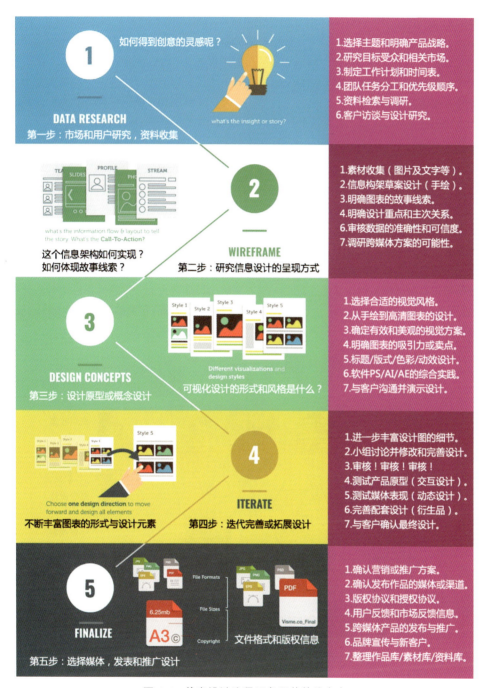

图 4-7　信息设计流程及各环节的注意点

4.3　可视化设计的创意策略

20世纪60年代初，美国智威汤逊广告公司资深顾问及创意总监、当代影响力最深远的广告创意大师詹姆斯·韦伯·扬应朋友之邀，撰写了一本名为《创意的生成》（*A Technique*

for Producing Ideas，祝士伟译，中国人民大学出版社）的小册子，回答了"如何才能产生创意"这个让无数人头疼的问题。韦伯·扬堪称是当代最伟大的创意思考者之一。他提出的观点和一些科学界巨人，如罗素和爱因斯坦等人的见解不谋而合：特定的知识是没有意义的。正如芝加哥大学校长、教育哲学家罗伯特·哈钦斯博士所说，它们是"快速老化的事实"。知识，仅仅是激发创意思考的基础，它们必须被消化吸收，才能形成新的组合和新的关系，并以新鲜的方式问世，从而才能产生真正的创意。

韦伯·扬认为："创意是旧元素的新组合"，这是洞悉创意奥秘的钥匙。韦伯·扬据此提出了"五步创意法"——资料收集、设计研究、概念设计（含草图创意）、反复推敲（也称为深入迭代）和检验设想。经过30多年的推广，这些方法已成为设计思维的创意原则（图4-8）。韦伯·扬指出：我认为创意这个玩意具有某种神秘色彩，与传奇故事中提到的南太平洋上突然出现的岛屿非常类似。在古老的传说中，据传这片海洋会突然浮现出一座座环形礁石岛，老水手们称其为"魔岛"。创意也会突然浮出意识表面并带着同样神秘的、不期而至的气质。其实科学家知道，南太平洋中那些岛屿并非凭空出现，而是海面下数以万计的珊瑚礁经年累月所形成的，只是在最后一刻才突然出现在海面上。创意也是经由一系列看不见的过程，在意识的表层之下经过一定时期的酝酿而成的。因此，创意的生成有着明晰的规律，同样需要遵循一套可以被学习和掌控的规则。

图4-8　韦伯·扬提出的五步创意法

创意生成有两个普遍性原则最为重要。第一个原则，创意不过是旧元素的新组合。第二个原则，要将旧元素构建成新组合，主要依赖以下能力：洞悉不同事物之间的相关性。例如，带有复古风格的信息图表系列海报（图4-9）就产生了令人耳目一新的感觉。统计图表往往给人刻板的印象，如果结合生动的插图或其他视觉元素就可以大大改善。例如，设计师可以运用丰富的色彩和带有隐喻设计（图4-10），使抽象图表与生动的图像产生关联性，让数据表达不再枯燥乏味，由此大大增强了图表的趣味性和可读性，这就是可视化设计的创意策略。

图 4-9　带有复古风格的信息图表系列海报

图 4-10　将色彩、插图和实物与数据结合的信息图表

4.4　资料收集与设计研究

韦伯·扬指出:"收集原始素材并非听上去那么简单。它如此琐碎、枯燥，以至于我们总想敬而远之，把原本应该花在素材收集上的时间，用在了天马行空的想象和白日梦上了。

信息可视化设计概论

我们守株待兔,期望灵感不期而至,而不是踏踏实实地花时间去系统地收集原始素材。我们一直试图直接进入创意生成的第 4 阶段,并想忽略或者逃避之前的几个步骤。"因此,收集的资料必须分门别类,悉心整理,例如,可以用计算机分类文件夹或卡片箱建立索引。通常,如果设计主题和方向确定之后,为了尽快熟悉所要表现的内容,设计师可以先从网上调研开始。例如,要制作一幅反映冠状病毒引发流感的设计图表和宣传海报,就可以先从"冠状病毒"或 Coronavirus 等几个关键词入手。同时,设计师也可以从国内外的信息资源网站中搜索关键的图片、文字或相关视频资料。很多网站都提供了关键词搜索、标签栏搜索,你还可以通过"以图找图"的方式,通过谷歌图片搜索、百度图片搜索查找相关的资源。此外,如 Pinterest、Tumblr、DevianArt、花瓣网、站酷、dribbble、WallHaven、Behance 等图片网站也提供了大量的分类资源或创意素材(图 4-11)。

图 4-11 网络调研和收集资料所参考的国内外网站

调研工作的意义在于为后期的设计奠定坚实的基础。在很多情况下,由于专业领域的不同或信息的不对等,客户不一定清楚图表或插图最终是什么样的。这时候就需要设计师和项目负责人一起研究,通过借鉴同类信息图表和客户的要求,想象出最终图表的风格与版式设

计。在这里我们必须要思考的问题包括:"为什么而设计?""这个信息图表属于学术性 / 科普性还是新闻类?""这些观众有什么特点?""他们的知识范围是什么?""这个图表要强调什么内容?""最后作品的形式和承载媒体是什么?""用户能够接受哪种表现形式?具象的还是抽象的?色彩还是灰度?整体设计风格要活泼一些还是严肃一些?"等。只有这些问题都搞清楚了,我们才能有针对性、有目的地搜集素材,才能确定设计原则和步骤。

丰富的数据资料是图表设计准确性、可靠性的基本保证。许多貌似简单的问题背后都有深刻的专业背景和因果关系的探索。例如,什么是冠状病毒?冠状病毒是如何传染肺炎和流行的?这种病毒的致病机理是如何发生的?对病毒性肺炎的防治措施是如何实现的?这些问题涉及病毒学、传染病学、大数据分析、统计学、社会学以及公共卫生学等多个学科(图 4-12),要回答这些问题并设计出让人耳目一新的信息图表,如果不咨询专家或检索、查阅大量的文献,几乎是无法完成的任务。因此,资料收集、检索和整理分析就是设计师前期的主要工作。如果时间充裕,设计小组可以通过专家访谈、图书馆资料检索、现场走访调查获得第一手资料,此外,通过谷歌、百度搜索,专业论坛搜索,分类图片搜索,知乎问答以及中国知网等都可以寻找或者挖掘出有用的资源、素材或者数据。

图 4-12　通过谷歌图片搜索查找病毒图片和相关资料

对各种素材的收集和整理也是博物学家或者人类学家的职业特征。1859 年,英国博物学家达尔文就在大量动植物标本和地质观察的基础上,出版了震动世界的《物种起源》。设计师通过建立剪贴本或文件箱来整理收集的素材是一个非常好的想法,这些搜集的素材足以建立一个用之不竭的创意簿(图 4-13)。强烈的好奇心和广泛的知识涉猎无疑是创意的法宝。收集素材和资料之所以很重要,原因就在于:创意就是旧元素的新组合。例如,IDEO 设计公司的专家也都有各自的"百宝箱"和"魔术盒",这些可以成为激发创意的锦囊。斯坦福大学的创意导师们也一再强调资料收集、调研和广泛涉猎的重要性。

图 4-13　标本箱可以为创意设计提供灵感和素材

4.5　设计草图与创意草案

　　信息图表创意设计的第二阶段的任务就是设计草图、线框图和创意草案。头脑消化、酝酿创意和动手实验是这个过程的重要步骤。收集的资料必须充分吸收，为创意的生成做好进一步的准备。可以将两个不同的素材组织在一起，并试图弄清它们之间的相关性到底在哪里。对于信息设计师来说，这个阶段的任务是：①整理、分类相关的图片、数据和文字信息；②尽快画出信息构架草图、线框图，形成可视化的方案；③明确图表或插图的故事线索；④明确设计的重点和主次关系；⑤审核数据的准确性和可信度；⑥调研跨媒体方案的可能性；⑦尝试多种作品形式的可能性。著名人机交互专家、微软研究院研究员比尔·巴克斯顿在其专著《用户体验草图设计：正确地设计，设计得正确》一书中指出："草图不只是一个事物或一个产品，而是一种活动或一种过程（对话）。虽然草图本身对于过程来说至关重要，但它只是工具，不是最终的目的，但正是它的模糊性引领我们找到出路。因此，设计者绘制草图不是要呈现在思维中已固定的想法，他们画出草图是为了淘汰那些尚不清楚、不够明确的想法。通过检查外在条件，设计师能发现原先思路的方方面面，甚至他们会发现在草图中会有一些在高清晰图稿中没想到特征和要素，这些意外的发现，促进了新的观念并使得现有观念更加新颖别致。"

　　设计师可以通过随身携带的涂鸦本、速写本或者剪贴资料本来快速记录灵感、概念或者创意（图 4-14）。历史上，包括达·芬奇、爱因斯坦、爱迪生和亨利·福特等人都涂鸦成瘾，很多创意都来源于餐馆纸巾或是随手撕下的练习本的涂写乱画。涂鸦其实是右脑天马行空的记录，或者是创意直觉的"灵光一闪"，但简单图案的背后都有着视觉化思维的深刻理念。涂鸦也是创新与解决棘手问题的最佳利器，它不但简单、随手可得，而且运用起来效果强大，

为科学、科技、医疗、建筑、文学、艺术创造了无数突破。特别是在信息设计领域，涂鸦能协助我们想得更深入、做得更好。更重要的是，通过随手画或者随手记录的方式，设计师能够摆脱了计算机或手机这些技术工具的限制，借助直觉和随意的视觉语言增强表现力。

图4-14　涂鸦本、速写本或者剪贴资料本都会是创意思维的源泉

设计师的创意灵感可以受到多种事物的启发。这可能是他们经历过的环境，例如他们居住的城市或出国旅行；也可能是建筑、艺术作品或哲学；特定的文化运动、艺术流派、信仰或意识形态以及音乐、诗歌或文字。这些素材甚至可能是旧的标牌、杂志，从世界各地收集的门票或精美的包装纸。简言之，灵感无处不在，我们的意识和潜意识会随时受到周围环境的影响。作为设计师，我们应该随时随地寻找、记录、收集、绘制和拍摄周围的事物。引起我们兴趣的事物很可能会成为启发我们创意的灵感。编辑和分析数据后，设计师还可以通过主观的方式对其进行重新组装和拼贴，发现隐藏在数据背后中的故事或线索。通过信息图表揭示这种联系，也就是信息设计师"解读"和"挖掘"故事的能力。

对于信息可视化设计来说，所有事物都能以一种灵巧的方式组合成新的综合体。有时候，当我们用比较间接和迂回的角度去看事情时，其意义反而更容易彰显出来。拼贴艺术无疑是一种让人脑洞大开的创意组合方式（图4-15）。不同时空和媒体元素的并置与混搭不仅可以产生新的意义、新的联想和新的语境，也使得观众产生"穿越"的迷惑感和吸引力。早期达达派艺术家汉娜·霍赫、米歇尔·杜尚、拉乌尔·豪斯曼与乔治·格罗斯等人都做过尝试。他们发现两个完全不同事物组合往往会产生出人意料的创意。此外，对于地图设计师来说，手绘加各种符号的混搭也会产生一种特别的审美。不同于如今通过计算机、手机或GPS导航实现的地图，手绘地图不仅带有传统地图的生动性、艺术性，而且带有更加个性化的魅力（图4-16）。

图 4-15　事物的组合拼贴会产生出人意料的效果

图 4-16　手绘地图有着生动性和艺术性的特点

4.6 概念设计与头脑风暴

创意生成的第三个步骤就是实现概念设计与创意草案。该阶段的主要任务包括：①选择合适的图表视觉风格；②从手绘到高清图表的设计；③确定有效和美观的视觉方案；④明确图表的吸引力或卖点；⑤标题/版式/色彩/动效设计；⑥软件 PS/AI/AE 的综合实践；⑦与客户沟通并演示设计。从简单草图到高清信息图表，设计师必须明确概念设计的用户类型和图表所表达的主题。例如，学术类和科普类的插图往往对于数据的准确性和完整性有较高的要求，特别是对信息的可靠性与数据量有更严格的标准。但以时效性和普及性为核心的新闻/媒体类图表、插画或者动画，更强调信息的快速、美观和生动的标准。即使在科技插图的表现上，专业读者与普通读者的要求也是不同的。通常来说，数据可视化更偏向对数据集的分析与图表呈现，形式上类似学术论文的插图，更抽象、更专业一些（图 4-17，右）。而信息可视化更面向大众，带有更多的信息诠释类插图或说明图，即使是科技图表（illustrated diagrams）也以普通读者能够解读的趋势、动态或规律性表现为主，表现形式更为生动和美观（图 4-17，中）。面向大众的科普杂志/网站的用户定位就属于这个范畴。

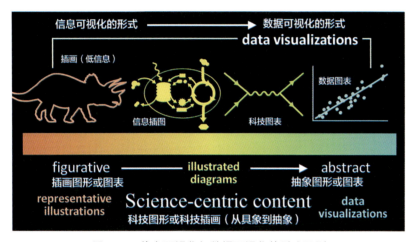

图 4-17　信息可视化与数据可视化的形式区别

为了确定有效和美观的视觉方案，集思广益、小组讨论和头脑风暴是设计团队可以采用的方法之一。IDEO 设计公司的创始人大卫·凯利就认为"创意引擎"就是集体讨论方式，特别是"动手思考"，即大家讨论时，发言者可以借助插图、模型、玩具、硬纸板、卡片或者任何能够启发集体创意的物体进行示范（图 4-18）。现代社会越来越重视"团队合作"，这是因为个人在经历、学识、专长等方面的差异，很难独立解决问题。而多人协作就有可能成功。大文豪萧伯纳先生曾经说过一句名言："如果你有一种思想，我也有一种思想，通过交流我们就拥有了两种思想。"集思广益的集体智慧会碰撞出大量的火花，很多新颖的创意会不期而至。

IDEO 设计公司将跨学科交流和动手实践作为激发创新思维的法宝，其原因如下。

- 联想效应。联想是产生新观念的基本条件之一。跨学科交流的新想法，往往能引发他人的联想并产生连锁反应。

- 热情感染。从不同的角度思考问题最能激发人的热情。自由发言、相互影响、相互感染、触类旁通，能形成热潮并突破固有观念的束缚，最大限度地释放创造力。

图 4-18 借助小组讨论与动手实践的创意工作营

- 竞争意识。人都有争强好胜的心理。在竞争环境中，人的心理活动效率可增加 50% 或更多。组员的竞相发言，可以不断地开动思维机器。
- 个人欲望。在宽松的讨论或辩论过程中，个人可以充分表达自己的观点。

创意需要环境，如果没有一定的自由和乐趣，员工是不可能有创造性的。因此，在 IDEO 公司，工作就是娱乐，集体讨论就是科学，而最重要的规则就是打破规则。该公司处处是琳琅满目的新产品设计图。在计算机屏幕上展示着各种设计图，涂鸦墙上也有各种即时贴和创意小工具（图 4-19）。桌上堆满了设计底稿，厚纸板、泡沫、木块和塑料制作的设计原型更是随处可见。这看似混乱的场景，却闪现着创造性的智慧。

图 4-19 个性工作室的环境有助于创新实践

4.7 可视化设计的深入阶段

创意生成的最后阶段是深入设计。这个阶段是在创意生成过程中必须经历的，堪称"黎明前的黑暗"。韦伯·扬指出："你必须把刚诞生的创意放到现实世界中接受考验，发现问题并进行调整和修改，只有这样，才能让创意适应现实情况或达到理想状态。"许多很好的创意却都是在这个阶段化为泡影的。因此，必须有足够的耐心调整和修正创意。因此，与客户充分研讨该方案，寻找专家咨询，网络和论坛的"潜水"都可以得到建设性的意见和建议。一个好的创意本身就具备"自我扩充"的品质。它会激励那些能看得懂它的人产生更多的想法，帮助它变得更加完善和可行，原本被你忽视的某些可能性或许会因此被开发出来。

因此，这个阶段的主要任务包括：①进一步丰富设计图的细节，特别是完善数据的表现形式；②通过小组讨论的方式，进一步修改和完善设计；③审核，不放过任何错误或者遗漏的细节；④如果最终为交互信息设计产品，应该测试产品的交互原型与可用性；⑤如果是动态信息设计，要测试一下不同媒体，如手机、平板计算机或网络环境播放的流畅性；⑥完善相关的配套设计，如衍生品等；⑦与客户确认最终设计。例如，2018年，淘宝网在推出针对老年用户的"淘宝亲情版"时，为了测试产品的功能和可用性，专门招募了一批老年体验专员（图4-20）。这些有着特殊任务的用户与淘宝用户体验团队一起，共同对该产品进行测试和迭代设计。

图4-20 针对老年用户的产品设计需要与用户深度交流

对于数据可视化设计来说，通过清晰的、有趣的或动态的方式让公众解读出信息背后的意义是非常重要的。在多维度的数据库中，用户可以通过多个维度分析数据，但问题在于我们怎样能够透过复杂的数据"看到"感兴趣的信息？在数据可视化领域，瑞典的汉斯·罗斯林教授成就斐然。他在瑞典的一所医学院工作，但特别热衷于可视化技术并关注世界健康和发展问题，而且发自内心地想要帮助公众理解复杂的数据分析。他的个人网站（www.gapminder.org）就通过尺寸、颜色和运动来表现数据可视化，并成为生动展示信息内涵的典范。例如，在他提供的 2015 年全球人均 GDP 数据地图中（图 4-21），每一个圆形代表一个国家，其尺寸代表人口，颜色代表所属的地区。借助联合国和世界银行提供的数据，横轴代表人均收入（美元），纵轴代表人均寿命（岁数）。该地图清晰展示了每个国家的富裕程度与人均寿命的关联性。与此同时，也给观众带来了新的问题：日本人均寿命比较高，但却不是全球收入最高的国家？卡塔尔富可敌国，但寿命却低于日本和北欧国家？这个统计图不仅展示了各国的发展趋势，同时也引起了观众更大的兴趣。

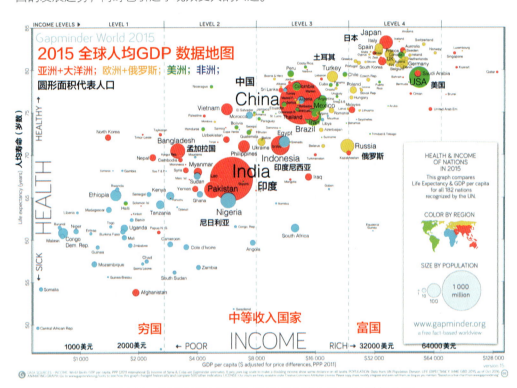

图 4-21　罗斯林网站提供的 2015 年全球人均 GDP 数据地图

罗斯林教授指出：无论是企业管理者、政府官员或是普通人，都想知道世界的变化，但为什么大家仍然不知道呢？为什么我们无法使用已知的数据呢？虽然联合国、国家统计部门、大学还有非政府组织都拥有数据，但这些数据被隐藏在底层的数据库中，而公众则无法得到这些有用的信息，这就需要信息可视化和数据可视化软件的帮助。于是他就成立了一个非营利机构 Gapminder，并命名为"设计与数据联接"（link design to data）。该网站不仅可以反映静态的信息，而且还可以通过历史数据与今天数据的对比和过程动画轨迹图的演示（图 4-22，右下）反映动态的数据，如中国从 20 世纪 60 年代到今天的人均收入、家庭规模或人均寿命的变化轨迹。罗斯林教授进一步指出：虽然传统的统计和分析方法是不能取代的，但数据动

画却可以帮助提出假说并让观众得到知识与智慧。

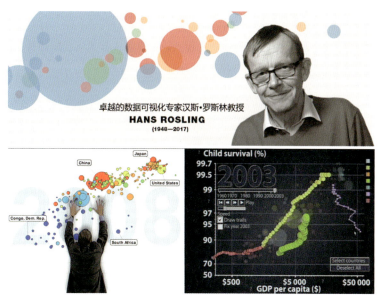

图 4-22　动画轨迹图显示了历史数据的变化趋势（右下）

当完成信息设计的制作后，设计师面临最后一项任务：发布和推广该产品。这是整体流程的一部分，但有可能会被低估或忽略。通常情况下，如果仅仅是交给甲方或者直接发布到网络上，而不作推广或营销，往往这个产品就会淹没在网络空间中。因此，对产品发布和推广应该有明确的策划方案。应该针对如何最大限度地提高产品曝光率以及如何在合适的时间、合适的媒体上发布制订清晰的计划。例如，Pinterest 网站是信息图表的绝佳平台，但是您的目标受众是否使用 Pinterest？此外，由于信息图表通常很大，有时无法在手机媒体上正确显示。因此，设计师应该创建一些缩略图用来吸引读者的注意力，并导流读者用其他媒体阅读。

信息图表除了发布的媒体外，还可以通过博客、微博、抖音、微信等社交媒体来推广，并附有简短的文字说明。动态的、交互式的信息图表同样是一种信息量大并具有一定观赏性和吸引力的媒介，但是必须以正确的方式传达给读者或用户，如 App 的 GIF 动画或者 H5 广告等。这个阶段设计师的其他工作任务还包括：①版权协议和授权协议；②用户反馈和市场反馈研究；③整理作品库 / 素材库 / 资料库。这些工作不仅可以保护设计师和设计团队的权益，而且通过总结经验和整理资料库，可以让今后的工作更加流畅。许多信息图表制作过程中检索和收集到的图片、数据和文献都是可以反复使用的素材，也是设计工作室最重要的无形资产之一。

4.8　智能设计的流程创新

每个时代的设计都有不同的定义。农业和手工业时代的设计更多是指设计师通过手工制作的方式来阐释自己对美感和艺术的理解；工业时代的设计以包豪斯为代表，将机器美学、效率与媒介融入设计范式。后工业时代，特别是全球化以来，面对海量商品信息与服务，人们开始思考以用户为中心的设计。信息时代的设计除了要考虑美感，还要考虑是否实用和好

用。设计对象开始从真实世界转向数字世界。设计工具不再只有纸和笔，各种设计软件为设计师带来更多灵感和便利。随着大数据和智能硬件的发展，真实世界和数字世界的界限开始模糊。许多公司、设计工作室和设计师开始通过计算机提高工作效率。AI 技术的逐步成熟，特别是 5G 时代的来临，将会使设计行业发生新一轮的变化，甚至可能颠覆传统的设计范式。

1. 阿里集团对智能设计的探索

早在 2016 年，为了应对每年的淘宝"双 11 购物节"的海量网页通栏广告的设计需求，阿里集团下属的智能设计实验室就推出了智能辅助设计平台——"鲁班"设计系统。该系统在购物节期间，能够每天完成数千套设计方案。不仅大大减轻了美工师的工作量，而且依据海量数据教会了机器如何"审美"并进行"设计"。2017 年，阿里智能设计实验室将该设计辅助平台升级为"鹿班"智能设计与创意系统。该系统在购物节期间为商家制作了 4 亿张海报，成为阿里设计部门所青睐的功臣。但无论是"鲁班"还是"鹿班"，其原理都是设计师将自身的经验知识总结出设计手法和风格，归纳成为机器算法能够处理的模式——即有规律的（可以建立模型的）、受限制的（参数化）和可量化的设计模型，如色彩、文案、模特、商品、标题、LOGO、点缀元素和版式风格这些可替换的元素。该设计平台可以让机器通过自我学习、判断与升级来"举一反三"演绎出更多的设计风格，甚至可以达到目前高级设计师的制作水准。该系统不仅让机器学习美学，同时也在积累着数百万级别的商业化经验。"鹿班"系统通过智能化提升了工作效率，颠覆了传统的方式，而且实现了商业价值的最大化。该设计系统的工作原理如下。

（1）让机器训练：通过人工数据标注的方法，设计团队对广告进行分类，包括配色、形状、纹理和风格。也就是通过数据标注的方式告诉计算机广告的构成元素。可量化的、可变参数的设计模型是机器深度学习的算法基础。

（2）建立数据库：当机器学习到设计框架后，需要处理大量的设计素材以便于"举一反三"。这包括图像特征提取、分类和人工控制图像质量等步骤。

（3）建立机器学习模型：通过一个类似棋盘的虚拟画布对元素进行布局，通过机器的不断试错的强化学习，并以大量设计师的优秀设计案例为参照系（棋谱训练），让计算机从反馈中不断趋向人类设计模型，即掌握什么样的设计是好的。

（4）设计评估系统：这是该智能平台的最后的步骤，也是人类与机器互动环节。前期计算机通过机器学习和衍生设计产生的海量产品，需要设计师把关进行评估和筛选。这个工作包括"美学"和"商业"两方面。美学上的评估由资深设计师进行，而商业上的评估就是看投放出去的旗标广告的点击率和浏览量，并根据用户的反馈进行修改。通过上述过程，该系统就实现了智能化设计服务（图 4-23）。

2018 年 8 月，浙大团队与阿里团队倾力合作，共同推出了基于人工智能的短视频设计机器人——Alibaba Wood。该机器人能自动获取并分析淘宝、天猫等商品的详情，然后根据商品风格和卖点等进行短视频叙事镜头组合，并梳理出相关的故事主线（图 4-24）。该机器人可以自动生成 20 秒带有配乐的短视频，同时基于音乐情感、节奏和旋律等音乐风格分析，给用户推荐短视频的背景音乐片段。从本质上看，该系统和上述"鹿班"智能设计模式并没有太大的区别，只是原始素材由图像转换成了视频或音频，机器学习的训练由静态组合变成了基于时间轴的动态组合。虽然数据库更为复杂，但仍然是设计师通过参考优秀的短视频广

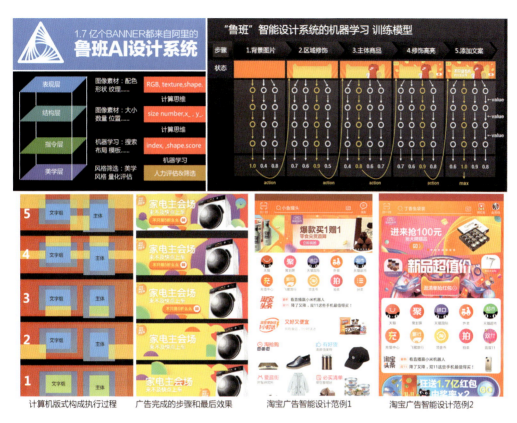

图 4-23 "鲁班"智能设计平台的工作原理和相关产品

告,训练机器能够"举一反三"并演绎出更多短视频风格的设计平台。

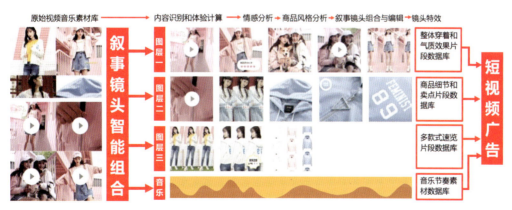

图 4-24 智能短视频设计机器人 Alibaba Wood 工作原理

2. 机器学习与智能设计的趋势

智能设计是大数据、算法与设计师"三位一体"结合的范例。智能设计首先就是要通过数据标注,将广告中的背景、主题、文字和色彩等信息进行拆解。工程师则通过算法让机器理解图像和视频的构成元素,并实现抠图和构图。随后,通过大数据搜索(如在淘宝内通过图片搜索找同款),并根据点击率来分辨图片的最优组合。该项目的负责人、浙江大学国际

创意设计学院孙凌云教授指出：随着大数据、体验计算、感知增强与计算机深度学习等创新科技的进步，人工智能将会改变现有的设计模型，机器将从传统设计的"仆人"角色进化为设计师的"合伙人"（图4-25）。因此，人工智能能够使机器代替人类实现认知、识别、分析、决策等功能，其本质是为了让机器帮助人类解决问题。也就是说，智能设计在一定程度代替琐碎的手工劳动，让设计师更加聚焦于创意本身，从而实现人与机器的同步进化。

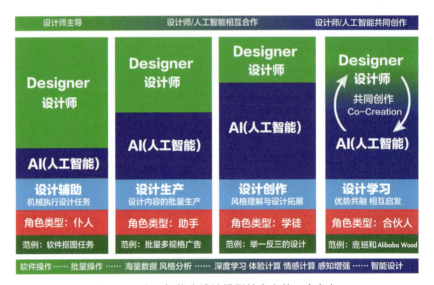

图4-25 人工智能在设计模型转变中的4个角色

根据2017年年底著名咨询公司麦肯锡发布的一份最新报告《未来的工作对就业、技能与薪资意味着什么》显示：到2030年，全球将有多达8亿人的工作岗位可能被自动化的机器人取代，相当于当今全球劳动力的1/5。即使机器人的崛起速度不那么快，保守估计，未来10年里仍有4亿人可能会因自动化寻找新的工作。虽然设计行业属于智力密集型行业，但有相当多的设计师从事抠图、码字或在模板上删删减减等传统作坊式图文工作室的业务模式。但随着数据科学与机器学习算法的深入，智能设计已逐步演变成创新的驱动引擎，也成为设计师的助理和伙伴。重复性劳动及海量数据分析工作都可以由人工智能协助，设计师可以有更多的精力侧重于评价、判断和选择等工作，并由此提升自己的创造力、解决问题能力和批判思维能力。

Dell公司EMC服务的首席技术官比尔·施马佐结合机器学习，提出了分析（analyze）、合成（synthesize）、设想（ideate）、优化（tuning）和验证（validate）的设计步骤，这与IDEO公司提出的设计思维有很大的契合。以上过程中都需要对用户和利益相关者进行分析，了解用户的需求并对目标进行定义和计划。随着智能科学的快速发展，用户研究可能被行为捕捉、海量数据和体验计算所代替或补充，而快速原型则被智能设计、情感计算和美学评估所替换。因此，智能设计范式替代或补充传统设计范式（图4-26）的工作流程将逐渐成为设计趋势。

3. 智能时代对设计创新的思考

Alibaba Wood和"鹿班"智能设计系统（"鲁班"智能设计系统升级后改名为"鹿班"）带给设计师更多的思考。新媒体理论家列夫·曼诺维奇曾经用公式"媒体＝算法＋数据结构"

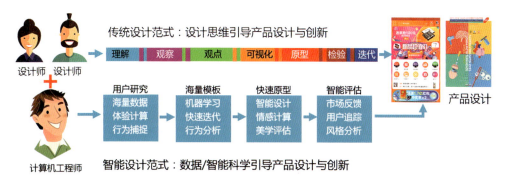

图 4-26　智能设计范式与传统设计范式的关系

来代表数字时代的媒体特征，他还深刻地指出：随着技术层向应用层、生活层逐渐过渡，技术语言已经成为今天这个社会的文化语言（图 4-27）。智能时代已经来临，技术创新与文化创新相互促进，环境数据化与信息可视化相互融合、相互推动，构成"数字媒体的政治经济学"。"数据库＋智能硬件＋机器学习"使得设计师在实现动态界面（视觉与交互）中有了更好的帮手。结合智能设计平台，设计师有了超越传统工具软件（如 Adobe 软件）的强大创意手段，这也为智能时代的艺术与科技的深度融合吹响了进军的号角。从设计角度看：传统的静态视觉方式正在向动态视觉转变，计算机视觉、模式识别、增强现实、智能预测和演化算法都使用户体验设计发生了巨大变化。"智能时代的设计 = 界面（交互）＋算法＋数据结构"（图 4-28）这个公式说明：智能设计平台提供了工程师和设计师的共同舞台。

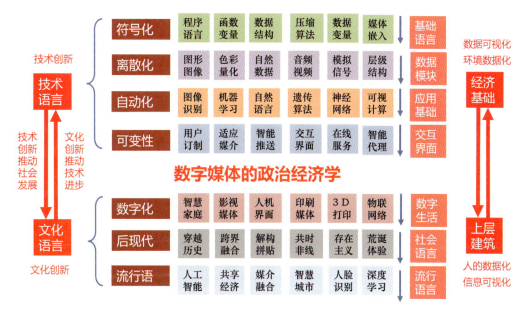

图 4-27　智能设计范式与传统设计范式的关系

人工智能在设计领域的蓬勃兴起和 5G 时代的到来，导致用户体验和设计领域出现了许多新方法和新挑战，这些将会给设计范式、设计对象、设计方法和设计文化带来全面的冲击。对设计师而言，人工智能将是一种新的思考方式，也是一种新的设计实现手段。当前，传统的静态视觉方式正在向动态视觉转变：计算机视觉、模式识别、增强现实、信息可视化、智

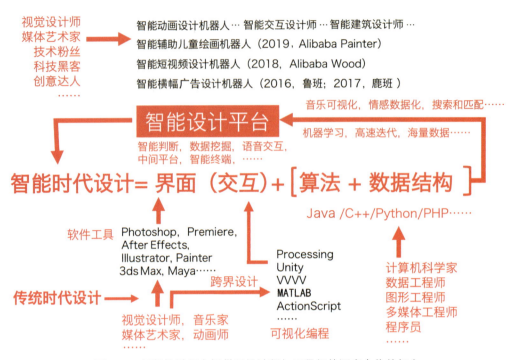

图 4-28　智能设计平台提供了设计师与工程师的深度合作的舞台

能预测和演化算法都会对设计产生重要的影响。近年来的生活方式改变将会使信息可视化无处不在（图 4-29）。未来就在脚下，科技革命要求设计师具有对趋势的把握能力、对用户体验的塑造能力以及跨学科的综合实现能力。信息设计师所具备的数据挖掘与可视化设计的能力，将成为设计与人工智能结合的基础。数据库＋信息可视化会影响军事、医疗、教育、工业以及家庭娱乐各个方面，这一趋势不仅会对设计教育产生重大影响，而且也会对设计师的艺术与技术的融合能力、创新能力和市场洞察能力提出更高的要求和挑战。

图 4-29　信息可视化将成为未来生活方式的一部分

思考与实践

一、思考题

1. 信息可视化设计的工作流程可以分解为几部分？
2. 设计思维对信息可视化设计的启示有哪些？
3. 信息构架设计的 8 项原则是什么，对图表设计有何意义？
4. 韦伯·扬提出的"五步创意法"有何依据，如何用于可视化设计？
5. 你从韩国信息插画师张圣焕的设计流程中得到了哪些启示？
6. 对信息图表设计师来说，手绘设计草图的意义是什么？
7. 智能时代可视化设计的趋势是什么，如何有效利用数据库？
8. 如何进行设计研究，数据文献或网络图片应该如何寻找？

二、小组讨论与实践

现象透视：俗话说：一方水土养一方人。很多国家的民众看待自己的国家或其他国家往往都会有"地域黑"或猎奇的成分，但也会带来不一样的视角。例如，这张网络上流传的《美国人眼中的美国》（图 4-30）就是一个搞笑或幽默的信息地图。

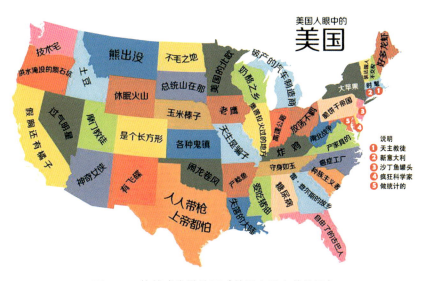

图 4-30　搞笑或幽默地图《美国人眼中的美国》

头脑风暴：如何将传统的地图或者游览图通过"幽默化"与"故事化"的方式重新演绎，转换为更流行化和讽刺幽默的信息标签？这些幽默地图还需要增加哪些数据或信息（如图标、图像或数字等），成为更吸引人的卖点？

方案设计：通过 PS/AI 图形图像软件对传统地图进行个性化改造。请各小组针对网络文献进行调研和统计，重新设计基于个性化和幽默化的信息游览地图。例如，可以针对地方特色（如德州扒鸡），设计一幅"吃货眼中的中国各省特色美食地图"。

第5课　插画地图设计史

　　地理信息视觉化是人类最早的信息可视化设计。早在文字出现以前，古代社会的青铜器、陶器上就有最早的地图的雏形。早在普通地图出现之前，插画地图就已经存在了好几个世纪之久。广义的地图还包括概念图、星空图、宇宙图或诠释性科学插图。对远古时期的人来说，地图是最有价值的工具，因为它能够帮助人们了解这个错综复杂的星球和宇宙，也是思维可视化和知识可视化的载体。本课系统阐述了插画地图的发展史，并对东西方不同历史阶段的地图特点进行了比较。从中国古地图到托勒密、从中世纪到文艺复兴、从炼金术到《广舆图》、从洪堡的地质图表到海克尔的系统树……人类数千年示意图与地图的发展史勾勒出信息可视化设计的文脉，也成为我们探索信息可视化源头的起始之旅。

5.1　远古的信息可视化
5.2　古代社会的地图
5.3　《山海经》与中国古地图
5.4　托勒密的世界地图
5.5　中世纪的宇宙地图
5.6　炼金术的知识可视化
5.7　达·芬奇的插画与地图
5.8　明代中国地图集《广舆图》
5.9　科学插图与系统树

5.1 远古的信息可视化

人类通过视觉手段记录和描绘周围的世界，或者表现头脑中的神秘的世界有着悠久的历史。如著名的法国拉斯科洞窟壁画和西班牙阿尔塔米拉洞窟壁画。它们代表了旧石器时代晚期距今至少两万年的史前人类的艺术瑰宝。拉斯科岩窟洞顶画有65头大型动物形象，如野马、野牛、鹿以及旧石器时代的狮子、熊、鬣狗甚至鸟类的图像等（图5-1）。该洞窟被誉为"史前的罗浮宫"。人类可视化设计的历史或许就诞生在这个时期。这些图像在史前文化中可能具有某些意义，也许是当地巫师用来祈祷神灵、记录生活或者与祭祀有关的自我表达的一种形式。虽然目前人们仍然不知道为什么早期的人类创造了这些图像，但这些壁画揭示了远古人们的交流方式以及原始洞穴人类的经历和生活方式。这些壁画代表了视觉信息传达的首次尝试。这些洞穴壁画也说明了，早在美索不达米亚建立早期文字与书写形式之前，图像就已经成为一种媒体或交流方式。

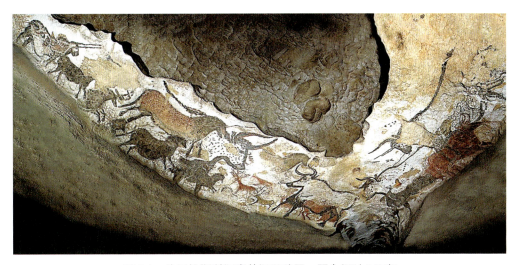

图 5-1　法国拉斯科洞窟的洞顶壁画，距今超过 2 万年

公元前3100—前3000年，在美索不达米亚（今天伊拉克的两河流域）的苏美尔文化中出现了最早的楔形文字，这是原始人用锋利的工具在陶土或泥板上刻出的类似象形符号的文字（图5-2，左）。早期的象形文字代表着主观的意识而非客观物理对象。因此太阳形象文字可能表示"光"或"天"。随后这些文字发展为楔形文字，即一种通过语音记录的书写系统，其中的图像符号代表声音或音节。1930年，在伊拉克巴比伦遗址以北200英里（1英里≈1.6千米）的一个考古挖掘场中发现了一个早期泥板地图。该地图绘制有楔形文字和符号，据认为可以追溯到公元前2500—前2300年（图5-2，右）。它代表了一个以丘陵或山脉为界，被河流一分为二的地区。该泥板上所显示的丘陵或山脉被类似鱼鳞状的重叠半圆所代表。这种绘图方式正是地图制作者和插图画家几个世纪以来用于象征和表示山脉的方法之一。

古代埃及人使用纸莎草纸制作了最早的插图手稿。纸莎草是一种类似于芦苇的植物。这种草富含纤维非常适合造出类似纸张的材料。通过考古法老墓中挖掘出的纸莎草书，人们可以发现古代埃及人将图像和文字结合在一起，传达了关于宗教信仰、法律、灵魂以及来世等信息。此外，古代埃及人还创造了传达恒星信息的地图（图5-3）。在埃及卢克索附近的皇家

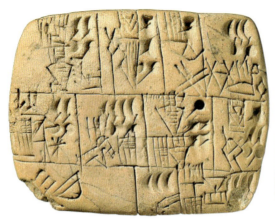
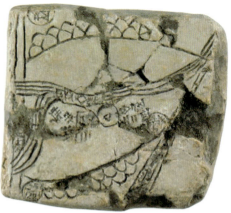

图 5-2　楔形文字（左）和最早的泥板地图

御用天文学家和建筑师森尼穆特的墓中，考古专家发现了可追溯到公元前 1500 年的星图壁画。该天文图显示了夜空中特定位置的星座，如猎户座、小天狼星座以及众所周知的北斗七星，这证明了古埃及人对自然的观察。该陵墓天顶壁画中的另一半描绘了与一年四季有关的生活圈，如农耕、播种和收获的季节。这幅尚未被完全解读的神秘星图是史前人类对自然的可视化及诠释的经典范例。

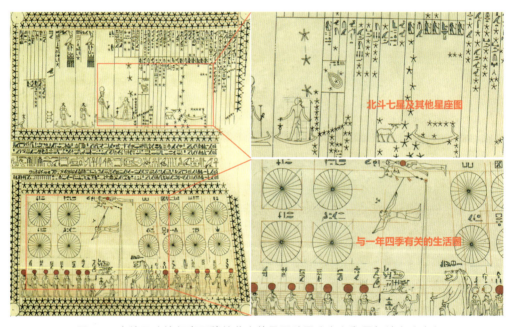

图 5-3　古埃及建筑师森尼穆特墓中的星图壁画（左）和局部放大（右）

5.2　古代社会的地图

早在文字出现以前，古代社会的青铜器、陶器上就有最早的地图的雏形。我们目前在广告和出版品上所见的地图，其实是与工业制图一同兴起的产物，也就有不到 200 年的历史。

实际上，早在传统的地图出现之前，插画地图就已经存在好几个世纪之久。对远古时期的人来说，地图是最有价值的工具，因为它能够帮助人们了解这个错综复杂的星球和宇宙。然而，世界上第一幅地图的绘制，与现代制图要求的精准比例相去甚远。那些古老的地图，只是为了让人们能够想象自己无法亲眼所见的东西。这些"地图"上的陆地和空间并不一定真实存在，只是古代人们宗教崇拜或可视化思维的产物。虽然如此，这些地图或插画却是那个年代的人们在有限知识的引导下，所能做出的"最真实"的可视化设计。因此，要全面地了解信息设计与可视化设计的历史，最好的方法之一就是了解从圣经插画（图5-4）、古代地图、古宇宙插图、古医学插画到数据可视化的历史发展脉络。

图 5-4　马丁·路德翻译并出版的德语版《圣经》（1522）

以历史的角度看，古地图被归纳为想象的图画，就像是在讲述神话故事。然而早期的地图艺术家们也十分明白这项工作的重要性，并如同现代勘测员那般严谨看待自己的工作。例如，据考证为中国唐代绘本残片的《山海经》插画地图（图5-5，韩国考古发现，新罗时期）就标注有明确的山川、河流、海洋等地理信息，甚至以"中国"为中心，周边还出现了朝鲜国、琉球国、日本国和安南国（越南）等正确的地理信息。这说明早在千年前的唐朝，人们就开始对周边环境有了模糊的地理信息的概念。但正如媒介大师米歇尔·麦克卢汉所指出的，古人的艺术观是多面的、非直线的思考及表达模式。因此，考古发掘的地图所代表的只是象征性的世界观，而不是现代人的思考方式。早期地图画家应该就像儿童一样按照直觉和右脑的天马行空行事，地图上面所描绘的是当时人们认为应该或者想象中的世界图景。

生于罗马帝国时期的希腊地理学家克劳狄乌斯·托勒密是地图学历史的先驱。他在公元150年所撰写的《地理学指南》（Geographia）一书是地图学的重要里程碑。虽然那时候绘制的地图都难免有些华而不实，但是托勒密的《地理学指南》印证了罗马时期已经开始有精确地图与艺术地图的分别。托勒密在他的著作里，明确地将这两种制图方式定义为地图或者鸟瞰图（概念性的插画地图）。托勒密认为地图是真实呈现人类已知的世界，包括地理位置、测量比例以及如城市、乡镇、河川、山脉等地理信息，展现的是地球表面的正确描述。他更强调，在制图上绝对不能偏离以上这些基本的前提。

托勒密编著的《地理学指南》中的地图（图5-6,原图已缺失,该图为15世纪后人根据《地理学指南》原著的手抄本复制品中的插图）的形态已经非常接近于今天的地图，如开始使用

图 5-5 韩国考古发现的《山海经》插画地图

经纬度标尺，还使用了比例尺、地图投影技术和地名精确化等方式。另一方面，托勒密也在书中说明了前述严格规定并不适用于鸟瞰图。他认为这些图形是地理学艺术的另一门领域。托勒密认为鸟瞰图不需要任何数学上的严密数据，但却需要具备艺术家的眼光与技巧。他更强调除了艺术家之外，没有人能够完美呈现出鸟瞰图的样貌。所以这类艺术插图着重的是描绘出外观，而不是正确的位置和比例。换句话说，鸟瞰图所描绘的陆地、乡镇或城市都是绘图者心目中的模样，并非完全真实的世界，中国唐代绘本残片《山海经》插画地图正是将真实与虚幻，观察与想象融为一体的古代鸟瞰图的代表作品。

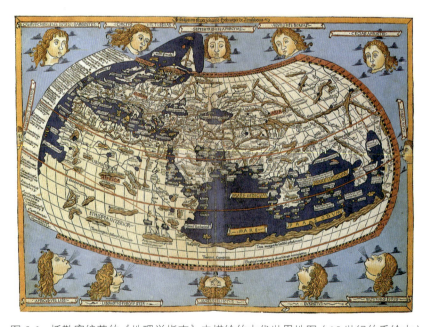

图 5-6 托勒密编著的《地理学指南》中描绘的古代世界地图（15 世纪的重绘本）

5.3 《山海经》与中国古地图

《山海经》是中国最早的古籍之一。其内容十分丰富,被誉为"天下第一奇书"。《山海经》共有 18 卷,分为《山经》5 卷和《海经》13 卷两大类,其中《海经》部分最有价值,是一部最古老的富于神话性质的地理、动物、植物、草药、矿产等百科全书。1977 年,韩国图书馆学研究会编纂出版了一本《韩国古地图》,其中就包括数幅绘制于李氏朝鲜时期的地图。其中据考证为 1613 年出版的《四海华夷总图》(图 5-7)可以为我们理解《山海经》的故事环境提供参考。该图想象中国(九州以及西南各少数民族藩国)四围被东海、西海、南海和北海所包围。海内有山,山外有荒蛮之地;海外还有岛国,故分为《山经》《海内经》《海外经》和《大荒经》,然后按东南西北分卷介绍。

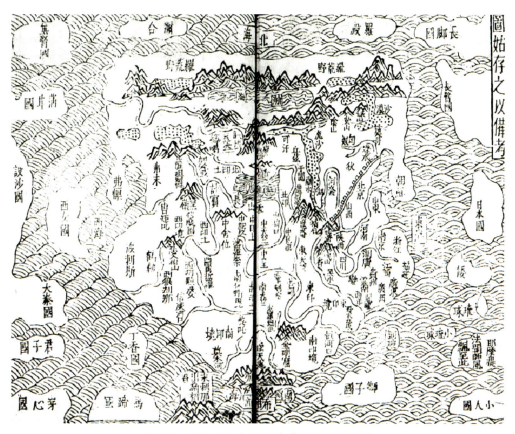

图 5-7　公元 1613 年出版的《四海华夷总图》

1. 古代《山海经》的插画地图

《山海经》内容涵盖广泛,主要包括地理、动物、植物、矿产、物产、部族、古史、神话、巫术、宗教、医药、民俗等方面的内容。《山海经》里记录了很多神话故事,多涉及妖魔灵怪,所以也被誉为"神怪之渊薮"。例如《大荒北经》里记载的人面鸟身的九凤鸟:"有神九首,人面鸟身,句曰九凤。"此外,类似古埃及狮身人面兽的动物在《大荒西经》里也有记载:"西方荒中有兽焉,其状如虎而大,毛长两尺,人面虎足,口牙,尾长一丈八尺,扰乱荒中,名梼杌。"通观全书,所记载的各种飞禽走兽和异兽、怪禽或半人半兽的妖怪无不形象鲜明,数量多达

4800多种。目前收藏于哈佛大学图书馆的《山海经释义十八卷》（郭璞注，王崇庆释义，明万历大业堂刻本）以及《山海经十八卷》（郭璞注，蒋应镐绘图，明万历刊本）均有精彩的插图（图5-8）。

图5-8 《山海经十八卷》（郭璞注，蒋应镐绘图，明万历刊本（局部））

20世纪70年代末，韩国考古队挖出了一座新罗时期的古墓，墓中出土了大量的来自唐朝的古书。朝鲜半岛的新罗王朝曾经是唐代的藩属国。韩国人在整理古墓中的唐书时，发现了一张名为《天下图》的《山海经》的残页地图（图5-9，局部放大）。该地图不仅画出了中国及其相邻的日本、朝鲜和南洋一带的地理信息，连大洋彼岸的美洲都绘入在列。这一重大发现，立刻在全球的考古学界引发了极大的轰动，中国不少学者甚至亲赴韩国，对这张唐摹本的《山海经》古地图缺页进行鉴定。该地图为圆形构图，把中国画在中心，其他国家和大洲则按照远近距离依次围绕着中国排序。中部是华夏九州大陆，四周环绕着东海、西海、南海和北海，外侧是一圈带状的蛮荒大陆，再往外就是浩瀚无际的海洋。这种结构分别对应了《山海经》的《海内经》《海外经》和《大荒经》三个篇目。除了海外诸国外，这幅古地图还标注了长江、黄河、泰山、恒山、昆仑山、华山等中国地理标志。此外，同样是韩国考古发现的一幅拓印版的《天下图》（图5-10，左）也标注了类似的地理信息。国外研究者根据这张古地图，按照现代世界地图的坐标系予以对照（图5-10，右），证明了《山海经》里所描述的"海外诸国"的奇闻逸事应该是确有根据的。

在该地图中，古人还以扶桑树的形式，标注出了远在美洲的墨西哥。我们无法得出唐代临摹的这张古地图，到底是照搬先秦古籍原版《山海经》中的描述还是唐人自己新创的？或者是明清时期的画师临摹唐人的地图？美国地理学家亨利埃特·默茨女士根据《山海经·大荒东经》所述和《天下图》的描述，进行了详细的实地考证。她发现，《大荒东经》里描述的，几乎和北美到南美的山川河流如出一辙。她按照《山海经》上描述的方向和里程，按图索骥在北美考察，发现这些地理风物同《山海经》所记载的非常吻合。但也有不少西方学者认为该地图只不过是中国古人绘制的一种对外部世界充满想象的"假想图"。不管怎样，这些古代地图代表了早期中国对世界的想象，也是千年前华夏民族最早将地理信息视觉化的证据之一。

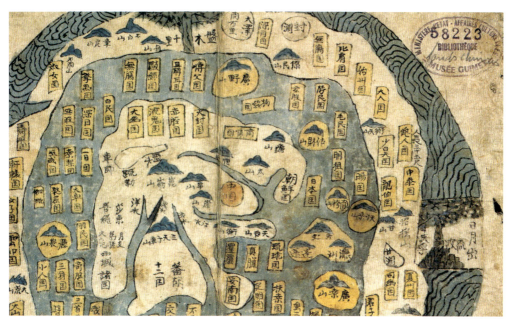

图 5-9 韩国考古发现的《山海经》插画地图（局部放大）

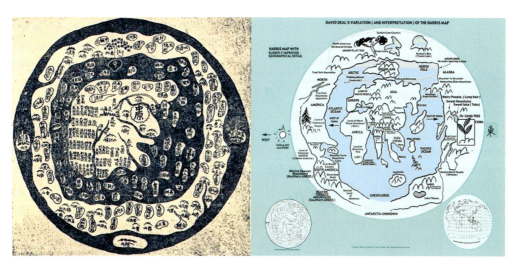

图 5-10 韩国考古发现的《山海经》古地图（左）和复原图（右）

2. 我国最早的雕版地图

我国目前发现的最早的雕版印刷实物地图是南宋或唐代出版的《九州山川实证总图》（图 5-11，南宋淳熙四年，约 1177 年）。九州代表冀、兖、青、徐、扬、豫、荆、雍、梁九个大的区域，加上山川、河流、湖泊和海洋信息，构成一张较为完整的地图。《九州山川实证总图》已经不是古人虚幻想象的地图，而是有明确地理信息和地理坐标的现代地图的雏形。该地图现藏于北京图书馆。

考古学家考证，著名的《古今华夷区域总要图》（图 5-12）诞生于公元 1185 年前后，即我国宋代时期。该地图较全面地绘制了宋代全国 27 路及州郡分布情况，还包括海岸线和岛

图 5-11 我国最早的雕版地图——《九州山川实证总图》（局部）

屿等信息，甚至包括朝鲜、日本等周边国家的信息，是最早从中国的视角看待世界的地图。该地图虽然文字的排列稠密，但规范统一。例如，郡用方形边框勾勒，圆形边框则代表湖泊。图中标注的海岸线、河流、长城及地形要素层次关系也非常明确。与《九州山川实证总图》相比较，二者在绘制方式上既有区别也有相似性。在水域海洋的绘制上都使用线状排列来表示，而 1613 年出版的《四海华夷总图》则为波纹状海浪。值得注意的是，《古今华夷区域总要图》使用了宋体，但仍能看出一些楷体的影子，属于早期宋体，笔画的粗细比例差别不大，说明此时期正是由楷体到宋体的过渡时期。

图 5-12 我国宋代出版的《古今华夷区域总要图》（局部，1185 年）

5.4 托勒密的世界地图

世界上最早的专业地图是古希腊著名数学家、天文学家、地理学家和占星家克劳狄乌斯·托勒密在公元 150 年左右编绘的《地理学指南》中的插图。1949 年，洛伊·布朗在其出版的《地图的故事》(*The Story of Maps*)中指出："托勒密的《地理学指南》首次制定了地图的规范，让地理地图学有了具体的范畴。"在托勒密的时代，地图学已经成为结合了天文、数学运算以及几何学的综合科学，托勒密的研究促使地图学成为独立的学科。然而比之更重要的是，托勒密将严谨的精确制图学从插图地图、鸟瞰图或者概念地图中分离出来，通过罗盘定位、精确测量、实地勘查或真实数据描绘来呈现更实用的地图。

托勒密的《地理学指南》中的世界地图（图 5-13）已经有了现代地图的雏形，其中上图为 13 世纪希腊语《地理学指南》副本中的插图；下图为文艺复兴时期拉丁语版《地理学指南》副本的插图。因时代久远，《地理学指南》原著已流失，我们现在看到的这些地图均为 13—16 世纪，欧洲的僧侣教士们根据原著重新制作的手抄本副本。这些地图不仅有明确的地理方位坐标，甚至还标明了远在最东端的"东方"国家——中国（Serica 或 Sinae，即拉丁语的"中国"）。

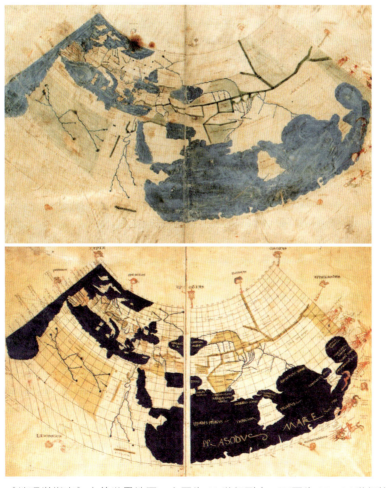

图 5-13 《地理学指南》中的世界地图，上图为 13 世纪副本，下图为 15—16 世纪拉丁本

5.5 中世纪的宇宙地图

托勒密去世后不久,大约自公元 300 年开始,欧洲进入了一段长达 1000 年的黑暗时期。中世纪的教会当权者觉得受到了科学的威胁,惧怕合理呈现的地球、行星和自然世界会使教会的教义相形见绌。他们认为科学研究会让上帝受到威胁,让他变成守旧的形象或变成自然世界中不重要的部分。在这样的社会氛围之下,那些具有想象力的艺术家却大受欢迎,因为他们能够透过绘画和想象力,将教会的规范推广给绝大多数民众。这类形式的地图创作几乎都集中以基督教相关的事物为背景。如表现基督教教义的地图以及描绘圣地的地图等。例如,据信是源于文艺复兴绘画大师奥伯特·丢勒之手的一幅彩色插画,就描述了一幅基督教徒眼中和谐的宇宙模型(图 5-14)。该模型代表位于中心的地球被水、气、火、太阳、月亮、水星、金星、火星、木星和土星 10 个圆形的天球所包围,最外层是上帝和一众天使所居住的"九重天",而画面 4 角的吹风小孩代表了古希腊神话的 4 位风神:东南西北。这些插画充分体现了早期绘画与数字的联系,是 500 多年前人们认识宇宙世界的可视化设计作品或者"天体信息图表"。

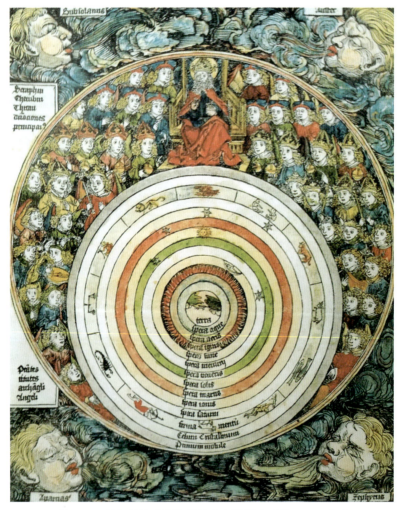

图 5-14 基督教徒眼中和谐的宇宙模型(丢勒,1506 年)

英国著名医生和博物学家罗伯特·弗鲁德是通过插图来诠释中世纪自然哲学的代表人物之一。弗鲁德是多卷百科全书的高产作家，其中最著名的就是五卷本的《大宇宙和小宇宙：哲学、物理和技术史》（*Utriusque Cosmi Historia*，1617—1621年），即关于人类生命的微观世界和宇宙的宏观世界（也包括神的精神境界）的研究。书中讨论了广泛的主题，从诸如炼金术、占星术到有关神与自然相互关系的神学思想和人类世界等。弗鲁德通过多幅精美的版画插图（图5-15，上和右下）解释了他依据"三位一体"（黑暗、光与水）的理论和《圣经》故事所构建的科学哲学体系。这些插画代表了中世纪宇宙观的基本模型，即人类、地球和上帝所组成的宇宙，并在万物之间彼此和谐共处的基础上，实现普遍的自由意志。1540年，德国数学家、天文学家和制图学家彼得鲁斯·阿皮安努斯献给罗马帝国皇帝查理五世和西班牙国王费迪南德的科学专著《御用天文学》（*Astronomicum Caesareum*）中就包含了一幅精美的可转动纸轮装置（图5-15，左下）。该装置可以用来计算日期、昼夜和星座的位置，是400多年前人类最早发明的互动可视化作品。该装置同样体现了中世纪人们对宇宙的认识。

图5-15　弗鲁德书中的宇宙插图（上和右）和《御用天文学》中的纸轮宇宙模型（左下）

5.6　炼金术的知识可视化

　　炼金术是中世纪的一种化学哲学的前科学产物，也是当代化学的雏形。炼金术的目标是通过化学方法将一些基本金属转变为黄金，制造万灵药及长生不老药。虽然当代科学表明这

种方法是行不通的,但是直到 19 世纪之前,炼金术尚未被科学证据所否定。包括牛顿在内的一些著名科学家都曾进行过炼金术尝试。炼金术曾存在于美索不达米亚、古埃及、波斯、印度、中国、日本、朝鲜、古希腊和罗马以及穆斯林文明地区,然后在欧洲直至 19 世纪才消亡。炼金术起源于埃及。公元 12 世纪,炼金术由阿拉伯传入西欧并在欧洲发展成为一套惊人的象形符号体系和神秘的视觉图像语言。炼金术把古希腊哲学思想、宗教隐喻和神秘主义等融入炼金理论之中,成为包含化学实验、宗教幻想、视觉符号和通灵术的大杂烩。炼金术书籍中常常有着大量象征性的符号,如代表邪恶的蛇、蝾螈和代表金银的日月符号等(图 5-16),这种神秘的象征符号代表了炼金术士们解释世界的"思维导图"。

图 5-16 古代炼金术书籍中的象征性符号,如蛇、蝾螈、日月等

1. 炼金术插图中的思维可视化

炼金术在中国古代称为"炼丹术",其引用许多道家理念,有不少提及养生和修行的理论,如通过"炼丹"而长生不死等。但在中世纪欧洲,炼金术属于一种长期处于保密状态的化学实验和哲学探索。虽然炼金术士们试图通过其他金属来合成黄金的企图屡遭挫折,但他们的真实目标却是和现代科学一脉相承,即希望了解自然、掌握自然,将自然界转化和臣服于人类的想象力和创造力之下。对于古代科学家、哲学家和艺术家而言,炼金术似乎就是解锁发明创造秘密的关键。许多最早的化学家、医师和哲学家同时也是炼金术士。炼金术士为探索世界所做的努力也对艺术实践和表现,特别是早期图形设计产生了持久的影响。炼金实验室的发明包括用于雕塑和装饰的金属合金、油漆、玻璃,甚至还有摄影感光液等。炼金术的神秘艺术将视觉文化从古代转变为工业时代的符号,其遗产仍然渗透到我们今天创造的世界中。

从历史上看，炼金术既指对自然界的研究，又指将化学与金属加工结合起来的早期哲学和精神学科。炼金术还包括物理学、医学、占星术、神秘主义、唯灵论和艺术。在中世纪的基督教世界，炼金术被称为"伟大的艺术"。炼金术的主题包括人类对世界一切事物的好奇心与探索精神。通过复杂的实验室测试，炼金术士将这些难题借助化学方法进行破解。此外，这些早期的实验思想家还试图借助一整套神秘的视觉符号系统或思维可视化来构建和解释我们所居住的世界。在中世纪的炼金术士们的手抄本书稿中，有着大量精美的木刻或手绘插图。炼金术士相信，"炼金术"的精馏和提纯金属如同古代东方帝王的"炼丹术"，是一道经由死亡、复活而完善的过程，象征了从事炼金的人的灵魂再生。例如，1606 年，由神学家克劳迪奥·德·多梅尼科等人编写的《炼金术指南》（*Book of Alchemical Formulas*）一书，就通过水彩插图（图 5-17）来详细解释炼金术的仪式和神秘的力量。

图 5-17 《炼金术指南》中的手绘水彩插图（1606 年）

20 世纪著名心理学家卡尔荣格在其出版的《心理学与炼金术》（普林斯顿大学出版社，1980 年）一书中指出："炼金术通过各种图像来表明自己。虽然炼金术士不知道物质的真实属性，他们只是在暗示或隐喻中才能模糊地感受到。在寻求对自然本质的探索时，他将自己的潜意识投射到物质的黑暗中以阐明它。为了解释物质的奥秘，他将另一个奥秘，即他自己的心理背景，投射到了将要解释的事物中。"炼金术士借用了《圣经》故事、神话、占星术以及其他精神领域的术语和符号来说明他们对自然和宇宙的理解（图 5-18）。但他们的概念和流程缺乏通用语言，即使最简单的实验也像魔术或仪式一样晦涩难懂（图 5-19）。即便如此，这些插画代表了早期的实验思想家们的探索，也成为中世纪欧洲最为流行的"插画图表"。

信息可视化设计概论

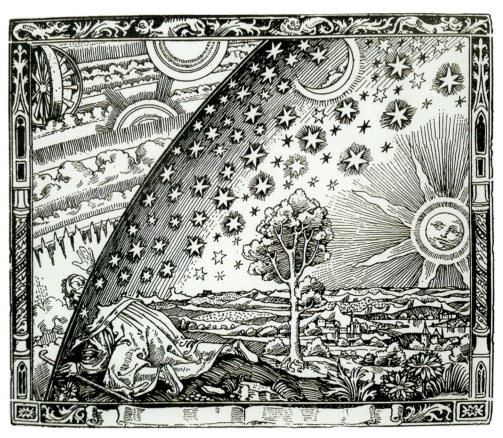

图 5-18　19世纪的气象科普图书上登载的插图（1888年）

图 5-19　中世纪炼金术插图：神秘的化学实验仪式（左）和宇宙观（右）

2. 炼金术与流行文化符号

受到古希腊哲学的影响，炼金术逐渐形成了一套完整而严密的符号理论。例如，瑞士炼金士、医学家帕拉塞尔苏斯在其关于炼金术的著作中首次提出了元素精灵的概念。类似于东方的金、木、水、火、土阴阳五行理论，他将世界分为土、风、水、火四种元素精灵。这种观念深刻影响了欧洲中世纪的自然哲学，而各种充满神秘感的手绘图表也应运而生（图5-20）。这些炼金术书籍插图将神秘主义、宗教、原始科学和艺术相结合，形成了中世纪欧洲的流行文化符号。

图 5-20　炼金术图书插图对思维（上）与神秘符号的崇拜（下）

现代物理学大师爱因斯坦曾经说过："我们所能有的最美好的经验是奥秘的经验，它是坚守在真正艺术和真正科学发源地上的基本感情。谁要是体会不到它，谁要是不再有好奇心，也不再有惊讶的感觉，他就无异于行尸走肉，他的眼睛是迷糊不清的。就是这样奥秘的经验产生了宗教。"虽然炼金术并非现代科学，但也是古人试图借助"艺术"（视觉符号）和"实验"（原始化学）来解释世界的一种尝试。他们像古代绘图师一样，仅仅凭借道听途说和自己的想象力来描绘一幅世界地图。虽然这些插图不尽完美，却也代表了信息可视化历史发展的一个时间轴坐标。

5.7 达·芬奇的插画与地图

文艺复兴时期是个人主义的时代,它建立了个人在文化贡献上的价值与独特性。这个时代除了艺术,还有建筑、文学、雕塑、音乐、哲学、诗作、科技、地图学以及插画地图等领域,都因为个人创意的投入而产生辉煌的成果。达·芬奇就是该时期最杰出的代表人物之一。他是一位思想深邃、学识渊博、多才多艺的文艺理论家、诗人、音乐家、工程师和发明家。《蒙娜丽莎》的微笑成为历史的千古之谜,而达·芬奇在1478—1518年间撰写的长达1119页的《大西洋古抄本》更成为稀世珍宝。

《大西洋古抄本》共12卷,从绘制的设计图到对鸟类飞行的研究记述,《大西洋古抄本》涵盖类别广泛,包括飞行、武器、乐器、数学、植物学等,被后人誉为达·芬奇手稿中最具研究价值的珍宝。当时的人体解剖图以讹传讹、错误百出,作为画家与雕塑师的达·芬奇,感到需要对人体构造有正确的知识。因此,他不顾教会传统,亲身潜入到墓地,弄到许多尸体后加以解剖。达·芬奇手稿的插图上不仅有直观的人体子宫和胎儿的结构,而且对于子宫壁的分层结构、血管分布、胎盘绒毛以及胎儿在子宫中的位置都有细致入微的刻画,并配有相关的文字说明和标注(图5-21)。可以说,这是人类历史上最早的"解剖学科普插图"。

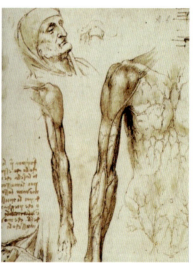

图5-21 达·芬奇关于胚胎和子宫(左)以及肌肉骨骼(右)的手稿

1. 托斯卡纳和基亚纳河谷鸟瞰图

除了作为著名的油画艺术家和科学巨匠外,在达·芬奇的多重身份中,最引人注目的成

就之一就是他对地理信息的贡献。1502—1503 年,达·芬奇曾经作为总建筑师和工程师效力于罗马教皇切萨雷·博吉亚。在此期间,他绘制的托斯卡纳和基亚纳河谷鸟瞰图(图 5-22)直到今天也属于最精美的地图作品之一。该地图以其丰富的地形地貌和水文内容而著称,同时也代表了前航空摄影时代手绘鸟瞰图的最高成就。该鸟瞰图通过具有浮雕感的山脉透视图和立体城堡的细致描绘,带给观众令人惊叹的三维视觉体验。该地图表现了中世纪的意大利南部大沼泽地区的宏观地貌。达·芬奇用浅蓝色突出显示了该沼泽地区的水文状况,特别是表现了流向基亚纳河谷的大量溪流,而深蓝色则是古老的克拉尼斯河。此外,该地图还标注了高达 254 个城市或城堡,这些城市或城堡星罗分布在佛罗伦萨、阿雷蒂诺、特拉西梅诺、西恩尼斯基安蒂、沃尔泰拉诺、奥奇河谷和切奇纳河谷。据专家考证,该地图不仅提供了丰富的地理信息,而且很可能是达·芬奇试图阐述一个从佛罗伦萨到大海之间,宏大的运河通航设计方案的系列地图之一。

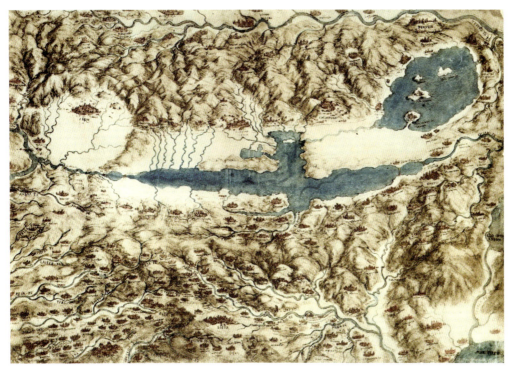

图 5-22　达·芬奇绘制的托斯卡纳和基亚纳河谷鸟瞰图(1503 年)

2. 伊莫拉镇地图

1502 年 8 月,罗马教皇切萨雷·博吉亚任命达·芬奇为总建筑师和工程师,并赋予他权力来征集人员进行地形勘察和改善工事。教皇切萨雷于 1502 年秋天跟随随行人员住在意大利伊莫拉镇,也正是那个时候达·芬奇绘制了一张著名的城镇地图(图 5-23)。这幅地图不仅绘画细致入微,而且还具有漂亮的色彩和当代地图所具有的精确性,达到了当时所能达到的技术顶峰,是地理信息可视化的里程碑。伊莫拉镇地图显示了一座被圆环包围的城市,4 条等距离的对角线从圆心穿过,将城市分割为 8 个不同方位。达·芬奇绘制地图时采用了测距仪和罗盘,并且严格根据坐标系统的投影来定位地理信息,因此该地图达到了前所未有的精度。他的测绘方式也是目前已知最早的现代测绘法。我们今天最常见的城市地图就是谷歌

地图：一种带有扁平化地理信息的鸟瞰图，其中所有建筑物和标记都完美地垂直于单个空中视角，由此人们可以从整体上鸟瞰城市的布局和周围环境。在 GPS 和航空摄影时代，人们创建这种精确的地图并不难。但是伊莫拉镇地图却是 500 多年前的杰作。由此人们不得不惊叹达·芬奇所具有的跨越时空的眼光和精湛的技术表现能力。达·芬奇的这幅作品创作于《维特鲁威人》和《蒙娜丽莎》之后，也就是晚年的达·芬奇在生命的尽头即将到来之时，为后人留下的一幅璀璨夺目的艺术与科技相结合的伟大作品。

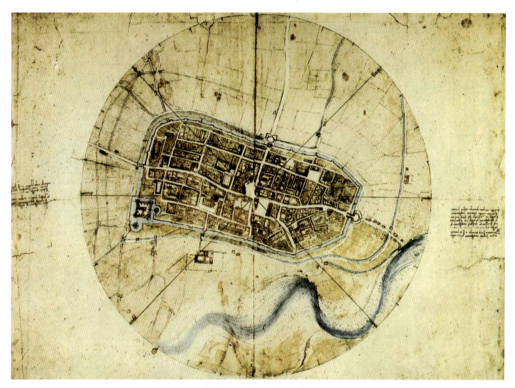

图 5-23　达·芬奇绘制的伊莫拉镇地图（1502 年）

随着中世纪的结束，根据托勒密的制图原则来绘制真实世界的绘图工作重新步入轨道。不仅插画地图如雨后春笋般纷纷出现，科技与机械的精细制图也同时快速兴起。科学家对地理学、地图学、解剖学、建筑学和天文学展开了深入的研究，由此开启了延续至今的探索新纪元。插画地图艺术家也大显身手，其中最著名的就是文艺复兴时代的城市鸟瞰图。佛罗伦萨、威尼斯和罗马出现的城市街道和公共建筑地图并非严格依据比例描绘，但这些城市景观却充分体现了托勒密当年对鸟瞰图所下的定义。例如，艺术家麦休斯·莫雷在公元 1640 年所绘制的《罗马鸟瞰图》（图 5-24，局部上，整体下）就有令人叹为观止的复杂和精细程度。该城市的宏大规模彰显了罗马在意大利文艺复兴时期的兴盛景象。

文艺复兴的城市景观插画在公元 1400—1500 年大受欢迎。实际上这种类型的插画地图直到今天也未曾真正消失过，反而更加蓬勃发展。当时的制图家忙于绘制城市鸟瞰图、航海图、装饰性的天文星象图以及朝圣地图等。通过文艺复兴时期中世纪插画地图家的创意实践，逐渐形成了插画地图的三要素：①以美学的观点呈现主题；②地图中要传达相应的地理信息；③能够带给观众娱乐的体验。这些插画地图的基本准则，在现代社会仍然有用武之地。

图 5-24 《罗马鸟瞰图》（麦休斯·莫雷，1640 年）

5.8　明代中国地图集《广舆图》

　　明朝嘉靖年间，江南草长莺飞，柳丝正长，桃花争艳。通往江西的官道上，一名青衫束袍的书生斜背一卷地图，无心欣赏美景，形色匆匆地赶路。背上这卷长约七尺的地图，正是前朝（元代）道士兼地理学家朱思本精心绘制的《舆地图》。此人就是回乡省亲的当朝新科状元罗洪先。《舆地图》有两个明显优点：一是用"计里画方"的制图法，精确度很高；二是系统使用了图例符号，更直观、更形象。但是该图"长之广尺，不便卷舒"，很难印刷，流传不广；而且图中州县部分比较粗疏，不便于地方上使用。罗洪先以朱氏《舆地图》为蓝本，沿用网格标尺的形式，制成书本式的分幅图册，并于明朝万历年间编纂出了我国第一部综合性全国地图集（图 5-25）。全书共两卷，其内容既包括政区图、边防图，又有专题图、周边地图及邻国地图，每幅地图后面都附有简短说明和解释图。其省区方位精确度高，而且山脉、长城、海岸、居民点等要素的相对位置都接近于现代地图。如图 5-25 所示的插图为海外收藏的明朝海虞钱岱刊本（1579 年），前有序七篇。

　　罗洪先（1504—1564）字达夫，号念庵，生于江西吉安府吉水黄橙溪（今吉水县谷村），为明代著名学者、杰出的地理制图学家。一生奋发于地理学等科学的研究。1528 年，24 岁

图 5-25 《广舆图》局部,明代罗洪先根据元代朱思本的《舆地图》编绘(1579 年)

的罗洪先奉父命上京赶考。金銮殿上,他发挥出色,深受明世宗嘉靖皇帝喜欢,被钦点为当科状元,官授翰林院修撰并编写史书。罗洪先发现先朝的许多地图(当时称"舆图")或自说自话或以讹传讹,让人莫衷一是。于是他通过收集民间流传的前朝比较准确的地图,重新编纂了全国性的地图(图 5-26)。

图 5-26 《广舆图》中的中国地图页(局部,示意长城以内的明朝疆土)

1538 年,罗洪先升为谏官。次年冬他和同僚唐顺之、赵时春联名上疏,言皇上多病,请太子新年元旦上殿接受朝贺。嘉靖帝以为罗洪先三人阴结太子,有不臣之心,遂将他们革职除名,遣回乡里。罗洪先回到家中,隐居石莲洞,专心研究地图资料。经过一年多时间的集中编撰,罗洪先终于在 1541 年完成了一部以朱思本的《舆地图》为蓝本的地图集——《广

舆图》。从最初寻找地图到完成图集，罗洪先前后整整花了 10 年。该地图继承了朱思本的制图法，结合了插画地图与精确制图的优点，使该地图更为科学实用（图 5-27）。罗洪先堪称是一位与文艺复兴大师相媲美的东方地图学家。

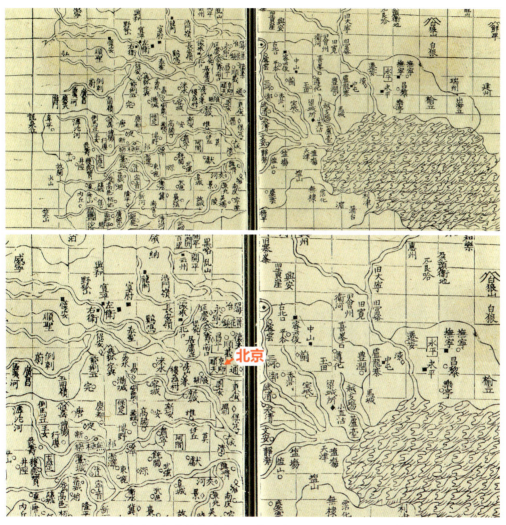

图 5-27 《广舆图》中的京津地图及华北地图页（下图为放大后的页面）

5.9 科学插图与系统树

地图史学家洛伊·布朗认为："想要完成一幅精确的地图只有一个方法，亲自进行田野测量与勘察。"这个方法现在听起来似乎理所当然，但当年斯特拉波和托勒密却是最早这么做的地理探险家。斯特拉波是古罗马地理学家、历史学家和博物学家，曾经游历意大利、希腊等国并著有《地理志》等。通过对地理和自然的细致观察和记录，斯特拉波和托勒密影响了随后几个世纪的地理研究学者。其中，德国著名地理学家、博物学家和信息图形专家亚历山大·冯·洪堡以及德国动物学家和哲学家恩斯特·海克尔就是其中杰出的代表。

信息可视化设计概论

1. 亚欧美非河流山脉对比图

1799—1804年，洪堡在拉丁美洲多地旅行，从现代科学的角度首次对当地的地理环境、植被和气候进行了研究和可视化描述。洪堡在植物地理学方面的定量研究奠定了生物地理学领域的基础。此外，洪堡对地球物理学的系统测量与记录，为现代地磁和气象监测奠定了基础。洪堡自幼就酷爱户外活动和冒险，曾经花了很多时间收集植物和昆虫。洪堡长大后与曾与库克船长一起航行的博物学家约瑟夫·班克斯一起前往欧洲旅行。通过对拉丁美洲、亚洲、非洲和欧洲长达20年的游历与考察，他撰写并出版了大量的自然科学书籍。洪堡是自然地理可视化设计和数据插图的奠基人之一。其中，绘制于1854年的《亚欧美非山脉河流对比图》（图5-28）清晰直观、细节准确、美观生动，信息量大、可读性强。虽然该图表和后面的钦博拉索火山的植被生长分布图十分相似，但却不是剖面图。对于地理学来说，图形方式能够更好地反映现实状况以及自然地貌。

图5-28 亚欧美非山脉河流对比图（洪堡，1854年）

18世纪末，洪堡成功游说西班牙国王，启动南美洲博物探险旅行。5年时间，他获得了一大批标本以及当地动植物、地球物理、天文、地质、海洋和民族文化的大量实际资料。随后，洪堡用了30年时间多次考察并整理分析加以出版，他开创了现代地理学，深刻地影响了全世界的自然探险活动。他在1805年绘制的位于厄瓜多尔的钦博拉索火山的植被生长分布图（图5-29），以纵向剖面图的方式记录了山脉不同等高线的植物类型分布、地质构造和气压、温度等信息。这个信息图表不仅生动直观，而且用更科学的方式，展示了钦博拉索火山的成分和内部构造，特别是清晰注明了火山上不同海拔高度的植被和气候信息，成为地理可视化信息设计的里程碑。

图 5-29　钦博拉索火山的植被生长分布图（洪堡，1805 年）

　　洪堡对自然地理的研究和思考深刻影响了后人。伟大的进化论思想奠基者、英国博物学家达尔文称他为"古往今来最伟大的科学旅行者"。达尔文坦承，没有他的影响，自己不会踏上"小猎犬"号环球之旅，也不会想到写作《物种起源》。很多生态学家、环保主义者和自然作家都在不知不觉中仰赖着洪堡的先知先觉。蕾切尔·卡森的《寂静的春天》启发自他提出的"万物相互关联"的思想。他比詹姆斯·洛夫洛克的"盖亚理论"（Gaia hypothesis）早 150 多年就提出"地球是一个自然的整体，被内在的力量赋予生命并加以驱动"的假说。梭罗因为阅读他的著作而重新书写《瓦尔登湖》，并在康科德的峭壁之上感叹："我的心灵与他同在。"此外，洪堡还将他对自然的崭新理解，融入对当时政治局势的悉心体察。他不仅为美国总统杰斐逊带去详尽的考察资料，还与"美洲民族解放运动之父"西蒙·玻利瓦尔一起爬上维苏威火山，并影响了拉丁美洲的革命。洪堡对世界的广博认识不但招致了拿破仑的嫉妒，更深度影响了歌德、惠特曼、爱伦·坡、梭罗、约翰·珀金斯·马什、海克尔、约翰·缪尔、凡尔纳、赫胥黎、庞德、马尔克斯等近 200 年来的思想家、文艺家与科学家。为了表彰洪堡对自然科学研究的巨大贡献，1953 年，联邦德国设立了洪堡奖学金，为全球上万名学者和博士后提供资助。

2. 海克尔与自然科学插画

　　恩斯特·海克尔是德国著名动物学家和哲学家。他将达尔文的进化论引入德国并在此基础上继续完善了他提出的人类进化论思想。海克尔曾经是一名医生，后来担任比较解剖学的教授。他是最早将心理学看作是生理学分支的人之一。他首次使用比较解剖学的方法来探讨人从动物世界的进化和人类的起源，并于 1874 年发表了专著《人类学》。他在巨著《自然的艺术形式》（1896）一书中用手绘的方式绘制了数百幅生动、细腻的海洋动植物、花卉和放射虫骨骼的插图。虽然每张图都并非完全写实，但他的插图生动地体现了大自然赋予生物的绝妙的对称结构（图 5-30）。

图 5-30 《自然的艺术形式》中的海洋生物插图（海克尔，1896 年）

1894—1896 年，海克尔出版了 3 卷巨著《系统发生学》，描述了他对整个动物世界的进化和亲缘关系的认识。海克尔同时也是一位艺术家，认为生物学在许多方面与艺术类似。自然界中的对称结构，比如海洋浮游生物和放射虫对他的艺术灵感有很大的启发。他画的海

洋浮游生物（图 5-31）的插图不仅展示了生物信息，而且生动地体现了生物世界中的和谐与美。

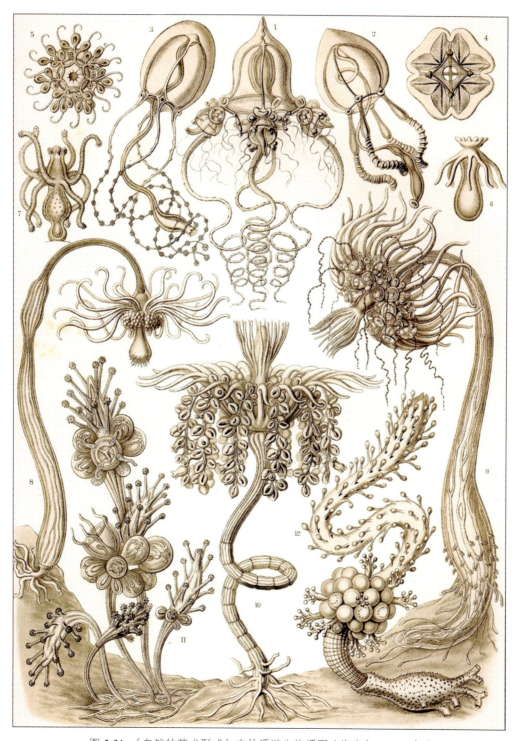

图 5-31 《自然的艺术形式》中的浮游生物插图（海克尔，1896 年）

3. 海克尔的系统树分层信息结构

海克尔对信息图表最大的贡献就是利用"系统树"来表现时间或分类的层次结构。层次结构是信息构架的核心概念。牛津英语词典对层次结构定义是：按等级、顺序或序列依次排列的人或事物。在自然科学和逻辑学中，特指分类系统或系列连续等级的排列（如类别、顺序、归属、物种等）。最早的系统树就是教会牧师拉蒙·鲁尔于1515年绘制的《知识之树》（图5-32，左上）。该图使用橄榄树式比喻人类的知识体系，而底座代表罗马。海克尔于1879年在《人类进化论》中绘制了"人类谱系图"。他通过这个系统树图显示了生命系统的进化：单细胞动物、无脊椎动物、脊椎动物、哺乳动物和人类（图5-32，右上）的层次结构。海克尔的《人类进化论》中还有几幅更具象的信息图表，如《自然进化图》（图5-32，左下）和《脊椎动物的古生物学树》（图5-32，右下）。通过系统的层次结构和分类，海克尔用信息图表形象地诠释了达尔文的生物进化思想。

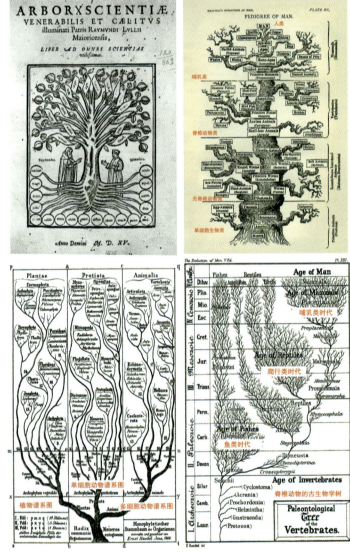

图5-32　海克尔《人类进化论》中的系统树状进化信息图表

思考与实践

一、思考题

1. 《山海经》地图说明了古人是如何看待世界的？

2. 简述托勒密对地图设计的贡献，数据地图与鸟瞰图的区别。

3. 为什么说达·芬奇绘制的伊莫拉镇地图有着重要的意义？

4. 17世纪德国博物学家洪堡的经历对信息设计师有何启示？

5. 什么是插画地图三原则，对当代地图设计有何启示？

6. 为什么说中世纪炼金术是实验与想象力的结合，对信息可视化有何贡献？

7. 生物学家和哲学家海克尔对信息可视化的最大贡献是什么？

8. 为什么说古人所绘制的地图多数是主观想象的世界？

二、小组讨论与实践

现象透视：峨眉山是世界文化与自然双重遗产、国家5A级旅游景区、中国四大佛教名山之一。很早就有僧人和佛教徒登山朝拜。国外拍卖公司曾拍卖过一张《峨眉山胜景图》（图5-33）。作者不详，据考证该地图绘制于公元1700年。该图对寺庙、道路和民居都有生动细致的描绘，是我国古代鸟瞰图的精品。

图5-33 《峨眉山胜景图》

头脑风暴：通过对古代地图的研究，可以研究古人看待自然的视角以及带有观赏性的表现方法。古代游览地图类似于国画，往往不追求地理信息的形似或准确，而更关注于神似和审美。该地图就是介于实用与赏析之间的艺术形式。

方案设计：通过研究古人的插画地图，参考其对地理信息的表现方法。分小组调研本市的风景旅游公园，然后借鉴古人对自然的表现方法，重新设计一幅带有插图性质的游览地图，注意体现重点景物、建筑或游览方式，突出文化特色。

第6课　数据地图与图形语言

随着自然科学与技术的发展，人类对世界的认识也从简单到复杂、从具象到抽象，从现象到本质。17世纪欧洲出现的统计学对数据图表的出现起到了关键的作用。统计学在发展过程中衍生的统计图形（又称为统计图、统计学图形、图解方法、图解技术、图解分析方法或图解分析技术）是推动信息图表设计的重要理论基础。拿破仑征俄路线图、南丁格尔玫瑰图、普莱菲尔数据图、斯诺霍乱地图和英国伦敦地铁交通图都是早期信息可视化设计的典范。同样，北欧艺术家们对通用视觉语言与图形符号的研究进一步推动了信息可视化视觉语言的完善与普及。20世纪末的人机交互可视化成为人类走向信息社会的标志。本课将系统阐述数据地图与信息图表语言的发展史，重点是统计图形、数据图表及人机交互可视化的发展历程。

6.1　拿破仑征俄路线图
6.2　南丁格尔统计图
6.3　普莱菲尔的数据图表
6.4　伦敦地铁交通图
6.5　通用视觉语言
6.6　图形符号
6.7　人机交互可视化

6.1 拿破仑征俄路线图

从文艺复兴时期开始，许多学者开始关注如何将枯燥的数据变得更形象，如何使用图形化的设计方法来表达数据并将其用于科学研究。早期数据图形的领域很广，经济学、数学、天文学、地理学和社会学等领域均有出现。虽然这些学者的初衷并不是展示设计能力，但随着时间的推移，这些早期数据图表逐渐从具象到抽象，从偏重视觉到偏重数据，其中一些图表甚至成为我们今天常用的数据模板。特别是17世纪欧洲发展起来的统计学对数据图表的出现起到了关键的作用。统计学主要通过概率论建立数学模型。统计学家收集所观察系统的数据，进行量化的分析、总结，进而进行推断和预测，为相关决策提供依据和参考。统计学在发展过程中出现的分支，如统计图形（又称为统计图、统计学图形、图解方法、图解技术、图解分析方法或图解分析技术）恰恰是数据可视化和信息设计的重要组成部分。虽然信息设计关注的是对图形的形态创造，统计学更关注如何测定、收集、整理和归纳数据，但是统计学基于客观分析的观察方式，对信息可视化和信息设计发展有很大影响。

1861年，巴黎土木工程师查尔斯·米纳德绘制了1812年拿破仑进攻俄国这一历史事件（图6-1）。图中的元素包括军队人数、温度、方向、地标、河流。图中的信息包括：线条的宽度表示军队人数，可以清楚观察到军队人数的剧烈变化，单位设定为万人/mm；线段颜色用来区分军队的行进方向，最左边为出发点，右边为目的地莫斯科，浅色线条代表前进路线，黑色线条代表撤退路线。米纳德所制作的这张图，被信息设计专家爱德华·塔夫特誉为迄今为止最好的统计图表。该图包含了5个独立变量：①线条的宽度代表军队规模；②整个线条标明了军队移动所到之处的具体温度；③不同的颜色区分了军队移动的方向；④军队在特定日期所在地点；⑤撤退途中的温度变化。该图系统地展示了复杂的信息和数据，通过信息之间的联系，可以发现其中的因果关系。

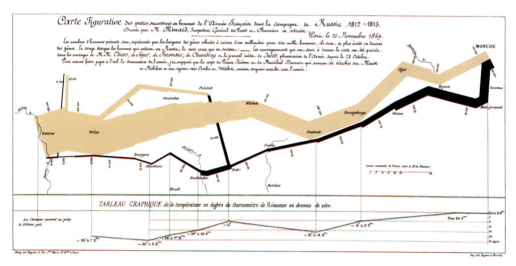

图6-1 拿破仑征俄路线图（查尔斯·米纳德，1861年）

为什么拿破仑发动的这场征俄战役会失败？这张数据图表间接给出了答案。可以说，气候和温度是该战役失败的重要原因。拿破仑发动这场战争的时间为6月下旬，随着部队的迁移，天气转寒，加之补给线过长和谈判延迟了时间，到达莫斯科时天气已十分寒冷。出

发时的数十万人的大军人数已经减少到四分之一，只剩下大约十万人。拿破仑选择的进军时间，就预示着到达莫斯科时必然受到寒冷天气的影响，这是导致失败的主要原因之一。无独有偶，第二次世界大战中纳粹德国进攻苏联时，打到莫斯科城下，但此时冰天雪地的极寒天气使得希特勒的装甲师团寸步难行。此外，汽油和后勤物资供应的短缺、因冻伤而失去战斗力的减员以及战略的错误，这些因素使得斯大林格勒保卫战成为第二次世界大战的转折点。

6.2　南丁格尔统计图

在18—19世纪期间，随着工业革命和战争的来临，数据图形经常用来分析军事行动、气候、地质、疾病、社会和道德行为、经济和贸易。统计图形和专题制图出现了爆炸性增长。特别是在欧洲，此时的统计图已显示出现代数据图表的形式。饼图、柱形图、极限图、线图、散点图、时间序列图都是这一时期的统计图形代表。例如，医学改革家、著名护士佛罗伦斯·南丁格尔在1854年克里米亚战争期间发明了著名的极坐标区域图（图6-2），又名南丁格尔玫瑰图，用以反映军队野战医院的季节性死亡率。她据此向不会阅读统计报告的国会议员汇报战争的医疗条件，由此促进了医院条件的改良。虽然南丁格尔被人们视为护士的精神偶像，但她同时也是一位英国皇家统计学会的统计学家。因为她的杰出贡献，南丁格尔被维基百科誉为"统计图表可视化设计的先驱"之一。

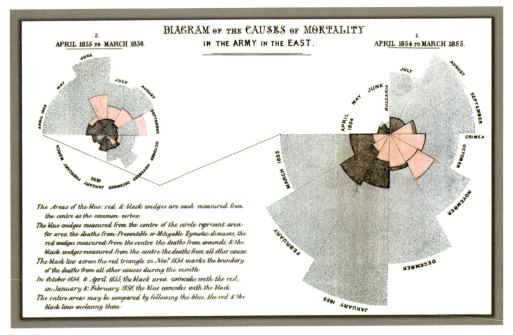

图6-2　南丁格尔极坐标区域图（克里米亚战争医院数据，1854年）

在克里米亚战争期间，南丁格尔（图6-3）与其他38位女性志愿者来到英军位于俄国战场的野战医院。当时的野战医院卫生条件极差，甚至连干净的水源与厕所都没有，由此导致1854年冬天的伤员死亡率高达23%。直到1855年，英国卫生委员会带一批土木和水利工程

专家来到医院并改善了卫生环境后，才将死亡率降至 2.5%。南丁格尔认为政府应该为拯救更多年轻的生命而努力。

图 6-3　南丁格尔被誉为"统计图表可视化设计的先驱"之一

当时，南丁格尔用这张数据图来比较战地医院伤员死亡的原因和人数，其中扇形代表各个月份中的死亡人数。图中的左右两块图表分别显示了两年的对比统计资料，左图为 1855 年的资料（12 个月），右图为 1854 年的资料（12 个月）。面积越大代表死亡士兵越多。图表通过楔形面积来表现数字（也就是色块互相重叠的区域）。灰色区域代表死于感染的士兵数，红色区域代表因受伤过重而死亡的士兵数，黑色区域代表死于其他原因的士兵数。这两幅图传递了两大信息：第一，两幅图中灰色部分明显大于其他部分，这表示大多数的伤亡并非直接来自战争，而是来自糟糕医疗环境下的感染；第二，左图中的楔形面积远小于右图，由此成功展示了医疗卫生改善所带来的效果。此外，还有因气候（如冬季）等原因造成的不同的死亡率等。如今，极坐标区域图或南丁格尔玫瑰图已经成为统计图表中的主要类型之一。

6.3　普莱菲尔的数据图表

苏格兰工程师、经济学家威廉·普莱菲尔被视为统计图形或信息图表的创始人。世界上已知最早的折线图、条形图和饼图都是由他绘制的。1786 年，他出版了著作《商业与政治图集》（*Commercial and Political Atlas*）用于展示和分析当时欧洲不同国家的进出口贸易、军费等数据的变化趋势，其中就刊登了大量的曲线图、条形图和折线图。该书还利用铜版彩色印刷使得图表更受读者青睐。

普莱菲尔还偏爱将两组数据（曲线）并列对比来让人们快速掌握其中的含义（图 6-4，左）。他解释说："随着人类知识的增长和交流的增加，人们越来越希望传递信息的方式更加简化和快捷。"1801 年，他绘制了第一张饼图，用于描绘了当时土耳其帝国的土地所有权（图 6-4，右下）。1824 年，他绘制了一张说明战争对面包和股票价格的影响的多维曲线图，其中对不同数据采用了 7 种颜色（图 6-5）。普莱菲尔认为："用几何图形表达数据，比单纯的数据排列更有说服力。"他还提出，不同的研究方向使得图表的使用方式也不相同，例如曲线图易于展示变量，饼图易于展示比例等，这两种图形都是今天常用的信息展示方式。

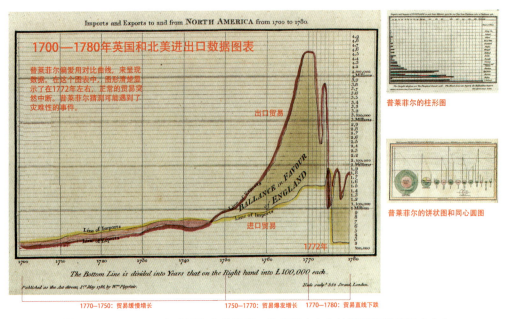

图 6-4　1700—1780 年英国和北美进出口数据图（左）柱形图和饼状图（右）

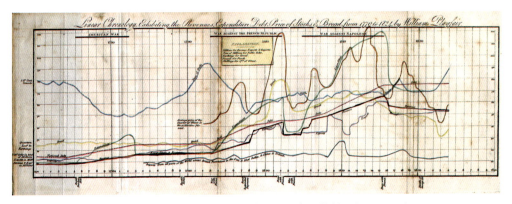

图 6-5　战争对面包和股票价格的影响图表（普莱菲尔，1824 年）

6.4　伦敦地铁交通图

20 世纪是人类科技、军事、工业、文化和艺术爆发式增长的时代。现代战争迫使各国政府急需关于世界各国的地理信息和其他情报数据。各国政府纷纷将研究的重点集中在精确地图的绘制与统计数据可视化等领域。地图和统计图表不仅绘制技术突飞猛进，而且更偏向于民用和大众传播领域。例如，英国是世界上最早建设地铁的国家，1863 年已拥有第一条民用地铁。但地下交通路线与地面交通有很大的不同，如何摆脱传统地图的束缚，简洁、清晰、醒目地反映交通路线和车站仍是个难题。在当时，大部分地铁地图的设计类似于地面交通地图，采用真实的路线进行设计，最多在路线曲折的幅度上进行调整。当时大部分设计师认为地铁地图就是要尽可能多地保留地理信息，甚至地面交通和轨道信息。

1933 年，由英国机电工程师哈里·贝克设计的伦敦地铁地图脱颖而出。毕业于电路设计专业的贝克大胆地借鉴了电子电路板的设计方法，对地铁轨道信息进行"抛弃"和"简化"，只保留了泰晤士河和路线的大致方位信息，并参考路线的实际走向，把站点的距离进行概括。他把路线拉近到适合分辨的距离，所有路线相对平均地分配在设计图中，乘客可以按照提示了解方向和车站（图 6-6）。哈里·贝克指出："如果你去地下，为什么还要顾及地面的地理信息？"由此，伦敦地铁地图路线只保留了垂直、平行和 45° 倾斜关系，使复杂的轨道信息得到了简化。贝克的设计突破了距离和空间的局限，解决了轨道交通多线路重叠和换乘站复杂等使用问题，这种方式让人们把读地形的方式改变为读图形，大大减少了沟通的时间。

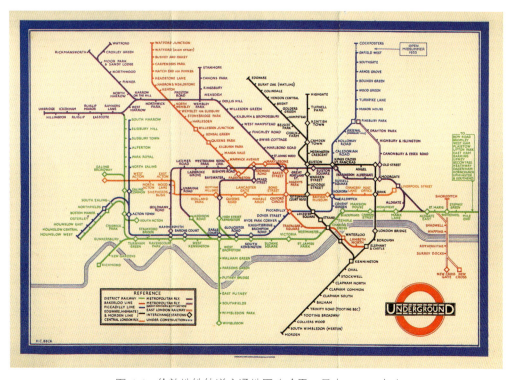

图 6-6　伦敦地铁轨道交通地图（哈里·贝克，1933 年）

如今，贝克的轨道地图已经成为现代地铁交通设计的经典范例，体现了简约、美观、经济和实用的原则。当然，随着手机和交互媒体的流行，用户可以直接搜索路线和车站等信息。当线路比较复杂时，传统的纸媒地铁交通图则会显得十分拥挤。而更简约、清晰并带有图形化地理信息的数字化轨道交通图成为新的选项。例如，日本东京的两张轨道交通图，显示实际轨道和地理信息的交通图（图 6-7）相比印刷版的轨道交通图（图 6-8）来说更为清晰和美观。其地理信息对于首次来东京的游客来说，也是十分必要的，因为这种地图会提示明确的方位和距离。

信息可视化设计概论

图 6-7　日本东京地铁轨道交通地图（包含地理信息）

图 6-8　日本东京地铁轨道交通地图（缺地理信息）

6.5 通用视觉语言

奥地利哲学家、社会学家、教育学家奥图·纽拉特（1882—1945）开发了一套国际印刷图形教育系统（Isotype），以生动直观的方式向广大公众传达信息。作为一种图形化视觉符号系统，Isotype 最早于 20 世纪 20 年代在奥地利出现。纽拉特和插图家盖尔德·安茨建立的这套图形符号不仅在很大程度上影响了信息设计的发展，而且推动了现代图形设计的发展。例如，著名的包豪斯学院的图形设计教育以及瑞士国际设计都传承于此。作为社会学家和哲学家，纽拉特想探索一套向公众传达信息和数据的新方法，并且他相信视觉符号是可以超越语言障碍的最佳媒体。而阿恩茨是德国的社会主义者、版画家和设计师，其工作主要集中在政治和阶级制度的改革领域。1925 年，诺拉特与阿恩茨一起在维也纳建立了社会经济与商业博物馆（Gesellschaftsund Wirtschaftsmuseum），并由此逐步建立起了维也纳图形统计学方法，即一种基于简约图形风格的视觉语言（图 6-9）。在当年的国际城市规划者大会上，纽拉特展示并推广了他的这套视觉交流工具。

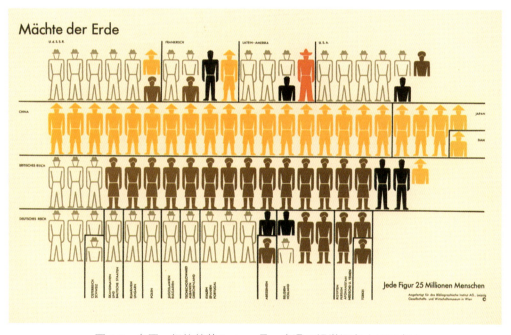

图 6-9　奥图·纽拉特的 Isotype 是一套通用视觉语言（1925 年）

类似于古埃及的象形文字，Isotype 是一种基于图形符号的信息交流媒介，即观众可以借助该图形语言来交流信息并打破语言的翻译障碍。该语言系统是一套通用视觉符号，由大约 4000 个视觉符号组成，代表了人口统计、政治、经济和各行业的关键数据。1918 年，第一次世界大战结束后，欧洲社会百废待兴，人民教育水平有限，文字障碍使得社会改革非常困难。纽拉特希望用更有用、更直观的视觉语言来改变这一现状。作为维也纳圈子（Vienna Circle）的核心成员，他致力于建立一个经验主义的理想社会，并以此找到解决社会阶层矛盾和资源分配矛盾等问题的答案。为此，他们放弃了以往传统的设计方式，转而利用图形、图标和文字的配合进行可视化设计。其设计主题包含人口、健康、科教、文化和军事等各个方面。纽拉特本人也参与设计了许多图表并完善了 Isotype 图形语言。他绘制的一张有趣的插图是《动

物们能够活多久？》(图 6-10)。该图表于 1939 年登载于康普顿《图画百科全书》。作者用幽默直观的方式说明了各种野生动物的预期寿命。虽然图形简约，但内容生动、信息丰富、吸引力强并且易于理解。纽拉特以亲身实践，说明了信息图表与视觉传达语言的精髓：跨越语言的界限，以最简洁、最直观的方式来传达信息。

图 6-10　信息可视化插图《动物们能够活多久？》(纽拉特，1939 年)

"瑞士设计"风格在二十世纪四五十年代流行于联邦德国和瑞士（图 6-11）。这种图形设计风格简约、美观、实用，不仅文字清晰，而且颜色鲜明，视觉传达功能准确，因此很快流行全世界，成为第二次世界大战后广告、海报、交通标志和通用图标的首选，因此也被称为"国际平面设计"。2010 年，微软公司通过 Metro 设计将瑞士设计的扁平化思想引入 Windows 8 的界面中。随后，苹果公司则在其 iOS 7 操作系统中也采用了这种方法。随着微软、谷歌和苹果三家公司的转型，简约型设计成为计算机和手机界面的流行趋势（图 6-12）。正如纽拉特的通用视觉语言设计原则，相比立体或阴影图形，扁平化设计能够带来更低的视觉复杂性，使消费者可以获得更清晰、更快速、更直接的用户体验。

图 6-11　二十世纪四五十年代流行的"瑞士设计"风格的海报

图 6-12　简约型设计成为当下计算机和手机界面的流行趋势

6.6　图形符号

　　图形符号（pictogram）也被称为"象形符号"（pictographs），是最基本和最受欢迎的信息可视化形式之一。图形符号在印刷品、计算机界面和数字媒体中也往往被称为"图标"（icon）。奥地利哲学家和教育学家奥图·纽拉特开发出的国际印刷图形教育系统也属于图形符号的范畴。图标是一种表意的可视化文字符号。它通过视觉形式将其含义传达给对象。图形符号经常出现在广告、招贴、公共媒体、书写系统和图形传达系统中。其中字符在很大程

度上是图示性的,如我们所熟悉的机场和高速公路的指示牌。作为一种跨文化的通用性视觉传达系统,图形符号广泛应用于学校、医院、博物馆、公园(图 6-13)等场所,特别与旅游服务、地理信息服务和社会公共服务等活动有着密切的联系。

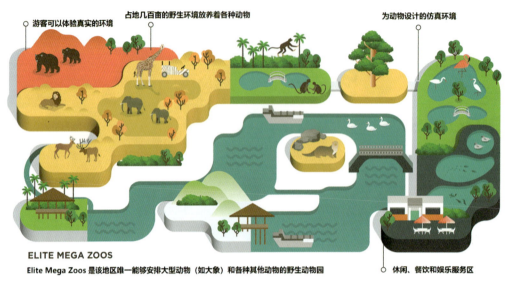

图 6-13　图形符号设计广泛应用于学校、医院、博物馆和公园等场所

在信息可视化图表设计中,设计师经常使用一系列重复的图标来呈现数据之间的比较或定量的关系。这些图标以单行或网格排列,每个图标代表一定数量的单位(通常为 1、10 或 100)。图形符号是许多优秀信息图表所不可或缺的构成元素之一,它们使原本无聊或者抽象的事实或数据表现得更具吸引力,例如,图 6-14 中的统计信息图表就是范例。图形符号除了使数据图表看起来更美观外,还可以使这些数据更加令人难忘。一些研究表明,通过规律性和可视化方式排列的图形符号的数据图表可以提高读者对数据的回忆,甚至可以提高他们对数据的参与度。图形符号也是数字媒体时代新闻类信息图表能够抓住观众眼球的关键因素。

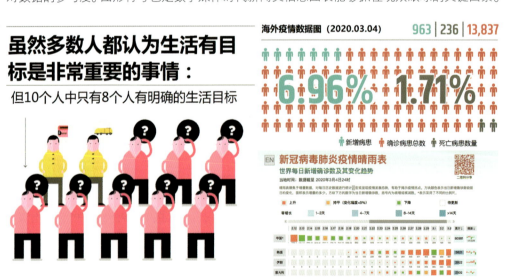

图 6-14　信息图表中,重复的图标符号可来呈现数据间的比较或定量的关系

现代图形符号和象形标志的广泛采用与现代工业社会的发展是分不开的。20世纪是人类科技、军事、工业、文化和传媒爆发式增长的时代。各种地图、线路图和统计图表成为这个时代的显著标志。早在1929年,英国铁路工程师乔治·道尔就利用图形符号设计了伦敦地铁交通图和英国东北铁路的路线图(图6-15,上)。在此基础上,英国机电工程师哈里·贝克进一步完善了伦敦地铁地图并成为信息可视化的里程碑。当时人们在伦敦郊区的火车站乘车时,就已经可以看到各种图形标识所代表的可用的设施或服务(如列车时间表)。直至今日,图形符号仍是社会中最为常见的公共标志,广泛应用于指示公共厕所、洗手间、咨询处以及诸如机场和火车站等交通枢纽。由于图形符号具有视觉传达属性,可以跨越不同语言和文化,并成为迅速传达概念的一种简洁方法,因此,自1964年夏季奥运会以来,图形标识在奥林匹克运动会上得到了广泛使用,并且每年的奥运会都会重新设计所有的比赛项目和服务系统的标识。

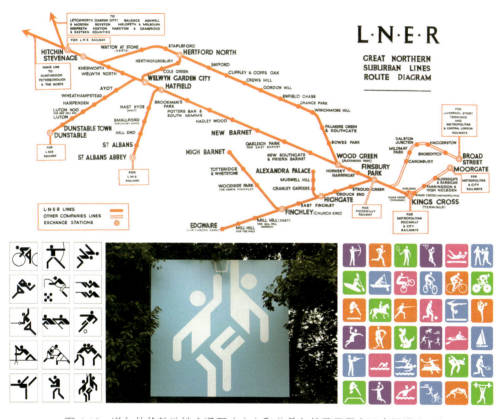

图6-15　道尔的伦敦地铁交通图(上)和艾希尔的慕尼黑奥运会标识(下)

1972年,著名德国视觉传达设计师、乌尔姆设计大学的创始人之一奥特·艾希尔教授及其团队承担了当年在德国慕尼黑和基尔举办的奥运会的图形符号和海报的设计工作。该设计方案通过严谨的设计网格布局,成为瑞士国际风格化图标的范本(图6-15,下)。艾希尔的设计影响了战后西德和欧洲的文化形象。他不仅是20世纪下半叶西方最具影响力的设计师之一,而且也是最早进行的企业形象设计的先驱之一。艾希尔以独特的视觉外观改变了公司和公共机构的形象,并推动了20世纪现代图形设计教育的发展。

在信息图表设计中,设计师如果采用简约、清晰和意义明确的图标,往往会收到读者更

好的反馈。过于详细的图标往往会分散读者的注意力，使数据模糊不清。而简洁的构图和版式设计、鲜明的色彩和简练的文字则会使图表生动而富有情趣（图 6-16）。瑞典平面设计师维克托·赫兹利用图形符号设计了 20 世纪著名摇滚艺术家的海报（图 6-17），这些海报不仅有着丰富的信息量和象征性的隐喻，而且充分展示了图形符号的美学。

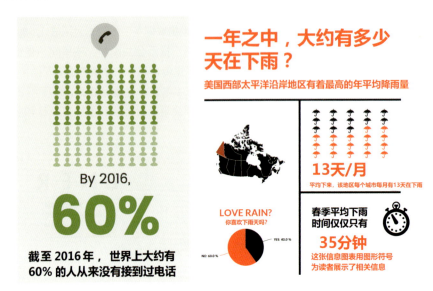

图 6-16　鲜明的色彩和简练的文字是影响图表设计吸引力的重要元素之一

图 6-17　瑞典设计师赫兹为 20 世纪著名摇滚艺术家设计的系列符号海报

6.7 人机交互可视化

图形用户界面（GUI）是通过图标、菜单、鼠标、键盘和可视化指示器（如箭头）等向用户提供基于屏幕的人机交互与操控方式。在数字媒体与手机时代，我们早已习惯了通过手指触控或借助鼠标等设备与信息终端设备进行互动。如果没有可视化界面，我们将不得不回到"史前时代"，使用复杂的计算机代码或文本来交互。但实际上，我们所熟悉的GUI界面的计算机设备广泛进入人们生活的历史还不到40年。早期的图形界面服务于工业领域，主要体现在一些大型数控机床或重型电子设备的操作器界面上。由于操作界面过于复杂，往往需要经过专业培训才能操作。计算机的发展可以追溯到20世纪50年代，但是今天我们所熟悉的家用计算机则是在20世纪70年代开发的。直到1981年，美国施乐公司的研究人员才开发出了第一个带有GUI图形用户界面的"星"计算机（Star 8010），由此开启了计算机图形界面的新纪元。该计算机拥有视窗（W）、图标（I）和下拉菜单（M），并通过鼠标（P）进行灵活操作，由此也组成了计算机工业界的WIMP标准。"星"计算机具备优秀的文档处理能力，多个文档可以并列在屏幕上，不相互交叠，用户可以同时很方便地处理多个任务。该计算机是第一台全集成的桌面计算机，包含应用程序和GUI界面（图6-18）。"星"计算机也是后来苹果Mac和微软Windows GUI界面的起源。计算机交互研究学者、卡内基·梅隆大学教授马克·瑞格认为：该界面是"一个非常早期的、带有某种自我意识的交互设计的范例"。同时也是基于"界面隐喻"实现可视化的最早的原型。

图6-18 施乐公司发明的GUI "星"计算机

"星"计算机成为个人家用计算机的雏形，同时推动了信息界面可视化的进一步发展（图6-19）。20世纪80年代以来，计算机操作系统的界面经历了很多的变迁，包括OS/2、Macintosh、Windows、Linux、Symbian OS等各种操作系统将GUI界面带进新的时代。20世纪80年代中期，苹果公司推出的带有图形界面和鼠标器的Macintosh计算机风靡一时（图6-20）；而微软也不失时机地推出带有Windows界面的个人计算机。从此，以图形界面代替字符界面操控成为广泛的共识：图形界面操作直观，用户不加特殊训练也能够很容易掌握，

信息可视化设计概论

人们再也不用像从前那样记忆计算机文件的名称和路径。图形用户界面减轻了计算机操作者的记忆负担，提供了良好的视觉空间环境，这使得计算机应用的门槛大大降低。小型商业计算机和个人计算机蓬勃发展起来。从 20 世纪 90 年代开始，自然化、人性化和基于用户体验的交互方式快速流行，特别是以互联网和手机为代表的远程交流和沟通方式成为信息产业发展的重点和方向。

图 6-19　20 世纪 70 年代的 GUI 界面（上）和 20 世纪 90 年代的 GUI 界面（下）

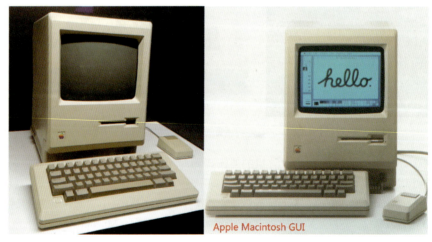

图 6-20　苹果 Mac 计算机（左）和该计算机的图形界面（右）

从计算机诞生到第一个 GUI 界面出现经历了半个多世纪，以苹果和微软操作系统为代表的桌面 GUI 图形界面成为信息可视化的里程碑。通过桌面的图标隐喻，人们不仅可以管理文件和文件夹，复制或删除文件；而且可以操纵各种软件工具来完成绘画、动画、影视特效、3D 建模或 App 设计等复杂任务。随着计算机性能的提升和图形显示质量的提高，其图标、窗口、菜单、导航、界面和交互方式都发生了翻天覆地的变化。更具象、更丰富的表现使得计算机真正成为易学、易用、功能强大、界面友好和具备更自然情感体验的"人类助手"。操作系统 GUI 的界面设计历史代表了过去 50 多年信息科学与人机交互的进化趋势（图 6-21），而计算机的进一步智能化、人性化和情感化则是今后人机交互与可视化的发展方向。

图 6-21　过去 50 多年计算机与信息化的发展趋势

以手势体现人的意图是一种非常自然的交互方式。在几千年的进化发展过程中，人类已经形成了大量的手势信息，从而实现了高效的社交与信息传递。因此，除了 GUI 外，多点触控（Multi-Touch）技术是人机交互可视化的又一个里程碑。这个重要的发明直接引领了智能手机时代的到来，成为物联网和智能信息革命的导火索。多点触控技术允许用户多个手指同时操作，甚至可以让多个用户同时操作。这项技术的发明使得工程师能够为手持电子设备（如手机）开发更直观的手势驱动界面。因此用户可以通过点击、拖动、滑动、双击或旋转手指等动作完成交互。多个手指同时操作意味着允许用户处理更加复杂的任务。多点触控和手势识别技术能够极大程度地提高人机交互的效率，带给用户更自然的使用体验。例如，在触摸屏上不仅可以输入文字，还可以用自己的手指调色和绘画，用粗细、浓淡变化丰富的线条来签名。

2007 年，苹果公司推出了 iPhone 手机并引入了多触点的显示屏技术和全新用户界面。这个里程碑的事件为交互式信息可视化打开了一扇大门。苹果公司的首席执行官史蒂夫·乔布斯曾经说过，"手指是我们与生俱来的交互设备，而 iPhone 利用它们创造了自鼠标以来最具创新意义的用户界面"。在当年苹果开发者全球大会的演讲中，乔布斯将鼠标、旋转轮盘（用于 iPod 音乐播放器）和多点触控定义为用户界面的三大技术创新，由此推动了人机交互

方式的革命（图 6-22）。

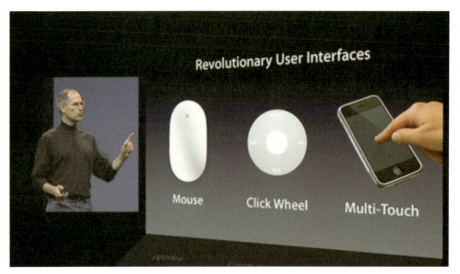

图 6-22　乔布斯将鼠标、旋转轮盘和多点触控看成 UI 交互方式的三大革命

多点触控技术的发展经历了将近 20 年的历史。20 世纪 90 年代出现的数字手写板就是该技术应用的一个范例。2005 年，纽约大学媒体研究室的研究员杰夫·韩利用 FTIR 技术在屏幕上实现了双手触摸交互。其原理为 LED 屏幕的光电转换，当物体或手指触摸表面时，位于接触点的光就会被吸收从而影响电场。传感器会检测到电场的变化并传导该信息到软件 App，由此该软件相应地响应该动作。在 2006 年的 SIGGRAPH（Special Interest Group for Computer GRAPHICS）大会上，杰夫·韩向众人演示了他的研究成果（图 6-23）。如今，多点触控技术已广泛用于手机、iPad 和交互 LED 等数字设备中。

图 6-23　杰夫·韩利用 FTIR 技术实现了双手触摸交互（2006 年）

思考与实践

一、思考题

1. 南丁格尔和普莱菲尔对统计图形的贡献是什么?
2. 图形符号(Pictogram)与信息可视化的关系是什么?图形符号如何分类?
3. 最早的数据地图是什么时候出现的?其原因是什么?
4. 为什么说《拿破仑征俄路线图》是信息可视化的里程碑?
5. 什么是瑞士设计风格?它和当代界面设计有何联系?
6. 人机交互可视化的意义是什么?其大致可以分为几个阶段?
7. 什么是国际印刷图形教育系统(Isotype)?其对当代设计有何影响?
8. 工程师贝克于1934年设计的《伦敦地铁交通图》的优缺点是什么?

二、小组讨论与实践

现象透视:经济学往往和日常现象有关。外国的一个经济学家根据历史统计数据发现:在经济繁荣时,女人穿短裙的比较多;而当经济衰退时,女人穿长裙的比较多。所以"裙摆指数"就成为经济好坏的晴雨表(图6-24)。

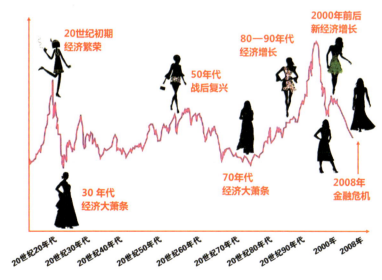

图 6-24　国外"裙摆指数"数据图成为判断经济好坏的晴雨表

头脑风暴:PPI、CPI、失业率、通胀率、M2等经济学指标看起来高深,其实和我们日常生活关系很大,如电影票房、快餐、外卖、公务员报考、考研人数、口红、离婚率等,这些日常的生活指数,是否在一定程度上也可以反映经济状况?

方案设计:通过小组调研的方式,发现周边的现象和经济学的关系。请各小组针对网络文献进行调研和统计,如2010—2020年考研人数的变化曲线,结合国家统计局公布的经济数据,设计出对比曲线并发现其中的相关性或规律性。

第7课　信息可视化设计的科学

信息可视化设计是注意力、吸引力与记忆力的科学。无论是故事、色彩或是图表的文化隐喻，都是信息设计心理学的重要内容。认知科学证明，左右脑的分工与合作决定了人的创新能力，灵感、顿悟和想象与右脑思维密切相关，而思维逻辑化、规范化和流程化则需要左脑的协调。直觉和顿悟是创造的源泉，但是它必须经过语言描述和逻辑检验才具有价值。本课将系统阐述信息可视化设计的心理学基础，包括情感化设计、注意力、吸引力和记忆、色彩设计以及信息反馈的认知模型。此外，文化隐喻与符号学的知识也是提升设计师水平的重要手段，无论是象征性图表还是插画示意图都离不开对历史文化的借鉴和传承。本章通过相关案例的分析，对可视化设计的隐喻以及网络信息时代的多感官体验设计进行更深入的探索。

7.1　两种地图与左右脑
7.2　注意力、吸引力和记忆
7.3　色彩与可视化设计
7.4　图表设计的心理学
7.5　信息产品情感化设计
7.6　文化隐喻与符号
7.7　基于隐喻的可视化设计
7.8　多感官体验设计

7.1　两种地图与左右脑

　　从信息角度上看，地图上负责传达信息的两大要素——坐标与地图符号，在整个制图史中几乎没有什么改变。研究学者发现，几乎从最原始的制图时代开始，就有插画地图和精确地图这两种迥然不同的绘制方式，而且许多古代的地图符号延续至今。例如，《波伊廷格地图》（图 7-1，左，局部）是奥地利国家图书馆的"镇馆之宝"。这个长达 6.75 米的羊皮卷地图被认为是古罗马地图的复制本，为 1265 年法国东部科尔马的修士所画。而图 7-1 右侧的纽约插画地图则是当代作品。虽然历史跨越了近 800 年，但二者在建筑、河流、地貌的表现上却非常相似，如二者的建筑物都采用了拟物化的对等轴投影法（Isometric），因此当代读者仍可以欣赏这幅最古老的罗马地图。

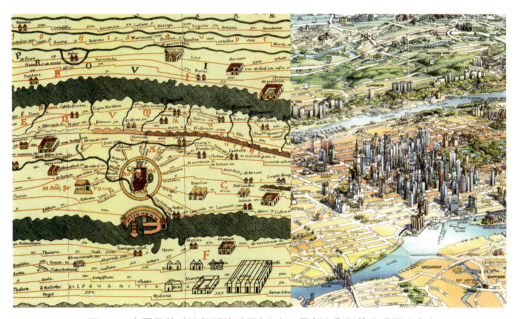

图 7-1　古罗马的《波伊廷格地图》（左，局部）和纽约鸟瞰图（右）

1. 右脑思维与古代插画地图

　　古人在描绘整个世界时，无疑是以想象力和概念为基础的。早期的地图多数都是鸟瞰图，只是对细节的描绘越来越精致，如 1598 年波兰格但斯克的一幅地图就表现了建筑、河流与国王的军队（图 7-2）。随着工业和科技的进步，地图逐渐开始以更实用、更抽象的方式呈现，工业制图成为地图的主流表现形式。尽管如此，插画地图并未消失，而是成为地图的另一种表现形式。其原因可能与人类大脑的思维方式特别左右脑的功能分区有关。人类的大脑由左、右两个半球构成，两半球经胼胝体（即连接两半球的横向神经纤维）相连。而人类大脑的奇妙之处在于两个半球分工不同。美国的斯佩里教授通过割裂脑实验，证实了大脑不对称性的"左右脑分工理论"，并因此在 1981 年荣获了诺贝尔生理学或医学奖。现代神经生理学表明：左脑是理解语言的中枢，主要完成语言、逻辑、分析、代数的思考认识和行为；而右脑支配左半身的神经和感觉，主要负责可视的、综合的、几何的、绘画的思考认识和行为，也就是负责鉴赏绘画、观赏自然风光、凭直觉观察事物，纵观全局，把握整体。归结起来，就是右

脑具有类别认识、图形和空间认识、绘画和形象认识的能力，是形象思维的艺术家之脑。鸟瞰图的设计能力很可能与右脑的强化和训练有关。

图 7-2　波兰格但斯克鸟瞰图（1598 年）

2. 思维可视化与幻想全景图

脑半球分工理论对于地图的制作模式提供了极佳的范例，让我们能够分析早期地图绘制者在表现方法上的差异。最早绘制鸟瞰图的人往往是教会的牧师、修道院的僧侣或者宗教画师。他们希望凭借地图和插画呈现出世界的蓬勃生命力，或者表现某种难以通过文字描绘的场景，如呈现天堂或者地狱的景象。当时的地图不仅是表现环境，更多的是表现一种信念和想法，希望能借此感召观看的人。例如，15 世纪荷兰著名画家希罗尼穆斯·博斯就绘制了一幅三联画《人间乐园》(The Garden of Earthly Delights，图 7-3)。该油画绘在三片接合起来的木质屏风上分别描绘了天堂、人间乐园和地狱的幻想图景，画面充满了荒诞和奇异的场景。该画的左幅描绘了乐园中的亚当与夏娃与众多奇妙的生物；中幅以大量裸身的人体、巨大的水果和鸟类描写了人间的乐园；右幅画则是地狱的情境，充斥着大量造型奇幻的狱卒，以各式怪异的酷刑惩罚罪人。

著名艺术史学家、媒体理论教授汉斯·贝尔廷认为博斯的这幅画开创了"一种前所未有的艺术形式"。《人间乐园》以其超凡的想象力和超越时代的表现力描绘了另一个世界。甚至对当代的观众来说，这幅作品的神秘、荒诞和种种象征性的表现仍具有巨大的吸引力。从信息制图的角度上看，博斯的绘画非常接近地图的效果。天堂（Paradise）一词源于古波斯语，其原意是"围墙内的花园"。这个解释正好和《圣经》所记载的天地之初的伊甸园的概念吻合。博斯以大胆想象力描绘了此岸和彼岸世界，是以"上帝视角"绘制鸟瞰图的范例。

图 7-3　荷兰艺术家希罗尼穆斯·博斯的三联画《人间乐园》（1505 年）

3. 理性思维与现代地图的起源

当代的脑神经学家对斯佩里教授的实验并未提出质疑，但认为左右脑的实际运作方式更为复杂。左右脑的分工与合作决定了人的创新能力，例如"灵感""顿悟"和"想象"的能力与右脑思维密切相关。但是将"创新"的想法逻辑化、规范化、流程化并使之形成可以实现的具体步骤或蓝图，则需要语言和逻辑的配合，或者说需要左脑的协调才能够实现。科学家将创造过程分为 4 个阶段，即准备阶段、酝酿阶段、闪光阶段和验证阶段。其中，直觉和顿悟是创造的源泉，但是它必须经过语言的描述和逻辑的检验才具有价值。左右脑的这种协同关系是创造力的基础，法国的一幅心理学漫画就形象地说明了左右脑之间的关系（图 7-4）。

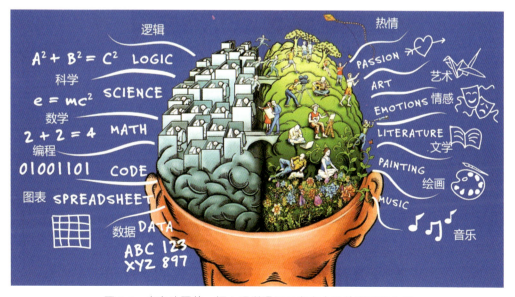

图 7-4　来自法国的一幅心理学漫画示意左右脑的联系和分工

古希腊是人类文明最早的发源地之一。古希腊哲学家毕达哥拉斯将美归结为数学法则和比例，并由此提出了数学审美观。同样，古希腊著名哲学家柏拉图也曾说过："数学是一切知识中的最高形式。"柏拉图认为抽象的物体（如数字和球体）能够独立于人类思想而存在，是宇宙的语言。在古希腊时期，人们就开始以科学的眼光认识自然中的美。毕达哥拉斯有句名言"万物都是由数来安排的"。古希腊的建筑、雕刻都严格受到黄金分割律的支配，在塑造神和英雄的雕像时都极为重视结构与比例。在古希腊哲学思想的引导下，科学对艺术产生了重要影响。意大利文艺复兴时期绘画大师拉斐尔的名作《雅典学院》（图7-5，局部）就生动描绘了柏拉图、毕达哥拉斯、亚里士多德等一众哲学家在一起探索真理的宏大场面。整幅画气势恢宏，采用了拱形圆屋顶作为背景，借助透视法增强了画面的空间立体感和深远感。

图 7-5 《雅典学院》中的柏拉图、毕达哥拉斯和亚里士多德

早期的地图绘制者，除了教会的牧师、修道院的僧侣或者宗教画师外，还有数学家、天文学家以及地理学家等。这些人都信奉毕达哥拉斯、柏拉图的理性思维，或者说是以左脑为基础的逻辑和辩证思维的拥趸。古罗马地理学家和博物学家斯特拉波首先将制图从插画地图中分离，将之建立在科学观察的基础上。而托勒密则将技术制图的思想进一步发扬光大，并制定了一系列精确地图的规范和原则。由此，地图绘制开始走向科学的道路，也成为更严谨、实用和精确的现代地图的起源。

7.2 注意力、吸引力和记忆

19世纪美国著名心理学家威廉·詹姆斯对注意的解释是"心理以清晰而又生动的形式，对若干种可能的对象或连续不断的思想中的一种的占有。它的本质是意识的聚焦，意指高度

集中以便有效地处理该事物"。因此,注意是指心理活动对一定事物或活动的指向和集中。注意并不是一种独立的心理过程,它是感觉、知觉、记忆、思维、想象等心理过程的一种特性。注意维持着记忆、思维等心理过程并使其不断深入。能够引起用户的关注,或者说能够吸引住用户眼球,是所有产品成功的第一步。信息设计产品,无论是图表,还是动态可视化或者交互设计作品,发挥作用的第一步就是吸引用户的注意力。特别是对于新闻媒体类、商业广告类的产品来说,如果不能够吸引用户的关注,那无疑就是一个失败的作品。例如,萨斯喀彻温大学的一项心理学研究表明:观看者更青睐以插图形式表现的数据图表。该实验显示,当给受测试的大学生同时提供著名的杂志插画师奈杰尔·福尔摩斯的插画图表(图7-6,左)和未经修饰的原始数据图表(图7-6,右)时,多数人偏爱插画师福尔摩斯的版本,在易记忆、吸引力、喜爱程度、易读性等多个不同的测试参数上,福尔摩斯的版本都远高于普通版本。由此可见数据图表的视觉设计对信息传达的重要性。

图7-6　插画图表(左)与原始数据图表(右)产生了完全不同的吸引力

1. 注意力的视觉心理学

从进化角度上看,注意力的形成是人类与自然环境的不断抗争与适应的过程。例如,美味的食物(色彩和形状,图7-7)、婴儿或儿童的笑容(图7-8)、少女的妩媚、春天的绿色,这些与生命、青春、后代和健康相联系的事物,无疑会带来人体愉悦感与持续的关注。同样,与危险、灾难和恐怖相关的新闻也会引起人们极大的兴趣。为什么路边的事故会让来往车辆减速?这是因为你的大脑在提醒你注意。恐怖的东西会带来人体本能的抗拒,同样也会使得注意力高度集中。人们在遇到特殊情况,如地震、火灾、抢劫或其他危险环境时,往往会产生肾上腺素分泌、血流加快、心跳剧烈、肌肉紧张等一系列应激反应。因此,和食物、性、后代或危险相关的图片往往会吸引注意力并引发本能的反应(逃避、紧张和好奇心)。同样,任何移动的物体,如影像或动画,也会吸引眼球,这可以作为一种危险来临的预警信号。

2. 人类进化与美感的起源

心理学研究表明:人脸图片,尤其是正面照片是最容易吸引人注意力的内容,甚至在人类的大脑皮层有专门的人脸识别区域。从古至今,从波提切利到达·芬奇,很多艺术大师都知道这个奥秘:脸部特征,特别是少女和儿童,是最能够吸引观众视线的题材。因此,使用近景人脸图片,确实可以吸引注意力,这在广告界已经是一个尽人皆知的原理,很多人认为美感源于直觉,但并没有深究"漂亮"背后的大自然法则。吸引力无论对于人类还是产品都

图 7-7 水果的鲜艳色彩不仅会引发食欲，也会带来美感

图 7-8 婴儿或儿童的笑容会带来美感和吸引力

非常重要，是"一见钟情"的基础。例如，对男性选择伴侣来说，女性的外貌往往是最重要的特征，审美特性会引起自动的和无意识的情感反应。但实际上，从人类进化的角度来看，无论是吸引力还是对称性都与女性生育繁殖能力有关。欧美的一项统计研究表明：女性较低的腰围／臀围比（在 0.7 附近）不仅可以产生较强的性吸引力和生育能力，而且生育的宝宝的智商也相对高些。文章认为女性的"腰臀比"与体内不饱和脂肪酸的含量有关，而这些对

婴儿的智力发育非常重要。人体的最佳比例是上半身/下半身=0.618（黄金分割），在视觉上，拥有这个比例的男女均会有更多的吸引力。2017年，韩国研究人员通过大数据采集并结合计算机建模，得到了一个"最完美亚洲女性面孔"的形象（图7-9）。该面孔眼睛的位置比例都非常接近于黄金比例并由此产生了女性"普遍美丽的面部特征"。实际上0.618和对称性也是古典绘画艺术的基础，历史上许多最著名的绘画（如达·芬奇、蒙德里安、葛饰北斋）和建筑（古希腊建筑）都是以此为基础的（图7-10）。

图7-9　韩国美容机构根据大数据得到的"最完美亚洲女性面孔"

图7-10　许多最著名的绘画和建筑都具有黄金分割比例

信息可视化设计概论

心理学研究表明，动画、视频或动态影像往往能够吸引人们的注意力。人的眼睛天生就会被动态画面所吸引，这是人类从原始社会开始通过追逐猎物（如野猪）或者躲避威胁（如猛兽）逐渐进化出的本能：对移动目标的敏感。注意是具有选择性的，对于信息设计师来说，除了在色彩、版式、图形或图像上能够改善信息图表的构成外，还可以采用动态可视化设计突破平面媒体的局限，完成更有吸引力的创作。环保动画《从低碳开始》（图 7-11）就是一个结合视频、剪贴特效和后期剪辑实现的动态可视化作品，该作品曾经获得了中国大学生计算机设计大赛动画组一等奖。

图 7-11　大学生计算机设计大赛的环保动画作品《从低碳开始》画面截图

7.3 色彩与可视化设计

色彩心理学实验证明：色彩具有干扰时间感觉的能力。一个人进入粉红色壁纸、深红色地毯的房间，另一个人进入蓝色壁纸、蓝色地毯的房间。让他们凭感觉一个小时后从房间里出来，结果在红色房间的人四五十分钟就出来了，而蓝色房间的人七八十分钟后还没有出来。由此说明人的时间感被颜色扰乱了。蓝色有镇定、安神、提高注意力的作用。而红色则有醒目的作用，可以使血压升高，有时可使精神紧张。颜色不仅可以影响时间，还可以影响人的空间感。颜色可以表示前进或后退，前进色看起来醒目和突出。特别是两种以上的颜色组合后，由于色相差别而形成的色彩对比效果，称为色相对比，其对比强弱取决于色相环的角度，角度越大对比越强烈（图7-12）。国外有人统计，发生事故最高的汽车是蓝色的，然后依次为绿色、灰色、白色、红色和黑色。蓝色属于后退色，因而在行驶的过程中蓝色的汽车看上去比实际距离远。汽车颜色的前进色和后退色等与事故是有一定关联的。

图7-12　色相环对应的颜色（对比色）在一起会产生更醒目的感觉

1. 色彩的自然与文化属性

色彩是与大自然密切联系的，四季轮回成为人们对色彩的直接体验。暖色系是秋天的主色调。无论是层林尽染的枫叶，还是姹紫嫣红的葡萄、苹果，无不使人垂涎欲滴、胃口大开。橙色代表了温暖、阳光、沙滩和快乐，而且橙色创造出的活跃气氛更自然。橙色可以与一些健康产品搭上关系，比如橙子里也有很多维生素C。黄色经常使人联想到太阳和温暖，也带

给人口渴的感觉，所以经常可以在卖饮料的地方看到黄色的装饰，黄色也是欲望的颜色。橙黄色往往和蓝绿色、紫色形成鲜明的对比，并给人带来无限的遐想和温馨的感觉（图7-13）。

图7-13　橙黄色往往和蓝绿色、紫色形成鲜明的对比

色彩同样有着象征意义与文化含义。绿色是自然环保色，代表着健康、青春和自然，绿色经常用作一些保健食品的标识，如果搭配上蓝色，通常会给人健康、清洁、生活和天然的感觉。不同明度的蓝色会给人不同的感受。蓝天白云，碧空万里，代表着新鲜和更新，蓝色给人冷静、安详、科技、力量和信心之感。现代工厂墙壁多用清爽的蓝色，以起到减少工人疲劳度的作用。同样，医护人员的服装也多采用淡蓝色和绿色（图7-14），传统的"白大褂"正在逐步退出历史，这也是人们对手术室医护人员和临床病人的心理研究的结论。

图7-14　现代医护人员的服装也多采用淡蓝色和绿色

2. 色彩与信息可视化设计

色彩对信息设计的作用不言而喻，如从图7-15和图7-16的信息海报设计中就可以看出：这些图表都是品牌色＋主导色＋辅助色的模式。图7-15的左图以黄色为品牌色，白色、土黄色和棕色的"猫"为主导色，紫色和白色的标题为辅助色，整体视觉和谐统一，但重点清晰。

同样，右侧的海报以暗灰色为品牌色，咖啡壶为主导色（白色＋咖啡色＋藕荷色），辅助色为同色系的浅灰文字为主，点缀以暗粉色的标签和指示线。总体颜色搭配相得益彰。图7-16的配色也非常单纯，以红色为品牌色，金丝猴为主导色，其他的棋盘分布的各种猴子的头像为辅助色，白色为标题，海报的整体效果非常醒目。

图7-15　韩国设计师张圣焕海报《猫咪护理》（左）和《咖啡壶原理》（右）

图7-16　韩国设计师张圣焕海报《猴子的百科》（左）及设计原稿

对于多色系的信息图表设计来说，同样需要考虑色彩的搭配关系和主次关系。例如信息可视化作品《国鸟探寻记》（图7-17，上）就是一个范例。该图表采用了丰富的颜色来表现"国鸟"红腹锦鸡。品牌色为蓝色到粉红色的渐变色，红腹锦鸡与粉红色的牡丹花相互衬托，表

达了"锦上添花""前程似锦"的美好寓意。"国鸟"颜色鲜艳、醒目突出，相关的信息用环状排列。次级信息基本以冷色系和灰色为主，和蓝色的背景融为一体。这个作品希望人们了解红腹锦鸡、丹顶鹤和银耳相思鸟三种候选国鸟的独特价值以及所代表的民族精神。该作品从手绘草图开始，再完成黑白单色数字稿设计（图7-17，下），最后利用 AI 和 PS 上色和排版，整套作品设计风格统一，既有手绘稿的生动性，又充分利用了数字色彩的丰富性。

图 7-17　信息可视化设计作品《国鸟探寻记》及设计稿

　　色彩风格统一对可视化设计来说必不可少。特别是对于像地图、技术插图或医学挂图这种信息量大的设计图表来说，色彩与布局是作品能否成功的关键环节。好的色彩搭配和整体的视觉体验会令人赏心悦目、流连忘返。图7-18和图7-19两幅插画地图的设计就是范例。图7-18作品是平面插画风格，整体扁平化，色彩单纯、明快、清晰，道路、建筑和人物都与淡绿色的环境相融。图7-19则是以西周早期青铜器纹饰为主题的信息插图设计，扁平化风格，手绘表现，不仅内容丰富，而且色彩统一，生动美观。

图 7-18 平面插画风格的旅游度假村地图

图 7-19 西周青铜器纹饰的信息图表设计

7.4 图表设计的心理学

认知心理学是一门研究认知及行为背后的生理和心理机制的科学,包括感觉、知觉、注意、学习、记忆、思维、表象、语言、情绪等现象的研究。心理学家安德森说得更简练,他指出认知心理学的任务就是"试图了解人类智慧的实质和人们怎样思考"。现代科学证明,认知心理是通过"模式识别"或"图形匹配"来实现的。人们在进行观察的时候,倾向于将视觉内容理解为常规的、简单的、相连的、对称的或有序的结构。同时,人们在获取视觉感知的

信息可视化设计概论

时候，会倾向于将事物理解为一个整体，而不是将事物理解为组成该事物所有部分的集合。

格式塔心理学曾经建立了一个心理模型来解释认知的过程。该理论认为人类的视知觉判断有 8 个原则，即整体性原则、组织性原则、具体化原则、恒常性原则、闭合性原则、相似性原则、接近性原则和连续性原则（图 7-20，上）。设计师应该遵循这些原则进行图表设计。例如，设计师在展示全球碳排放的信息图表中，采用不同面积的泡泡（接近性原则）来表示定量数据（图 7-20，左下），同时将世界各大洲分为多种颜色，图表颜色和世界各洲的颜色相对应。虽然数据量比较大，但图表仍具有较好的吸引力。同样，图 7-20 右下的关于牛的身体各部位标记示意图，颜色清晰，数字标注醒目，这是巧妙利用了组织性原则的设计。

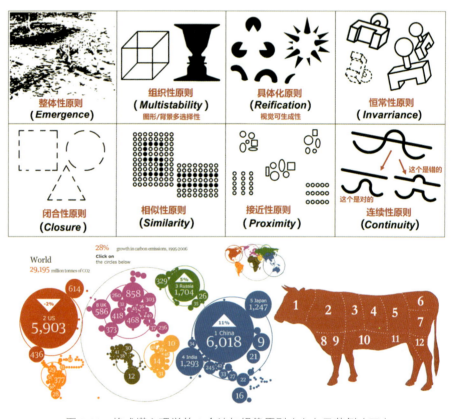

图 7-20　格式塔心理学的 8 个认知规律原则（上）及范例（下）

虽然信息图表数据很重要，但图表的设计也会影响人们对数据的判断和理解。很多设计不当的图表都是设计师对认知心理不熟悉所导致的问题。例如，在折线图中使用不连贯的线条虚线很容易分散观众的注意力。相反，使用实线和颜色更容易让人识别（图 7-21，左上）；同样，柱形图之间的间隔应该是 1/2 的柱宽度，过宽的间距容易使人产生错觉；当使用面积图时，可以添加透明度，以确保读者可以看到所有数据（图 7-21，右下）。设计师应该使图表设计得更加清晰和易读。在散点图中添加趋势线是比较好的做法。五颜六色的热力图很难分辨。3D 形状会产生视错觉，用在图表设计上就是画蛇添足（图 7-21，左下）。如果设计师有意识地用颜色标记重点，则会使枯燥的地图看上去更有吸引力（图 7-22）。

图 7-21　信息图表设计中的常见错误

图 7-22　专业信息设计公司提供的地图设计模板

7.5　信息产品情感化设计

　　情感是人们对外界事物作用于自身时的一种生理反应,是由需要和期望决定的。当这种需求和期望得到满足时会产生愉快、欢乐的情感;反之则会产生苦恼、厌恶的情绪。人类情感可以分为很多类,心理学以二分法将情绪分为正向情绪与负向情绪,其中最著名的就是美国南佛罗里达大学教授、心理学家罗伯特·普鲁钦科的倒锥体形立体情感轮盘。在这个色彩情感轮盘上,普鲁钦科确定了 8 个主要情感区域,这些区域的色彩处于轮盘的相对位置:快

乐与悲伤、信任与厌恶、恐惧与愤怒、期待与惊喜等（图7-23）。倒圆锥体的垂直高度代表情感变化的强度。如果展开来看，该色盘从外到内，色彩逐渐加深，表示情感逐渐加强。例如，从顺从、接受，过渡到恐惧、恐怖，颜色也逐步由淡绿变成深绿。同样，该色盘的相邻色也代表了情感和情绪的相关性，如从暖色系的正面情感（乐观、积极、兴趣）转变为冷色系的负面情感（忧郁、烦躁、忧虑）。该色盘也包含如平静、接受、乏味、讨厌等相关的情感。

图7-23　普鲁钦科颜色轮盘可以用来表达色彩与情绪的关系

1. 情感与设计的关系

普鲁钦科提出，这些情感是生理上的原始元素，为了提高人类的生存与繁衍价值而保持下来。随着人类的不断进化过程，这些情感元素已经成为人类的本能，例如由害怕而激发的"战斗或逃跑"反应。20世纪80年代以来，设计师和心理学专家就已经开始探索情感对于设计的意义。设计师要能够从使用者的心理角度出发和考虑，让产品在心理上符合人们的欲望，情感上满足人们的需求。"情感化设计（emotional design）"一词由美国认知心理学家唐纳德·诺曼在其2004年的同名著作中提出。诺曼认为情感是与价值判断相关的，而认知则与理解相关，二者紧密相连不可分割。他还将情感化设计与马斯洛的人类需求层次理论联系起来。正如人类的生理、安全、爱与归属、自尊和自我实现5个层次的需求，产品特质也可以被划分为功能性、可依赖性、可用性和愉悦性4个从低到高的层面，而情感化设计则处于其中最上层的"愉悦性"层面中。

《情感化设计》一书中将设计分三个层次：本能层、行为层和反思层。所谓本能层，就是能给人带来感官刺激的活色生香。人是视觉动物，对外形的观察和理解是出自本能的。视觉设计越符合本能水平的思维，就越可能让人接受并且喜欢。行为层是指用户必须学习和掌握的技能。人们使用这些技能去解决问题，并从这个动态过程中获得成就感和愉快感。行为水平的设计可能是我们关注最多的，特别是对功能性的产品。能否有效地完成任务是否是一种有乐趣的操作体验，都是行为设计需要解决的问题，即功能、易学性、可用性和物理感觉。

反思层是指由于前两个层次的作用，而在用户内心中产生的更深度的情感体验。反思水平的设计不仅与物品的意义有关，而且与顾客的长期感受有关。只有在产品/服务和用户之间建立起情感的纽带，通过互动影响自我形象、满意度、记忆等，才能形成品牌的认知。

2. 信息产品的情感化设计

从情感化设计来说，本能层关注的是外观设计，行为层关注的是功能设计，反思层关注的则是长期印象和品牌形象的建立。这三者相互作用，彼此影响。本能水平的设计是感官的、感觉的、直观的、感性的设计（外形、质地和手感等）；行为水平的设计是思考的、易懂性、可用性、逻辑的设计；而反思水平的设计则是感情、意识、情绪和认知的设计，关注产品信息、文化或者产品效用的意义。一个优秀的信息设计产品应该在这三个层次上都做到优秀。例如，旅美艺术家和设计师王尚宁设计了一款国画风格的天气类查询软件（图 7-24）。他通

图 7-24　中国画的天气 App 的核心在于将文化融入设计

过分析当前的季节和气候的数据来选定相应主题的中国画用作背景图像。表盘的设计也来源于古人的时间观念。古代的中国人通过天气的颜色与太阳的方位来辨别时间。这个圆具有表盘的功能，旋转太阳按钮或月亮按钮可以直接选择时间点，从而显示当前天空的颜色和温度数据。随着天气和时间的变化，天空的颜色与绘画主题有着有趣的互动。这个应用程序以中国山水画来表现气候和环境作为概念，这本身也是中国山水画的基本认知。因此，这个App和传统基于行为层的功能设计不同，设计师通过将反思层融入信息可视化设计，把弘扬传统文化主题作为另辟蹊径的设计出发点，也成为该作品与众不同之处。

7.6 文化隐喻与符号

人类的认知行为和隐喻有着极其密切的关系。"隐喻"一词来自希腊语 metaphora，其字源 meta 意思是"超越"，而 pherein 的意思则是"传送"。从词源上看，"隐喻"在希腊文中的意思是"意义的转换"，即赋予一个词它本来不具有的含义，或者用一个词来暗示它本来表达不了的意义。美国语言学家、佐治亚大学教授乔治·拉科夫在《我们赖以生存的比喻》一书中，认为隐喻不仅是修辞学上的一种技巧，而且是人类用以认知与建构世界的一种重要的心理模式。拉科夫认为，隐喻是思维问题，是人类的思维方式和认知手段，是人与环境互动的结果。隐喻可以根据时空关系分为下列三种形式。

（1）语言与文字：这类形式即是语言和文字的形式。拉科夫在书中所举的各种日常用语的例子充分地表现了人类使用这类隐喻来沟通与传播思想。

（2）视觉符号：这些图形又称为视觉隐喻（visaphor）、图标、徽标、标识和商标等。信息可视化过程中大量使用视觉隐喻。例如，信息图表设计师奈杰尔·福尔摩斯绘制的世界地理信息图表（图7-25）就用简洁的视觉符号将世界最高的山峰和最长的河流展示出来。这个图表和第5课洪堡在1854年绘制的《亚欧美非山脉河流对比图》（图5-28）相比较，色彩更为单纯，形式更为简洁清晰，视觉符号更为扁平化。福尔摩斯的这个设计符合信息时代人们的阅读习惯，也创新了视觉隐喻的表现形式。

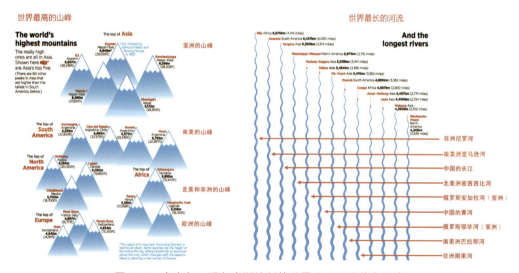

图7-25 奈杰尔·福尔摩斯绘制的世界山川河流信息图表

（3）三维实体形式：这类隐喻包括实体的（physical）或可触摸感知的（tangible）隐喻，如雕塑、装置艺术、混合媒材和公共艺术等。

（4）时间与活动形式：这个形式主要的是将时间的因素加进来。因此，在原来三维空间的形式上再加时间轴就形成了所谓的事件、行动、活动以及仪式等。

符号学是研究事物符号的本质、符号的发展变化规律、符号的各种意义以及符号与人类多种活动之间的关系的理论。弗迪南·索绪尔是瑞士开创现代语言学先河的语言学家，编著有《普通语言学教程》。随后，恩斯特·卡西尔建立了一种象征哲学并提出了一种普遍的"文化语法"。卡西尔的象征思想在其弟子苏珊·朗格的文艺美学中得到充分发展。卡西尔认为：人类所有的精神文化都是符号活动的产物。人的本质表现在他能利用符号去创造文化或是建造一个使人类经验能够理解和解释的符号宇宙。从远古时期开始，美索不达米亚就有了最早的楔形文字；公元前2500年，古埃及就有了象形文字；中国自夏朝开始有了初步的文字，在殷商时期有了甲骨文。同样，中美洲的玛雅文明也有自己的象形文字符号（图7-26）。考古学者对于这些古代符号或文字雏形进行了大量的研究并破译了一些文字。这些文字符号不仅是信息的承载体，同时和图形一样，也带有特定的美学特征（如演变为书法、篆刻、纹章等艺术形式）。

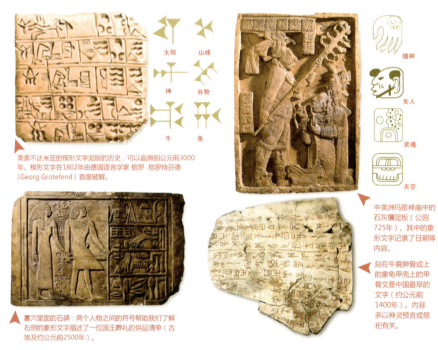

图7-26　古代巴比伦、埃及、玛雅和中国的文字符号

苏珊·朗格指出：艺术，是人类情感的符号形式的创造或是一种表现人类普遍情感的知觉方式。因此，从信息设计角度上看，各种文化符号的传承与再创造就是情感化设计。例如，1999年，清华美术学院的陈楠教授就开始致力于"数字化甲骨文设计"的研究与创作工作，旨在揭示优美的甲骨文所蕴含的数学几何之美。在20多年的时间里，他心无旁骛地研究甲骨文信息设计的课题。陈楠教授利用直线、垂线、斜线、弧线的比例，通过黄金分割，重构了甲骨文的视觉韵律。在此基础上，他通过对甲骨文基本元素的组合与"再造"，实现了中

国古老文字的全新视觉形象的创意设计（图7-27）。陈楠教授对甲骨文的"再设计"不仅使得东方与西方、科学与艺术相互碰撞和融合，也让甲骨文走出了"考古学"的范畴。从远古走进现实，成为当代大众和流行文化的元素（图7-28）。他对中国传统的"格物致知、知行合一"的设计思维的理解，以及对于神秘"几何之美"的探索为信息设计与文创相结合、信息设计与产品相结合打开了新的视野。

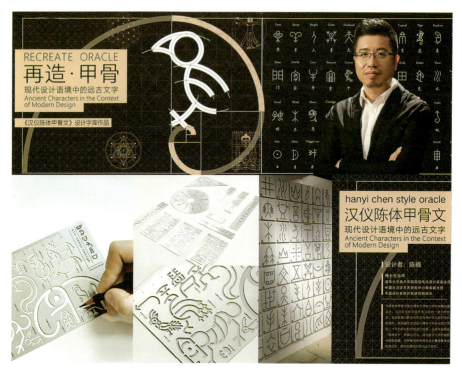

图7-27　清华美术学院陈楠教授的"再造甲骨文"项目

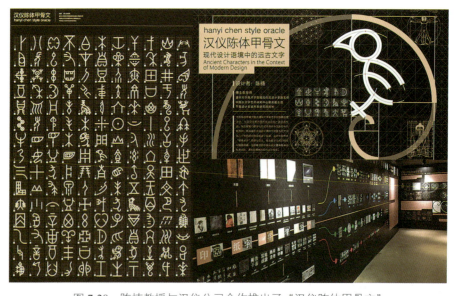

图7-28　陈楠教授与汉仪公司合作推出了"汉仪陈体甲骨文"

7.7 基于隐喻的可视化设计

可视化的主要目的是展示数据中隐藏的知识。另外,可视化呈现也需要美观。在《数据可视化之美》这本书里,朱莉·斯蒂尔提出了可视化设计的标准。她认为一幅漂亮的可视化作品应该有下面这些特征:①美感,虽然美感很难形容,但赏心悦目的体验人人都会有。②新颖,普通的图表很难让人兴奋,它们已经变成了陈词滥调。而精心设计的、个性化的可视化作品,往往有着新奇的元素,能让人兴奋或者过目不忘。③简单有效,可视化设计不需要太多华而不实的元素,能够有效地表达出数据里的故事。简单、高效、时尚与信息量就是可视化设计的奥秘。基于隐喻的图形设计是信息可视化设计的制胜法宝之一。例如,关于生命起源的信息图表恐怕是世界上最麻烦的设计任务了。要同时满足超大的信息量、简约生动的表现形式、美观的设计和上亿年时间轴的表现,这对于所有的设计师来说都是巨大的考验。而图 7-29 的设计方法则独辟蹊径,该图并未采用传统的图表式设计,而是采用了鹦鹉螺的隐喻,并将重点放在最后一圈(寒武纪生命大爆发以后)的地质与生命演化的事件。该图还用一天的时间,来比喻从生命起源到人类出现的时间线。这种方法不仅通俗易懂,而且强调了重点,让读者印象深刻。

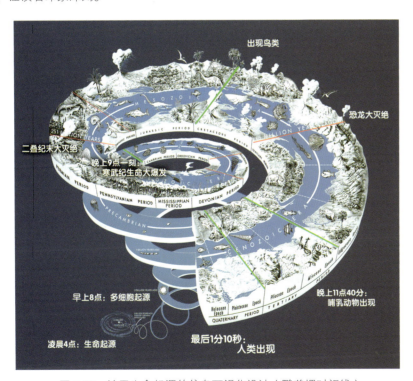

图 7-29 关于生命起源的信息可视化设计(鹦鹉螺时间线)

可视化系统开发中最关键的一环是如何根据数据和应用来设计美观有效的视觉呈现。研究人员建立的基于隐喻的可视化模型,不仅对于公众科普,而且对于扩大学术领域的交流与沟通也非常重要。例如,网络时代社交领域的信息传播是一个热点的学术研究领域。香港科技大学的可视化小组就建立了一个基于向日葵隐喻的信息传播的可视化模型(图 7-30)。该模型可以用来帮助人们理解信息在社交媒体,尤其是推特或微博上的传播模式。根据该项目

组成员屈华民先生的介绍，信息在社交网络上的传播有三个关键因素：被传播的信息本身、传播信息的人以及信息传播的过程及影响。为了表现这三个因素，课题组设计了基于向日葵隐喻的可视化系统。向日葵的花盘边缘是舌状花，而花盘内则是管状花。管状花成熟后变成种子。这些种子可以被风、动物或人带到别的地方，成长为新的向日葵。信息传播和向日葵种子的扩散有类似之处。当一个推特（微博）刚出来的时候，就像没有成熟的管状花，如果有人转推了这个推特（微博），它就成熟了，代表着它有了新的生命，会离开这个向日葵的花盘，到转发它的用户那里。整个设计包括主题盘、用户组和扩散路径。主题盘就是向日葵中心的圆形花盘。未成熟的管状花代表未被转发的推特（微博），处在非常中心的位置。而周围成熟的管状花则代表活跃的推特（微博），它们都在某个时间段被转推过。

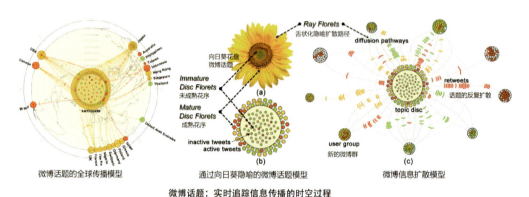

图 7-30 基于向日葵隐喻的网络信息传播可视化模型

在这个动态模型中，当一个推特（微博）被转推后，它就会从中心移动到外围，并最终移动到转推它的用户组。一段时间内没有被转推的推特（微博）就会慢慢消失，这样主题盘内剩下的就是和该主题有关的比较活跃的推特（微博）了。用户组是那些环绕在主题盘旁边的圆形图标。扩散路径（模型的舌状花瓣）则是连接推特（微博）和转推用户组之间的路径。在主题盘和用户组之间有一圈圈代表时间的等值线，每一个小的三角线段代表在某个时间被某个用户组转推的来自该主题盘的推特（微博）。颜色代表情感，三个预选的颜色（红色、橙色和绿色）分别表示负面、中立和正面的意见。从图中我们可以很直观地看出哪些推特（微博）比较热门，哪些推特（微博）在哪个时间段被哪个用户组转推过，以及这些用户组对该推特（微博）的不同的情感表达。该模型已在国际信息可视化会议上发布并在业内得到了广泛的认可。

7.8 多感官体验设计

美国纽约大学教授列夫·曼诺维奇指出："当代有两个重要的技术与文化现象：网络以及可视化。15 年前这两个概念知者寥寥，而现在已经成为社会和文化生活中的热点问题。"其实，无论是网络还是可视化，之所以愈加引人注目，根源上都得益于数据和信息的剧增或大数据的推动。诺维奇指出：当代文化就是数据库文化，数据库通过"非线性"或"交互性"带给

世界多重的、多感官的和全新体验的模式。这和传统信息图表设计所强调的"叙事性"或"故事性"是有所区别的。因此，在数字媒体时代，对信息设计和数据可视化要有全新的理解。例如，2012年，在日本东京晴空塔里出现了一幅《东京晴空塔壁画》（图7-31）。这个巨幅景观鸟瞰图是日本teamLab新媒体团队利用海量数据展示大都市景观的杰作，也为景观地图的设计与展示打开了新的思路。

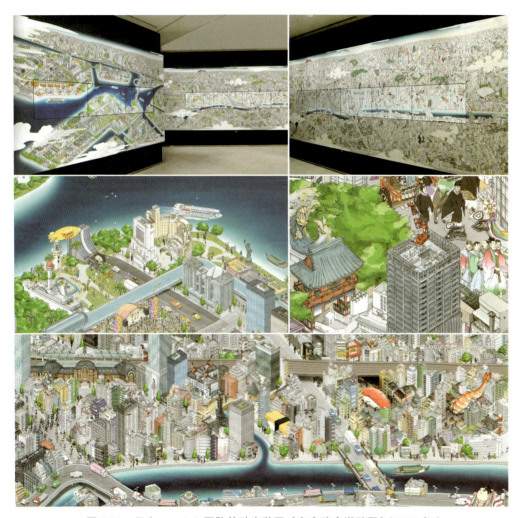

图7-31　日本teamLab团队的动态装置《东京晴空塔壁画》（2012年）

《东京晴空塔壁画》长40米，高3米。13块大屏幕将这幅巨画拼接成无缝的整体。该画作类似动态的《清明上河图》，将东京江户时代的历史与未来相互穿插，丰富细致地表现了东京鸟瞰的宏大景观。该作品细节之处的车水马龙、市井百姓、妖魔鬼怪则通过二维动画加以表现，成为可游可赏，可近观和远眺的大型互动装置。该景观地图结合了手绘、对等轴投影建模和动态信息可视化的方法，呈现了一幅现实与虚构、历史和未来相混合的"东京浮世绘"。

1. 基于交互与情景故事的体验装置

2016年，日本teamLab新媒体团队为新加坡国家博物馆打造了一个永久性的新媒体装置作品——《森林的故事》（图7-32）。这个展览空间是一个大型LED屏幕＋沉浸式体验展厅

的回廊型建筑。观众从入口处就可以感受到新加坡美丽的热带雨林的自然景观，例如，马来貘等当地特有的野生动物在森林的奇花异草中穿行。人们不仅可以通过手机来召唤这些可爱的动物，还可以通过拍照，在手机中检索到这种动物的详细资料。体验厅更是有从天而降的鲜花与雷电，使得观众充分感受到大自然的魅力。

图 7-32　新加坡国家博物馆新媒体装置作品《森林的故事》

　　从信息设计的角度看，《森林的故事》不仅体现了 teamLab 艺术家将科技融合进自然的理念，更重要的是，这个作品的创意并非无中生有，而是由 200 多年前的一段传奇触发的。1803 年，英国殖民地官员威廉·法夸尔上校来到马来西亚任职，但他本人同时还是一位酷爱自然历史的学者。马来半岛的动植物资源给他留下了深刻的印象。因此，他不仅开始收藏各类动植物标本，而且还委托艺术家将这些收藏绘制成科学插图（图 7-33）。随后，法夸尔担任英军驻新加坡司令官直到 1848 年退休回国。他的部分动植物科学插图被 1887 年成立的新加坡国家博物馆永久收藏。teamLab 则将其中的 69 幅画作转换为三维动画和交互装置。大屏

幕的数字景观不仅重现了新加坡的殖民时期的野生动物世界,而且"复活"了部分已经灭绝的生物。观众可以通过手机与这些 19 世纪马来半岛的野生动物进行交流,拍照并建立自己的故事相册。这就是《森林的故事》与众不同之处:该装置并不是一个炫技或者科幻的游乐装置,而是根据博物馆藏品重新复原的一个传说,是一个穿越了历史,将人与自然重新连接的信息可视化交互作品。

图 7-33　法夸尔的动植物科学插图藏品和出版的画册

2. 混合体验与信息可视化

无论是更加注重观众情感体验的互动公园,还是新一代艺术家所创作的互动体验装置,和过去的博物馆体验相比较,均可以发现一个重要的现象:混合体验和情感化已经成为当今

信息可视化设计概论

文化体验的核心。数字灯光秀、媒体建筑、虚拟/增强现实、数字艺术体验展和交互式剧场等新科技纷纷登场。传统以视觉为主体的信息可视化已经逐步让位于以"沉浸式"的混合体验为核心的情感化设计。例如，2016年，西班牙达利博物馆就推出了一个"活着的达利"虚拟体验项目（图7-34）。该博物馆借助上千小时的机器学习，利用以往达利的声音和影像资料，打造出了一个"虚拟的达利"。这个机器人不仅可以和游客互动、交谈、留影，甚至可以针对每个游客的问题给出独特的见解或答案。该装置已成为博物馆的"明星"。

图7-34 达利博物馆推出的"活着的达利"虚拟体验项目

3. 信息可视化产品的体验模型

清华大学美术学院王之纲教授认为：对个人来说，体验就是经历、经验、感悟和阅历。

因此，体验离不开个人经验，而集体共有的体验就和文化历史紧密联系。因此，体验兼具共通性和个体性。体验设计的目标应该是连接过往，通向未来。王之纲教授与清华大学信息设计系的同事把中国古代文化的瑰宝——敦煌飞天加以数字化，由此展现了栩栩如生的飞天形象（图 7-35）。这些体现了多感官体验设计的精髓：把历史与现实相结合，使人们的精神生活更加丰富多彩。王之纲教授进一步指出：体验设计的核心就是将个人经验、感官刺激与理性思考结合起来，让观众通过与作品的互动产生更丰富的联想和情感体验。与心理学家唐纳德·诺曼提出的情感化设计目标类似，信息产品的体验设计也是集中于物质层、行为层和思想层（图 7-36）的设计。物质层就是信息的视觉设计，如各种历史文物图表与介绍等；行为层就是多感官互动环境的设计；思想层就是设计作品的初衷和理念，即如何让观众感受文化遗产的丰富信息和文化魅力。因此，体验是信息传达的基础。信息可视化设计就是一种特殊的体验设计，即在物质层、行为层和思想层上将信息传达给受众。

图 7-35　王之纲教授和敦煌飞天数字化项目

图 7-36　体验设计的信息体验模型

思考与实践

一、思考题

1. 什么是情感化设计？情感化设计的目标是什么？

2. 什么是体验设计？信息设计和体验设计的关系是什么？

3. 信息图表设计如何配色？如何根据图表内容来决定颜色方案？

4. 影响信息图表吸引力的因素有哪些？如何吸引观众的注意力？

5. 举例说明色彩、隐喻和符号与插画地图之间的关系。

6. 举例说明如何通过隐喻来进行可视化设计。

7. 如何实现多感官体验？文创设计中如何增强观众体验？

8. 信息图表设计中如何实现对等轴投影的"伪3D感"效果？

二、小组讨论与实践

现象透视：作为具有悠久历史及文化多样性的大国，我国各地都有自己独特的地方文化艺术和非物质文化遗产，如皮影（图7-37）、京剧、昆曲、评书、剪纸、泥塑、年画、雕漆、木刻、绢花、毛猴等。但随着手机文化的流行，传统技艺与文化逐渐被边缘化，难以引起年轻人的关注。

图7-37 传统皮影造型夸张、色彩鲜艳，有着悠久的历史传统

头脑风暴：如何利用数字媒体技术来转换或"再造"传统文化形象，如皮影、剪纸等地方民间艺术？如何丰富这些传统艺术的多感官体验？如何向儿童普及或推广传统民俗及民间故事？

方案设计：调研本地的民间艺术博物馆，然后通过分组合作的方式，对展示和陈列方式进行重新设计，将体验性、互动性、趣味性和文化体验融入展品之中。可以思考几种方案或产品：①手机游戏，②手机扫码+互动体验，③语音交互，④动态信息设计。其中，对民间艺术（如皮影）的表演形式，要根据数字媒体的特征重新设计。

第8课　图形设计软件工具

　　古人云：工欲善其事，必先利其器。对于信息设计师来说，无论是流程图、插画地图还是线框图，都需要软件工具才能完成。本课重点介绍和综述可视化设计所需的工具。对于媒体新闻、科普宣传或者商业营销来说，图形图像类软件如PS和AI等是必备的工具。流程图或线框图软件如XMind、XD、Axur-eRP或Sketch等则用于图表、概念、草图设计、界面设计等工作。为了营造仿真环境，三维造型及仿真软件如Maya、C4D、犀牛Sketchup 和 3DS max等也必不可少。此外，VUE、Poser、Bryce、SpeedTree、Lumion 也是常用的人物造型和三维自然景观的设计工具。图形动画或动态媒介设计离不开AE、PR或者Animate 等软件的协助。本书第12课还将系统介绍微软Excel和数据可视化软件的使用。

8.1　可视化设计软件

8.2　思维可视化与导图设计

8.3　XMind与概念设计

8.4　Adobe XD 界面设计

8.5　Sketch界面设计

8.6　图像软件与可视化设计

8.7　图形软件与图表设计

8.8　投影符号设计

8.9　动态图形可视化软件

8.10　三维造型与仿真软件

8.1 可视化设计软件

对于信息可视化设计来说，无论是流程图、插画地图还是线框图，都是设计过程中必不可少的可视化环节。流程图以时间轴作为事件、行为、触点和交互场景发生的横坐标，反映了事件发生的时间顺序，因此经常用于导航、指示和说明类的插图。例如，顾客体验地图就是一种从旅游计划到行程结束的可视化方案（图8-1，上）。动物园导游地图（图8-1，下）也是典型的插画导航地图。该地图包含以下4类信息。①观赏动物：无论是哺乳类、爬行类还是鸟类，都明确用颜色加以区分并用数字标明景点位置。②游览路线：以白色网状呈现。③地理信息：水域、森林、景点建筑统一按照背景色呈现。④服务信息：包括洗手间、餐饮、零售、医疗等资源，用蓝色图标标注。除了手绘草图外，流程图、线框图和插画地图都需要借助各类绘图软件的综合应用才能完成。

图8-1 旅客行程体验地图（上）和动物园导游地图（下）

1. 常用流程图设计工具

插画地图或者用于公众媒体、商业推广的流程图表，通常采用图形图像类软件完成。如 Adobe 公司的 PS（Photoshop CC）和 AI(Illustrator CC) 设计的示意图（图 8-2）工作流程图或线框图主要用于概念设计、前期策划和草图设计等，更偏向功能性的图表设计。微软的 Visio 或思维导图（Mind Map）软件都可以实现线框图的设计。Axure RP 是目前应用较为广泛的一款流程图和线框图设计工具。Axure RP 最大的优势就是可以清晰梳理出产品的信息架构和功能。该软件同时支持多人协作设计和版本控制管理，可以让设计师快速创建多种规格的流程图和手机 App 线框图（图 8-3）。信息架构师、体验设计师、交互和界面设计师等都可

图 8-2　由软件 PS 和 AI 共同完成的数字生活体验示意图

图 8-3　由 Axure RP 生成的高清晰流程图（线框图）

信息可视化设计概论

以利用这个工具创建线框图和 App 产品原型设计图（图 8-4）。对于产品经理来说，Axure RP 能够帮助构建产品的脉络和构架。此外，Axure RP 还能创建手机客户端的可交互 UI 原型。

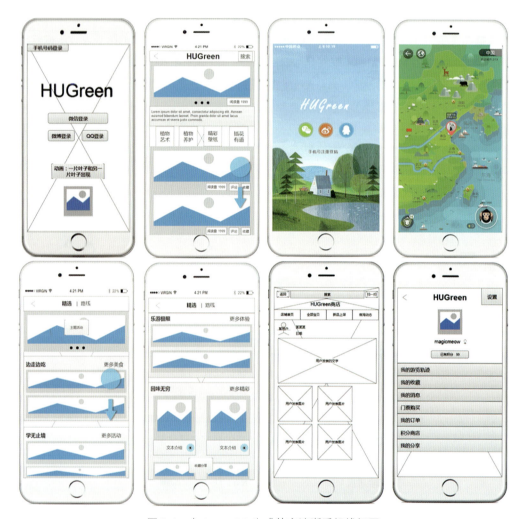

图 8-4　由 Axure RP 生成的高清晰手机线框图

2. 数字绘画与插画软件

数字绘画和插画软件是插画类图表或地图设计的主要工具。目前，Photoshop（简称 PS）、AI、CorelDRAW、Sketch（苹果计算机插图软件）和 Painter 都是图像合成、数字彩绘以及矢量图形设计的主流软件。PS 软件色彩细腻，表现丰富，具有图层、选区等图像叠加合成功能，有个性化的画笔设置以及色彩处理方式（图 8-5）。PS 对于图表设计、图表合成、版式设计、手机界面设计、图标设计以及高清晰、大幅面的图像输出（图 8-6）来说都是必不可少的设计工具。

矢量图形软件 AI 是目前应用最为广泛、功能最为专业化的平面设计、插图、图表设计及排版的创意平台（图 8-7）。作为综合性的矢量插图创意平台，该软件在数字插画、平面广告、

包装、印刷、课件设计、技术插图、挂图设计、宣传品制作、电子出版物设计、手机界面设计、网络媒体设计、建筑效果图、室内装潢设计和企业形象设计等领域有着广泛的应用。

图 8-5　Adobe 公司 PS 软件的界面、工作区、工具栏和属性栏

图 8-6　利用 PS 设计的海报（左）和信息交互产品设计图（中和右）

3. 插画软件的特征

　　插画软件最大的优势就在于线条或渐变可以实现无极放缩，图形设计可以在颜色、线条、图形、字体等方面实现光滑、细致、生动的造型，不需要担心锯齿或失真的问题。插画软件还可以通过图层叠加、图形复制、布尔运算、变形、嵌套、拼合或组件复制等方式实现复杂、

图 8-7　Adobe 公司 AI 软件的界面、工作区、工具栏和属性栏

细腻的视觉效果。例如，数字插画作品《妙笔情韵之永乐霓裳》就是利用插画软件实现创意的范例。永乐宫壁画是中国古代壁画的瑰宝，是可堪与敦煌壁画相比的奇葩，素有"东方艺术画廊"之称。作为壁画载体的永乐宫也是全国重点文物保护单位。永乐宫壁画绘制时间为元代，略早于欧洲文艺复兴时期。该壁画集历代壁画之大成，特别是直接继承了唐代宗教壁画的人物造型风格。其特点为比例严谨、用笔细致、姿态生动、衣纹畅快、气势雄伟，沿袭了以吴道子为代表的唐代正统派的绘画传统，在绘画艺术史上有着重要的地位。但因年代久远，风吹日晒，该壁画颜色已脱落，显得十分古旧。因此，该作品以永乐宫壁画的《朝元图》为创作原型，在原图基础上运用 AI 插画软件进行二次创意，绘制形式更为新颖的现代插画，使永乐宫壁画的"后土"人物造型焕然一新，成为富有时代感的新形象（图 8-8）。

图 8-8　永乐宫壁画原稿（左）和《妙笔情韵之永乐霓裳》中的插画人物（右）

后土形象来源于永乐宫三清殿，是道教尊神"四御/六御"中的第四位天帝，她掌阴阳、育万物，因此被称为大地之母。该作品保持壁画原本的艺术特点，不拘泥于现代插画的绘画风格，找寻并发扬了大雅之美。该作品借助计算机矢量绘画软件描绘出质感栩栩如生的壁画人物，画面流畅、干净，整体感觉简洁新颖。从神仙的动态表情，到衣物饰品的花纹，再到背景插画，都刻画得非常精细。特别是用 AI 的线条重现了壁画中唐风线条的精髓，飘逸生动，流畅自然，展现了人物的神韵（图 8-9，右上为人物"Q 版"形象）。该插画还借助通过软件的上色与勾勒，将古典与现代设计相融合，成为数字插画类作品的佼佼者。

图 8-9　插画后土造型（左上）的细节（中）制作步骤（下）和 Q 版造型（右上）

从科研绘图或技术插图来说，通用的制图软件如 Photoshop、Illustrator、CorelDRAW、Visio、C4D、3ds Max 和 Sketch 都是不错的选择。此外，各学科还有专业的绘图软件，如 OriginLab、MATLAB、Chemoffice、Diamond、CrystalMaker、VMD 和 Mercury 等。本书将

在第 12 课详细介绍常见的数据可视化通用软件和编程工具。对于专业科研工作者来说，化学材料类科研人员更偏向于使用 OriginLab 软件，而生物、医学以及生命科学的科研人员则更倾向使用 GraphPad 软件。

8.2 思维可视化与导图设计

思维导图 (mind map) 又称"脑图"或"心智图"，是由英国头脑基金会总裁东尼·博赞在 20 世纪 80 年代创建的一套表达发散思维的创意和记忆方法。博赞受到大脑神经突触结构的启发，用树状或蜘蛛网状的多级分支图形表达知识结构，特别强调图形化的联想和创意思维。思维导图类似于计算机的层级结构，通过主题词汇——二级联想词汇——三级联想词汇的串联，形成结点形式的知识体系。思维导图运用图文并重的技巧，把各级主题关系用相互隶属的层级图表现出来，让主题关键词与图像、颜色等建立逻辑关系，利用记忆、阅读和思维的规律，协助人们在科学与艺术、逻辑与想象之间平衡发展，从而成为联想思维和"头脑风暴"的创意辅助工具。思维导图的优势在于能够把大脑中混乱、琐碎的想法贯穿起来，最终形成条理清晰、逻辑性强的知识结构，如鱼骨图、蜘蛛图、二维图、树状图、逻辑图、组织结构图等。思维导图遵循一套简单、基本、自然和易被大脑接受的规则，如颜色分类、突破框架、深入思考、分享创意和双脑思维等（图 8-10），适合用于"头脑风暴"式的创意活动，是思维视觉化和信息可视化的主要应用工作之一。

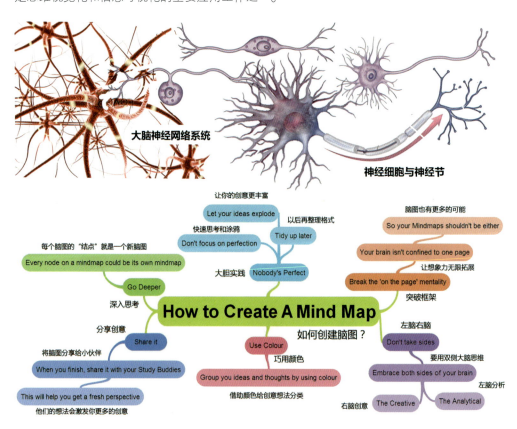

图 8-10　大脑神经结构（上）与思维导图（下）

思维导图模拟大脑的神经结构,特别是结合了左脑的逻辑思维与右脑的发散思维,形成了树状逻辑图的结构(图8-11)。每一种进入大脑的资料,不论是感觉、记忆还是想法,包括文字、数字、图形符号、食物、线条、颜色、节奏或音符等,都可以成为一个思考中心,并由此中心向外发散出更多的二级结构或三级结构,而这些"关节点"也就形成了个人的数据库(图8-12)。思维导图也是包括IDEO、苹果、百度、腾讯等IT企业创新型思维的活动形式之一。虽然思维导图可以直接用水彩笔、铅笔或钢笔来手绘制作,但在实践中,为了加快创意进度,设计师还是愿意选择思维导图软件来帮助设计。这些软件不仅用于头脑风暴和创意设计,同时也是一个创造、管理和交流思想的工具,能够很好地提高项目组的工作效率和小组成员之间的协作性,帮助项目团队有序地组织思维、资源和项目进程。

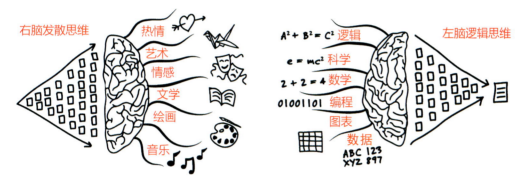

图8-11 思维导图结合了右脑的发散思维和左脑的逻辑思维

图8-12 思维导图通过主题词汇建立层级和联想

信息可视化设计概论

对于信息设计来说，可以采用的数字化思维导图工具有很多，大致可以分为专业类和在线工具类。前者如 XMind ZEN（图 8-13）；后者如谷歌 Coggle 等（图 8-14）。这些软件最大

图 8-13　通过 XMind ZEN 软件制作的思维导图

图 8-14　通过谷歌 Coggle 软件设计的思维导图

的好处就是通过不同颜色、不同格式的树状图，将思维图形化、条理化。头脑风暴的零散想法可以通过"脑图"最终落实成为有组织、有计划的任务流，这对于概念设计来说特别重要。一些思维导图软件还提供专业的拼写检查、搜索、加密甚至音频笔记的功能。在线设计工具，如百度脑图和谷歌 Coggle 等也成为许多设计师和产品经理的首选。这些轻量级工具操作简便，美观清晰，可以满足很多普通用户的需求。

8.3 XMind与概念设计

　　XMind 应该是很多设计师和产品经理都知道的脑图软件。该软件已经有十年历史，目前的版本是 XMind 8.x，可以在 Windows、Mac 与 iOS 系统中下载使用。随着云时代的来临，如谷歌的 Coggle 等大量轻量级在线思维导图软件已经开始流行并成为新一代设计师所青睐的对象。鉴于此，XMind 这个知名的思维导图软件也试图做出一些变革。2016 年，原本都是单机版的 XMind 决定开始云化，推出了 XMind Cloud 同步服务与在线工具。不过经营了一年后，XMind 决定喊停这个服务，其中的理由之一就是他们希望先聚焦开发思维导图软件本身，由此导致了 XMind ZEN 的诞生。这款代号为"禅"（ZEN）的思维导图软件并不是 XMind 8.x 的延续版本，而是一款全新的思维导图软件，根据 XMind 的说法是已经在内部开发了三年，在 2017 年时开始推出 Beta 版，获得很多设计师的好评。2018 年年初，XMind ZEN 正式版开始上架销售。XMind ZEN 的最大特色是简洁、美观、实用和轻量化（图 8-15）。凭借全新的 SVG 图形渲染引擎，XMind ZEN 拥有强大的图形性能，为思维导图创造了一种美观且简单的方式。通过 SVG 的渲染，线条、主题和图表都可以用全新的方式呈现出来。

图 8-15　软件 XMind ZEN 的特色在于简洁、美观、实用和轻量化

信息可视化设计概论

对于信息设计来说，如何才能生动醒目地呈现概念设计、知识体系与信息构架？XMind ZEN 就成为梳理知识体系与信息框架的好助手。例如，笔者通过一张信息图表（图 8-16）来呈现数字媒体艺术教材体系的框架。通过划分基础课教材（解决"What"）、专业基础课教材（解决"What more?"）、专业课教材（解决"How to"）、专业实践理论教材（解决"How to do more?"）、选修课教材（解决"Open idea?"）以及研究生阶段的深入研究教材（解决"Deeply Thinking?"）和深入学术理论研究（解决"Why?"）几大模块，这个复杂的信息图表从教材与专业体系的建设角度勾画出了数字媒体艺术专业未来发展的一幅蓝图。

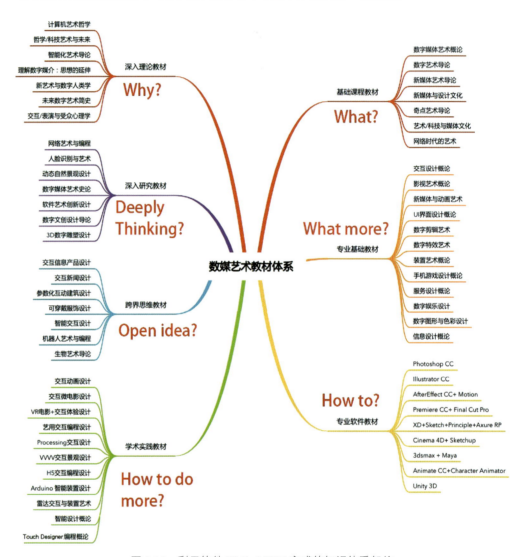

图 8-16　利用软件 XMind ZEN 完成的知识体系架构

XMind ZEN 的另一个引人注目的特征就是 ZEN 模式（也称为"禅意模式"）。XMind 团队希望通过"减法"让用户更加专注于创建思维导图。因此，首先，XMind ZEN 的界面更加简洁，工具栏的高度也更窄，由此让思维导图的工作区域开阔，并且像大纲、附件、超链接、卷标批注等功能全部隐藏到更上方的功能选项里，让一般用户不会被额外功能干扰，而专注在最重要的基本功能上。通过自动隐藏模式，其界面更加清晰简洁，没有任何干扰。比

起 XMind 的功能诉求，在 XMind ZEN 中回归思考创意的本质。XMind ZEN 不仅比 XMind 8.x 启动速度更快，软件操作更流畅，而且思维导图的效果更符合新一代设计师的审美。

例如，原 XMind 8.x 中的一些鸡肋功能被精简，如甘特图、导出 PPT 演示、头脑风暴贴纸、附加录音等。与此同时，XMind ZEN 还增加了一些特有的新功能，例如更美观的全新模板，这些可套用的思维导图、流程图、鱼骨图、SWOT 模板，都比以前的 XMind 8.x 的样板更加美观。在 XMind ZEN 中，修改脑图样式更加容易，除了可以直接替换风格外，也能一次替换整张思维导图的字体（有内建一些特殊的中文字体），并且有更好的字体渲染方式让不同系统的字体一致。此外，新的"雪刷"（Snowbrush）模板（图 8-17）、"自动平衡布局""彩虹分支"和"线条渐细"等功能也特别实用。为了更好的用户体验，该设计团队还重新设计所有 XMind ZEN 的主题、图标和交互方式，重新设计了字体并改进字体渲染。XMind ZEN 不仅拥有 30 个全新设计的主题，能够满足各种场景，而且还有 89 个原始帖纸为思维导图带来更多元素和生动的表达。

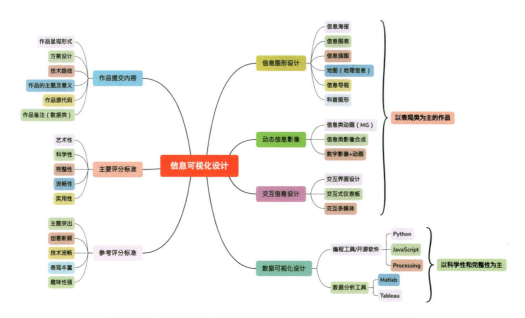

图 8-17 利用 XMind ZEN 雪刷模板制作的可视化体系草图

8.4 Adobe XD 界面设计

Adobe XD 全称为"Adobe 体验设计 CC 版"（Adobe Experience Design CC），是一款轻量级的矢量图形编辑器和原型设计工具。2015 年，Adobe 在 MAX 大会上宣布该软件为"彗星项目"并于 2016 年 3 月作为"Adobe 创意云"（Creative Cloud）的一部分推出。该软件可以从官网上免费下载使用。同时，Adobe 还提供了基于手机端的 XD 版，支持交互浏览或分享等功能。在此之前，Adobe 主要是利用 Photoshop 等工具进行 UI 设计。虽然 PS 是很好的绘画及修图软件，但问题是它既不轻量也不能简化设计师的工作。尽管 Adobe 也为 UX 设计师改进了 Photoshop，如添加了 Web 界面以及好的导出流程等，但这些新功能使得 PS 软件更加庞大。随着 Sketch 不断攻城略地以及更多的 App 原型设计工具开始出现，Adobe 终于

推出了这款可用于 Mac 和 PC 双平台的 UI 设计轻量级图形工具（图 8-18）。

图 8-18　Adobe XD 官网下载页

当打开 Adobe XD 时，无论是 Sketch 用户还是长期 Adobe 粉丝，第一印象均是界面非常熟悉。Adobe XD 偏离了该软件家族所特有的暗黑界面、按钮和菜单，提供了类似于 Sketch 的风格（图 8-19，上），简洁、清晰而实用。在 Adobe XD 中，可以直接创建交互式动态原型（图 8-19，下）而无须像 Sketch 中那样需要第三方插件。XD 的原型设计编辑器也允许设计师使用导线或 WiFi 将交互原型投射到其他屏幕（如手机）并与他人共享。但 Adobe XD 原型还不支持双指放缩等手势识别，而这些交互方式在 InVision 及其他与 Sketch 连接的原型交互工具上是可行的。此外，Adobe XD 还具有一些独特的功能，如重复网格，它允许用户复制水平和垂直网格组件并"一键智能"地替换这些网格组件中的图片或文字，甚至可以从桌面拖动资源（图像和文本文件）以自动插入和分发该内容。这些智能化的功能使得 Adobe XD 更加实用。

2018 年 10 月，Adobe 对 XD 进行了重要的升级，其中的语音原型（speech playback prototype）是目前所有交互原型软件中最具创意的交互方式（图 8-20，上和中）。语言一直被公认是最自然流畅、方便快捷的信息交流方式。在日常生活中，人类的沟通大约有 75% 是通过语音来完成的。研究表明，听觉通道存在许多优越性，如听觉信号检测速度快于视觉信号检测速度；人对声音随时间的变化极其敏感；听觉信息与视觉信息同时提供可使人获得更为强烈的存在感和真实感等。因此，听觉交互不仅是人与计算机等信息设备进行交互的最重要的信息通道，而且也与人脸识别、手势识别等新技术一起，成为下一代 UX 交互的主要突破方向之一。从这一点上看，Adobe 对 XD 的功能拓展无疑是非常具有战略眼光的事情。语音识别是一种赋能技术，可以在许多"手忙脚乱""手不能用""手所不能及"或"懒得动

图 8-19　类似于 Sketch 的风格的 XD 的界面

手"的场景中，把费脑、费力、费时的机器操作变成一件很容易、很方便的事，并可能带动一系列崭新的或更便捷的设备出现，更加方便人的工作和生活。Adobe XD CC 2019 的其他创新还包括拖曳交互、响应式调整大小和自动动画等功能。响应式调整大小会自动调整画板上的对象组以适应不同的屏幕，因此可以花费更少的时间进行手动更改并将更多时间用于设计；自动动画功能则使得页面之间的过渡更具想象力，方式更丰富（如缓入、延迟或缓出等），由此可以提升人机交互的自然性与情感化程度（图 8-20，下）。

通过 XD 的一系列创新，Adobe 重新构想了设计师创造体验的方式。Adobe XD 和 Sketch 之间的竞争正在推动原型设计软件的深入与创新，这对于交互设计师来说是个好消息。对于 Windows 用户，如果主要的设计工作是基于移动 App 的界面，相比采用传统的 Web 原型软件 Axure RP，Adobe XD 的界面设计无疑更为简洁而高效，而功能则更为灵活和强大。

信息可视化设计概论

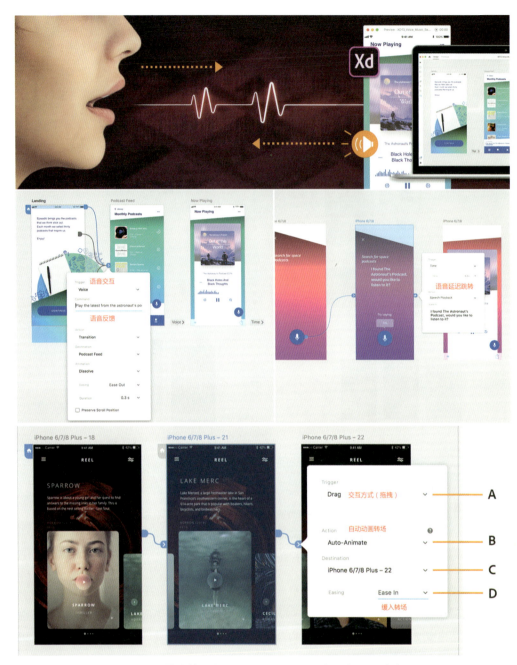

图 8-20　XD 软件的语音原型（上）、交互（中）和页面动效（下）

8.5　Sketch界面设计

　　Sketch 是目前基于 Mac 的强大的移动应用矢量绘图设计工具之一。Sketch 的优点在于使用简单，学习容易，功能强大，能够大大节省设计师的时间和工作量，非常适合进行网站设计、移动应用设计和图标设计等。Sketch 由荷兰的设计师彼得·奥威利和伊曼纽尔·莎于

2008 年年初开发。多年来，Sketch 多次荣获苹果应用商店年度最佳名单，并于 2012 年度获得著名的苹果设计奖。该软件还在 2015 年度获得了苹果最佳应用程序奖。

1. Sketch 进行界面设计的优势

Sketch 界面（图 8-21）清晰、简洁，但拥有针对交互设计、App 设计的多种功能和工具，从创建线框图到可以导出用于生产的高清晰图稿，实现设计过程的每个阶段的任务。Sketch 创建的设计稿由矢量形状组成，这意味着可以轻松编辑所有内容。Sketch 清晰、明了的操作界面不仅简化了操作，也使用户可以更专注设计的内容。Sketch 中没有画布的概念，整个空白区域都可进行设计制作，因为它全部是基于矢量的。但有时候我们需要在定制好的范围进行自己的设计制作。在 Photoshop 及其他设计软件中，把用于设计制作的区域称为画布，但在 Sketch 中，它被赋予了一个新的名字——Artboard。像背景图层一样，我们可以创建无数张 Artboard。我们也可以将 App 界面看作一个 Artboard 并将它们的交互过程串联起来，只需要简单的一两步操作即可完成。然后，可以将这些 Adboard 分别导出为 PDF 或者分割为一个个图片文件。

图 8-21　Sketch 简洁、清晰的界面

在每个 Web 和应用程序设计中，都需要大量的重复元素，如按钮、标题和单元格等，而 Sketch 的符号是一项功能强大的功能，允许用户在整个文档中重复使用已创建的元素（图 8-22）。用户也可以对符号文件进行更改并应用到其他实例中。例如，设计过程中会有许多不同的原型、模版或者界面元素样式，这时用户可以将单个屏幕单独设定为一个"符号"，然后单击"转化为符号"（convert to symbol）按钮，就可以复制这个样式的符号并应用到其他页面中。此外，Sketch 还提供了共享样式，如填充颜色和边框颜色等，这与符号的用法非常相似，不同的图层可能共享常见样式。设计师可以创建形状和文本图层使用的样式库，以便快速应用和更新整个文档中的不同图层。在交互设计中，设计师需要考虑通过"跨平台"

的方式设计适应不同的屏幕尺寸的界面，Sketch 最方便的一点就是可以拖入可调整大小的元素"文本样式"或"组件"到画布图层，这样设计师通过调整大小就可以重复使用这些元素。Sketch 还有着丰富的素材库（图 8-23），用户可以下载并直接将所需要的素材拖曳进来即可使用，由此节省了大量的时间，设计师可以用更多的精力来思考产品设计的构架和功能。此外，和 Adobe XD 的手机移动版类似，Sketch 还提供了一个名为"镜子"（Mirror）的 iPhone 手机客户端 App，允许在设备上预览或共享设计原型。

图 8-22　Sketch 符号菜单为设计师提供了可重复使用的元素

图 8-23　Sketch 有着丰富的素材库和在线插件

2. Principle 与交互动效设计

动效是互联网产品设计中绕不开的一个话题，无论 Mac、PC 还是移动端，产品要想提供细腻顺滑的体验，很大程度上都需要依靠动效将不同界面或页面中的不同元素衔接起来，让用户直观地感知操作结果的可控性。虽然 Sketch 是一个非常好的静态界面设计工具，但遗憾的是其动效远不够理想，这些问题也很难通过插件来弥补。近些年，随着 InVision、

Figma、Framer Team、Plant、Flinto、atomic、pixate、Form、Principle、Marvel 等大量专门为 UX 行业打造的轻量级原型动效工具的出现，也让动效工具和原型设计工具之间的界线变得模糊。而在"知乎"等国内专业论坛上，Principle 获得了众多产品设计师、交互设计师的推荐。例如，"迄今为止，产品设计师最友好的交互动画软件"或"Principle 可能是目前制作可交互原型最容易上手、综合体验最棒的软件了"。综合来看，Principle 的易用性和清晰、简洁的流程是众多设计师青睐的原因。例如，一个可以上下滑动或左右滑动的菜单是手机 App 设计的标配。在 Principle 中，这个动效就可以通过选择图层栏上面的"滚动"按钮非常轻松地搞定（图 8-24）。Principle 还提供了动效时间轴面板和曲线调节窗口，用户可以在时间轴上调节动效的时间与节奏（如缓入与缓出等）。

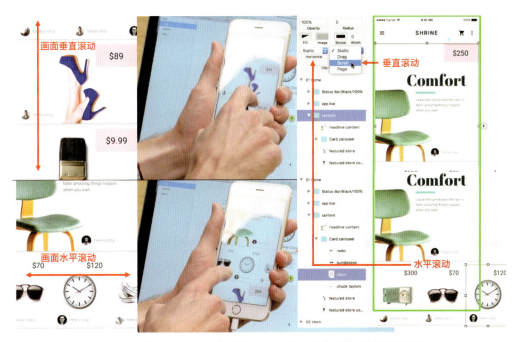

图 8-24 通过 Principle 实现的可上下滑动或左右滑动的手机菜单

3. Principle 动效设计方法

对于交互设计师来说，通常在产品流程和信息结构确定后，就进入了具体界面的交互设计阶段，这个时候该 Principle 大显身手，最后的交互原型可以直接转成 GIF 或 AE 演示文件。该阶段要对页面进行精细化的设计，静态页面可以通过 Sketch 完成，然后导入 Principle 中完成动效或交互控制的细节。Principle 的界面和 Sketch 如出一辙，如果设计稿是 Sketch 做的，那么借助 Principle 这个利器，制作页面元素动效就可以如行云流水般一气呵成。常见的动效可以大致分为交互动效和播放动效两大类别：交互动效是指与用户交互行为相关的界面间的转场、界面内的组件反馈与层次暗示等；而播放动效则主要指纯自行播放或与操作元素无关的动效，如启动、入场、预载和空态界面等，后者多数是为了吸引用户注意力的情感化设计。手机交互方式是目前评估原型软件可用性的重要指标。虽然 Principle 没有类似 Adobe XD 的语音交互，但也提供了多达 12 种交互转场的方式（图 8-25）。

图 8-25　Principle 提供了 12 种页面交互转场方式

　　Principle 通过两种方式来实现页面间或内部元素的动效控制。首先，位于屏幕底部的时间轴可以为页面之间的对象设置动画（图 8-26）。此外，Principle 还提供了第 2 个时间轴，也就是位于屏幕顶部的 Drivers 时间轴。该时间轴针对页面内部的可拖动或可滚动图层进行动效设计，如可驱动几乎所有对象的向左或向右的滚动变化。Principle 的时间轴和位置联动的设置具有很高的自由度，设计师可以快速进行精细的设计和调整。为了操作方便，Principle 还有一个内置的原型预览窗口，它不仅可以实时呈现原型的动效结果，而且还可以用于录制原型的视频或 GIF 动画。

图 8-26　Principle 通过时间轴为页面对象设置动画

8.6 图像软件与可视化设计

Adobe 公司成立于 1982 年，是美国最大的个人计算机软件公司之一，为包括印刷、网络、视频和移动应用在内的各种媒体设计提供解决方案。Adobe 也为印刷出版、影像、交互、网络作品的传播提供各种软件服务。其中，最广为人知的软件就是 PS。从功能上看，PS 可分为视觉设计、图像编辑、图像合成、校色调色及特效制作几部分。对图像的编辑处理是该软件的核心功能，既可以对图像进行各种变换，如放大、缩小、旋转、3D 变换、倾斜、镜像和透视等变形处理，也可对图像进行复制、去除斑点、修补或修饰图像的残损等操作。

对于信息可视化设计来说，PS 对图像的合成功能最为关键。图像合成是将几幅数码图像通过诸图层操作、图层蒙版、蒙版特效和图像叠加等手段合成为完整的、传达明确意义的图像，而这是图形设计的必经之路（图 8-27）。设计师还可以通过将 PS 和数位绘图板相结合使得喷绘、彩绘、描画、涂抹和抠图成为得心应手的事情。而且 AI 和 PS 可以共享图层、字体和设计线稿，这也使得设计作品可以在两个软件直接无缝切换，使得 PS 的图形设计能力如虎添翼。无论是场景设计或是图表设计，这些工具和图层、蒙版等结合起来，就成为实现创意最为有力的工具。

图 8-27　PS 对图像的拼贴合成是图形设计必不可少的功能

作为图像软件工具，PS 的最大特点是可以对图像进行综合处理，如扭曲、变形、拼贴、蒙版、柔焦、镜像、复制、彩绘和叠加文本矢量图形等。PS 色彩处理往往可以在画面中表现强烈炫目的色彩效果。作为手绘创意的"百宝箱"，PS 还提供了笔刷工具、印章工具、图形工具和绘图工具，使设计师更容易实现数码影像创意。PS 提供了丰富的矢量图形素材库，可以让位图和矢量图完美结合，实现更好的可视化设计的效果。例如，图 8-28 所示的信息可视化插图设计作品，就结合图像软件 PS 和插画软件 AI 实现了非常有特色的创意。该作品首先从朝鲜族的服装和民俗活动入手，先绘制典型人物草图，再通过计算机绘画重点刻画民俗活动中人物的姿态、表情等动态。设计者通过手绘得到生动的人物形象，并在插图软件 AI 中勾线，随后再利用 PS 软件进行上色和加工（图 8-28）。作者选取了几个具有民族特色的朝鲜族的民俗活动，如荡秋千、长鼓舞、顶水罐和婚礼庆典等，从中提炼出典型元素，并将相

关数据信息加以整合，从历史、文化、地域等多方面进行信息展示（图8-29）。

图8-28 可视化插图设计作品中的人物设计步骤

图8-29 关于朝鲜族民俗活动信息图表设计（局部）

8.7 图形软件与图表设计

图形软件又称矢量图（Vector Graphic）软件。矢量图一般指通过图形软件、三维建模软件设计的平面或立体图形，即由数学意义上的直线或曲线（由矢量定义）所组成的图形，如直线、圆、圆弧、任意曲线和图表等。矢量图只描述记录生成图的算法和图上的某些特征点

并根据图形的几何属性（如方向、长度、曲率）描述图形，因此容易进行移动、缩放、旋转和扭曲等变换。复制、变形和属性的改变（如线条变宽变细、颜色的改变）也很容易实现。图形软件主要用于设计插图、绘画、技术型的图画、工程制图和美术字等。常用的矢量图文件格式有 EPS、AI、CDR 等。

矢量图也称为面向对象的图像或图形，在数学上定义为一系列由线连接的点。矢量文件中的图形元素称为对象。每个对象都是一个自成一体的实体，它具有颜色、形状、轮廓、大小和屏幕位置等属性。这种方法实质是用数学算法（非扫描）描述一幅图像。虽然这些图形也可以显示色彩、质感或几可乱真的立体投影效果，但转成线框显示模式后，其真实的面目就显示出来了（图 8-30，左侧是仿真图形，右侧是其线框图）。由于矢量图形只保存算法和特征点，相对于由像素构成的点阵图或位图来说，所占用的存储空间也比较小。此外，矢量图为无限分辨率，因此无论放大或缩小，通常不会变形失真。同时，由于图形是以算法为基础的，带有计算机图形学的特征，即所绘制的图形或人物多为扁平化的设计，完全仿真客观世界或者自然景观是比较费时费力的事情。因此，AI 等图形设计软件只用于绘图或排版，如果要表现照片般的客观世界或自然影像还要借助数码摄影和 PS 后期处理。矢量图和点位图之间可以用软件进行转换，但由位图转换成矢量图的效果并不理想。

图 8-30　矢量图形的渲染模式（左）和线框模式（右）

在信息可视化设计领域，图形软件的最大优势是对图表的处理，AI 提供了包括饼图、条形图、柱形图等多种平面或仿 3D 立体效果的图表设计。除了可以通过数据输入来生成图表外，也可以将图表图形解组后，单独对每个形状进行处理。例如，图 8-31 所示的关于中草药的信息可视化插图就是利用 AI 与数据可视化软件进行合成的范例。此外，互联网上有越来越多的企业提供包括对等轴投影 3D 图标在内的 EPS 图形库。有效地利用这些网络设计资源不仅可以减轻设计师的工作量，而且还可以通过二次创意和开发，形成更具个人风格的信息图表。

信息可视化设计概论

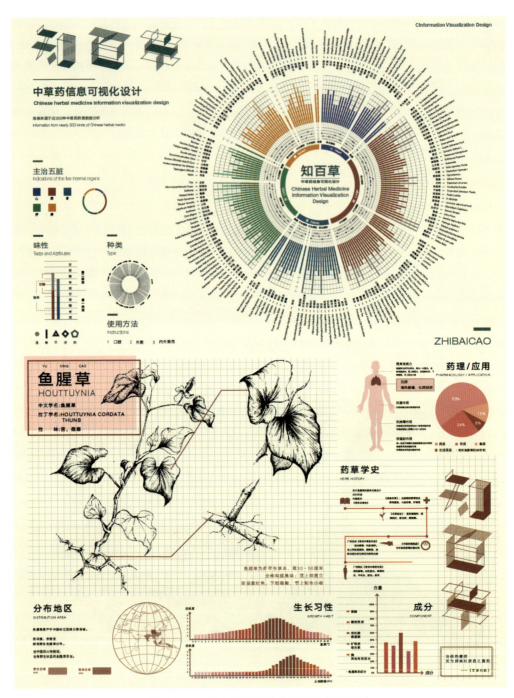

图 8-31　关于中草药的信息可视化插图设计

8.8　投影符号设计

对等轴投影（isometric projection）的建模技术广泛应用于 2.5D 游戏（45°的游戏）场景和角色的设计（图 8-32，上）。该方法就是把所有界面元素沿坐标轴旋转一定角度制作并绘

制到平面上，让用户能够看到物体的多个侧面的立体效果（图8-32，下）。对等轴投影是近年来信息图形设计中采用的新的表现方法。该方法的优点是能够产生一种"伪3D感"或鸟瞰图的立体场景。对等轴投影视角一般为视平线高于水平线的俯视视角，一般为30°，是一种前后角度相同、没有透视感的立体方。这种设计方法可以让物件变得像玩具，因此等角图的配色中，应使用较为明亮、饱和度较高的色彩，使得画面整体感更强。由于此设计手法具有吸引力与趣味性，现已被广泛用于信息图表中。同时，该方法也会用各种比喻的造型，如用类似乐高积木的人偶或建筑，将难懂的概念或场景转为更直观、更形象的物体，这样可以使图表变得更加生动且易于理解，避免平铺直叙，使画面更具吸引力。

图 8-32　对等轴投影法广泛用于2.5D游戏设计和立体地图设计

对等轴投影模型在信息图表设计中有着广泛的应用。目前在网络上有多家商店提供了各种立体图表组件的模板（图8-33）。这些模板多数为透明背景的PNG文件或者可以任意修改图形或文字的AI文件。对于设计师来说，这些图表模板是提高工作效率的选择之一，但往

往需要在其基础上进行二次创意。

图 8-33　网络商店提供的各种立体图表组件模板

除了用于图表设计外，对等轴投影法还可以用于表现建筑、人物、风景和交通工具，在场景设计、动画设计中应用广泛。例如，图 8-34 就是表现古代民俗活动的生活百态图。该作品仿照《清明上河图》的形式，以动态信息插图的形式，生动展示了中国汉代古都洛阳的百姓民生繁忙景象。该动画中的建筑就是采用了对等轴投影模型的表现方法。

图 8-34　利用对等轴投影设计的古代风俗动态场景

8.9　动态图形可视化软件

与一般动画短片不同，动态可视化具有如下特点。①科普性：动态可视化对数据的展示，对非故事性内容的侧重使得其产品更接近特定的人群。②即时性：动态可视化主要用于

新闻、科普、学术与教育领域，部分用于企业品牌包装和产品推广、展览、广告、营销等目标，这些都要求有一定的信息时效性，而剧情动画的生命周期要长得多。③客观性：动态可视化往往采用旁白等方式推进叙事，而动画短片则需要角色、场景和明确的故事线。因此，动态可视化设计较少用 Anime Studio、Toon Harmony、Maya、Dragonframe、ZBrush、Moho（Anime Studio）、Cinema 4D 等专业级的定格或者三维动画软件。Adobe 公司的 AE、PR 或者 Animate CC 这些轻量级工具更被用户青睐。

AE 是 Adobe 公司的核心产品之一，主要用于视频特效与矢量动画。和 Adobe 旗下的 PR（Premiere Pro CC）一样，AE（After Effects CC）已经成为电影、视频、网站和移动媒体的专业设计工具之一。在动态可视化设计、MG（Motion Graphic）图形动画、舞台美术设计、影视包装等领域，可以充分展示用户的创造性（图 8-35）。AE 可以对多层图形进行控制并根据时间轴关键帧进行多层物体的合成动画。AE 引入了路径的概念，对于制作高级二维动画游刃有余。三维合成工具可以使用户制作带透视场景的动画，三维图层不仅使得画面更加立体，而且与灯光、阴影和相机之间的整合让视觉特效更加生动，使得设计作品的展示效果更加吸引人。

图 8-35　Adobe 的 AE 软件广泛用于动态可视化设计

1. AE 与动态信息可视化设计

作为一款专业级的特效合成软件，AE 可以无缝导入 PR、PS、AI 等软件的图层文件或视频文件进行合成。AE 的图层与时间轴、关键帧融为一体，既可以进行时间控制，又可以相互叠加，逻辑直观清晰。AE 的特点主要体现在以下几方面。①图层合成能力最强，包括转场、特效、叠加合成和蒙版都可以实现；②图层与图层之间的时间和位置关系明确，操控方便。拖动式的移动操作可同时移动、旋转或缩放多层对象。③插件众多并且涵盖面广。

AE 可以制作类似的海洋、天空、火焰、飞花等自然特效以及各种抽象图形的动态特效，是动态设计师所青睐的利器。例如，图 8-36 所示的动态可视化作品《一蓑烟雨任平生》标题

信息可视化设计概论

源于宋代诗人苏轼的一首诗词:"莫听穿林打叶声,何妨吟啸且徐行。竹杖芒鞋轻胜马,谁怕?一蓑烟雨任平生。"该作品通过梳理苏东坡一生的轨迹,将他发表诗歌的时间、数量、所行之处、好友数量以及诗词类型等数据用动态可视化的方式,呈现在中国山水的长卷之中,烟波浩渺、数据相连,别有一番情趣。

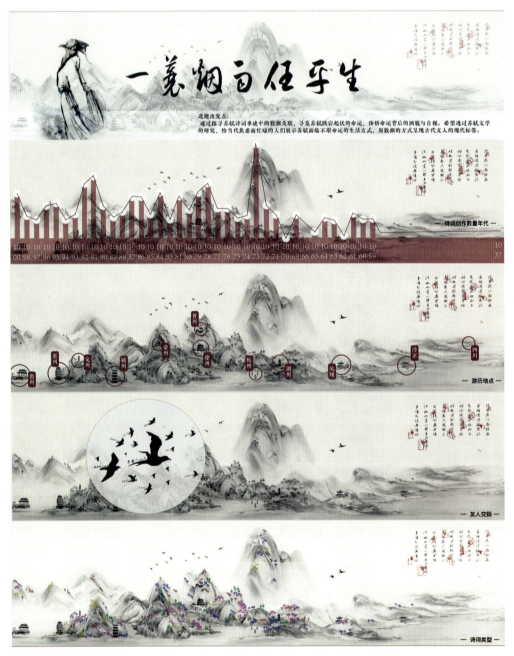

图 8-36 动态可视化设计作品《一蓑烟雨任平生》画面截图

2. Adobe An 与图形动画设计

动态信息可视化制作工具还有一个选择就是 Adobe 公司的 An(Animate CC)。该软件就

是 2010 年后风靡于网络的动画设计工具 Flash。该软件最初是由美国的乔纳森·盖伊于 1995 年设计出来的，是一种基于网络平台的创作和展示工具，可以包含音乐、动画、视频内容以及复杂演示文稿和交互演示。1996 年，互联网开发商 Macromedia 公司收购了该软件，并于 1997 年推出了 Flash。随后，还在该软件中引入了动作脚本的概念，它使得该程序能够在网站中构建出交互性。由此，Flash 开始声名远扬。2006 年，Adobe 公司收购了 Flash 软件，推出的版本为 Flash 8 并成为国内普及最为广泛的 Flash 版本。该软件的特点就是扁平化，不支持三维场景、灯光或者特效，但对于二维场景的短片制作有着更多的优势。该软件不仅速度快、上手容易，而且也可以通过组件合成的方式制作新闻类动画、科普类动画或基于网络的新媒体短片等。例如，动画网站 AnimeTaste 在 2011 年推出的动画《嘿！大椰子》就是一部反映大学生在面对严酷的就业市场竞争时所发出的感慨、困惑、无奈和自嘲的搞笑喜剧（图 8-37）。

图 8-37　基于 Flash 的动画短片《嘿！大椰子》画面截图

虽然 Flash 有过曾经的辉煌时刻，但在动画表现力上的弱点也是非常明显的。例如，无多视角机位设置，不支持三维和 Z 轴动画；没有律表和镜头管理；非矢量动画速度慢；软件缺乏视觉特效，没有预置骨骼关节系统；没有丰富的资源库（角色库、表情库或动作库）支持；视频剪辑与合成比较麻烦，无预设转场功能，图层界面复杂，多角色时管理比较困难；影片剪辑导入定位比较困难等。特别是随着移动媒体的异军突起，基于桌面时代的 Flash 播放器因为无法兼容苹果 iOS、谷歌 Android（安卓）等多种平台，已经开始被许多公司抛弃。苹果公司前总裁史蒂夫·乔布斯就曾经痛陈 Flash 在安全性、可靠性、电池续航时间、非开放性和性能等方面的缺陷，认为该软件已无法适应网络时代的要求。这些问题也使得 Adobe 公司痛下决心，将 Flash 脱胎换骨进行改造，由此在 2018 年推出了 An（Animate CC）作为替代方案。

Adobe 的 An 软件（图 8-38）除了继承了原 Flash 的功能外，还进行了一些重要的改进：

动画时间轴比以往更强大，对关键帧操作更为快捷；增加了分层深度、摄像机的功能；新增加的 HTML5 画布可以为动画添加更多的效果，同时用户也可以使用预设来管理动画速度等。An 适合于设计游戏、应用程序和 Web 的交互式矢量动画和位图动画。该软件还支持将动画快速发布到多个平台以及传送到观看者的桌面、移动设备和电视上。对于信息设计和可视化设计来说，该软件是一个快捷方便的设计工具，非常适合制作动态图表、企业品牌推广或者网络公益广告等。

图 8-38　Adobe An 2018 软件的开机界面和操作界面

　　此外，随着移动媒体、可穿戴设备（手环或头盔、眼镜）、增强/虚拟现实体验设备以及嵌入环境、建筑中的各种传感器和智能识别设备的不断完善。各种新一代交互技术已经成为年轻艺术家创意的利器。基于 Touch Designer、Unity 3D、VVVV 和 Processing 的软件编程/控制技术在交互/动态视觉效果设计中大显身手。雷达交互、Kinect 体感控制、虚拟/增强现实

和 Leapmotion 手势识别、声音可视化以及 Arduino 交互声控技术等也使得新媒体艺术现场的表现性大大增强。在舞台艺术、交互剧场设计以及交互公园设计等领域展示了强大的生命力。

8.10　三维造型及仿真软件

在信息可视化设计领域，三维造型、动画和自然仿真软件并不是主流的制作工具，但在某些情况下也是不可或缺的工具。例如，对新闻事件的回顾或者深度解读，往往就需要还原或者模拟现场。主持人通过重建场景、建筑、人物再加数据分析，就可以向公众解释其因果关系，如地震、火灾或者传染病等公共突发事件。此外，凶案现场、军事冲突等环境的重建也都需要三维造型、动画和自然仿真软件的协助。这些软件对于科学原理诠释、技术或工程再现、历史场景还原，以及在教育、环保、医疗、地质、石油、工程、机械、采矿和农业等多个领域的应用都非常重要。例如，SolidWorks 或者 Pro/E、UG 等就是工业建模必不可少的软件。

目前常用的三维造型与动画软件主要是 Sketchup（草图大师）、犀牛、3ds Max 2019、Maya 2019、Cinema 4D 等，而 VUE、Poser（人物造型大师）、Bryce、SpeedTree 和 Lumion 6.0 则是人物造型和三维自然景观的设计工具。Unity 3D 除了可以实现动画外，还可以提供交互、游戏、动态媒介、展示等多种用途。其中，多数三维动画软件工具提供了包括建模，灯光与环境设计，绘画特效，布料，毛发，自然景观（花草、树木、山脉等）等实用模块，给设计师带来了很大的便利。但 3ds Max、Maya 和 Cinema 4D 软件过于庞大，虽然建模、渲染和动画是其长项，对于有时效性的信息图表来说，专业的人物造型、树木、机械、建筑、山景与江河湖泊等还是用专业工具更为简洁方便。例如，Poser 11（人物造型大师）的建模与场景合成就较为方便（图 8-39），对于需要重建场景插画或者动画的可视化设计师来说，是一个很好的选择。

图 8-39　软件 Poser 11（人物造型大师）的人物建模与场景合成

信息可视化设计概论

　　三维造型与动画软件的另一个商业用途就是三维仿真的科学可视化或信息可视化领域。如美国辛辛那提儿童医院就为小患者制作了一部讲述疾病成因与手术原理的科普动画短片（图 8-40）。借助 Maya 软件强大的曲面建模能力，该动画在仿真人体器官与重构人体环境方面非常出色。由于该动画主要针对儿童患者，所以防御细胞、红细胞和病菌等都用卡通人物模拟，造型生动有趣，从而消除了患者对手术的恐惧感。

图 8-40　由 Maya 软件制作的儿童医院科普动画短片的画面

思考与实践

一、思考题

1. 信息设计的流程图与线框图的作用是什么？

2. 创建思维导图可以用到哪些工具？试比较这些工具的优缺点。

3. PS 和 AI 都可以进行地图、技术插图或示意图的设计，试比较它们的异同。

4. 动态可视化的软件工具有哪些？为什么 AE 有较大的优势？

5. 为什么 Sketch 是目前 Mac 计算机的主要 App 原型设计工具？

6. Axure RP 和 Adobe XD 相比，专业优势在哪里？

7. 什么是对等轴投影设计法？其在信息可视化设计中有何优势？

8. XMind ZEN 的开发代号为"禅"，请说明其含义。

二、小组讨论与实践

现象透视：创新是传统手工艺最好的保护，使用才是最好的传承。近年，故宫＋传统文化 IP 的开发已经成为文化创意产业的新潮流，由此可以看到发掘传统文化的现代价值所蕴藏的巨大市场潜能（图 8-41）。

图 8-41　故宫文创具有丰富的历史文化内涵

头脑风暴：对传统文化的创新在于挖掘其历史价值，然后借助现代的技术、媒体与当代

信息可视化设计概论

人的审美进行创新。其中,信息挂图、示意图、古地图的设计与衍生品开发是传统文化或展藏文物最有价值的品牌延伸。

方案设计:调研本地的民间博物馆、艺术馆,然后通过分组合作的方式,对历史事件、人物或故事传说进行重新设计和诠释。请根据上述模式,并以当代著名历史文化故事为 IP,借助思维导图,设计出相关文创产品的开发方案。

第9课　信息图表设计

信息图表设计不仅是信息可视化设计的核心内容，而且也是图形动画设计与交互信息设计的基础。信息图表设计就是通过图表中的视觉元素的次序、构图和叙事方式，来向观众清晰地讲述一个故事或传达一种意义。随着互联网和数字媒体的出现，艺术与科技开始相互交融。信息爆炸和新媒体的繁荣创建了数量惊人的信息图表。作为面向大众的信息媒体，这种新图表在内容编排、视觉形式、风格、色彩等方面与传统的统计图表走上了不同的发展道路。本课重点探索信息图表的类型、设计元素与设计原则。除了详细介绍信息图表的5种基本类型外，作者还特别对普通地图与插画地图进行了深入的比较，并通过案例对插画图表的信息传达方法进行了归纳。此外，本课还对数据图表的选择方法进行了初步的介绍。

9.1　网络时代的信息图表
9.2　信息图表设计元素
9.3　信息图表的类型
9.4　地图与插画地图
9.5　插画地图的分类
9.6　信息图表设计原则
9.7　插画图表的信息传达
9.8　数据图表的选择方法

9.1 网络时代的信息图表

早在数据可视化出现以前,几个世纪以来,科学家、工程师或者技术专家都一直使用信息设计和可视化作为交流工具。从远古的壁画到象形文字、图鉴、地图、教科书插图,再到新闻配图、电视节目的台标等,都是通过多种形式展开的信息图表的实例。在过去,该领域的研究和开发主要由学者、技术专家和科学家所主导,他们研究的目标是如何通过有效的信息处理和呈现方式帮助受众进行数据分析。这些努力是由早期的数学家、统计学者、科学家的理论研究所驱动的,其用户定位主要为专业人士,而非普通老百姓。例如,苏格兰工程师、经济学家普莱菲尔被视为统计图形或信息图表的创始人。他在 19 世纪初制作的统计图表(图 9-1)虽然也配有颜色,但这种柱形图对一般用户的吸引力是比较弱的。20 世纪科技和传媒的快速发展推动了信息与数据可视化,但在实际操作中,信息可视化的重点仍然是使用软件来处理和可视化数据集,而插画图表与示意性的地图、说明图或科普挂图则归于艺术表现类,二者之间并没有太多的交集。

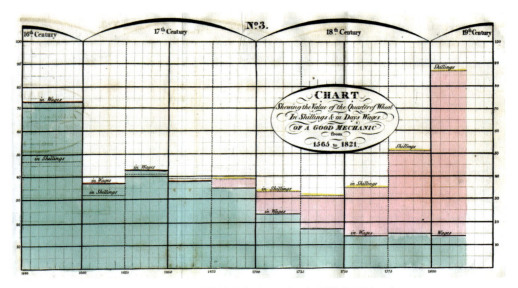

图 9-1 经济学家普莱菲尔在 19 世纪初制作的统计图表

1. 社交媒体推动图表的创新

但随着互联网和数字媒体的出现,艺术与科技开始相互交融。移动互联网和 iPhone 手机的出现大大加快了信息可视化的进程,2005 年人们开始在科技博客、论坛、网络社区与手机中分享信息图表。从那时起,一些令人印象深刻的信息图表被设计出来。信息爆炸和新媒体的繁荣创建了数量惊人的信息图表。作为面向大众的信息媒体,这种新图表在内容编排、视觉形式、风格、色彩等方面与传统的统计图表走上了不同的发展道路。

例如,联合国儿童基金会推出的 2018 年儿童权益宣传手册,其内容的可视化部分由华裔艺术家王尚宁设计(图 9-2)。该出版物呼吁城市规划的参与者都要关注儿童。城市不仅要推动经济繁荣,更重要的是消除不平等现象。该宣传手册公布了保护儿童权利的措施,包括建立健康、安全、包容、绿色和繁荣的社区,通过关注儿童权益,为城市的可持续发展规划提供指导。该手册色彩鲜明,简洁清晰,图形设计简约生动,数据图表和整体排版风格舒适、

明快，对于所有年龄的读者来说都有很高的可读性。

图 9-2　联合国儿童基金会的 2018 年儿童权益宣传手册（局部）

2. 信息图表设计与网络传播

在新闻与科技传播方面，信息图表发挥着不可估量的作用，不仅幼儿读物多以图形为主，

青少年也更容易接受漫画和动画形式的"二次元文化"。信息图表可以和社会研究、环境调查、人口普查、疾病控制、社会形态分析等研究结合，可以让这些庞大的调查更加亲民，让数据变得更可信。特别是随着网络以及微博、微信、Facebook、Tumblr、Pinterset等社交网络的普及，信息图表出现在公众视野中的机会增多。社交网络的图像共享和谷歌、百度的图像检索功能提升了信息图表的使用价值。只要使用信息图表，就能将复杂数据整合到一张图中。这对希望借助图像进行信息传递的社交网络和网站来说是再适合不过的了。因此，不少团体、企业开始在自己品牌和商品、服务以及与顾客关系维护的宣传活动中使用信息图表。

例如，德国汉堡信息设计师马丁·奥伯豪瑟就曾为包括阿迪达斯、奥迪、宝马、德意志电信、MySpace、诺基亚和三星在内的多家客户服务。他对复杂的数据可视化和信息设计有着极高的热情，其工作理念是："信息是美丽的，没有信息的生活是不可能的。但是它需要过滤掉我们周围的大量的冗余数据，并将复杂的信息转变为可读和可用的东西。这就是我在工作中所做的：创建结构简单、易于使用且有趣的信息设计。"奥伯豪瑟的设计作品屡获殊荣，成为许多国际知名企业年度报告、宣传手册以及产品推广的委托设计师。他用气泡图的形式将2019年全世界所有的节日按照时间、规模和影响力制成年历挂图（图9-3），帮助公众快速了解每年全球的主要节日的相关信息。

图9-3 奥伯豪瑟设计的《全球节日数据气泡图表》

9.2 信息图表设计元素

信息图表设计的核心就是通过图表中的视觉元素的次序、构图和叙事方式，来向观众清晰地讲述一个故事或传达一种意义。因此，任何项目应该从分析图表所要传达的主题开始。设计师首先分析图表故事的主要内容，然后将其分解成不失深度、但通俗易懂的视觉语言。

图表的关键点和表达的重点是什么？图表信息的主要内容有哪些？这些是设计师着手每一个项目时必须考虑的问题。在项目策划阶段，首要事情之一就是明确信息传达的主要内容，并确定其在纸张或屏幕上的次序。特别重要的是需要考虑信息之间的层级关系。意大利平面设计师曼努埃尔·博尔托莱蒂为杂志所设计的关于全球渔业资源的深度信息插图就是范例（图9-4）。该信息图表主次分明，版式清晰。其中，主标题、主视觉元素（金枪鱼+数据）非常吸引眼球。二级元素按照网格排列，图文交错，风格统一。画面右侧有4种格式：地图标记、信息图表、数据和图形符号（海产鱼类尺寸比较示意图）。画面底部和页面内侧的版面属于三级元素，统一由地理信息图表、数据图表和醒目的数字构成。该插图信息丰富，提供了环球海洋渔业的关键信息：捕捞的鱼类、捕捞量/年、海洋渔场分别、主要水产大国、远洋捕捞技术等。

图9-4　全球渔业资源的深度信息可视化图表

　　信息图表的设计元素中，数据是最重要的内容，同时信息可视化和对数据的解读是设计师面临的最大挑战。塔夫特教授希望设计师用更少的内容表达更多的信息，并认为这才是优秀的可视化设计。但事实上，视觉元素对于用户解读数据信息有着至关重要的作用。美国认知心理学家唐纳德·诺曼在《情感化设计》（2003）一书中指出：美丽的东西更实用。在设计者和旁观者眼中，美感与数据同等重要。对制造物的好感有助于我们更好地利用它来实现目标。虽然现在有各种各样令人眼花缭乱的大数据可视化软件或数据分析平台，但这些制造商仅仅是把数据扔给了读者或用户，而没有考虑如何展示出连贯的故事或意义。这些交互式软件工具包含了大量的泡泡图、桑基图（Sankey diagram）、曲线图和柱形图，它们期望读者自己发现信息并通过数据得出结论，但问题是并非所有读者都善于数据分析。因此，信息设计师的工作是无法用机器替代的。好的设计师不仅展示数据，同时也解释关键信息，让读者关注数据或信息图表中最有趣的部分。例如，平面设计艺术家和插画家罗德里戈·福特斯曾经

为巴西的一家媒体杂志绘制一幅以当代视角解读非洲的信息图表。他经过了大量的调研、讨论、分析和草图绘制后，提供给客户一幅名为《今日非洲》的信息插画图表（图9-5）。该图表用多个充满个性的图形符号向读者展示了今日非洲大陆许多不为人知的一面，无论是好的还是差的。

图 9-5　福特斯的《今日非洲》的信息插画图表

9.3　信息图表的类型

信息图表分为多种形式，总体划分可以分为具象和抽象两大类。具象的图形表达方式更适合面对大众使用，具有普遍性，包括插画地图、技术插图、说明书、科普读物或基于社交媒体传播的图形等。同样，企业的商业推广或宣传，如商业计划书、简报、提案、投标书、年会报告书、宣传手册等，也多数采用饼图、条状图、线形图或思维导图（树状图）式的信

息图表。而专业和学术领域则不然，这些领域的受众已经对专业知识及特点非常了解，无须通过具象的图形引导观察，他们更关注更深层次的问题，寻找及发现问题的发展趋势及解决办法，所以对于散点图、流程图、柱形图、曲线图等更为青睐。对于信息设计的表达来说，具象只是其中的方法之一。用抽象的符号语言同样可以提炼更多的内容，解释更复杂的问题。例如，卡耐基·梅隆大学移动机器人实验室主任汉斯·莫拉维克按照计算机运算能力/成本（性价比）进化得到一条指数曲线（图9-6）。他用散点图结合延长的导线来说明数据/结论之间的相关性。

图 9-6　计算机运算能力 / 成本的进化曲线（散点图）

1. 信息图表的分类方法

信息图表是如何分类的呢？根据《图解力：跟顶级设计师学作信息图》（图9-7，左）的作者、国际信息设计金奖获得者木村博之的定义，从视觉表现形式的角度，"信息图表"的呈现方式可以分为六类：示意图（diagram）、图表（chart）、表格（table）、统计图（graph）、地图（map）和图形符号（pictogram）。《信息图表设计入门》（图9-7，右）的作者樱田润则进一步把信息图表的范围缩为五大类：关系型、统计型、地图型、时间轴型和混合型图表。他把图形符号或象形图归于构成信息图表设计的独立因素，即

图形符号（pictogram）× 示意图（diagram）= 信息图表（infographics）

下面根据木村博之和樱田润的定义，再结合维基百科的相关分类，给出信息图表的5种基本类型。

图 9-7　木村博之（左）和樱田润（右）的信息图表设计专著（中译本）

（1）示意图（diagram）和流程图（flow chart）：运用图形、线条及插图等阐述事物的相互关系，即用简单的线框图对产品或过程所做的图示和解释（结构 / 功能 / 逻辑 / 过程的可视化）。英文 diagram 是由前缀 dia-（相当于 through 或 between）和词根 -gram（-graph 的变体，相当于画或划）结合起来的词汇，即"在两个位置之间画出的东西"，指的是描述产品的结构或服务的流程的一串图形，如产品解剖图、组织架构图、作业流程图、程序执行图等。英文 flow 为"流动"，也意味着事物之间的关系。示意图和流程图在图表设计中占的比重很大，具体可以分为

① 表现构成要素或体系的示意图：树状图、蜂巢状图、花瓣形图和卫星形图。

② 对多组数据进行比较的示意图：矩形象限图、坐标轴象限图、表格图。

③ 表现事物的流程或过程示意图：作业流程图、程序执行图、鱼骨图、循环图。

④ 表现事物层级关系的示意图：金字塔图、同心圆图、树状图。

在上面的分类中，树状图有着双重身份，不仅可以表示系统的构成要素，也可以反映事物的层级关系，如网站的三级页面结构（主页、目录页和详细页）。例如，1859 年，达尔文在大量动植物标本和地质观察的研究基础上，出版了轰动世界的《物种起源》并据此提出了物种进化论，展示出了一幅宏大的树状图——《生物系统进化谱系图》（图 9-8）。

（2）统计图（graph）：统计图是根据统计数字，通过数值来表现变化趋势或者进行比较，并用几何图形、事物形象等绘制的各种图形。它具有直观、形象、生动、具体等特点。统计图可以使复杂的统计数字简单化、通俗化和形象化，使人一目了然，便于理解和比较。因此，

图 9-8　根据达尔文进化论整理的《生物系统进化谱系图》

统计图在统计资料整理与分析中占有重要地位，并得到了广泛应用。条形图、柱形图、折线图和饼图是最常用的 4 种类型，此外还有散点图、环状图、雷达图、气泡图、K 线图、直方

信息可视化设计概论

图和热力图等。与示意图或者流程图不同，统计图主要是用于定量分析，因此在数据可视化领域有着广泛的应用。随着数据分析软件的发展，数据的定量显示的方式也越来越多，如百度ECharts就提供了15种不同方式的图表模板（图9-9），用户可选择最能体现数据内在关系的图表形式。

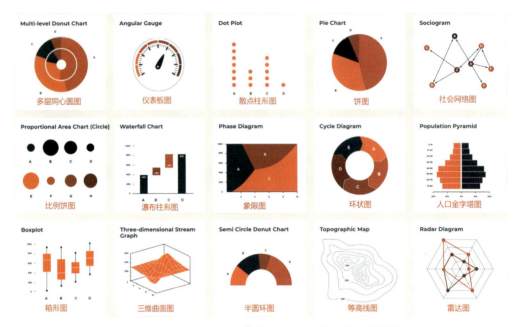

图9-9　百度ECharts提供的15种不同方式的图表模板

虽然统计图表有着大量的模板并在呈现数据可视化方面有着巨大的优势，但由于这些统计图表多由数学统计方法得到，因此不够人性化或者非专业用户体验较差。因此，设计师需要在色彩、构图、文字、图表形式（图形符号的加入）等方面进行"二次设计"，才能更好地吸引观众的注意力。2014年路透社关于日本吉卜力工作室票房收入的统计图表（图9-10）就是媒体/商业类用户所青睐的表现形式。

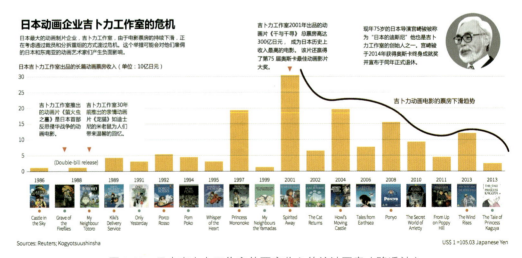

图9-10　日本吉卜力工作室的票房收入的统计图表（路透社）

214

2. 图表名词不同含义的示意图

在信息可视化中，英文的"图表"一词既可以用统计图（graph），也可以用图表（chart）。按照牛津英语词典的解释：图表（chart）原本是指航海用的"海域图"，是一份详细标明各条航海路线上暗礁、海岛、岩石、海深等信息的航海图，后来泛指包含各种详细数据或信息的图表，如柱形图、饼图、折线图、趋势图等。这个词汇和统计图（graph）常常在一起混用。但 chart 偏向统计数据的可视化表达，如饼图（bar chart）、环状图（pie chart）或流程图（flow chart）。graph 则偏向与各变量间关系的表达，比如身高与年龄对照的曲线图等。总体上看，图表（chart）的范围比较大，统计图（graph）应该只是其中的一个部分。英文的示意图（diagram）更偏向"图解"的概念，如线路图、运行图等。除了这几个词汇外，技术插图（illustration）、地图（map）和图形符号（pictogram）也需要厘清范围。从语义上，上述和信息图表设计相关的词汇之间的相互关系可以用图 9-11 加以说明。简单来说就是信息图表（红）＞示意图（黄）＞图表（绿）＞统计图（蓝），地图和技术插图也属于信息图表，但它们属于相互叠加的范畴，其语义要超过示意图、图表或统计图，这里用三种不同的虚线标注其概念范畴。其中，图形符号是信息图表特别是象征性、诠释性图表所不可或缺的构成元素，是虚线范围中叠加区域最多的词汇。

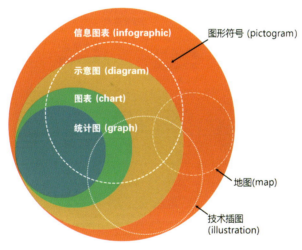

图 9-11　信息图表设计相关英文词汇释义

时间轴图（timeline）可以反映某个事物在一段时间内变化的曲线或者趋势，如年表中根据时间变量反映出的变化等。时间轴图一般不涉及定量分析，但也可以反映出随时间变化引起的事物之间关系的变化。如 2010 年，美国跨媒体艺术家拉玛·豪特森提出了一个基于媒体理论、科技与当代艺术相结合的"媒体艺术路线图"（图 9-12）。这个时间线从 20 世纪初开始，内容包括现代艺术、商业艺术、新媒体艺术和媒体理论之间的关系和发展脉络。该时间轴图表就包含 20 世纪艺术流派之间的演变关系，类似于树状图结构的延伸。同样，国际可穿戴技术协会的 CEO 克里斯丁·斯泰莫尔在 2016 年的一个国际论坛上发表演讲时，曾给出了一个未来 10 年可穿戴技术发展的"路线图"（图 9-13），该图表也属于时间轴图。从严格意义来说，时间轴图属于示意图的子类，和流程图等有着密切的联系。但为了强调时间、历史或进程，时间轴图在信息图表设计中属于重要的类别。

信息可视化设计概论

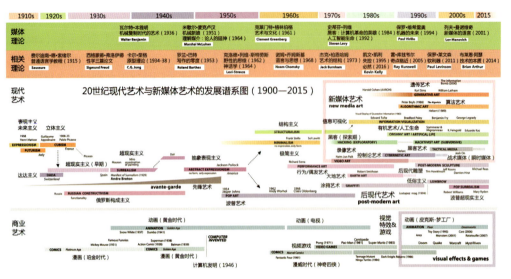

图 9-12　20 世纪现代艺术与新媒体艺术发展谱系图（1900—2015）

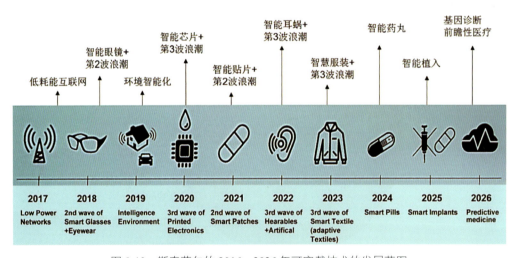

图 9-13　斯泰莫尔的 2016—2026 年可穿戴技术的发展蓝图

按照木村博之的分类，信息图表的另外两个类别是表格（table）和地图（map）。表格或列表（list）是根据特定信息标准，按照行和列的格式排列的数据。对于信息可视化来说，所有的统计表（如 Excel 表）都属于非图形类的数据集，因此不在这里讨论。地图或映射图是信息图表的重要类别，该内容将在 9.4 节详细说明。

9.4　地图与插画地图

地图是地理信息、位置和空间信息的可视化，也是人类历史上最早出现的可视化设计。1930—1931 年，考古学家在被毁弃的古城贾素尔（位于伊拉克的约尔干遗址）出土了最早的泥版古地图。考古学家推算该泥板制作的年代为公元前 2300 年，这使它成为今天所知的最古老的地图（图 9-14，左）。该地图面积为 7.6 厘米 ×6.8 厘米，略微小于人的手掌。虽然

这块泥板上雕刻的线条难以破解，但专家认为它展现的是一块区域的土地规划。古巴比伦时代大多的泥板地图都是类似于该地图的形式：标示了灌溉系统、方位、土地以及最重要的所有权。它们被称为"契据"，是一个摆脱了渔猎和采集社会，进入城市社会的必要记录。此外，阿拉伯的著名地理学家穆罕默德·伊德里西在1154年出版了巨著《罗吉尔之书》（*Tabula Rogeriana*），该书共包含70幅不同区域的地图，其中的一幅被认为是最早的世界地图之一（图9-14，右）。该图以其平行曲线的设计领先于同时代的其他地图，专家推测该地图的信息可能来源于古代希腊的航海游记或航海指南。

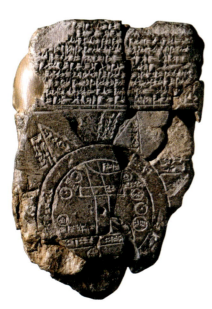
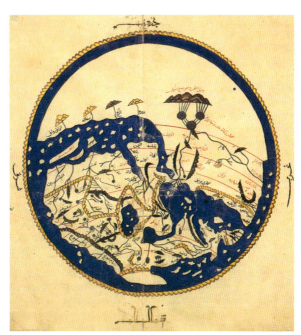

图9-14　最早的泥版古地图（左）和伊德里西的世界地图（1154年，右）

地图可以简单定义为"空间信息的图形表达"。即根据数学法则，通过制图技术，将地理映射的地形、地貌以及标尺、符号系统和方位等信息按比例绘制到平面图形中。从古至今，传统的地图经历了多种媒介形式，如泥版、银盘、雕刻、丝绸和纸张等。随着科技的进步和地图制作工艺的提高，今天已经产生了数字地图和可搜索、可交互式网络地图（如百度地图或谷歌地图）。地图可以分为多种形式。从托勒密时代开始，地图就有插画地图（鸟瞰图）和精确地图（工业制图）之分。今天，按地图内容可分为普通地图和专题地图两大类，前者又分为地形地图和普通地理图，后者分为自然地图、环境地图和社会经济地图（人文地图），必要时还可分出介于上述二者之间的环境地图。自然地图包括地质、地球物理、地貌、气候、陆地水文、海洋、土壤、植被、动物等专题地图；社会经济地图包括人口、政区、工业、农业、交通运输、财经贸易、文化和历史等专题地图；环境地图包括环境污染与环境保护、自然灾害、疾病与医疗地理等专题地图。

对于信息设计来说，普通地图在今天这个信息爆炸和个性张扬的时代无疑是一种落伍的形式。对于专业人员来说，专题地图只是技术索引而非视觉体验。对于普通大众来说，完全抽象化的地图在易读性、美观性、故事性和吸引力上更是一种匮乏的体验。视觉设计师要做的工作就是"二次创意"：将原普通地图的信息经过简化、提取、舍弃和加工，提炼出

更符合大众审美的核心要素（如地理标志）。设计师通过视觉创意和信息优化，形成插图式的地图。在英国工作的插画师张静为美国新泽西州罗格斯大学重新设计了新版的校园地图（图 9-15）。这幅地图采用了扁平化的设计风格，生动形象、简约清晰，是风格插画地图的代表作品。

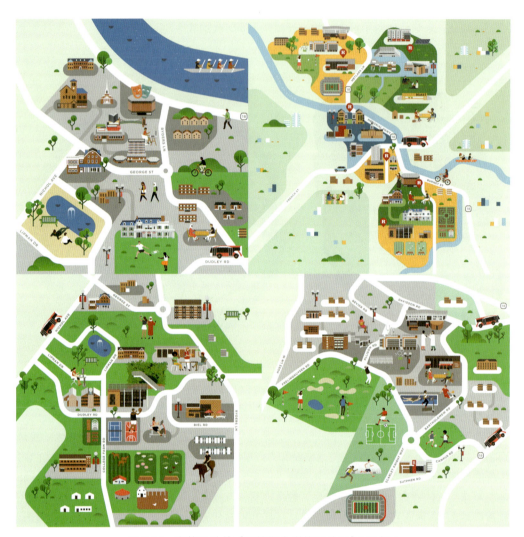

图 9-15　张静设计的《罗格斯大学校园地图》（局部）

9.5　插画地图的分类

插画地图的蓬勃兴起是与今天人们的数字体验有关的。传统纸媒地图信息量繁杂，使人阅读起来枯燥吃力，而数字时代的插画地图风格明快，信息简洁突出，色彩丰富美观，符合用户的认知心理体验诉求，因此可以吸引读者的注意力、兴趣度和深度记忆。插画地图从用途角度可以分为以下 4 种类型。

1. 旅游观光地图

旅游观光地图不但能够引导游客，同时也可作为旅游地区的形象宣传媒体，因此受到各地旅游机构的重视。旅游地图通过对景点和环境等要素进行梳理整合，突出景点的社会性、人文性和历史性的特征。例如，美国弗吉尼亚州的旅游局就委托艺术家设计了一套复古怀旧、但有着浓郁地方特色的旅游地图手册（图 9-16），其中五个版块的内容可以让游客一目了然地掌握该地区的风土风情。

图 9-16　美国弗吉尼亚州旅游局推出的观光地图手册

2. 城市（地区）鸟瞰图

鸟瞰图有着悠久的历史，由此证明了这种地图形式的生命力。人们总是喜欢登高望远，体验一览众山小。鸟瞰图正是站在"上帝"的视角俯瞰芸芸众生，使读者既能够看清地理坐标又能享受到审美的体验。鸟瞰图还具有信息量大、生动直观、便捷实用的特点。《俄罗斯自然野生动物分布图》（图 9-17）是由插画家阿纳斯塔西娅·奥尔珊斯卡娅设计的鸟瞰图。生动写意的各种动物以及对山川河流象征性的表现，使得该地图不仅具有科普的功能，而且还成为游客收藏和留念的艺术纪念品。

3. 美食、民俗和校园地图

美食地图多以夸张、突出的手法突出地方特色食品的美味和可口，并通过形象化的特征表现食物的历史和现状等内容。我国的北京、上海、厦门、成都、西安、杭州、济南等地都有介绍本地特色的美食地图，如厦门的鼓浪屿、曾厝垵等地的美食街等。除了纸媒地图外，还有丝巾形式和数字形式的地图。这些美食地图属于当地的旅游文化衍生品。除了装

图 9-17　奥尔珊斯卡娅设计的《俄罗斯自然野生动物分布图》(局部)

饰风格的美食地图外，个性化的手绘风格美食地图也受到人们的青睐。例如，图 9-18 就是通过手绘插图介绍地方美食的作品。该插图不仅按照山西的地域分布介绍各地的美食，如刀削面、剪刀面、猫耳朵、忻州高粱面鱼鱼、冠云平遥牛肉、太谷饼、过油肉、贯馅糖等 30 多种地方食品，还包括更详细的美食历史和工艺等资料的图表。民俗地图在我国有着悠久的历史。北宋著名画家张择端的《清明上河图》所描绘的就是清明时节北宋都城汴京（今河南开封）东角子门内外和汴河两岸的繁华热闹景象。这幅画可以说是民俗地图的代表作。高校地图则充分体现了校园青春生活的场景，如张静画的《罗格斯大学校园地图》就是代表作品。

图 9-18　马凯慧同学的参赛作品《山西美食地图》（上）及设计稿（下）

4. 专题类插画地图

专题地图包括自然地图、环境地图和社会经济地图。自然地图包括地质、地貌、气候、海洋、土壤、植被、动物等专题地图；环境地图包括环境污染与环境保护、自然灾害、疾病与医疗地理等专题地图；社会经济地图包括人口、政区、工业、农业、交通运输、财经贸易、文化和历史等专题地图。此外，还有面向商业和军事专题的地图。这些专题地图多用于各种专业媒体，如商业周刊、军事杂志、工业杂志或相关的网站或博客等。

专题类插画地图就是对上述专题地图的深加工或再创造，其目标是让专题地图的呈现方

式更加通俗化和大众化。为了强化视觉效果，专题类插画地图多数是示意图和地图的结合，如德国插画家卡特琳·罗德加斯特为工业杂志设计的关于北欧油气资源的插画地图（图9-19，上）就是这类作品的代表。罗德加斯特曾经获得过红点设计奖、Adobe设计成就奖和美国插图奖。同样，设计师萨拉·皮克罗米尼所绘制的关于北约前线国家的军事力量分布图（图9-19，下）曾经获得了国际信息设计奖。

图9-19 北欧油气资源图（上）和北约前线国家的军事力量分布图（下）

9.6 信息图表设计原则

信息图表的本质在于对复杂信息的提取、重构和可视化。因此，信息图表与信息可视化的概念经常会被混淆。一些专家和学者对这两个概念提出了明确的界限。他们认为，信息图表通过统计图表、地图和示意图来表达信息，而信息可视化则是提供可视化工具（软件），让用户利用这些工具（软件）自己挖掘和分析数据集并得到结论。也就是说，信息图表更偏向由设计师来讲述故事，而信息可视化则是用户利用工具（软件）来发现故事或分析出因果关系。事实上，这二者是相互联系、不可分割的统一体。认知心理学证明，人类从事分析和进行综合的大脑左右半球都是协同工作的，左脑偏重分析而右脑则通过色彩、形象与情感的联系来加深左脑对图表的理解。

对于用户来说，不同领域的用户对图表的认知程度是不一样的。美国迈阿密大学传播学院教授阿尔贝托·开罗在其著作《不只是美，信息图表设计原理与经典案例》中提供了一个类似雷达图的风格模型（图 9-20），可以用来阐明不同读者对于媒体/科技/商业信息图表风格的偏爱。该模型类似一个轮盘，其中的 12 条等分线代表信息可视化风格。其中成对的词汇是相互矛盾的，如多维/一维、致密/稀疏、简洁/冗余、抽象/具象、通用/创新、实用/修饰。信息设计师需要针对不同的读者或用户，平衡这些设计风格或特性。该模型可以帮助设计师针对不同的读者类型选择所需要参考的图表风格。例如这个雷达图表明，科学家和工程师偏爱左上侧的图表风格，而艺术家、设计师、媒体从业者则更青睐右下侧的图表风格。

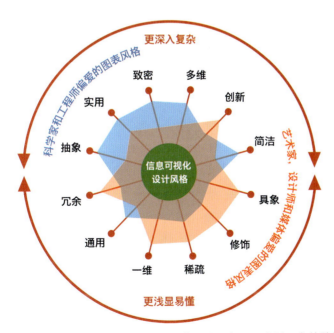

图 9-20　信息可视化设计风格导向雷达图（示意不同类型用户的数据）

从图 9-20 中的雷达图可以看出：上半圆的信息图表更有深度、更复杂。深度代表信息图表包含的信息层级数，多维的信息图表比一维的数据量更大。图表的信息量和图表的华丽程度并不一致，好看的图表也可能内容浮浅；通用的信息图表（如 Excel）虽然看起

来简单,但可能含有更多的信息量。耶鲁大学统计学教授爱德华·塔夫特是信息设计的先驱,其1983年出版的专著《定量信息的视觉化》奠定了信息可视化的基础。塔夫特教授的一个重要理念是:用更少的内容表达更多的信息,这才是优秀的可视化设计。他认为:优秀的信息图表是对有用数据的完美表达。因此,优秀的信息图表应该清晰、准确和有效,同时也要有设计的原则。优秀的信息图表不仅能让读者用最少的时间得到最多的信息,而且该信息图表的装饰成分所占用的笔墨量最少(数据墨水率)。这个原则归纳起来就是简洁与有效。

《信息图表设计入门》的作者樱田润认为,为了使信息更有效地进行传播,视觉要素才是优秀信息图表的先决条件。读者的第一印象和视觉冲击力往往决定他对内容的兴趣。有价值的信息会让人产生多次阅读的欲望,会引导受众思考充分利用此信息的方法。因此,樱田润总结出优秀信息图表的5个条件:①设计师应该使用有意义的视觉要素;②图表应该简洁、有亲和力、易于理解;③有冲击力、能够引人注目;④内容有价值,读者或用户想要作为资料保存;⑤信息图表可以激发受众的灵感。这5个原则与塔夫特对信息图表设计的建议有相近之处。在综合考虑受众偏好的情况下,设计师对信息图表进行设计应该兼顾受众的研究(分享与互动)、信息深度、内容解读(叙事)和信息框架与视觉设计4方面(图9-21)。

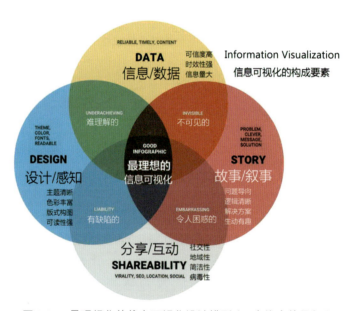

图9-21　最理想化的信息可视化设计模型(4个维度的叠加)

9.7　插画图表的信息传达

在大众传播领域,插画式图表往往是吸引读者注意力的关键要素之一。尤其是在博物馆科普、动态可视化或自然主题电影都少不了信息插图或插画式图表的参与。果壳网、知乎、36氪这种专业媒体网站或博客、微博也是设计师的用武之地。在这个强调交互的信息时代,任何数据及信息的表达都应该是有趣的,至少应该是有亲和力的。一幅优秀的插画图表不

能仅仅罗列数据,而应该是一个系统,包括数据分类、逻辑关系、阅读习惯和视觉体验等因素。设计者通过图表将观众带入主题情景,启发观众的兴趣从而传达信息。例如,如何向公众解释树鼩与人类的亲缘关系?树鼩为小型树栖食虫类哺乳动物,分布于东南亚热带森林,结构上既有食虫类的特点(具爪,臼齿原始等),又有灵长类的特点(脑较大,嗅叶较小,骨质眼眶环完整,拇指和其他4指稍能分开)。目前,树鼩独立列为树鼩目,是灵长类主干上最原始的一支。形象设计属于插画(图9-22,左上);但是如果给这些树鼩目类动物配上说明文字和进化时间轴,就成为说明类插画(图9-22,右上)。只有将这些动物与人类进化的联系用点线面加以标注,设计师才能将数据背后隐藏的信息充分展示出来(图9-20,下),由此带给观众美和智慧的享受。

图9-22　树鼩目动物的进化与演变图(下)不完整信息图表(插画)(上)

从可视化角度说,信息插画的设计,就是图表信息的完整、准确和清晰的表达。从艺术角度看,构图、色彩、文字和设计语言中的诸多要素都需要体现出来。信息插图设计中经常会用到8类设计手法和技巧:图形化、对比、转换、比喻、关联、流动、引入时空和构建场景。通常人眼会把视觉对象从背景中浮现出来,浮现出的即为主,其余的周围背景元素为次。主体元素往往通过比例、色彩、对比和动势设计等方式加以强化。设计师要从庞大的信息量中将真正必要的信息筛选出来,设计表现手法同样需要合理简化,去粗取精,去伪存真,突出重点。

在自然科学领域,生物学、医学和动植物科学插图是信息图表设计重点表现的领域之一。图9-23就是植物形态解剖学的图表范例。该图表风格自然,色彩鲜明,形态逼真。同时,这

幅插图还将大量的植物学信息分门别类，按照根、茎、叶、花、果的逻辑从下往上排列。整体布局错落有序，疏而不漏。特别是对于植物的详细结构，作者利用放大镜、剖面图、立体示意图等手段加以放大并说明。国际新闻媒体视觉设计协会（SND）曾经多次举办信息插图大赛并给出了5条评审标准。该作品生动体现了一幅优秀的信息插画所应具有的这些标准：①吸引眼球，令人心动（attractive）；②准确传达，信息量大（richness）；③造型生动，可读性强（readable）；④视线流动，构架清晰（clearness）；⑤摒弃文字，以图释义（wordless）。

图 9-23　植物的科普插图

9.8　数据图表的选择方法

设计师大卫·麦克坎德雷斯在 TED 的演讲《数据可视化之美》中，把数据比作肥沃的土壤，能培育收获各种新的知识与智慧。数据可视化最具魅力的特点就是能激发人的形象思维和空间想象，帮助人们洞察数据中隐藏的奥秘。简言之，数据可视化的目的就是让数据说话，让复杂抽象的数据以视觉的形式更准确、更快速地传达。麦克坎德雷斯特别指出：在大数据迅速发展的时代，数据可视化的价值显而易见，而设计师最重要的任务就是要理解不同数据图表的分类与特征，并通过软件工具或编程来设计出最能满足用户需求的图表类型。

数据图表的主要分类有柱形图、条形图、折线图、饼图、圆环图、面积图、散点图、气泡图、雷达图和曲面图等。为了帮助使用者理解这些图表的相互关系，2009年，数据可视化专家安德鲁·阿贝拉发表了一篇论文，其中的插图《思想启蒙者——图表选择建议书》（图9-24）就明确了数据图表的分类和使用范围。阿贝拉认为：用户对图表的选择方式可以通过4种数据关系确定，即对比、构成、分布和关联。当用户确认了数据分析的方式后，可以再根据变量、类别和时间关系的二级菜单选择数据图表模板。

图9-24 阿贝拉的《思想启蒙者——图表选择建议书》

对比型图表可以展示多个数据之间的相同和不同之处，也可以展示单个数据在时间上的变化趋势。该类图表基于时间关系或分类的维度来进行数据对比，然后通过图形的颜色、长度、宽度、位置、角度、面积等视觉变量来展示数据。典型的对比类图表有柱形图、条形图、折线图和雷达图。构成型图表，顾名思义，就是在同一维度下的数据结构、组成或占比关系。构成型图表可以是静态的或是随时间变化的。最典型的构成型图表就是饼图、环状图，还有堆积柱形图、条形图、面积图。关联型图表主要用于展示数据之间存在的关系。例如，散点图、气泡图主要通过图形的颜色、位置、大小的变化展示数据的关联性；分布型图表通常用于展示连续数据的分布情况，并通过图形的颜色、大小、位置的连续变化展示数据的关系；散点图、直方图、正态分布图、曲面图的表现方式都能体现数据的分布关系。阿贝拉的图表建议书主要是为数据分析用户使用，对于设计师或非数据专业的人士来说略为复杂。国外一个数据分析网站就根据阿贝拉的设计模式，从数据集的构成方式，或变量的类型给用户提供了一个"瀑布流"式的选择图表（图9-25）。用户可以根据自己的数据类型，按图索骥并最终确定可选择的图表类型。

信息可视化设计概论

图 9-25　国外数据分析网站提供的数据可视化模板选择路线

　　数据图表的选择也同样遵循图表设计的原则和方法。数据可视化就是根据用户需求，将枯燥、复杂的数据提炼成更简洁直观的视觉信息。美国著名计算机科学家、马里兰大学人机交互实验室的主任本·史奈德曼教授是人机交互领域的专家，他曾经指出：可视化的目的是得出见解而不是炫耀图片。信息设计中的图像是帮助用户理解主题的工具。1986年，他出版了《设计用户界面：有效的人机交互策略》(现在已是第6版)并提出了广受欢迎的交互设计的八项黄金法则：一致性原则、快捷性原则、反馈性原则、闭合性原则、渐进性原则、返回性原则、控制性原则、简约性原则。2003年，史奈德曼又出版了专著《信息可视化的技艺：阅读与思考》，从信息传达的一致性、清晰性、易读性、新颖性等几方面为信息与数据的可视化设计提供了思考和解读。

思考与实践

一、思考题

1. 地图和插画地图的区别是什么？插画地图如何分类？
2. 阿尔贝托·开罗的雷达图对信息设计师有何启示？
3. 信息图表有哪几种类型？请用图示的方式解释其范畴和联系。
4. 举例说明插画图表和插画地图的设计标准。
5. 信息图表设计的原则是什么？信息图表主要包括哪些设计要素？

6. 如何选择数据图表的模板？其中的依据是什么？

7. 为什么说信息设计师的职业是机器所无法替代的？

8. 以新冠病毒防控为主题创作一幅科普宣传海报，需要有数据元素。

二、小组讨论与实践

现象透视：东京2020奥运会组委会发布了由日本著名设计师广村正彰团队设计的2020年东京奥运会体育图标（图9-26）。奥运图标属于图形符号的一种，可以最大限度方便来自世界各地的运动员和观众交流与沟通。

图9-26　广村正彰团队设计的2020年东京奥运会体育图标

头脑风暴：图形符号设计或标识设计是信息设计中非常重要的环节。信息图表是视觉语言的呈现。图标设计要求风格统一、简洁明快、美观生动、可识别性强，特别是能够体现出事物的本质特征和属性。

方案设计：调研本地区的美食特色，然后通过分组合作的方式，对各类地方小吃、特色产品、旅游产品等进行图形符号的设计。然后通过讨论与相互观摩，设计出具有本地特色美食地图和相关文创产品的开发方案。

第10课　动态可视化设计

　　动态可视化或者动态信息设计是与新媒体息息相关的艺术表现形态。动态可视化又被称为MG动画或图形动画，主要是指通过AE、PR、AI或者Animate、C4D等软件，借助动画技术、影视特效等手段来展示与传达信息内容的动画形式。虽然图形动画是伴随着数字技术登上历史舞台的新媒体形式，但艺术家们对图形动画、动态影像、音乐MV等的探索却有着更悠久的历史。本课将系统阐述图形动画发展简史，重点介绍图形动画与可视化之间的关系以及图形动画的视觉语言特征。21世纪的图形动画具有多元化、多手段、多渠道和跨界性与综合性的特征以及广泛的应用领域。本课还将通过案例研究来梳理当代图形动画的特点和设计流程与方法。

10.1　图形动画发展简史
10.2　图形动画与可视化
10.3　图形动画的视觉语言
10.4　图形动画的主要特征
10.5　图形动画的应用类型
10.6　音乐MV与图形动画
10.7　图形动画设计流程（一）：从概念到分镜
10.8　图形动画设计流程（二）：从原型设计到影片推广

10.1　图形动画发展简史

1. 图形动画的早期历史

动态可视化或者动态信息设计（infographic motion design）是与新媒体息息相关的艺术表现形态。动态可视化又被称为 MG 动画或图形动画（motion graphic），主要是指通过 AE、PR、AI 或者 Animate、C4D 等软件，借助影视特效等综合技术来展示与传达信息内容的动画形式。虽然从 20 世纪 90 年代后期的 Flash 动画算起，MG 动画只有 20 多年的历史，但艺术家对动态影像的艺术探索却有着更悠久的历史。音乐实验动画大师奥斯卡·费辛格可说是抽象音乐动画的开山鼻祖。他曾经拍摄了一系列抽象图形的影片，将声音具象化、视觉音乐化、音乐可视化的观念推向主流市场。他把影像与音乐做对位处理，将动态影像或动画元素与交响曲的音乐节奏同步，这种伴随节奏的动画产生了各种有趣的变形（图 10-1）。

图 10-1　奥斯卡·费辛格 1936 年的抽象动画《小快板》画面截图

为了记录和表现图形的变幻，费辛格专门制作了一部切蜡机（waxslicing machine）。这部机器同时操作摄影机的快门及一组切蜡装置，当刀片将预先准备好的"彩色瓷土混蜡块"切下一薄片而露出横切面的肌理纹路时，快门便自动开启拍下此画面。如此反复操作直到蜡块切完为止。奥斯卡·费辛格将磁石粉与蜡加热，再倒入旋转中的冷油脂，制造出切片机所需的蜡块。制作过程中许多巧合因素使一些特殊的图案得以出现，如展开的玫瑰图案、逆向旋转的同心圆环等图像。1922—1926 年间，他使用自己发明的"切蜡机"技术制作了大量的艺术短片。费辛格通过音画对位和节奏匹配，使观众能够伴随着音乐，对银幕上的动态画面产生丰富的联想。

由此，活动的图画、戏剧化的声音、不寻常的编排技巧形式成为先锋艺术家们对运动影像或抽象动画的探索主题。这种即兴编排创作大师，包括奥斯卡·费辛格、约翰·惠特尼、诺曼·麦克拉伦、菲丝和约翰·胡伯利等人。他们往往有较深的美术背景和对时间、节奏、

空间和音乐的强烈兴趣。这些独立动画电影往往是个人化的、痛苦的、探索的和诙谐的实验作品，也包括政治的、个人化故事，或对抽象时空的感受。其遵循设计方法包括对称或循环的、配合音乐节奏的或其他探索性的技巧。通常以不连续、非线性、抒情的、流动的、抽象的美术设计元素的画面为主。运动影像或抽象动画的探索与20世纪早期构成与表现主义、至上主义和德国包豪斯设计理论有着密切的渊源和思想联系。1940年，迪士尼的长篇音乐动画《幻想曲》（图10-2）受德国动画师奥斯卡·费辛格的影响，在抽象线条、图案与音乐上做对位的搭配，视觉上以通俗人物结合古典音乐形成音画同步，这部音乐动画首次以长篇电影的形式走上大众娱乐舞台。

图 10-2　迪士尼早期的长篇音乐动画《幻想曲》的画面截图

2. 早期实验电影的探索

除了动画外，早期的实验电影艺术家也从另一个角度对运动影像进行了研究。20世纪20年代，先锋影像艺术家受到"机器美学"的影响，纷纷从事影像艺术实验，抽象电影动画在该时期达到巅峰。例如，法国的雷欧普·叙尔瓦奇和德国的维京·艾格林分别创立了抽象动画的美学理论。该时期的先锋艺术家和动画师的经典作品包括华特·鲁特曼的《乐曲1~4号》；维金·艾格林的《对角线交响曲》；汉斯·里希特的《序曲》和《赋格曲》；费尔南德·莱热的《机械芭蕾》；还有杜尚和曼·雷的《动画剧场》。其中，艺术家汉斯·里希特、维京·艾格林等人从抽象的概念出发，将绘画或摄影运用在动画创作上，可说是运用动画技巧追求艺术新形式的画家。艾格林1924年的《对角线交响乐》（图10-3），就是这类作品的经典。

3. 麦克拉伦和惠特尼的贡献

二战后，艺术家对动态影像和图形动画的研究仍未停步。加拿大著名动画大师诺曼·麦克拉伦在其代表作之一的《色彩交响曲》（图10-4）中就对运动的线条或波纹的音乐节奏进行了创作研究。他通过逐格拍摄基本的图像元素，借助图像的跳动与变形呈现出有如音乐般的律动，由此深入探索了基于"帧间"的动画节奏与图形变幻的美学形式。

图10-3 艾格林（左1）、里希特（左2）和鲁特曼的作品（右1、右2）

图10-4 加拿大著名动画师麦克拉伦的《色彩交响曲》的画面截图

麦克拉伦认为：动画不是动的画，而是画出来的运动。因此，他的许多作品都是以研究运动和节奏为核心。他通过实验各种材料和声音，如抽象图形、实物、色彩、定格和音乐，构成了一部部流动的视觉交响乐。诺曼·麦克拉伦是动画界最有影响力的动画大师之一。在他的艺术生涯中，他的短片赢得了147个奖项，远远超过其他众多的独立动画制作人。麦克拉伦毕生对音乐与动画关系的探索与实践，不仅为人们认识和理解动画艺术的本质提供了一个参照系，而且也成为当代动画研究者探索图形动画和动态影像理论的基石。

美国实验动画家、作曲家约翰·惠特尼是将计算机图像引入电影工业的第一人。他在20世纪50年代后期开始进行实验，将控制防空武器的计算机化机械装置用于控制照相机的运动，

由此制作了不少图形动画短片与电视广告节目片头。惠特尼还成功地将音乐、实验影像和计算机图像联系在一起。在20世纪60年代，惠特尼开始借助计算机制作动画短片。惠特尼认为他的实验动画是以"数字和谐"的方式和动画音乐的节奏与韵律相吻合的。1975年，他拍摄的数字动画短片《蔓藤花纹》（图10-5）成为巅峰之作。惠特尼通过数字曲线的无穷变化，如万花筒般呈现出各种五彩花瓣。这些几何图案充满迷幻与想象力，让人们首次领略了计算机图案与动画的绚丽多彩。他的作品被动画界认为是"开创性的计算机电影"。

图10-5　惠特尼的数字动画短片《蔓藤花纹》（1975年）截图

1911年，构成与表现主义鼻祖康定斯基在其著名的《点·线·面——抽象艺术的基础》中试图说明如何通过点、线、面这样的基本元素的变形，来达到生命力的表现。在《论艺术的精神》中，康定斯基将这种形式主义美学充分展开，论述了包括线条、面、色彩等形式因素的生命力和艺术表现力。100多年来，无数的动画师、实验影像艺术家和独立动画导演们都在孜孜不倦地用各种艺术实践诠释、补充或发展康定斯基的理论，动态影像无疑是动态可视化设计的源头，这些早期的影像通过各种丰富的视觉，体现了节奏感、韵律感、动感、空间感、速度感、视觉张力等艺术特征。

10.2　图形动画与可视化

图形动画应用于商业领域已经有数十年的历史。早在20世纪60年代，系列电影《007》的片头设计师莫里斯·宾德就采用了MG动画。第一部007电影《诺博士》开场的射击动画视觉冲击感极强：老式相机的快门中的一个刺客，行走时突然转身，用38毫米口径手枪面向观众射击，之后鲜血自上流下，随后展开了闪烁彩灯中的字幕（图10-6）。该片头沿用至今并成为007电影的标志。2002年，由梦工场电影公司出品，大导演斯蒂文·斯皮尔伯格指导，

莱昂纳多·迪卡普里奥和汤姆·汉克斯主演的犯罪电影《猫鼠游戏》（Catch Me If You Can，图 10-7）上映。影片讲述了 FBI 探员卡尔与擅长伪造文件的罪犯弗兰克之间的猫抓老鼠的故事。该片开始的 150 秒复古风格的 MG 动画隐喻了正片中的所有细节。

图 10-6　系列电影《007》的 MG 动画片头的画面截图

图 10-7　电影《猫鼠游戏》的 MG 动画片头的画面截图

MG 动画或动态影像设计从分类上更接近于图形设计。同理，动态可视化设计也属于可视化设计的子集。二者的区别主要在用途上。动态影像设计通过使用动画或电影技术来制作动态影像或动画，产品主要应用在电影片头、电视栏目包装、网站或手机动效设计、展览特效设计等领域。除了电影片头外，电视频道中开场动画、三维台标动画以及结尾动画等多采用 MG 的表现形式。而动态可视化除了动态特效外，科普性、新闻性和客观性往往是其表现

的重点。动态可视化需要对数据图表进行展示，用旁白等方式来推进叙事进程，对非故事性内容的侧重使得这类动画更接近于特定的人群。动态可视化主要用于新闻、科普、学术与教育领域，部分用于企业品牌包装和产品推广、展览、广告、营销等目的，这些都要求有一定的信息时效性。例如，2008年美国金融危机之后，许多人都对"次级贷款"和"垃圾债券"如何能够引发全球性的金融风暴一头雾水。2009年，独立媒体设计师乔纳森·贾维斯适时在社交网络上推出《十分钟懂金融危机》的图形动画（图10-8）。该8分钟动画片用简洁清晰的图形、由浅入深的讲解和丝丝入扣的分析，成为从数据上解读金融危机风暴的简明教科书。

图10-8 图形动画《十分钟懂金融危机》的画面截图

虽然动态可视化设计与MG动画的用途有所差别，但这两个领域常常不分彼此。MG动画设计师可以是传统图形设计专业的毕业生，他们可以通过自学动画软件和视听语言等专业知识弥补自己的不足。同样，动态可视化设计师也可以是有电影或动画制作背景的专家，尽管他们需要将信息图形、数据、图表等内容或其他元素集成到他们现有的知识体系中。电影和电视节目、新闻节目的MG动画往往还需要摄影、版式设计和动态图形设计等专业知识。随着社交媒体和在线传媒的发展，动态影像设计和动态可视化也成为广告营销、企业形象推广和公共宣传的重要表现形式。全球技术公司思科预测，到2022年，所有网络流量中的82%将是视频形式，营销人员和广告设计师会将大部分精力集中在制作高质量的视频节目和动态影像的内容上。

10.3 图形动画的视觉语言

观念和表达是动画的灵魂。动画作者必须具有视觉思维，这在图形动画中更加重要。相对于剧情动画来说，图形动画的特殊性在于其符号的象征意义。如果说，传统剧情动画，如《白雪公主》主要依赖"演员角色"的表演和戏剧性情节来取悦观众，图形动画则是主要依靠观众对象征性"幻变"图形的感悟和对可视化信息体验所激发的情感来打动观众。正如传媒大师麦克卢汉指出的：漫画和图形作为"冷媒介"需要观众的参与和顿悟才能领略其中的美感。

从这一点上看，图形动画的主要优势在于能够简洁、准确而生动地诠释思想和观念。正如动画产业奠基人沃尔特·迪士尼先生所指出的：动画不是为娱乐而生，动画可以表达人类的任何思维，因此是人际交流中最有效、最明确的工具。娱乐仅仅是动画的表象，象征性与观念性才是动画的灵魂（图10-9）。图形动画在视觉语言上的独特性正是动画本质属性的体现。

> **动画可以表达人类的任何思维，这使它成为人际交流中最有效、最明确的工具，尽管它的设计意图只是为了迅速带给大众娱乐。**
> Animation can explain whatever the mind of man can conceive......
> 沃尔特·迪士尼（1901—1965）

图10-9　动画产业奠基人沃尔特·迪士尼先生对动画本质的阐述

作为实验动画的继承者和新媒体时代的新兴产物，图形动画从诞生到发展，从奥斯卡·费辛格时期算起，经历了近百年的发展与传承，并在数字时代绽放出绚丽的色彩。这一方面是源于数字技术的迅猛发展和制作手段的与时俱进，而更重要的是，由于信息可视化的发展，人们才能将数据、图形和动画三个领域相结合并形成较为完整的视觉语言体系。沿用电影艺术中"视听语言"的概念，图形动画语言即是其运用视觉和听觉语言进行叙述和表现思想、阐释意义和传达信息的一套体系。新媒体传播、平面设计和影像艺术是图形动画语言的基础。

1. 图形动画与平面设计语言

从表现形式上看，图形动画语言带有平面设计的诸多特征，服从平面设计原则和规律。平面设计与视觉传达的理论对图形动画有着深刻的影响。在视觉风格上，不同于传统动画偏写实的造型和画面风格，图形动画讲究点线面、构图、色彩等原则和规律，形成了图形化的视觉风格，较为普遍的扁平化、极简线条和瑞士风格等都与平面设计、信息可视化密切相关。图形动画不再考虑还原现实，而是使用抽象、极简、符号化的设计元素，在新媒体传播中简明清晰，吸引眼球。另外，不同于传统动画以角色表演传情表意，图形动画多以抽象化、符号化的图形进行表意。它将物体的形态进行高度提炼，加以隐喻和象征的手法形成符号和图标，或者将数据精炼为图表，用以表达和解释较为抽象复杂的概念和意义。同时，符号化的图形设计将设计元素标准化，大大缩短了制作周期，降低了制作成本，表现出极大的适应力和衍生力。在构图上，图形动画更为讲究构图排版、图底关系、骨骼构成等原则。例如，"平面排版式""空间透视型""图形中心式""平面动画型"等构图形式，都是重点表现字体与图形的组合空间关系，以及如何将点、线、面等元素进行空间排列的方法。正是由于源自平面设计，图形动画对画面的构成更为重视，不仅具有连环画或PPT般清晰的逻辑性，而且对画面内容与元素的解析也更为丰富。例如，澳大利亚漫画家和动画导演谭书安制作的MG动画《到来》（*The Arrival*，图10-10）就体现了图形动画如漫画书般的超现实与丰富的图形表现力。

2. 图形动画与视觉隐喻

图形动画在故事设计中同样具有独特性。首先，图形本身必须提供足够具体的信息，使观众对角色、情景和故事的起因有充分的理解。图形不仅要提供情节发展的信息，还必须要包含隐喻。这种隐喻使得动画超越了故事情节而延伸到其所代表的具有关联性的领域中——体现出科学、政治、社会或经济问题的解读；品牌与产品的推广可以通过动感酷炫的图形变

图 10-10　澳大利亚动画导演谭书安的 MG 动画《到来》画面截图

化来激发观众的情感。对于图形动画脚本作者来说，熟悉视觉语言和形式非常重要。视觉写作既要掌握讲故事的基本技巧，又要将在此提到的象征性关联渗透到故事中。所有动画图像都是高度浓缩的符号，它是故事及其视觉体现的原创性的核心。

此外，传统动画比较忌讳用文字在画面中进行直接说明，图形动画则将大量文字和图表用于主题提示和信息说明，让受众以最直接的方式准确获取信息（图 10-11）。文字在图形动画中被设计成符号性图像，具有了图像指示与文字表达的双重作用，既能引发传播受众形象上的情感认同，又能加深其意义上的认知理解。图形动画的动态视觉语言不同于传统动画以角色表演、场面调度等来实现，而是以信息可视化来思考图形的运动，如图形元素自身的形变、性质变化和空间中的位移等。另外，图形动画篇幅短小，视觉流畅性则显得更为重要。因此

图 10-11　哔哩哔哩动画短片《警察蜀黍，就是这个人！》截图

在转场应用上更为丰富，特别是无技巧转场的使用频率极高。图形动画还可以通过图层叠加组接画面，比传统动画的分镜头的剪辑更加高效快捷，因此长镜头的运用在图形动画中非常普遍，一镜到底的表现手法可以制造出酣畅淋漓的视觉流畅感。

结合了数据、图形和动画三者的优势，图形动画的视听语言具有更大的表现空间，在包容性、适应性和互动性上远超传统电影和电视。此外，图形动画突破了实景拍摄、真人表演的限制，也不仅限于动画角色表演、故事叙述的模式。随着影视后期加工与特效技术的不断演进，图形动画可以实现各种抽象、夸张、复合或超现实的创意设计，成为影视片头、包装、广告、MV 和品牌推广的最佳媒介之一。西班牙一家动画公司 Binalogue 为客户设计的以未来人类为主题的手机 App 产品广告（图 10-12）就体现出了 MG 动画的这种优势。

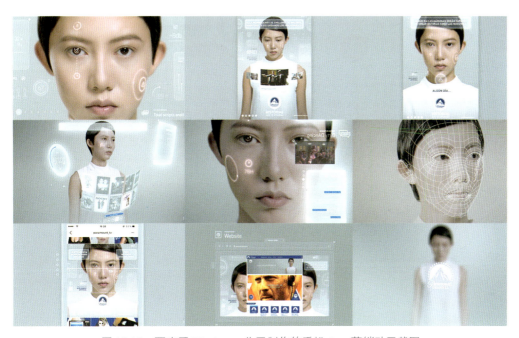

图 10-12　西班牙 Binalogue 公司制作的手机 App 营销动画截图

10.4　图形动画的主要特征

在 21 世纪信息时代，人们的生活与工作模式已经与新媒体息息相关。图形动画契合了新媒体传播"短、平、快"的要求，形成了独有的视听语言。受新媒体传播、平面设计和影像艺术的影响，图形动画通过发挥自身的优势，如快节奏、客观性、多样化和信息量大等特征，迅速成长为新媒体时代最受欢迎且最具发展潜力的传播形式。图形动画被称为"流媒体时代的新闻杂志"，它既遵循图形设计、色彩构成、版式布局等设计原则，又符合动画原理、电影语言等动态影像规律，将视觉传达、意义阐释和互动体验等多学科优势加以融合。它不仅在技术上呈现数字化和模块化，而且在艺术上符合后现代艺术的解构与重组、混搭与跨界的美学特征。

从历史发展的角度看，新媒体与动画的联姻是 20 世纪科学与艺术相结合大趋势的一部分，也是信息时代动画艺术多样化与大众化的重要里程碑。从整体上看，图形动画具有多元化、多手段、多渠道和跨界性与综合性的特征（图 10-13）。多元化主要指制作手段、类型和表现

媒介、观看渠道、盈利模式、制作群体和观众等的多元化。图形动画可以通过 AE 和 C4D、手机录像剪辑、App 快速动画、PPT 动画 /AN 动画等多种丰富手段来完成。

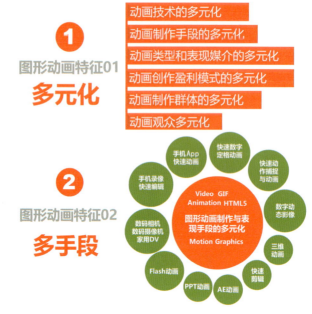

图 10-13　图形动画具有多元化和多手段的特征

除了多元化和多手段外，图形动画的特征还包括多渠道、混合媒介、交互性、流行性、时效性和网络传播性等（图 10-14，上）。图形动画从类型上包含数字短片、CG 动画、GIF 动图、视频剪辑和 HTML5 动画等。从知识体系上看，图形动画还有着综合性（6 种表现类型和 6 个跨界交叉领域）的特征，是图形＋动画＋数据的特殊艺术形式，不仅涉及插画、信息图表设计，而且与影视特效、设计研究等有着密切的联系（图 10-14，下）。此外，图形动画还有扁平化、图形化、图表化、符号化、抽象化、风格化、流行性和波普性等表现风格

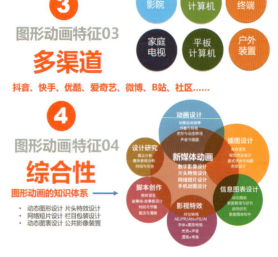

图 10-14　图形动画还具有多渠道和综合性的特征

（图 10-15）。图形动画往往采用"一分钟看懂×××"或者"三分钟告诉你×××"为题，不仅节奏快、信息量大，而且能快速切入主题，与人们手机时代的快节奏生活相适应。

图 10-15　图形动画具有扁平化、符号化、流行性和波普性等风格

10.5　图形动画的应用类型

从图形动画的应用场景来说，大致可以分为以下 5 种类型。

1. 企业品牌推广和产品营销类

企业品牌推广和产品营销是图形动画最主要的应用场景，大约占全部图形动画总数的三分之一以上。在视频流媒体时代，图形动画能够带来更强的相关性、趣味性和个性化，图形动画不仅可以讲述产品故事，还可以向观众展示如何使用产品或服务。例如，西班牙新媒体动画公司 Binalogue 为英国文化协会制作的营销动画《你和社交媒体》（图 10-16）就是范例。该动画以社交媒体为出发点，通过信息、人物、字体与图形之间的互动，反映了全球化时代社交媒体的基本特征和英国文化协会的推广策略。

2. 科普类与新闻诠释类

科普与新闻领域也是图形动画最重要的应用场景之一。特别是在自媒体、视频媒体爆发增长的时代，人们更需要清晰、准确和有用的知识与技能。科普动画内容相对客观、中立或者偏学术性、知识性和大众性，采用了"摆事实、讲道理、晒图表、拉家常"的表现方式，通俗易懂，为观众所青睐。在网络上，很多涉及低碳环保、节能减排或生态健康等科普内容都是 MG 动画表现的焦点（图 10-17，上）。

新闻/媒体类图形动画以时效性和普及型为核心，强调新闻的二次挖掘和解读，并通过大众喜闻乐见的形式加以传播。传统的新闻报道，无论是杂志、报纸还是电视，多是通过语言、文稿、插图或图表来展示，这对于当下手机一代来说应该是落伍的形式。新媒体环境成长起来的受众，习惯于多环境、快餐式获取信息并且偏重视觉化、娱乐化的新闻信息内容。图形动画可以用卡通幽默的方式来展示新闻故事（图 10-17，下），还可以通过深度解读，挖掘出这些现象背后所蕴含的深刻哲理。

信息可视化设计概论

图 10-16　英国文化协会的营销动画《你和社交媒体》截图

图 10-17　科普动画《化学、节能建筑与绿色城市》（上）和新闻动画（下）截图

此外，图形动画还可以通过旁白、单口相声和对白相声的叙述形式来解说品牌故事、讲解科普知识和评述社会热点，成为结合了新闻性、教育性和娱乐性的新的传播形式。例如，国内由爱奇艺打造的系列图形动画《飞碟说》，就以娱乐性的知识解说为卖点，每集围绕一个热点展开并挖掘热门事件知识点，以幽默生动的旁白解说和简洁流畅的动画来吸引受众，由此创造了动画传播的传奇。因此，用音乐＋说唱＋图形动画来代替语言新闻，这也成为网络新闻媒体抓取流量的"绝招"。

3. 操作演示类和 UI 界面类

软件和编程、人工智能、大数据与信息可视化的巨大市场需求，使得在线学习成为大热门。同时，如何操控手机的各种 App？如何进行 App 原型设计与演示？这类在线教育与培训课程早已成为抖音、哔哩哔哩、YouTube 上面最热门的短视频。相比录课式网络课堂教学，图形动画不仅更简洁、更生动、更清晰，而且文件量更小，也更适合在手机等移动设备上阅读。随着制作技术的进步，图形动画也早早摘掉了"图形"的帽子，"混合媒介""混搭技术"与"视觉多样性"已成为这种动画的突出特点，包括数字化手绘、剪纸、拼贴、定格、真人视频抠图、C4D 三维动画、视频剪辑合成、字幕特效等多种形式都成为图形动画的表现方式，这也使得图形动画成为在线软件教育的新宠（图 10-18，上）。UI 界面演示类图形动画是借助 AE 实现动画特效，如点击、滑动、翻页、放大或是各种酷炫的效果（图 10-18，下）。使用图形动画不仅可以向客户展示原型设计或者 App 的创意，还可以让客户能够提前判断软件的功能

图 10-18　微软 Office 365 宣传动画（上）和手机 UI 界面转场动画（下）截图

设计、交互设计、色彩风格或导航方式的可行性，帮助设计团队更好地与客户进行沟通。UI动画在设计方案答辩或者与技术团队沟通时必不可少。

4. 动态插图和 GIF 动图类

在数字媒体与手机人人普及的时代，还在用静态标志设计品牌形象就显得非常落伍。因此，动态插图、动态标志或者更酷炫的动画标志应运而生。动态标志的流行不仅适应新媒体的发展，更重要的是能为读者带来新的感受和体验，也是一种改善品牌营销的绝佳方法。例如，鼠标悬停动画就可以将交互性和特效相结合。同样，设计师借助 SVG（矢量图形）和 CSS 动画，也可以创建一些令人惊叹的动态信息插图（图 10-19，上）或 LOGO 图标和品牌的动画效果（图 10-19，中），而文件尺寸比传统动画要小很多。不仅如此，动态插图和标志也给平面设计带来了新思维，推动了视觉传达采用更新颖的品牌塑造方法。

图 10-19　动态插图动画（上）动态标志（中）与 GIF 动画（下）的截图

GIF 动图可以说是伴随互联网一起成长的可视化符号的范例。无论是早期的流氓兔、兔斯基、阿狸、绿豆蛙、张小盒、小破孩等动画表情包，还是后来的手机 Emoji、QQ 秀等，都伴随了一代人的成长。在数字媒体时代，GIF 动画也突破了"表情符号"的局限，成为功能强大的社交媒体交流工具之一。GIF 动图兼有平面图形与动画的双重属性，可以快速实现

基于网络的交流和内容分享，如信息传达、故事梗概、幽默短片、网络段子等（图 10-19，下）。GIF 动图的发展经历了由简单到复杂、由黑白到彩色、由表情动画到复杂动画；由平面到三维，由社交到品牌塑造这样一个逐步丰富，逐步自然化、人性化的过程。

5. 视觉特效和简历类

影视特效、片头设计和电视栏目包装是图形动画最早涉足的领域，也是图形动画最成功的商业领域。早在网络媒体出现之前，图形动画就涉足频道包装、片头、广告、MV 和舞台特效等业务。当代数字视觉特效的范围更加广泛，除了传统的动画、动态媒介、实验影像和互动装置外，还与新媒体平台业务有着多处重叠，如网剧包装、抖音、快手类视频 App 特效包装、HTML5 交互式营销等。和传统的基于演员和 3D 酷炫制作的电影电视片头和广告相比，图形动画更趋向于新媒体，色彩对比更强，风格也更加扁平化（图 10-20）。这种视觉特效包装也成为毕业生简历设计的标准。图形动画简历高效、简洁、清晰、视觉冲击力强，能够最大限度地彰显作者的艺术修养和技术表现能力（图 10-21）。

图 10-20　视觉特效与影视片头类图形动画的截图

图 10-21　图形动画简历高效、简洁、清晰、视觉冲击力强

10.6 音乐MV与图形动画

　　MV 全称 Music Video，翻译为中文即"音乐录像"或"音乐视频"之意，指通过艺术家对音乐的解读并将音乐可视化的一种视觉影像艺术类型，它拓展了音乐的传播形态。1940年，迪士尼的长篇动画《幻想曲》是首次以长篇电影的形式，将音乐视觉化的尝试。MV 与图形动画有着不解之缘，除了音乐实验动画大师奥斯卡·费辛格，早期实验影像大师艾格林、里希特和鲁特曼以及早期计算机图形动画大师约翰·惠特尼的作品外，20 世纪 60 年代中期的音乐电影《黄色潜水艇》（Yellow Submarine，图 10-22）也是特别值得一提的里程碑事件。20 世纪 60 年代，轰轰烈烈的波普艺术不仅影响了服装、设计、绘画、工业设计和建筑风格等，同样对电影产生了重要的影响。1968 年，由加拿大著名导演乔治·杜宁执导的音乐动画片《黄色潜水艇》上映。该片是由"披头士"乐队主唱约翰·列侬和保罗·麦卡特尼参与编剧和插曲创作的一部前卫音乐动画。它是一部反迪士尼叙事风格的动画，集插图艺术、波普画风和流行音乐为一体，代表了波普时代"扁平化"的艺术风格对电影和动画的影响。

图 10-22 《黄色潜水艇》中的拼贴手法、视幻风格和波普艺术

1.《黄色潜水艇》的时代特征

　　与传统迪士尼动画唯美人物造型、浪漫故事情节全然不同，《黄色潜水艇》游走于现实与非现实之间，非常吻合披头士 20 世纪 60 年代中晚期偏爱的超自然冥想的主张。乔治·杜宁通过借鉴波普艺术的拼贴和视幻风格，将处理后的照片素材和插画融入动画，使该片成为20 世纪 60 年代的超现实动画代表作。该片在 1968 年首映，随即被全球影坛推崇为里程碑之作。《黄色潜水艇》结合了 20 世纪 60 年代蔓延全球的自由风与创新的动画技术，为电影产业开创出全新类型电影。影片曾经荣获 1968 年纽约影评人学会与 1969 年美国国家影评人学会特别成就奖。迪士尼公司和皮克斯公司首席创意官约翰·拉塞特曾经高度评价了该片："作为一个动画片的粉丝与电影导演，我要向《黄色潜水艇》的艺术家致敬，这部革命性的作品为我们现在多样化的动画世界做了铺路的工作。"《黄色潜水艇》的故事并不复杂，叙述了披

头士在老船长的引领下，以黄色潜艇保卫疆土花椒国，对抗邪恶的蓝色坏心族的故事。片子一开始以乔治·马丁的弦乐引入海底世界的花椒国。这是一个祥和、充满快乐的桃花源。谁知好景不长，恶棍蓝色球心族（Blue Meanies）破坏了花椒人民快乐的日子，老船长弗瑞德因此征召披头士奋起抗争，并招兵买马，以破釜沉舟之心联手将恶魔赶走。该片的主题是"你需要的就是爱"，强调邪不压正、暴力必亡的理念。在《黄色潜水艇》中，随处都能看到的色彩缤纷的图像、视幻体验以及游戏性的叙事组合，成了该时期波普与时尚文化的最佳诠释（图10-23）。

图 10-23　音乐动画《黄色潜水艇》讲述了一个花椒国发生的故事

《黄色潜水艇》是多种风格的拼贴动画。该片以"披头士"为原型，通过他们乘坐黄色潜水艇的种种奇遇为线索，打造了这部非比寻常的音乐剧。片中就有迷幻摇滚、未来风格、奇幻动植物以及超现实的海底景观世界。片中还有许多有趣的隐喻，包括维多利亚时代的机械、涂鸦式画面、象征迪士尼的小丑（米老鼠）以及各种视错觉图像（图10-24），这些不同的风

格和主题在影片中反复出现，使得该片成为波普艺术影视风格的经典。《黄色潜水艇》的上映改变了整个世界。出色的音乐、惊艳的画面和时代精神使得当年的狂热粉丝为之着迷和呐喊。

图 10-24 《黄色潜水艇》中的拼贴手法、视幻风格和波普艺术

英国著名动画导演、编剧约翰·哈拉斯曾说过：《黄色潜水艇》是"20 世纪 60 年代末的图形样式目录"。这部音乐虽然动画剧情相对松散，但却如"数据库"一般，将各种元素混

搭成为具有 MV 风格的"娱乐秀",如波普和欧普艺术(光效应艺术,Optical Art)、人物剪影、拼贴、图案、视觉幻象、时代象征(超人、梦露、宇航员、球队和科学怪人等)以及装饰性字体、射线和各种奇形怪状的荒诞隐喻等(图 10-25)。而动画中的超现实动物、怪异机械以及图形特效更是令人眼花缭乱,目不暇接。《黄色潜水艇》通过动画、音乐与广告的"混搭",

图 10-25 《黄色潜水艇》将各种元素混搭成为具有 MV 风格的"娱乐秀"

开拓了娱乐产业的新模式,也成为随后各种数字音乐动画所竞相模仿的对象。

2. 图形动画与音乐 MV 的多样化形态

随着数码影像的普及,MV 与图形动画的结合已经成为流行的趋势。例如,风靡日本的日美混血女歌手倖田未来在其流行的演唱专辑《missing/IT'S YOU》中加入了大量的动画元素(图 10-26),由此产生了视幻和超现实的效果。视幻和超现实动感源于 20 世纪 60 年代的欧普艺术的尝试。欧普艺术是 20 世纪 60 年代流行于欧美的一种主要的非具象派艺术运动。其特点是利用几何图形的视错觉制造炫目的幻象效果。图形动画可以通过视错觉产生各种运动幻觉和炫动色彩效果,成为结合动感音乐的最佳组合。音乐节奏的跳跃性与非线性使得图形动画有了更自由的创意舞台,也推动了音乐可视化的发展。

图 10-26　歌手倖田未来演唱专辑《missing/IT'S YOU》画面截图

在新媒体时代,依靠科技来产生迷幻的动画效果也是艺术家将音乐与动画、装置和现场表演相结合的一种尝试。例如,通过计算机编程语言可以产生视幻效果的分形几何图案。通过编程产生的这些数字图案或"迷幻动画"可以带给观众超现实的动感体验。例如,意大利艺术家马可·布兰比亚创作的纽约新标准酒店视频壁画《文明三部曲》(2012 年)就采用了超现实视幻动画的形式,将该酒店变成了一个魔幻的世界。当人们乘坐电梯自下而上时,就可以分别欣赏到天堂、人间和黑暗世界(图 10-27)。近几年,图形动画开始和音乐 MV、潮流歌手演唱会等形式相结合,成为网络视频、DVD 音乐碟、电视音乐频道节目吸引年轻观众群体的重要手段。

图 10-27　纽约新标准酒店视频壁画《文明三部曲》（2012 年）画面截图

10.7　图形动画设计流程（一）：从概念到分镜

图形动画制作的流程结合了信息可视化设计和动画设计的方法，通常按照文案、脚本、图形、动画、后期五大步骤来进行（图 10-28）。该过程同样符合信息产品的设计过程，即从战略层、范围层、结构层、框架层到表现层的步骤。

1. 项目策划与客户沟通

创建图形动画需要综合各方面的知识与技能。从战略层、范围层、结构层、框架层到表现层，每个步骤都有各自的目标，这些对于最终作品的成功必不可少。一般来说，任何创意项目都应以甲、乙双方的项目启动会议开始。该过程可以通过电话、视频会议或双方见面会谈来确定。为了建立客户与设计团队间的信任关系，必要的见面沟通环节不可或缺。虽然通过视频会议形式的交流是一个节约成本的方法，但美国麻省理工学院的一项研究表明：面对面往往是最有效的交流形式。这个阶段任务包括：①确定目标、内容与受众；②确定作品媒介形式、主题与风格；③确定项目预算与工期。

2. 设计方案和文字脚本

通常来说，设计方案和文字脚本是乙方提交客户的第一份文件。文字脚本、大纲、草图和故事梗概对于后期的故事板设计和分镜设计非常重要。这份设计草案通常包括文字概述、脚本草图、画外音和屏幕上的文字。由于脚本内容和故事情节是任何视频或动态图形的基础，因此故事脚本和后面的场景和动画设计最好是一体化的过程。一个设计项目的成功往往需要收集各方面的反馈意见，因此，设计师、策划师、用户研究人员、动画师和项目经理可以集体进行头脑风暴和细节规划。这种方法可确保故事情节能够引人入胜，并与后续的设计和动画风格很好地配合。在确定作品呈现风格时，也可以参考目前网络上的各种图形动画资

信息可视化设计概论

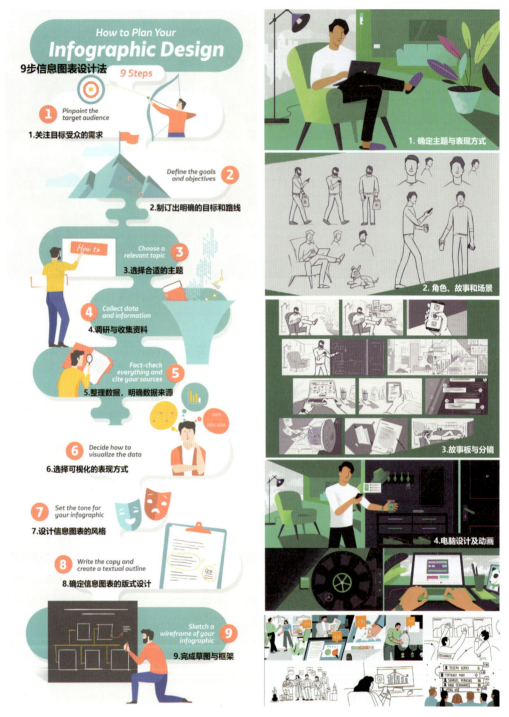

图 10-28　信息可视化设计流程（左）与图形动画设计流程（右）

源，如著名的设计师作品交流网站 Dribbble 或 Adobe 旗下的设计资源和交流网站 Behance 等（图 10-29）。

图 10-29　Dribbble 网站（左）与 Behance 网站（右）的截图

3. 故事板与分镜设计

当前面的设计方案获批后，设计团队将继续进行深入的故事与场景设计。在此阶段，设计师和动画师将分镜画面草图、配音文字、场景与动画结合在一起组成故事板，使最初的文字方案视觉化，成为更加栩栩如生的视觉故事。根据该项目包含的预算、时间表和制作工艺等诸多因素，故事板草图的复杂程度可能会有所不同。传统的分镜头本是一些图画或草图的集合，看上去就像是连环画，记录了动画从开始到结束的整个过程，包括时间律表、场景、动作、旁白、音乐、转场和特效等。通常传统分镜头故事板格式包括镜号、画面 + 转场标注、景别、解说或对白、音效和备注。虽然有这些标准，但故事板也并非标准化，往往会根据动画导演的要求采用更灵活的方式。故事板是动画片中最重要的部分，根据这些线索动画师就能知道在成片中哪些是主要的情节（图 10-30）。早期故事板多数是动画师手绘在卡纸律表上。现在也有很多故事板软件，设计师可以通过 iPad 等手绘工具直接进行设计。此外，图形动画的艺术指导、项目经理和客户也会参与该过程，并对作品的颜色、字体和插图风格等进行最

图 10-30　传统动画制作的故事板格式

后确认（图10-31）。

图10-31　动画师利用iPad等手绘工具绘制的故事板

10.8　图形动画设计流程（二）：从原型设计到影片推广

1. 动画原型设计

故事板确定之后，插画、图形或动态元素设计就是最重要的工作。这个阶段需要设计师对动画元素，如人物造型、道具、场景、字体、动态图形、数据图表等多种动画原件或原型进行设计。例如，设计师需要用 Adobe Illustrator 2020 进行图形设计，需要用 Photoshop 2020 对相关图像进行抠图、加工，随后这些图形元素需要导入 After Effects 2020 中进行动画合成。不同风格的图形动画往往需要的合成组件差别很大，有的仅仅是扁平化图形元素；还有的则需要将视频、三维图形、文字和平面图形进行分层叠加（图10-32）；还有的需要有真人表演抠像。例如，亚马逊公司推广 Kindle 电子书阅读器的广告短片就采取了真人定格+后期特效的表现方式（图10-33）。

2. 前期配音准备

视觉效果并不是图形动画的唯一组成部分，在动画前期的脚本设计中通常会包含画外音，包括旁白、解说、背景音乐和动画音效等。因此，为了保证音画同步和流畅的视听效果，录制的画外音可能就是视频声音的一部分。选择合适的配音师对于完善图形动画的整体效果至关重要。画外音必须吸引目标受众，并且必须与影片的艺术风格一致。例如，旁白或解说的风格应该严肃还是诙谐？是选择年轻女性的娓娓道来，还是老成持重专家的侃侃而谈？应该

图 10-32　不同风格的图形动画意味着工作量的不同

图 10-33　亚马逊公司推广 Kindle 电子书阅读器的广告短片（真人定格）

选择年轻的声音还是成熟的声音？是否要选择背景音乐？因此，在动画脚本的准备阶段，制作团队就确定好前期配音的人选和音效，这对于动画工作的顺利完成是必不可少的环节。

3. 动画制作

动画制作（AE & Motion）阶段是图形动画制作的关键性步骤。万事俱备，只欠东风，前期的脚本、设计方案、故事板、配音素材等都已到位，动画制作就是真正"主菜"的制作过程。图形动画中最常用元素就是"角色"，无论是插画人物、拟人化的图标还是机械的运动，这些角色会将观众带入场景，并通过展开故事来诠释动画的主旨。图形动画制作软件多数是用 Adobe 公司的 After Effects 或者 Animate（Flash）。其他可用的产品包括苹果公司的 Motion。由于主要面向新媒体领域，图形动画较少用 Anime Studio、Toon Harmony、Maya、Dragonframe、ZBrush 和 Moho 等专业动画工具，但也会采用 C4D、Adobe Dimension、RoughAnimator 等软件来增强表现力。例如，美国媒体公司 JibJab Media 就采用真人照片+三维建模+剪贴的方式制作了大量的新闻动画。该公司制作的三维新闻动画《奥巴马归来》（He's Back Obama），就通过幽默感、戏剧性、夸张感和趣味性，塑造了"反恐超人"的奥巴马形象（图10-34）。该动画通过三维角色+剪纸拼贴的方式，使得奥巴马带有了美国漫画英雄的色彩。

图 10-34　网络拼贴三维新闻动画《奥巴马归来》画面截图

4. 音画同步与音效设计

严格来说，音画同步和音效设计并非是动画完成以后的"锦上添花"，而是几乎与动画制作同步进行的流程。除了录音师对动画声音进行调整和编辑外，音效设计师还需要针对图形动画中角色的行为，如运动、碰撞、摔倒、搏斗等画面添加各种音效。此外，调音师还得对音乐的音量进行调整，以配合动画中语音的速度。如果音乐不够长，则需要复制音乐，如果幸运，音乐会正好添加到动画的末尾结束，但多数情况下，动画师需要对音乐进行剪辑以实现无缝过渡。

10.7 节中的 3 个步骤和本节中的 4 个步骤就是图形动画制作的流程，该过程可以用图 10-35 来总结。

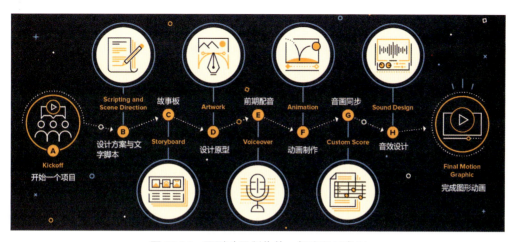

图 10-35　图形动画制作的一般流程示意图

当完成图形动画的制作后，制作团队还面临着最后一项任务：发布和推广该产品，这也是整体流程的一部分。在如今碎片化的时代，短视频、H5 等早已成为商业宣传的重要载体，而在明星代言出现审美疲劳的当下，越来越多的广告商也开始把目光投向动画领域。动画营销在助力品牌形象年轻化、精准针对喜爱二次元的年轻群体方面的效果十分突出。因此，对动画产品发布和推广应该有明确的策划方案。例如，著名的设计师作品交流网站 Dribbble 或 Adobe 旗下的设计资源和交流网站 Behance 等都是扩大工作室知名度，吸引客户或者同行的重要渠道。动画企业的知名度与品牌的影响力往往是需要实力、作品、口碑与人气的积累。

图形动画的营销与推广还可以通过博客、微博、哔哩哔哩、抖音和微信等社交媒体来进行。特别是动态的或交互式的信息图表或图形动画、GIF 动画等，都是一种信息量大并具有一定观赏性和吸引力的传播媒介。例如，科普系列图形动画《飞碟说》自 2012 年 12 月上线以来，在优酷视频的自媒体主页已经发布了 1500 多条图形动画，拥有 10.4 亿点击量、粉丝 181 万，由此可见图形动画在新媒体平台下的传播优势。动画发布完成后，制作团队还需要整理作品库/素材库/资料库。动画制作过程中检索和收集到的图片、模板、角色、音乐、场景、数据和文献等，都是可以反复使用的素材，同时也是动画工作室最重要的无形资产之一。

思考与实践

一、思考题

1. 为什么说实验动画大师奥斯卡·费辛格是图形动画的鼻祖？

2. 图形动画的发展受到哪些艺术流派的影响？

3. 图形动画与动态可视化之间有何联系与区别？

4. 举例说明图形动画的特征和主要应用领域。

5. 什么是图形动画的视觉语言？图形动画和传统动画有哪些异同？

6. 图形动画制作流程分为哪些步骤？和传统动画有何区别？

7. 图形动画的设计工具有哪些？各自的特点是什么？

8. 是否可以在 iPad 上完成动画制作？哪些 App 软件可以支持？

二、小组讨论与实践

现象透视：设计师可以借助模板或插件来提升图形动画制作效率是业内普遍的共识。图形动画体量小、变形规律性强，也易于借助插件等实现快速的特效。因此，近年来，有数百成千的 AE 动画模板在淘宝网或者类似龋齿一号（GFXCamp）（图 10-36）的网站上出售或下载，这些模板也是由专业公司开发并满足消费者的需要。

图 10-36　龋齿一号网站提供的图形动画模板、脚本或素材

头脑风暴：对于动画师来说，酷炫的作品艺术效果和有限的工期往往是一对矛盾。因此，利用网络资源的素材、模板、脚本或插件无疑是更快捷的做法。但为了避免抄袭或涉及版权的问题，设计师需要对这些材料进行二次创作以保证原创性。

方案设计：分组调研网络的图形动画模板、脚本或素材。然后对这些元素的动画类型和艺术风格进行分类，并构建相关的数据资源库。在此基础上，可以针对国内 MG 动画片头普遍流行的风格，开发出具有本地特色的动画模板。

第11课　交互信息设计

　　交互设计就是指人与智能媒介之间的交互方式。早期的人机交互主要是基于触觉和视觉，而随着信息化技术的发展，基于全身体验的环境交互已成为现实。在今天的数字信息社会中，我们每时每刻都在享受着交互设计所带来的"数字化生活"的便利。因此，交互信息设计将用户与在线生活服务和信息共享融合为一体，并通过界面设计的形式构建起用户与产品、服务之间的桥梁。本课以信息界面设计为重点，系统阐述UI设计与信息可视化、界面设计简史、界面设计的基本原则与规范等内容。为了帮助读者熟悉移动媒体界面信息设计的方法，本课还深入介绍了UI设计的主要构图类型如列表与宫格、侧栏与标签、平移或滚动等。与此同时，也将综述手机H5广告设计的概念和方法。

11.1　交互信息设计基础
11.2　UI设计与信息可视化
11.3　信息界面设计简史
11.4　界面设计基本原则
11.5　iOS界面设计规范
11.6　安卓手机材质设计
11.7　UI设计：列表与宫格
11.8　UI设计：侧栏与标签
11.9　UI设计：平移或滚动
11.10　手机旗标广告设计
11.11　手机H5广告设计

11.1 交互信息设计基础

"交互"或"互动"的历史可以上溯到早期人类在狩猎、捕鱼、种植活动中的人与人、人与工具之间的关系。"交互"或"互动"一词英文为 interact,意为互相作用、互相影响、互相制约和交互感应。形容词为 interactive,即"相互作用或相互影响的"含义。"互动"在中文中原属社会学术语,指人与人之间的相互作用,分为感官互动、情绪互动、理智互动等。随着数字媒体的发展,"互动"在这一领域特指人机之间的相互影响和作用。计算机交互技术的出现,使人与人之间的情感互动转移为人与计算机之间情感的交互。简言之,"互动"可理解为人与人或人与物的相互作用,给人的感官或心理上产生某种体验的过程。

1. 交互设计的意义和价值

交互设计(interaction design,IxD)从狭义上看,就是指人与智能媒介之间的交互方式的设计。早期的人机交互主要是基于触觉和视觉,而随着信息化技术的发展,全身体验的环境交互已成为现实。例如,由日本 teamLab 新媒体艺术家团体打造的全球首家数字艺术博物馆(图 11-1)就是多感官体验的范例。此外,智慧服装、人脸识别、GPS 定位智能鞋,还有基于"互联网+"概念设计的智能家居等都是交互设计的范例。交互方式代表了不同的行为隐喻,并帮助全球十几亿人欣赏和分享照片、浏览新闻、发邮件、玩游戏或微信聊天等。所有这些事情不仅依赖于数字和工程技术的发展,而且正是交互设计,或者人性化的人机互动方式(界面设计),才能使这些数字媒体产品和服务成为贴心的伙伴、省力的助手、娱乐的源泉和亲密的朋友。

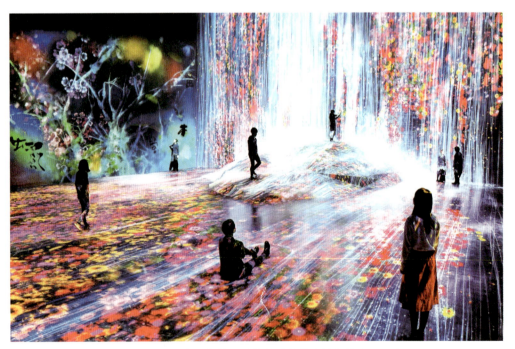

图 11-1 位于日本东京的全球首家数字艺术博物馆(2018 年)

在今天的数字信息社会中,我们每时每刻都在享受着交互设计所带来的数字化生活。每天全球都有数亿人在手机上发邮件、刷朋友圈、玩抖音、晒照片、秀美图……同样,使用微

信或支付宝付款，用地铁触摸屏查询地址，在虚拟游戏厅体验激情或是去网络咖啡厅冲浪，都受益于良好的交互信息设计。与此相反，人们也可能每天都深受拙劣交互设计的困扰。例如，在公交车站候车却无法获知下趟车何时到站；在浏览器输入一个网址后没有任何反应；一个软件或服务花上10分钟的时间还不知道如何操作。这些违反常理和人性的交互设计使得我们面对数字化生活时心有余悸。此外，还有周围的老人、儿童、残疾人和对计算机并不十分熟悉的庞大群体，这也使得交互设计的需求越来越重要。在2017年的一次演讲中，阿里巴巴董事局主席马云曾经以一个老太太在银行排队缴费所遇到的种种麻烦为例，指出："我希望支付宝能够让任何一个老太太的权利，跟银行董事长的权利是一样的。"如今，支付宝已经完全改变了我们的生活方式（图11-2）。从信息可视化上看，支付宝不仅是一种具有原创性的无现金社会解决方案，而且成为我国未来建立庞大的基于虚拟网络的社会信用体系的基础，而交互设计就是其中最重要的一环。

图11-2　支付宝的出现将把中国变成无现金交易的国家

2. 交互设计的5个基本目标

交互设计是关注人与人之间如何能够借助机器来相互沟通和相互理解的一个领域。交互设计专家琼·库珂在《交互设计沉思录》中指出："所谓交互设计，就是指在人与产品、服务或系统之间创建一系列的对话。""交互设计是一种行为的设计，是人与人工智能之间的沟通桥梁。"因此，交互设计就是通过产品的人性化，增强、改善和丰富人们的体验。无论是微信还是美团，陌陌还是滴滴打车，所有的服务都离不开对用户需求的分析。无论是老年人还是儿童，都是当今信息社会的成员，但作为特殊群体，他们也同样面临着与当下技术环境对话的困惑或障碍，而交互设计师正是通过产品设计的可视化、人性化和通用性来帮助这些特殊群体克服技术障碍的人。斯坦福大学教授、《软件设计的艺术》的作者特里·维诺格拉德把交互设计描述为"人类交流和交互空间的设计"。同样，卡耐基·梅隆大学的交互设计师、

信息可视化设计概论

斯坦福大学教授丹·塞弗在《设计交互》（*Designing for Interaction*）一书中指出："交互设计是围绕人的：人是如何通过他们使用的产品、服务连接其他人。"

除了衣食住行的生活服务外，媒体与社交是交互设计的重要考量因素之一。著名交互设计大师比尔·莫格里奇（图11-3，右上）指出：除了好用（usability）、实用（utility）、满足（satisfaction）与对话（communicative quality）功能外，我们应该再将社交（sociability）列为设计的第5要素。特别是在今天这样一个网络高速发展的时代，交互设计必须明确地将媒体与社交平台列入设计重点。莫格里奇曾担任伦敦皇家艺术学院客座教授以及美国斯坦福大学教授，他在2003年出版了该领域第一本学术专著《设计交互》（图11-3，左），系统介绍了交互设计发展的历史、方法以及如何设计交互体验原型。20世纪80年代中期，作为苹果公司第一台笔记本计算机的设计师，莫格里奇提出了"交互设计"的词汇。莫格里奇指出：当设计师关注如何通过了解人们的潜在需求、行为和期望来提供设计的新方向（包括产品、服务、空间、媒体和基于软件的交互），那他从事的工作就是属于交互设计。

图11-3　比尔·莫格里奇及其团队（右）和《设计交互》图书及封面（左）

11.2　UI设计与信息可视化

数字媒体和互联网已经彻底改变了我们与信息的互动方式。今天人们获取信息的主要方式来源于网络。随着媒体的数字化，技术和艺术的联姻打开了通往时间、虚拟空间和互动生活方式的大门。技术不仅改变了社会，同时也改变了设计的法则。电子阅读逐渐替代书籍，意味着静态的、叙事型的和线性的设计美学的终结。手机屏幕替代了海报，象征着以字体、版式、图像和图形构成的印刷世界被数字化媒体的"流动世界"所替代（图11-4）。苹果公司的简约风吹遍全球，谷歌公司的"材质设计"成为UI设计的新标准，所有这些意味着变革的到来。一种基于流动的、交互的、大众的和服务的设计美学呼之欲出。由此，基于数字媒体的设计（UI）时代正在成为设计的中心。

图11-4　触控屏幕替代了印刷，已成为数字化生活方式的基础

用户对软件产品的体验主要是通过用户界面（User Interface，UI）实现的。广义界面是指人与机器（环境）之间存在一个相互作用的媒介，这个机器或环境的范围从广义上包括手机、计算机、平面终端、交互屏幕（桌或墙）、可穿戴设备和其他可交互的环境感受器和反馈装置。在人和机器（环境）接触层面即我们所说的界面。研究人与界面的关系就是交互设计师，其主要工作内容就是设计软件的操作流程、信息架构（树状结构）、交互方式与操作规范等。交互设计师的构成除了具备设计背景外，一般都具备计算机专业的背景。专门研究人（用户）的就是用户测试/体验工程师（UE）。他们负责测试软件的合理性、可用性、可靠性、易用性以及美观性等。这些工作虽然性质各异，但都是从不同侧面和产品打交道，在小型的IT公司，这些岗位也往往是重叠的。因此，可以说界面设计师（UI设计师）就是软件图形设计师、交互设计师和用户研究工程师的综合体。

界面设计包括硬件界面和软件界面的设计。前者为实体操作界面，如电视机、空调的遥控器，后者则是通过触控面板实现人机交互（图11-5）。除了这两种界面外，还有根据重力、声音、姿势等识别技术实现的人机交互。软件界面是信息交互和用户体验的媒介。早期的UI

设计主要体现在网页设计上,随着带宽的增加和 4G 移动媒体的流行,界面设计从开始的功能导向向视觉导向转移。苹果 iPhone 智能手机的出现为界面设计打开了新的大门,2010 年以后,iOS 和安卓系统的智能大屏幕手机已经在全球迅速普及,移动互联网、电商、生活服务、网络金融纷纷崛起,界面设计和用户体验成为火爆的词汇,UI 设计开始被提升到一个新的战略高度。近几年,国内大量的从事移动网络、软件服务、数据服务和增值服务的企业和公司都设立了用户体验部门。还有很多专门从事 UI 设计的公司也应运而生。软件 UI 设计师的待遇和地位逐渐上升。界面设计已成为 21 世纪设计师的新职业(图 11-6)。

图 11-5　界面是指人与机器(环境)之间的相互作用媒介

图 11-6　界面设计已成为 21 世纪设计师的新职业

界面设计与信息可视化相辅相成。例如，人体多数生理参数，如血压、脉搏、体脂率、卡路里等信息必须依靠可视化的动态图表或数字仪表盘显示。智能手表最突出的特征就是它能够支持可交互的表盘，可以实现计时、通话、日历、天气和社交等功能。可交互表盘除了有拖曳标签、点按切换、长按通话等几种交互方式外，还可以采用语音、滑动和长按等交互方式。智能手表通过传感器监测运动/生理/健康指标（图 11-7）；通过屏幕、声音和震动完成以手机为核心的推送信息传递以及初步的社交功能。此外，新一代智能手表还可以用可视化的方式检测情感、情绪变化，特别是能够通过对身体的监测及时为用户健身提出建议。

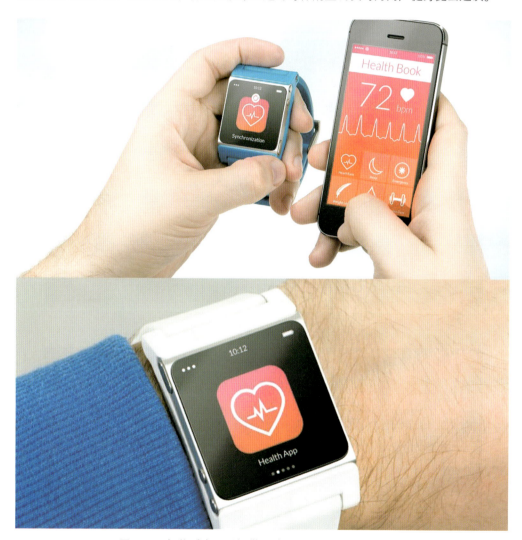

图 11-7　智能手表可以提供运动/生理/健康指标的监测

11.3　信息界面设计简史

1. 早期拟物化界面视觉风格

　　界面设计风格的变化往往与科技的发展密切相关。如 2000 年前后，随着计算机硬件

的发展，处理图形图像的速度加快，网页界面的丰富性和可视化成为设计师的追求。同时，JavaScript、Java Applet、JSP、DHTML、XML、CSS、Photoshop 和 Flash 等 RIA 富媒体技术或工具也成为改善客户体验的利器。到 2005 年，一批更仿真、更拟物化网页开始出现，并成为界面设计的新潮（图 11-8）。网页设计师喜欢使用 PS 切图制作个性的 UI 效果，例如，Winamp、超级解霸的外观皮肤，百变主题的 Windows XP 都是该时期的经典。设计师通过 PS、JavaScript 和 Flash 等技术让 Web UI 更像是一件实物，为用户带来一种更为生动的感觉，希望能借此消除科技产品与生活的距离感。此时各种仿真的 UI 和图标设计（图 11-9）生动细致，栩栩如生，成为 21 世纪前 10 年大家所青睐的界面视觉风格。

图 11-8　曾经在网页设计中流行的仿真拟物的风格

图 11-9　苹果手机界面的模仿实物纹理（skeuomorphism）风格

虽然广受欢迎，但使用拟物设计也带来不少问题：由于一直使用与电子形式无关的设计标准，拟物化设计限制了创造力和功能性。特别是语义和视觉的模糊性，拟物化图标在表达如"系统""安全""交友""浏览器"或"商店"等概念时，无法找到普遍认可的现实对应物。拟物化元素以无功能的装饰占用了宝贵的屏幕空间和载入时间，不能适应信息化社会的快节奏。信息越简洁，对于现代人就越具有亲和力，因为他们需要做的筛选的工作量大大减少了。同时，对于设计者来说，采用简洁的风格也能节省大量的设计和制作时间，因此简洁的风格更受到设计师的青睐（图 11-10）。以 Windows 8 和 iOS 7 为代表，人们已经开始逐渐远离曾经流行的仿实物纹理的设计风格。Android 5 的推出，进一步引入了材质设计（Material Design，MD）的思想，使得 UI 风格向简约化、多色彩、扁平图标、微投影、控制动画的方向发展（图 11-11）。对物理世界的隐喻，特别是光、影、运动、字体、留白和质感，是材质设计的核心，这些规则使得手机界面更加和谐和整洁。

图 11-10　省时、高效的简洁风格的手机 UI 设计

图 11-11　谷歌提出的简约、多色彩、扁平图标、微投影的 UI

信息可视化设计概论

2. 扁平化与瑞士风格的界面设计

在这个科技快速发展的时代，设计风格无疑会成为大众所关注的焦点。同样，艺术风格的流行还与媒介密切相关。近年来，以 Windows 8 和 iOS 7 为代表，扁平化设计已成为今日 UI 设计的主流。扁平化设计（flat design）最核心的地方就是放弃一切装饰效果，诸如阴影、透视、纹理、渐变等能做出三维效果的元素一概不用。所有元素的边界都干净利落，没有任何羽化、渐变或者阴影。同样是镜头的设计，在扁平化中去除了渐变、阴影、质感等各种修饰手法，仅用简单的形体和明亮的色块来表达，显得干净利落（图 11-12，上）。尤其在手机界面上，更少的按钮和选项使得界面干净整齐，使用起来格外简洁（图 11-12，下）。这样可以更加简单、直接地将信息和事物的工作方式展示出来，减少认知障碍。

图 11-12　iPhone 手机的 iOS 6（左）和 iOS 7（右）的界面

从历史上看，扁平化设计与二十世纪四五十年代流行于德国和瑞士的平面设计风格非常相似。瑞士平面设计（Swiss Design）色彩鲜艳、文字清晰，传达功能准确（图 11-13）。第二次世界大战后曾经风靡世界，成为当时影响最大的设计风格。

同时，扁平化设计还与荷兰风格派绘画、欧美抽象艺术和极简主义艺术等有关，包括以宜家家居为代表的北欧极简风格或基于日本佛教与禅宗的"性冷淡风"。例如，很多人会联想到日本无印良品 MUJI 百货店（图 11-14）。店铺中各种原色、直线条、极简或棉麻的产品，虽然不是简约单调的极致，但覆盖面广且水准稳定。日式美学最贴合的场景可能就是京都常

图 11-13　瑞士平面设计（Swiss Design）风格的海报

见的小而美的日式庭院，寂寥悠远。在这股风潮的带动下，无论是时尚、家装、产品设计、流行杂志还是餐馆、酒店或者百货店，简约主义风格都有无数的拥趸与粉丝。苹果计算机、*Kinfolk* 杂志（图 11-15）以及在城市中流行的素食、轻食等也都是佛系美学的推崇与实践的代表。

图 11-14　日本无印良品 MUJI 百货店的简约风格

图 11-15　丹麦 *Kinfolk* 杂志的时尚简约风格

3. UI 设计的核心：以人为本

扁平化设计风格是媒体发展的客观需要。随着网站和应用程序涵盖了越来越多的具有不同屏幕尺寸和分辨率的平台，对于设计师来说，同时需要创建多个屏幕尺寸和分辨率的拟物化界面是既烦琐又费时的事情。而扁平化设计具有跨平台的特征，可以一次性适应多种屏幕尺寸。扁平化设计有着鲜明的视觉效果，它所使用的元素之间有清晰的层次和布局，这使得用户能直观地了解每个元素的作用以及交互方式。特别是手机因为屏幕的限制，使得这一风格在用户体验上更有优势，更少的按钮和选项使得界面干净整齐（图 11-16）。扁平设计既兼顾了极简主义的原则，又可以应对更多的复杂性；通过去掉三维效果和冗余的修饰，这种设计风格将丰富的颜色、清晰的符号图标和简洁的版式融为一体，使信息内容呈现更清晰、更快、更实用。

此外，扁平化设计通常采用了几何化的用户界面元素，这些元素边缘清晰，和背景反差大，更方便用户点击，这能大大减少新用户学习的成本。此外，扁平化除了简单的形状之外，还包括大胆的配色和靓丽、清晰的图标（图 11-17）。扁平化设计通常采用更明亮、更具有对比色图标与背景，这使得用户在使用时更为高效。

图 11-16 扁平化 UI 设计风格有着更清晰、干净的界面

图 11-17 扁平化 UI 在图标设计上更为清晰和靓丽

在扁平化设计中，配色应该是最具有挑战的一环，如其他设计最多只包含两三种主要颜色，但是扁平化设计中会平均使用 6~8 种。而且扁平化设计中，往往倾向于使用单色调，尤其是纯色，并且不做任何柔化处理。另外还有一些颜色很受欢迎，如复古色（浅橙色、紫色、绿色、蓝色等），为了让色块更为丰富，通常每个色系会适当降低纯度形成阴影效果（图 11-18，左）。此外，部分 App 界面还可以通过相邻色之间的过渡渐变，如紫色与偏红的玫瑰色等（图 11-19）来强化视觉效果，这样通过颜色的互补再加上白色和蓝色的穿插，就可以形成特色鲜明的风格主题。

扁平化设计代表了 UI 设计的以人为本的发展方向，强调隐形设计与内容为先的原则。UI 设计开始回归了它的本质：让内容展现自己的生命力，而不是靠界面设计喧宾夺主。无论

图 11-18　扁平化 UI 界面设计中的配色系统

图 11-19　通过渐变色使得 UI 的颜色设计更为丰富

是苹果还是安卓、微软，都在更努力地使 UI 隐形或简化，让界面设计成为更好的用户体验的助手。但作为一种偏抽象的艺术语言，扁平化设计也有缺点，比如传达的感情不丰富，特别是交互效果不够明显等。扁平化设计也在发展之中，如"伪扁平化设计"的出现，微阴影、假三维、透明按钮、视频背景、长投影和渐变色等各种新尝试，这些努力会推动 UI 设计迈向新台阶。

11.4　界面设计基本原则

　　什么是优秀的界面设计？从心理学上说，无论是手机界面还是平面广告，其能够打动人心的或者说符合人性的设计就是好的设计。因此，从深层上理解，心理学家唐纳德·诺曼所

提出的本能层、行为层和反思层的设计思维应该是把握设计原则的关键。做设计的核心在于揣摩人性,而"情感化设计"归根结底就是对人性的把握和理解。《众妙之门:网站 UI 设计之道》(贾云龙、王士强译,人民邮电出版社,2010)针对界面设计提出了以下几个设计原则。

1. 简洁化和清晰化

简洁化的关键在于文字、图片、导航和色彩的设计。近年来流行的宫格+菜单的布局就是简约化的体现(图 11-20,上)。通过网格化和板块式的布局,再加上简洁的图标与丰富的色彩,亚马逊的 App 设计使服务流程更加清晰流畅(图 11-20,下)。清晰的界面不仅赏心悦目,而且能够保证服务体验的透明化。

图 11-20　简约型 UI 界面(上)和亚马逊公司的 App 设计(下)

2. 熟悉感和响应性

人们总是对之前见过的东西有一种熟悉的感觉，自然界的鸟语花香和生活的饮食起居都是大家最熟悉的。在导航设计过程中，可以使用一些源于生活的隐喻，如门锁、文件柜等图标，因为现实生活中，我们也是通过文件夹来对资料进行分类的。例如，生活电商 App 往往会采用水果图案来代表不同冰激凌的口味，利用人们对味觉的记忆来促销（图 11-21）。响应性代表了交流的效率和顺畅，一个良好的界面不应该让人感觉反应迟缓。通过迅速而清晰的操作反馈可以实现这种高效率。例如，通过结合 App 分栏的左右和上下的滑动，不仅可以用来切换相关的页面，而且使得交互响应方式更加灵活，能够快速实现导航、浏览与下单的流程。

图 11-21　电商 App 利用人们的视觉习惯进行导航

3. 一致性和美感

在整个应用程序中保持界面一致是非常重要的。一旦用户学会了界面中某个部分的操作，他很快就能知道如何在其他地方或其他特性上进行操作。同样，美观的界面无疑会让用户使用起来更开心。例如，俄罗斯电商平台 EDA 就是一个界面简约但色彩丰富的应用程序（图 11-22）。各项列表和栏目安排的赏心悦目。该应用程序采用扁平化、个性化的界面风格，服务分类、目录、订单、购物车等页面都保持了风格一致，简约清晰、色彩鲜明。

4. 高效性和容错性

设计师应当通过导航和布局设计来帮助用户提高工作效率。例如，全球最大的图片社交分享网站 Pinterest（图 11-23）就采用瀑布流的形式，通过清爽的卡片式设计和无边界快速滑动浏览实现了高效率。同时该网站还通过智能联想，将搜索关键词、同类图片和朋友圈分享链接融合在一起，使得任何一项探索都充满了情趣。因为每个人都会犯错，如何处理用户的错误是对软件的一个最好测试。它是否容易撤销操作？是否容易恢复删除的文件？一个好的用户界面不仅需要清晰，而且也要提供用户误操作的补救办法，如购物提交清单后，弹出的提醒页面就非常重要。

界面设计的核心就是应该遵循"少就是多"的原则。你在界面中增加的元素越多，用户就需要用更多的时间来熟悉。因此，如何设计出简洁、优雅、美观、实用的界面，是摆在设

图 11-22　简约但色彩丰富的俄罗斯电商平台 EDA

图 11-23　Pinterest 通过瀑布流的导航实现了高效率

计师面前的难题。扁平化设计可以理解为："精简交互步骤，用户用最少的步骤就完成任务。"层级太多，用户就会看不懂，即使看得懂，多层级导航用起来也麻烦，因此手机上能不跳转就不跳转。从心理学来说，我们可以把用户对 UI 的体验分类为感官体验、浏览体验、交互体验、阅读体验、情感体验和信息体验。依据近 10 年来国内外研究者对网站用户体验的调研，我们可以总结出界面设计的注意事项（图 11-24）。

信息可视化设计概论

	App 要素	移动媒体交互设计与 App 设计标准
感官体验	设计风格	符合用户体验原则和大众审美习惯，并具有一定的引导性
	LOGO	确保标识和品牌的清晰展示，但不占据过分空间
	页面速度	确保页面打开速度，避免使用耗流量、占内存的动画或大图片
	页面布局	重点突出，主次分明，图文并茂，将客户最感兴趣的内容放在重要的位置
	页面色彩	与品牌整体形象相统一，主色调＋辅助色和谐
	动画效果	简洁、自然，与页面相协调，打开速度快，不干扰页面浏览
	页面导航	导航条清晰明了、突出，层级分明
	页面大小	适合苹果和安卓系统设计规范的智能手机尺寸（跨平台）
	图片展示	比例协调、不变形，图片清晰。排列疏密适中，剪裁得当
	广告位置	避免干扰视线，广告图片符合整体风格，避免喧宾夺主
浏览体验	栏目命名	与栏目内容准确相关，简洁清晰
	栏目层级	导航清晰，收放自如，快速切换，以 3 级菜单为宜
	内容分类	同一栏目下，不同分类区隔清晰，不要互相包含或混淆
	更新频率	确保稳定的更新频率，以吸引浏览者经常浏览
	信息版式	标题醒目，有装饰感，图文混排，便于滑动浏览
	新文标记	为新文章提供不同标识（如 new，吸引浏览者查看）
交互体验	注册申请	注册申请和登录流程简洁规范
	按钮设置	对于交互性的按钮必须清晰突出，确保用户清楚地点击
	点击提示	点击过的信息显示为不同的颜色以区分于未阅读内容
	错误提示	若表单填写错误，应指明填写错误并保存原有填写内容，减少重复
	页面刷新	尽量采用无刷新（如 Ajax 或 Flex）技术，以减少页面的刷新率
	新开窗口	尽量减少新开的窗口，设置弹出窗口的关闭功能
	资料安全	确保资料的安全保密，对于客户密码和资料加密保存
	显示路径	无论用户浏览到哪一层级，都可以看到该页面路径
阅读体验	标题导读	滑动式导读标题＋板块式频道（栏目）设计，简洁清晰，色彩明快
	精彩推荐	在频道首页或文章左右侧，提供精彩内容推荐
	内容推荐	在用户浏览文章的左右侧或下部，提供相关内容推荐
	收藏设置	为用户提供收藏夹，对于喜爱的产品或信息，进行收藏
	信息搜索	在页面醒目位置，提供信息搜索框，便于查找所需内容
	文字排列	标题与正文明显区隔，段落清晰
	文字字体	采用易于阅读的字体，避免文字过小或过密
	页面底色	不能干扰主体页面的阅读
	页面长度	设置页面长度，避免页面过长，对于长篇文章进行分页浏览
	快速通道	为有明确目的的用户提供快速入口
	友好提示	对于每一个操作进行友好提示，以增加浏览者的亲和度
情感体验	会员交流	提供便利的会员交流功能（如论坛）或组织活动，增进会员感情
	鼓励参与	提供用户评论、投票等功能，让会员更多地参与进来
	专家答疑	为用户提出的疑问进行专业解答
	导航地图	为用户提供清晰的 GPS 指引或 O2O 服务
	搜索引擎	查找相关内容可以显示在搜索引擎前列
信任体验	联系方式	准确有效的地址、电话等联系方式，便于查找
	服务热线	将公司的服务热线列在醒目的地方，便于客户查找
	投诉途径	为客户提供投诉或建议邮箱或在线反馈
	帮助中心	对于流程较复杂的服务，帮助中心进行服务介绍

图 11-24　根据 App 构成要素总结的设计注意事项

11.5　iOS界面设计规范

对于移动媒体的界面设计师来说，理解界面的技术构成、布局规则和设计标准是至关重要的事情。作为移动媒体界面的先行者，苹果公司多年来对 iOS 的设计规范进行了深入的研究，并向第三方设计师和软件开发商提供了详细的参考手册。2014 年，腾讯 ISUX 用户体验部完整翻译了苹果公司官方的《iOS 8 人机界面指南》，为国内的设计师提供了详细的苹果手机的设计规范。其中，"为 iOS 而设计"（Designing for iOS）包含三大原则：①遵从，UI 能够更好地帮助用户理解内容并与之互动，但却不会分散用户对内容本身的注意力；②清晰，各种大小的文字应该易读，图标应该醒目，去除多余的修饰，突出重点；③深度，视觉的层次和生动的交互动作会赋予 UI 活力并让用户在使用过程中感到惊喜。苹果公司建议设计师无论是修改或是重新设计应用都可以尝试下列方法：①去除了 UI 元素让应用的核心功能呈现得更加直接；②直接使用 iOS 的系统主题让其成为应用的 UI，这样能给用户统一的视觉感受（图 11-25）；③保证所设计的 UI 可以适应各种设备和不同操作模式。

图 11-25　直接使用 iOS 系统（下方导航栏）实现快速导航

苹果公司认为：虽然明快美观的 UI 和流畅的动态效果是 iOS 体验的亮点，但内容始终是 iOS 的核心。例如，天气应用 App 早期都采用模拟天气实景的设计，但最近更流行卡片式的简约表现风格：时尚颜色，气象图标，加上动态显示的温度和当地气候变化数据让用户一目了然（图 11-26）。设计中应该尽量减少视觉修饰和拟物化图标设计，渐变和阴影有时会让 UI 元素显得很厚重，会抢了内容的风头。保证清晰度以确保内容始终是核心。让最重要的内容和功能清晰，易于交互。留白不仅可以让重要内容和功能显得更加醒目，而且可以传达一种平静和安宁的视觉感受，它可以使一个应用看起来更加聚焦和高效。适当使用同框版式中的对比色，可以使字体无论在深色和浅色背景上看起来都更清晰干净。iOS 的系统字体自动调整行间距和行的高度，使阅读时文本清晰易读，无论何种大小的字号都表现良好。

信息可视化设计概论

图 11-26　卡片简约风格的天气类 App 界面设计

对于图标和图形的设计，苹果公司在《iOS 8 界面设计指南》中也给出了建议。该指南说明："每个应用都需要一个漂亮的图标。用户常常会在看到应用图标的时候便建立起对应用的第一印象，并以此评判应用的品质、作用以及可靠性。以下几点是你在设计应用图标时应当记住的。当你确定要开始设计时，需要参考苹果不同规格手机的图标尺寸规格（图 11-27）。图标是整个应用品牌的重要组成部分，设计师应该将图标设计当成一个讲故事以及与用户建立情感连接的机会。最好的图标应该是独特、整洁、打动人心和让人印象深刻的。一个好的图标应该在不同的背景以及不同的规格下都同样美观。"该书还指出：所有的图标或图形设计都确保较高的分辨率。显示照片或图片时请使用原始尺寸，并不要将它拉伸到大于 100%。

图 11-27　苹果公司在 iOS 8 手册中规定的图标设计规范

苹果公司进一步建议用深度和两侧的空间拓展来体现界面的层次信息。例如，在一个提供民宿旅游的 App 上，用户可以通过手指左右滑动来选择自己心仪的房间，通过进一步单击带有房间和价格的图片，这个页面就可以进一步向下滑动展开，并显示订房日期选择页面（图 11-28）。这样就可以在有限的空间展示更多的信息，而无须翻页。同样，通过可视化图表信息，也可以在有限的空间提供更丰富的内容，如计步器曲线、燃烧卡路里曲线、健身时间以及体重的变化等信息（图 11-29）。

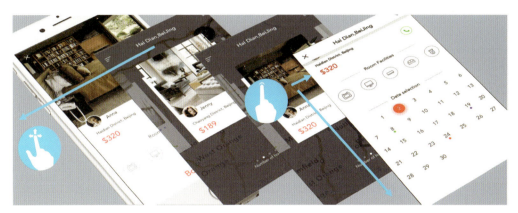

图 11-28　民宿旅游 App 用左右和上下的滑动来呈现更多的信息

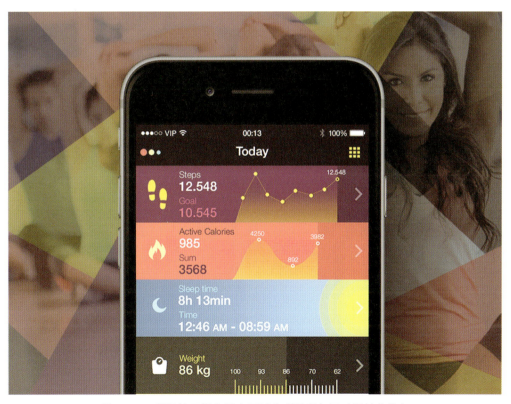

图 11-29　手机的可视化图表可以直观呈现与运动相关的信息

11.6 安卓手机材质设计

苹果公司对于 iOS 8 界面设计提供了设计指南，同样安卓系统也有类似的设计说明书。谷歌公司早在安卓 5.0 和 6.0 的版本中，就使用了材质设计或者卡片式设计的规范。2014 年，谷歌发布了《材质设计规范手册》。这个手册定义了新的 UI 设计准则。该文件指出：我们挑战自我，为用户创造了崭新的视觉设计语言（图 11-30）。该语言除了遵循经典设计定则，还汲取了最新的科技，秉承了创新的设计理念。MD 的核心是一种底层系统，在这个系统的基础之上，可以产生构建跨平台和超越设备尺寸的统一体验（图 11-31）。

图 11-30　谷歌公司的材质设计手册定义了新的 UI 设计准则

图 11-31　卡片设计系统可以用于不同的设备

1. 谷歌公司材质设计的规范

按照谷歌公司的说法，材质设计就是构建一种卡片式容器，这个材质是刚性、不可弯曲的，其厚度为1个虚拟像素。材质构成界面的容器（或平台），无论是动画、字体、色彩、图像、版式或组件都是在这个材质上呈现的。这个对象与现实生活中的物理对象具有相似的性质（图11-32）。在现实生活中，卡片材质可以被堆积或粘贴，但是不能彼此交叉穿过。虚拟的光线照射使场景中的材质对象投射出阴影，45°照射的主光源投射出一个定向的阴影，而环境光从各个角度投射出连贯又柔和的阴影。环境中的所有阴影都是由这两种光投射产生的，阴影是光线照射不到的地方，包括直射光的阴影、散射光的阴影以及直射光和散射光混合投影。

图11-32　卡片式框架可以包含字体、图像和图标等信息

该手册规定，刚性材质遵循虚拟的牛顿物理学的规则，如不能折叠、不能彼此穿越以及不能改变厚度。这些材质在颜色、宽度、形状和层次关系上可以自由改变，同样也可以产生或自然消失（动画中的放大缩小），它总是带有投影可以用来承载或显示各种内容，如图像、

信息可视化设计概论

文字、视频等。实体的表面和边缘阴影提供基于真实效果的视觉体验，熟悉的触感让用户可以快速地理解和认知。实体的多样性可以呈现更多反映真实世界的设计效果，但同时又绝不会脱离客观的物理规律。光效、表面质感、运动感是用于解释物体运动规律、交互方式、空间关系的关键。真实的光效可以解释物体之间的交互关系、空间关系以及单个物体的运动。

2. 材质设计中的色彩与布局

谷歌公司借鉴了传统的印刷设计，如排版、网格、空间、比例、配色和图像，并在这些平面设计基础之上形成了材质设计的思想。基于这种理念而设计的界面不但可以愉悦用户，而且能够构建出视觉层级、视觉意义以及视觉聚焦。设计师通过精心选择色彩、图像、合乎比例的字体、留白，可以构建出鲜明、形象的用户界面，让用户沉浸其中。例如，材质设计的颜色表达生动、鲜活、大胆而丰富，这与单调乏味的周边环境形成鲜明的对比。强调大胆的阴影、渐变、投影和高光可以引出意想不到且充满活力的颜色。传统设计大多采用的色彩为2~4种颜色，而材质设计的色彩运用达到了6~8种之多，所以，色彩的运用无疑是这种设计最重要的特征。同样，材质设计的图标去掉了拟物化的大部分特征，更多是用色彩来表现，用色彩来刺激人的视觉达到更好的功能性。为了帮助设计师尽快熟悉材质设计的颜色构成规律，该手册还提供了详细的UI调色板。该调色板以一些基础色为基准，通过增加灰度为不同操作环境提供一套完整可用的颜色规范。基础色的饱和度是500。最深为900，最浅为100。调色板通过同色系的颜色搭配营造了和谐、统一的感觉，也成为设计应用程序主题色调、导航和窗口的依据（图11-33）。材质设计通过强烈的色彩对比度使人能在第一时间发现信息。同时，相对于拟物化的设计少了更多的细节，增加了图标对人视觉上的刺激，使人机交互变得更加及时与高效。

图11-33　色彩的运用是卡片设计重要的特征之一

卡片式布局能够把信息、图像、文本、按钮、链接等一系列数据整合到各种矩形方框中。

这些模块可以分层、堆叠、移动或放大到全屏幕尺寸。这种布局不仅能够最大化利用手机的空间，而且界面清爽干净，内容一目了然。而矩形的设计也能够完美体现 UI 设计的简洁美。苹果 iOS 7 使用了毛玻璃堆叠层级的方式，而安卓系统则大量使用了带阴影的剪纸效果（图 11-34）。

图 11-34　全屏网页的卡片式风格设计

3. 谷歌公司 UI 设计的参考规则

在谷歌公司的卡片设计手册中，给出了界面设计的几条规则。

（1）了解光线的物理性质：设计师应仔细考虑如何使用阴影和渐变，使元素看起来更加真实。这对于卡片式设计而言是非常重要的，因为它涉及了卡片的"真实感"。如果阴影投在各个角落边上，这种卡片式的体验可能就会被破坏掉。

（2）确保 UI 在黑白两色下能够正常使用：设计的第一步就是要抛弃颜色（图 11-35）。这将能够让你明确地把设计重点放在实用性和内容上。设计师应该在设计的最后一步再添加颜色，颜色对 UI 设计只是起到点缀的作用。

（3）不要吝啬使用留白：请先给你的卡片一些空白的空间，之后再去慢慢缩减这部分空白。留白是帮助你组织和分离各种元素的良师益友。

（4）掌握分层文字的艺术：一定要使用一个明确的、清晰的颜色或图案作为背景（图 11-36）。为了确保文本看起来效果更好一些，可以使用一个黑暗的色调来进行叠加，如把文字放进一个"盒子"里，或者是尝试虚化背景图。

（5）知道如何创建与排版对比：无论是用大卡片还是小卡片，或是用更多的文字还是更

图 11-35　通过线框图设计的手机页面原型

图 11-36　背景颜色或图案的设计对于视觉呈现非常重要

少的文字进行组合，其实最重要的是要把这些元素有机地配合起来，达到吸引用户注意的目的。给卡片加以美化润色是一种取悦用户的好方法。例如，把阴影元素加进卡片中就会使用户感到更加亲切自然。

11.7　UI设计：列表与宫格

　　今天的新媒体无处不在，虚拟正在改变着现实。从休闲旅游到照片分享，从淘宝购物到美团外卖，移动互联网和大数据已经渗透到我们生活的每一个角落。移动媒体的 UI 界面设

计几乎无处不在（图 11-37）。界面设计师担负着沟通现实服务与虚拟交互平台的重任。其中，信息导航是产品可用性和易用性的显著标志。合理的布局设计可以使信息变得井然有序。不管是浏览好友信息，还是租赁汽车，完美的导航设计能让用户轻松、流畅地完成所有任务。目前界面的信息导航方式主要是以苹果 iOS 和安卓系统为代表。国内的手机厂商，如华为、小米等也都形成了自己个性化风格的主题和 UI 风格，如精致情怀的高颜值主题、华丽或扁平风格的图标、更加青春靓丽的色彩搭配等，成为各大手机厂商争奇斗艳的亮丽风景，也使得 UI 设计成为软件产品中最能吸引眼球的标志。

图 11-37 移动媒体的界面设计几乎无处不在

目前智能手机 UI 与内容布局开始逐步走向成熟和规范化。其导航设计包括列表式、宫格式、标签式/选项卡式、平移或滚动式、侧栏式、折叠式、图表式、弹出式和抽屉式等。这些都是基本布局方式，在实际的设计中，我们可以像搭积木一样组合起来完成复杂的界面设计，例如，顶部或底部导航可以采用选项卡式，而主面板采用宫格的布局。另外要考虑到用户类型和各种布局的优劣，如老年人往往会采用更鲜明简洁的条块式布局。在内容上，还要考虑信息结构、重要层次以及数量上的差异，提供最适合的布局，以增加产品的易用性和交互体验。本节和 11.8 节、11.9 节将分别介绍几种信息导航设计方式。

1. 列表式手机导航界面设计

列表菜单式是最常用的布局之一。手机屏幕一般是列表竖屏显示的，文字或图片是横屏显示的，因此竖排列表可以包含比较多的信息。列表长度可以没有限制，通过上下滑动可以查看更多内容。竖排列表在视觉上整齐美观，用户接受度很高，常用于并列元素的展示，包括图像、目录、分类和内容等。多数资讯 App、电商 App 和社交媒体都会采用列表式布局（图 11-38）。它的优点是层次展示清晰，视觉流向从上向下，浏览体验快捷。采用竖向滚动式设计也是多数好友列表或搜索列表的主要方式，用户可以通过上下滑动浏览更多的内容。为了避免列表菜单布局的过于单调，许多 App 界面也采用了列表式 + 陈列式的混合式设计（图 11-39）。

信息可视化设计概论

图 11-38　列表式菜单是最常用的手机界面布局之一

图 11-39　列表式 + 陈列式的混合式 UI 设计

2. 宫格式手机导航界面设计

宫格式布局是手机 UI 界面最直观的方式。可以用于展示商品、图片、视频和弹出式菜单，如著名照片特效应用程序 PhotoLab 的设计（图 11-40）。同样，这种布局也可以采用竖向或横向滚动式设计。宫格式采用网格化布局，设计师可以平均分布这些网格，也可根据内容的重要程度不规则地分布。宫格式设计属于扁平化设计风格的一种，不仅应用于手机，而且在电视节目导航界面，在苹果 iPad 和微软 Surface 平板计算机的界面中也有广泛的应用。它的优点不仅在于同样的屏幕可放置更多的内容，而且更具有流动性和展示性，能够直观展现各项内容，方便浏览和更新相关的内容。

在手机导航中，九宫格是非常经典的设计布局。其展示形式简单明了，用户接受度很高。

图 11-40　照片特效应用程序 PhotoLab 的界面设计

当元素数量固定不变为 8、9、12、16 时，适合采用九宫格。九宫格往往和选项卡式相结合，使得桌面的视觉更丰富（图 11-41，中）。在这种综合布局中，选项卡的导航按钮项数量为 3~5 个，大部分放在底部方便用户操作，而九宫格则以 16 个按钮的方式排列，通过左右滑动可以切换到更多的屏幕。选项卡式适合分类少及需要频繁切换操作的菜单，而上面的九宫格或陈列馆适合选择更多的 App。

图 11-41　宫格式的 UI 经常与选项卡布局相结合

3. 混合式手机导航界面设计

宫格式布局主要用来展示图片、视频列表页以及功能页面。宫格式布局会使用经典的信息卡片（paper design）和图文混排的方式来进行视觉设计。同时也可以结合栅格化设计进行不规则的宫格式布局，实现"照片墙"的设计效果。信息卡片和界面背景分离，使宫格更加清晰，同时也可以丰富界面设计。瀑布流的布局是宫格式布局的一种，在图片或作品展示类网站，如 Pinterest、Dribbble（图 11-42）设计中比较常见。瀑布流布局的主要特点是通过所展示的图片让用户身临其境，而且是非翻页的浅层信息结构，用户只需滑动鼠标就可以一直向下浏览，而且每个图像或者宫格图标都有链接可以进入详细页面，方便用户查看所有的图片。国内部分图片网站，如美丽说、花瓣网也是这种典型的瀑布流布局。宫格式布局的优点是信息传递直观，极易操作，适合初级用户使用。丰富页面的同时，展示的信息量较大，是图文检索页面设计中最主要的设计方式之一。但缺点在于其信息量大，所以使得浏览式查找信息效率不高。因此，许多宫格式布局也结合了搜索框、标签栏等来弥补这个缺陷。

图 11-42　Dribbble（上）和 Pinterest（下）的宫格式布局

11.8　UI设计：侧栏与标签

侧栏式布局也称作侧栏菜单，是一种在移动页面设计中频繁使用的用于信息展示的布局方式。如果说，宫格式布局是从网页时代就开始出现，并通过网页设计影响到手机移动界面设计，那么，侧栏式布局可以说是根据手机屏幕特点设计的布局方式。手机界面的侧栏式布局大多是通过点击图标查看隐藏信息的一种方式，受屏幕宽度限制，手机单屏可显示的数量较少，但可通过左右滑动屏幕或点击箭头查看更多内容，不过这需要用户进行主动探索。它比较适合元素数量较少的情形，当需要展示更多的内容时，采用竖向滚屏则是更优的选择（图 11-43）。

图 11-43　手机 UI 设计中的侧栏式布局

侧栏式布局的最大优势是能够减少界面跳转和信息延展性强。其次，该布局方式也可以更好地平衡当前页面的信息广度和深度之间的关系。折叠式菜单也叫风琴布局，常见于两级结构的内容。传统的网页树状目录就是这种导航的经典。用户通过点击分类菜单可展开并显示二级内容（图 11-44）。侧栏菜单在不用的时候是隐藏的。因此它可承载比较多的信息，同

图 11-44　折叠式菜单可以在同屏展示更多的信息

289

时保持界面简洁。折叠式菜单不仅可以减少界面跳转,提高操作效率,而且在信息架构上也显得干净、清晰,是电商 App 的常用导航方式。在实现侧栏式布局交互效果时,增加一些交互上的新意或趣味性,比如折纸效果、弹性效果、翻页动画等,可以增强侧栏布局的丰富性。

标签式布局又称选项卡(tab)布局,是从网页设计到手机移动界面设计都会大量用到的布局方式之一。标签式布局最大的优点便是对于界面空间的高重复利用率。所以在处理大量同级信息时,设计师就可以使用选项卡或标签式布局。尤其是手机 UI 设计中,标签式布局真正发挥其寸土寸金的效用。图片或作品展示类 App 如 Pinterest 就提供了颜色丰富的标签选项,淘宝 App 同样在顶栏设计了多个选项标签(图 11-45)。对于类似产品、电商或者需要展示大量分类信息的 App,标签栏如同储物盒子一样将信息分类放置,对于 App 网页的清晰化和条理化是必不可少的。此外,从用户体验角度来讲,一味地增加 App 页面的浏览长度并不是一个好方法,当用户从上到下浏览页面时,其心理也会从仔细浏览变成走马观花式的快速查看。在手机移动界面中,一般手机页面的长度不会超过 4~5 屏,所以利用标签式布局可以很好地解决这样的问题,在信息传递和页面高度之间提供了一个有效的解决方案。

图 11-45 标签式 UI 使得信息的分类更清晰

作为标签式网页的子类,弹出菜单或弹出框也是手机布局常见的方式。弹出框把内容隐藏,仅在需要的时候才弹出并可以节省屏幕空间。弹出框在同级页面进行,这使得用户体验比较连贯,常用于下拉弹出菜单、地图、二维码信息等(图 11-46)。但由于弹出框显示的内容有限,所以只适用于特殊的场景。

图 11-46　弹出菜单或弹出框是 App 常见的 UI

11.9　UI设计：平移或滚动

　　平移式布局是移动界面中比较常见的布局方式。大平移式布局主要是通过手指横向滑动屏幕来查看隐藏信息的一种交互方式。这种设计语言来源于经典的瑞士图形设计原则，并成为微软 Metro Design（城市地铁标识风格）设计语言。在 2006 年，微软公司的设计团队首次在 Windows 8 的界面中引入了这种设计语言，强调通过良好的排版、文字和卡片式的信息结构来吸引用户（图 11-47）。微软将该设计语言视为"时尚、快速和现代"的视觉规范，并逐渐被苹果 iOS 7 和安卓系统所采用。使用这些设计方式最大的好处就是创造对比，可以让设计师通过色块、图片上的大字体或者多种颜色层次来创造视觉冲击力。对于手机 UI 设计来说，由于交互方式不断优化，用户越来越追求页面信息量的丰富和良好的操作体验之间的平衡，平移式布局不仅能够展示横轴的隐藏信息，而且通过手指的左右滑动，可以横向显示更多的信息，从而有效地释放手机屏幕的容量，也使得用户的操作变得更加简便。

　　对于手机屏幕来说，通常的屏幕尺寸都是固定的，以三星 S8+ 为例，屏幕为 6.2 英寸，分辨率为 1440×2960 像素。所以页面信息的广度更多是在纵向区域来展示的，平移式布局的使用使得信息在手机屏幕的横向延展成为可能，可以非常有效地增加手机屏幕的使用效率。这种设计样式使页面的层级结构变少，用户避免了一次次地在一级和二级页面之间切换。对于 iOS 平台，随着 iOS 10 系统的逐步更新，对于手机屏幕横向空间的利用也变得更加频繁。同样，Android 系统也支持了平移布局为主的左右滑动。一般在设计平移式布局时，主要根据卡片式设计进行设计，如旅游地图的设计就可以采取左右滑动的方式（图 11-48，左）。左右滑动的卡片还可以采用悬停、双击等方式跳转到详细页，这样会给用户一种现实操作感，就像是在真实滑动一张张卡片似的，体验感会更加优化。在设计平移动式的卡片时，最好能够考虑圆角的大小以及投影等各个参数的效果，以使视觉设计更加优化。如果结合了缓动或加速的浏览方式，还能带给用户趣味的体验。

信息可视化设计概论

图 11-47　微软 Metro Design 的网页设计风格

图 11-48　采取左右滑动的 App 页面 UI 设计

对于手机界面来说，无论是平移设计还是上下滚动设计，都是为了最大限度地利用手机的屏幕空间。对于一些需要快速浏览的信息，如广告图片、分类信息图片和定制信息等，就可以考虑采用平移扩展的布局（图 11-49，左），一般以横向三四屏的内容最为合适，可以设计成手控双向滚动的模式。如果是大量的图片或视频等，就可以考虑采用上下滚动的布局（图 11-49，右），通常可以考虑四五屏的长度，如果太长则用户会失去耐心。对于 iOS 系统，

这些图片圆角大小建议控制在 5 像素以内，如果是 Android 系统，那就按照材质设计的要求，卡片圆角统一成 2 像素即可。平移或滚动设计也可以结合标签或宫格式布局使界面更加丰富。

图 11-49　平移或垂直滚动布局适合图片和分类广告等排列

11.10　手机旗标广告设计

　　网页或者手机 App 的通栏广告或旗标（banner）广告设计，是电子商务（简称电商）或者手机 UI 中必不可少的设计环节（图 11-50）。电子商务广义上指使用各种电子工具从事商务或活动；狭义上是指利用互联网从事商务的活动，或者就是基于互联网而产生的一种交易形式和手段，其中涉及的环节和角色分别有货物（实物或虚拟的）、商家、物流、货币与消费者。就拿网上购物这个场景来说，消费者的购买行为一部分是通过主动的"搜索"行为来完成的，另一部分则是被旗标广告吸引了注意而发生的。作为协助完成线上交易的其中一个环节，电商设计要做的是准确地把信息传达给用户，也就是通过对文字图形的处理去传递某种情绪给消费者，让消费者产生点击购买的欲望，旗标广告受欢迎程度直接关系到图片的点击率和购买转化率。

1. 旗标广告的构成要素

　　无论是活动广告还是商品广告，旗标通常的组成要素包含 4 方面：文案（标题与信息文字）、商品/模特、背景（颜色或图案）和装饰点缀物（花边或植物）。其中无论是排版还是图文处理，都有一定的规律性。阿里智能设计实验室在 2016 年推出的旗标自动创意平台——"鲁班"设计系统就是研究了大量网页旗标的设计"套路"，然后通过计算机资源搜索与"配色"和图文匹配等方式，来"自动"生成各类广告。我们在旗标设计时，也需要理解其中设计的关键之处。这里有 3 个问题非常重要：整体画面的气氛是否对路？各设计元素之间的层级关系是否准确和清晰？是否考虑了旗标所投放的环境？例如，在"双 11 淘宝节"或者周年庆/节假日促销等商家活动期间，为了表现热闹红火的喜庆气质，除了画面形式比较活泼或者动感以外，旗标经常采用大面积的暖色（红、橙及其相近色）渲染热闹氛围，让人感觉喜庆或

图 11-50　App 通栏广告是 UI 设计的重要元素

者热血沸腾（图 11-51，左）。而在夏季主题、开学主题、校园主题等彰显年轻活力的促销场合，则需要色彩丰富、饱和靓丽（主色调可以超过四五种）。在这种类型气质的旗标设计中，除去一些图形设计使画面看起来比较有设计感以外，很重要的一点就是善用大面积的高纯度色彩搭配模特使用，如聚划算打出的一系列旗标广告（图 11-51，右）就以青春靓丽的女生系列为主体，通过动感字体、高纯度色彩背景来体现大学生的群体形象。这种旗标设计借鉴了街头文化、混搭风格的时尚，显得年轻可爱，而且又带有一点特立独行、耍酷与放荡不羁的味道。

2. 生活服务类产品广告的特征

对于家庭产品（如化妆品、日用品）来说，由于针对的群体属于知性的上班族群体，广告往往采用大面积留白给人素雅的感觉，模特／产品更强调舒心的气氛，文字与背景能够给以清新自然美的感觉。对于旗标的常规构图来说，通常以产品或模特为主或者以活动标题（文字）为主，而背景图案和点缀物往往是配角。以圣诞节促销为例，其旗标将标题和主题图像（如圣诞树）组合成为视觉中心（图 11-52，左），同时结合圣诞节的红绿色彩对比使标题更加醒目。而一款以家庭产品为主的旗标则以模特为主角，并通过留白或者大小对比的方式让商品（模特）体积或面积足够大并占据重要的位置（图 11-52，右），而自然景观的衬托使得"清新自然"的商品形象更加深入人心。此外，通过标题设计和蝴蝶、花卉的点缀，形

图 11-51 年货促销旗标设计（左）和校园潮牌设计（右）

图 11-52 节日促销的图形设计（左）和家庭产品的旗标设计（右）

成更丰富的视觉效果。近年来，旗标设计的插画风格也非常流行（图 11-53）。这种广告不仅更加清晰美观，而且对于手机屏幕来说，其空间利用率与视觉效果能够吸引更多的用户关注。

图 11-53　带有插画和装饰风格的主题旗标设计

11.11　手机H5广告设计

从 2010 年开始，HTML5（简称 H5）就一直是互联网技术中最受关注的。从前端技术的角度看，互联网的发展可以分为 3 个阶段：第一阶段是以 Web 1.0 为主的网络阶段，前端主流技术是 HTML 和 CSS；第二阶段是以 Web 2.0 为代表的 Ajax 应用阶段，热门技术是 JavaScript/DOM 异步数据请求；第三阶段是目前的 HTML5 和 CSS3 阶段，这两者相辅相成，使互联网又进入了一个崭新的时代。在 HTML5 之前，由于各个浏览器之间的标准不统一，Web 浏览器之间互不兼容。而 H5 平台上的视频、音频、图像、动画以及交互都被标准化了。近年来，我国移动互联网的用户、终端、网络基础设施规模在持续稳定地增长，展现出勃勃生机，为 H5 广告提供了技术驱动力。智能终端设备和网络 4G 的普及，用户的信息

获取方式逐渐社交化、互动化、移动化、富媒体化。多元化社交网络平台的普及，为 H5 广告的传播制造了可能。除了网页或者手机 App 的旗标通栏广告外，手机主题页 H5 广告也成为电商活动与产品营销的新媒体（图 11-54）。这些广告不仅炫目多彩，风趣幽默，还可以与用户互动。HTML5 + CSS3 + JavaScript 语言可以实现如 3D 动效、GIF 动图、时间轴动画、H5 弹幕、多屏现场投票、微信登录、数据查询、在线报名和微信支付等一系列功能。其中，HTML5 负责标记网页里面的元素（标题、段落、表格等）；CSS3 则负责网页的样式和布局；而 JavaScript 负责增加 HTML5 网页的交互性和动画特效。

图 11-54　手机主题页 H5 广告是电商促销活动的重要媒体

1. HTML5 的主要技术特征

HTML5 的主要优势包括：①兼容性，②合理性，③高效率，④可分离性，⑤简洁性，⑥通用性，⑦无插件等。H5 在音频、视频、动画、应用页面效果和开发效率等方面给网页设计风格及相关理念带来了冲击。为了增强 Web 应用的实用性，H5 扩展了很多新技术并对传统 HTML 文档进行了修改，使文档结构更加清晰明确，容易阅读。同时，H5 增加了很多新的结构元素，减少了复杂性，这样既方便了浏览者的访问，也提高了 Web 设计人员的开发速度。H5 网页最大的特点就是更接近插画的风格，版式自由度高，色彩亮丽，为美术设计师发挥创意提供了更大的舞台（图 11-55）。而且这些广告还有可移植性，能够跨平台呈现为移动媒体或桌面网页。目前，HTML5＋CSS3 规范设计已成为网络和移动媒体的设计标准。

2. H5 广告类型与设计

H5 广告有活动推广、品牌推广、产品营销几大类型，包括手绘、插画、视频、游戏、邀请函、贺卡、测试题等表现形式。其中，为活动推广运营而打造的 H5 页面是最常见的类型，H5 活动推广页需要有更强的互动、更高质量、更具话题性的设计来促成用户分享传播。例如，大众点评为"吃货节"设计的推广页（图 11-56）便深谙此道。复古拟物风格、富有质感的插画配以幽默的文字、动画与音效，用"夏娃""爱因斯坦""猴子"和"思想者"等噱头，将手绘插画、故事与互动相结合，成为吸引用户关注与分享的好创意。

信息可视化设计概论

图 11-55　H5 网页更接近自由版式的插画风格

图 11-56　大众点评为"吃货节"设计的 H5 推广页广告

H5 广告设计和平面版式设计类似，字体、排版、动效、音效和适配性五大因素可谓"一个都不能少"。如何有的放矢地进行设计，需要考虑具体的应用场景和传播对象，从用户角度出发去思考什么样的页面会打动用户。对于 App 广告设计来说，淘宝网设计师给出的公式：

100 分（满分）= 选材（25%）+ 背景（25%）+ 文案设计（40%）+ 营造氛围（10%）

就可以成为我们的借鉴。例如，淘宝造物节的手机 H5 广告（图 11-57）为长度高达 6 屏的滚

动页。为了避免用户的视觉疲劳，该广告在设计上尽量"简单粗暴"：除了采用明亮的颜色和黑色边框为背景外，用立体风格与纵向箭头的结合鼓励用户快速滚动并选择自己感兴趣的商品或活动。这里，无论是色彩设计、风格设计、氛围营造，还是图标设计、文案设计，都是针对手机社交与游戏环境下成长起来的"90后"的一场青春回忆。

图 11-57　淘宝造物节的手机 H5 广告

H5 广告对交互设计师的能力带来了不少的挑战。例如，传统平面广告制作周期长，环节多，而 H5 广告则要快捷得多。此外平面设计师的制作工具较为单一，而 H5 广告则要求设计师还应该会音视频剪辑、动效和初步编程（交互）等。传统的广告设计师功夫在于做画

面，内容是静止的。而 H5 广告能够融合平面、动画、三维、交互、电影、动效、声音等，其表现的范围和潜力要大得多。此外，二者在文案策划的思路上也存在差异。平面广告多是在户外公共空间或纸媒展示，往往内容更加"高大上"，而 H5 广告主要针对非特定的手机用户群，因此，广告文案要求更"接地气"，面向普通消费者的诉求（图 11-58）。在设计 H5 广告时，应该考虑到用户使用场景的多样性，如背景音乐尽量不要太吵闹，这对于会议、课堂、车厢等公共场所尤为重要，音乐播放最好有一点循序渐进，给用户留出可以关闭的时间。为了实现自动匹配的响应式设计，页面的设计应当根据设备环境（系统平台、屏幕尺寸和屏幕定向等）进行相应的响应和调整。具体的实践可以采用多种方案，如弹性网格和布局、图片、CSS3 media Query 和 jQuery Mobile 的使用等。从技术服务上看，目前国内几家 H5 定制化平台，如易企秀、兔展、MAKA、应用之星、iH5 等都可以提供专业化模板并可以根据用户需求提供订制服务。部分平台还提供了集策划、设计、开发和媒体发布于一身的"一条龙"互动营销整体策划方案。

图 11-58　H5 广告设计给设计师带来了新的挑战

3. H5 手机广告设计的原则

下面是 H5 广告的几条设计原则。

（1）简洁集中，一目了然。手机广告设计不同于平面广告。在有限的手机屏幕空间内，最好的效果是简单集中，最好有一个核心元素，突出重点为最优。简单图文是最常见的 H5 专题页形式。图的形式可以千变万化，可以是照片、插画和 GIF 动图等。通过翻页等方式起到类似幻灯片的传播效果。考验的是高质量的内容本身和讲故事的能力。蘑菇街和美丽说的校招广告就是典型的简单图文型 H5 专题页（图 11-59），用模特＋简洁的背景色＋个性化的文案串起了整个页面，视觉简洁有力。

图 11-59 蘑菇街和美丽说的校招 H5 广告

（2）风格统一，自然流畅。页面中的元素（插图、文字、照片）的动效呈现是 H5 广告最有特色的部分。例如，一些元素的位移、旋转、翻转、缩放、逐帧、淡入淡出、粒子和 3D、照片处理等使得这种页面产生电影般的效果。例如，大众点评为电影《狂怒》设计的推广页《选择吧！人生》（图 11-60）就有着统一的复古风格。富有质感的旧票根、忽闪的霓虹灯，围绕"选择"这个关键词，用测试题让用户把人生当作大片来选择。当你选到最后一题便会引出"大众点评选座看电影"，一键直达 App 购票页面。该广告的视觉设计延续了怀旧大字报风格，字体、文案、装饰元素等细节处理也十分用心，包括文案措辞和背景音效，无不与整体的戏谑风保持一致，给用户一个完整统一的互动体验。开脑洞的创意、交互选择题和动画（如剁手）令人叫绝，由此牢牢吸引了用户的眼球。

图 11-60 电影《狂怒》的推广页《选择吧！人生》

（3）自然交互，适度动效。随着技术的发展，如今的 HTML5 拥有众多出彩的特性，让我们能轻松实现绘图、擦除、摇一摇、重力感应、擦除、三维视图等互动效果。轻松有趣的游戏是吸引用户关注的法宝。相较于塞入各种不同种类的动效导致页面混乱臃肿，合理运用游戏技术与自然的互动，为用户提供流畅的互动体验是优秀设计的关键。例如，"抓娃娃"和"对对碰"是常见的手机休闲游戏类型，安居客的 H5 广告（图 11-61，上）就巧妙利用了"抓娃娃"的设计，达到吸引用户扫描"天天有礼"活动主题的目的。同样，欧美陶瓷也通过"新品对对碰"游戏（图 11-61，下）吸引用户，这个代入感很强的互动游戏无疑是驱动用户驻足与分享的动力。

图 11-61　利用"抓娃娃"和"对对碰"游戏插入的 H5 广告

（4）故事分享，引发共鸣。不论 H5 的形式如何多变，有价值的内容始终是第一位的。在有限的篇幅里学会讲故事，引发用户的情感共鸣，将对内容的传播形成极大的推动。例如，腾讯三国手游推送广告《全民主公》（图 11-62，上）就是以《三国演义》历史和人物典故打

造的幽默故事。该广告画面有着传统年画门神的热闹气氛，对联更是激情四射，幽默夸张，令人捧腹。用户不仅体验了动画和故事的魅力，而且从故事、对联中领悟到游戏的乐趣。该广告还通过 Canvas + jQuery 技术实现了擦掉动作片马赛克的互动体验，这更是让大家乐此不疲。"马赛克擦除"的小游戏不会使人感到刻意"炫技"而是自然的游戏互动。此外，如果能够将中国传统创意元素，如波浪、云纹、京剧等和复古漫画风格相结合，就可以产生丰富的视觉表现力。如腾讯游戏《欢乐麻将》的 H5 宣传广告《中国人集体暴走了！》（图 11-62，下）就是利用这些混搭元素进行综合创意的样本。因此，在设计 H5 广告时，设计师可以适

图 11-62 《全民主公》（上）和《中国人集体暴走了！》（下）

当考虑借鉴中国传统的故事、典故、传说,同时结合民族化的表现形式,这样可以大大增强广告的表现力和文化内涵。

4. H5广告可视化设计要素

和旗标广告设计的方式接近,H5广告的组成要素也包含文案、商品/模特、背景与点缀物,但画幅以纵向设计为主,由此给设计师提供了更大的空间。通常第1屏的内容非常重要,是"画龙点睛"之笔,如果设计得乏味或者雷同,用户就不会再有兴趣往下滚动。在一个时装发布的H5广告中,设计师就用"时尚周刊"的模式,将模特、动感图形、红黑配色、点题文案相结合,在整体风格上进行了统一(图11-63)。

图11-63 以红黑配色为基调的时装发布的H5广告

今天,交互媒体已经成为主流,并在数据、信息与服务领域呈现出越来越大的优势。信息可视化设计的思维无处不在,在这个繁杂的世界中,人们渴望获得信息,被告知前进的目标与方向;人们渴望知识,希望用智慧填充大脑,人们同样追求教育、娱乐与财富,期望体验更丰富的人生。而这些正是信息可视化与交互设计的目标与初衷(如图11-64)。无论何时何地,人类的创造力与梦想仍将不断制作各种精彩的故事,并通过科技、艺术与媒体将梦想成真。

图 11-64　可视化设计的要素：从可读、好看到实现睿智的探险旅途

思考与实践

一、思考题

1. 什么是交互信息设计？其和交互设计（IxD）有何联系？
2. UI 设计与信息可视化的关系是什么？
3. 界面设计的基本原则有哪些？对比信息可视化设计有哪些异同？
4. 手机 UI 界面设计有几种规格？目前的发展趋势是什么？
5. 什么是用户体验（UE）？用户体验包括哪些内容？
6. 手机 H5 广告设计分为几种类型？设计标准是什么？
7. 交互设计师的主要职责是什么？和信息设计师的工作有何区别？
8. 交互设计师未来的职业发展空间在哪个方向？

二、小组讨论与实践

现象透视： 目前智能可穿戴技术已成为交互设计领域发展的新趋势。婴儿 24 小时体温、心跳速率监控等产品（图 11-65）已成为交互产品的新兴市场。请调研该领域的智能产品并

从用户需求、用户体验和功能定位三个角度分析该类产品的优缺点和市场商机。

图 11-65　针对婴幼儿的智能体感可穿戴传感器（与手机终端相连）

头脑风暴： 可穿戴产品界面设计的核心就是对数字动态仪表盘的设计。这里包含有三方面的内容：信息图表设计、交互界面设计与检测产品设计。信息的可用性、准确性、即时性和可读性是设计师必须考虑的问题。

方案设计： 发现可穿戴产品设计的商机，如可检测 PM 2.5 浓度的口罩、可检测婴儿或儿童身体健康指标的手环或者智能即时贴。然后通过分组合作的方式，对这类产品的交互界面，特别是数字动态仪表盘进行设计。

第12课　数据可视化设计

　　数据是用来描述科学现象和客观世界的符号记录，是构成信息和知识的基本单元。数据可视化将抽象的、复杂的、不易理解的数据转化为人眼可识别的图形、图像、符号、颜色和纹理等，能够有效地传达出数据本身所包含的有用信息。本课将系统阐述数据可视化的概念、意义、分类以及发展简史，重点介绍科学可视化、可视分析学和数据分析的流程与方法。为了说明数据可视化设计在流程与方法上的特征，本课还将介绍常用数据可视化工具，特别是比较了几种可视化数据分析平台的优劣和选择标准。此外，本课还介绍了数据可视化编程工具如Processing、R、Python和Gephi等。时间与空间数据可视化是数据可视化的重要表现形式。本课对该领域的前沿成果与表现形式将进行系统的阐述。

12.1　数据可视化的意义
12.2　数据可视化的分类
12.3　数据可视化简史
12.4　数据分析流程与方法
12.5　常用数据可视化工具
12.6　可视化工具的标准
12.7　高级可视化分析工具
12.8　时间数据的可视化
12.9　空间数据的可视化

12.1 数据可视化的意义

数据反映着真实的世界，人们希望用数据寻求真相，分析数据间的关联，了解这个世界正在发生什么，从而解决真实世界的各种问题。比如，降低犯罪率，提高公共卫生意识，改善交通状况或者增长个人的见识等。在 2020 年波及全球的重大公共卫生灾难——新冠肺炎流行的时期，由欧洲疾病与预防控制中心提供的一张数据图表（图 12-1）就清晰显示了全球不同国家新冠肺炎病患的日增长趋势。这张数据图表清晰地反映了不同国家在应对灾难所采取的措施，以及所带来的成效。这张数据图信息量极大，对各国政府或机构判断疫情发展趋势和制订下一步应对措施都至关重要。因此，数据存在于我们生活的每一个角落，而人们都希望挖掘出数据背后蕴藏的信息。可视化技术正是探索和理解大数据的最有效的途径之一。将数据转化为视觉图像，能帮助我们更加容易地发现和理解其中隐藏的模式或规律。计算机呈现数据的方式多种多样，充满科学性、艺术性和设计感的数字图表遍布于我们的生活中。因此，人们希望能够总结出数据可视化的一些基本理论和方法，通过软件或编程语言的帮助，高效且直观地获得数据中蕴含的信息。

图 12-1 新冠肺炎病患的日增长趋势（欧洲疾病与预防控制中心）

数据（date）是用来描述科学现象和客观世界的符号记录，是构成信息和知识的基本单元。数据是没有进行加工处理过的事实，也就是说单个数据之间互不相关，独立存在，人们用一定的方式将其排列或表达使得数据有了意义。数据可视化是指通过将数据编码为可视对象（如点、线、面、色彩、体积、符号等）来传达数据或信息的技术，其目的是向用户清楚和有效地传达信息。数据可视化也是数据分析或数据科学中的重要组成部分。Visualization 是名词，表示可视化过程，即对某个原本不易描述的事物形成一个可感知的画面的过程。有研究表明，人类对图形、图像等可视化符号的处理效率要比对数字、文本的处理效率高很多。绝大部分的视觉信号处理过程通常发生在人脑的潜意识阶段，也就是思维的可视化。例如，人们在观看包含自己的集体照时，通常潜意识会第一时间寻找照片中的自己，然后才会寻找

其他感兴趣的目标。

在计算机视觉领域，数据可视化是对数据的一种形象直观的解释，实现从不同维度观察数据，从而得到更有价值的信息。数据可视化将抽象的、复杂的、不易理解的数据转化为人眼可识别的图形、图像、符号、颜色、纹理等，这些转化后的数据通常具备较高的识别效率，能够有效地传达出数据本身所包含的有用信息。比起枯燥乏味的数值，人类能够更好、更快地认识大小、位置、形状、颜色等物体的外在直观表现。经过可视化之后的数据能够加深人对数据的理解和记忆。因此，数据可视化既是艺术又是科学。如何正确处理艺术（表现）与科学（数据）之间的关系，是数据可视化面临的挑战之一。理想的可视化不仅应该清楚地传达信息，而且应该激发观众的参与和注意力。计算机编程与软件工具的引入，不仅能够帮助工程师处理海量数据，更重要的是可以借助更丰富的视觉手段与信息呈现方式，为人们快速判断和预测事物的变化提供准确的依据（图12-2）。

图12-2　数据可视化就是帮助人们更好地认识世界和改造世界

12.2　数据可视化的分类

随着计算机信息技术的发展，可视化已成为一个高度综合的交叉型领域，其深度和广度都在不断地扩展。数据可视化有三个主要的分支：科学可视化、信息可视化和可视分析。科学可视化主要研究如何可视化科学研究中产生的大量数据，比如流体动力学模拟产生的数据，医学图像（如CT/MRI）数据，向量场和张量场数据等。信息可视化主要研究的是抽象数据，

如文本、图像、网络、股票、社交媒体等。可视分析更多地集成了数据挖掘等自动算法,加重了系统中的分析含量。数据可视化是人们深入认识世界和改造世界的重要手段。例如,早在1879年,博物学家海克尔就试图用系统树的方式绘制"生物进化谱系图"(图5-32),但直到21世纪,人们才用计算机更好地解决了大数据与可视化的矛盾。例如,通过基因图谱分析,专家得到了一张记录地球生物系统进化史的大数据图谱。该图中记录了超过93 891种生物,但仅占当今地球上500万至1亿种生物的很小一部分。但即使在这种规模下,传统的图/树绘制算法也无法很好地呈现基因图谱。如今,专家采用了一种高性能的图形布局算法,由此得到了兼具美观性与数据量的物种遗传谱系进化图(图12-3)。

图12-3　借助计算机的基因图谱分析,得到的生命之树模型

1. 科学可视化

科学可视化(scientific visualization)是可视化领域发展最早、最成熟的一个学科,其应用领域包括物理、化学、气象气候、航空航天、医学和生物学等多个学科,涉及对这些学科中数据和模型的解释、操作与处理,旨在寻找其中的模式、特点、关系以及异常情况。科学可视化面向科学和工程领域数据,如三维空间测量数据、计算模拟数据和医学影像数据

等，重点探索如何以几何、拓扑和形状特征呈现数据中蕴含的规律。科学可视化的基础理论与方法已广泛应用于各个领域。例如，最基础的科学可视化方法是颜色映射法和轮廓法。颜色映射法将不同的数值映射成不同的颜色，如大脑不同区域的脑神经纤维的结构图和功能图（图12-4）。轮廓法则是将数值等于某一指定阈值的点连接起来的可视化方法，如日本富士山的等高线图（图12-5，上）和美国加州的科莱洛米山谷等高线图（图12-5，下）。此外，天气预报中的等温线也是典型的轮廓可视化例子。

图12-4 科学可视化：脑神经纤维的结构图（左）和功能图（右）

图12-5 日本富士山的等高线图（上）和美国加州的科莱洛米山谷等高线图（下）

2. 信息可视化

目前国内高校对信息可视化的归属有着不同的理解。传统艺术设计类高校，按照教学体系中已经存在的"视觉传达—信息设计—图表设计"这个系统，将信息可视化纳入视觉表现类范畴。国内的理工类高校，则将"数据可视化—信息可视化"纳入数据科学和计算机科学

信息可视化设计概论

的范畴。本节所涉及的信息可视化更偏向后者的定义：信息可视化旨在研究大规模非数值型信息资源的视觉呈现，帮助人们理解和分析数据。从这个定义来看，数据分析与美学呈现都是必不可少的元素，而数据科学则更加关注信息的准确性。与科学可视化相比，信息可视化更贴近我们的生活与工作，包括地理信息可视化、时变数据可视化、层次数据可视化、网络数据可视化和非结构化数据可视化等。我们常见的地图就是地理信息数据，属于信息可视化的范畴。时变数据可视化采用多视角、数据比较等方法体现数据随时间变化的趋势和规律。树状图是层次数据可视化的典型案例，是对现实世界事物关系的抽象，其数据本身具有层次结构的信息。同样，双曲图形也广泛应用于表现事物的层级关系。

早在 1959 年计算机图形学的萌芽阶段，荷兰版画家埃舍尔就根据分形几何学（fractal geometry）的原理，手绘创作了著名的版画作品《圆限制 3》（图 12-6，左）并由此体现物体之间的趋于无穷的层级与镶嵌的关系。今天科学家已经可以借助计算机来模拟这种复杂的层级关系，如表现细菌与宿主的复杂的"共生关系"谱系图（图 12-6，右）。相对于层级信息可视化来说，网络结构的数据可视化关系更加复杂和自由，如人与人之间的关系、城市道路连接和科研论文的引用等。例如，表现全球国际机场航班流量的数据图（图 12-7，左上）；表现全球互联网信息主要结点及其流量的数据图（图 12-7，下）以及从上海出发旅客主要流向城市及航班的信息图（图 12-7，右上）等。非结构化数据，如金融交易、社交网络和文本数据等的可视化，其核心挑战是如何从大规模高维复杂数据中提取出有用信息。

图 12-6　埃舍尔版画《圆限制 3》（左）与计算机生物谱系图（右）的比较

信息可视化还有助于人们通过数学方式建构模型，从而发现真理。20 世纪初，法国物理学家德布罗意写道："在科学史上的每一个时代，美感一直是指导科学家从事研究的向导。"生物化学家詹姆斯·沃森在他的著作《双螺旋》中谈到美如何引导他们发现 DNA 结构（图 12-8），"几乎所有人都承认，这种结构实在太美了，因而不可能不存在。"物理学家理查德·费曼也说过："你能够根据美与简单这两个特征识别真理"。现代物理学家海森堡声称："美在纯科学中像在艺术中一样……是获得启示并弄清实质的最重要的源泉。"物理学家保罗·狄拉克甚至说道："方程式具有美感比它与实验相一致更为重要。"信息可视化正是连接艺术与科学的桥梁。

图 12-7 机场航班流量（左上）、上海客流（右上）和全球网络流量及主要结点（下）

图 12-8 DNA 双螺旋结构（左）和形成染色体（右）的简图

3. 可视分析学

可视分析学是一门以可视交互界面为基础的分析推理科学，它综合了图形学、数据挖掘和人机交互等技术，以可视交互界面为通道，将人的感知和认知能力以可视的方式融入数据处理过程，形成人脑智能和机器智能的优势互补和相互提升，建立螺旋式信息交流与知识提炼途径，完成有效的分析推理和决策。可视分析学所包含的研究内容非常广泛。其中，感知与认知科学研究人在可视化分析学中的重要作用；数据管理和知识表达是可视分析构建数据到知识转换的基础理论；地理分析、信息分析、科学分析、统计分析、知识发现等是可视分

析学的核心分析方法；在整个可视分析过程中，人机交互必不可少，用于控制模型构建、分析推理和信息呈现等整个过程；可视分析流程中推导出的结论与知识最终需要由用户传播和应用。

因此，数据管理、统计分析、计算机图形学、感知与认知科学、地理信息、信息技术、科学分析、交互技术和表达与传播这9个领域均与可视分析学关系密切（图12-9）。科学可视化的发展是建立在计算机图形学、信息技术与数据科学的基础上的。同样，与数据分析相关的领域包括信息获取、数据处理和数据挖掘。而在交互方面，则由人机交互、认知和感知科学等学科融合。为了有效结合人脑智能与机器智能，一个必经途径是以视觉感知为通道，通过可视交互界面，形成人脑和机器智能的双向转换，将人的智能，特别是"只可意会，不能言传"的人类知识和个性化经验可视地融入整个数据分析和推理决策过程中，使得数据的复杂度逐步降低到人脑和机器智能可处理的范围。目前，可视分析的基础理论和方法仍在不断发展和完整之中。

图 12-9　可视分析学关系的范畴：与九大领域密切相关

12.3　数据可视化简史

数据可视化的历史与人类现代文明的启蒙以及测量、绘画和科技的发展一脉相承。这个历史进程与事件与本书前几课所介绍的信息可视化设计的历史有着高度的重叠。例如，数据可视化的历史源头可以追溯到数据地图的起源，也就是古代希腊著名数学家、天文学家、地理学家和占星家克劳狄乌斯·托勒密在公元150年左右编绘的《地理学指南》中的插图。15—16世纪欧洲文艺复兴时期的艺术与科学的发展大大加快了这个历史进程。达·芬奇、丢勒和米开朗基罗等一大批艺术与科学巨匠在地图绘制、测量和地理信息再现等方面做了杰出的贡献。例如，丢勒借助带有网格线的画框和线绳来研究绘画写生中的光影与透视关系（图12-10），把数学般的精确测绘融入艺术创作过程，成为科学透视语言与造型规律研究的鼻祖。到19世纪中叶，人类在地图、科学与工程制图和统计图表中，已经开始有意识地使

用可视化理念与技术，本书第 6 课中所提到的《拿破仑征俄路线图》（1812 年）、《南丁格尔统计图》（1854 年）和《普莱菲尔数据图表》（1801—1824 年）均是其中的代表作。这一历史进程的重要技术进步可以概括成以下几方面。

图 12-10　丢勒借助带网格的线框和线绳研究绘画的透视关系

1. 18—19 世纪数据图表与数据地图的发展

1700—1799 年，图形符号开始进入数据地图和图表中。该时期的制图专家不再满足于在地图上展现几何信息，而是发明了新的图形化形式（等值线、轮廓线）和其他展现物理信息的概念图（地理、经济、医学）。随着统计理论、实验数据分析的发展，抽象图和函数图被广泛使用。18 世纪是统计图形学的繁荣时期，其奠基人普莱菲尔发明了折线图、柱形图、显示局部与整体关系的饼图等。1800—1900 年，数据图形随着工艺设计而不断完善。19 世纪前半段的统计图形、概念图等迅猛爆发。此时人类已经掌握了整套统计数据可视化工具，包括柱形图、饼图、直方图、折线图和时间线、轮廓线等。将社会、国家人口、经济的统计数据放在地图上，形成了新的概念制图思维，并开始在政府规划、运营中发挥作用。科学家和工程师采用统计图表来诠释思想和理论，同时衍生了可视化思考的新方式：图表用于表达数学证明和函数；曲线图用于辅助计算；借助各类可视化表达数据的趋势和分布。数据可视化极大地降低了数据理解的复杂度，有效地提升了信息认知的效率，从而有助于人们更快地分析和推理出有效信息。

数据可视化的第一个重要的里程碑就是约翰·斯诺发明的《幽灵地图》（Ghost Map）。19 世纪中期，英国伦敦爆发了霍乱并迅速蔓延。1848—1849 年爆发的瘟疫杀死了 54 000~62 000 人。当时人们都认为疾病是通过不良的空气传播的，这意味着很多预防药物都集中

在清理城市或吸引神灵上。但伦敦的一位医生和麻醉师约翰·斯诺博士决定自己调查瘟疫的起源。1854年，斯诺收集了所有因病去世者的详细住址，并在自己绘制的街区地图上标注出这些死亡案例，由此诞生了这张著名的"霍乱地图"（图12-11，左）。从这张数据地图上，斯诺医生发现，很多死亡案例的分布是围绕着一个公共水泵扩散开的。随后人们发现这台水泵非常靠近一个已经被霍乱病菌污染的污水坑，于是疾病传播的谜团逐步被解开。当地政府将这个水泵停止使用之后，疾病随之得到了控制（图12-11，中上）。因此，斯诺医生和他的《幽灵地图》成为最早的现代流行病学的数据研究范例。后人通过将约翰·斯诺记录的数据标注在街区数据可视化地图上（12-11，中下），也能够明显看出病患的地理分布与街区污染水泵之间的相关性。这个水泵位于伦敦百老汇街，现在已成为伦敦的旅游景点之一（图12-11，右，水泵旁边挂有斯诺医生像）。斯诺医生首创的数据地图的方法成为了后续人们研究传染病规律的有力武器，如人们对艾滋病毒起源和传播史的调查也是基于数据地图的。

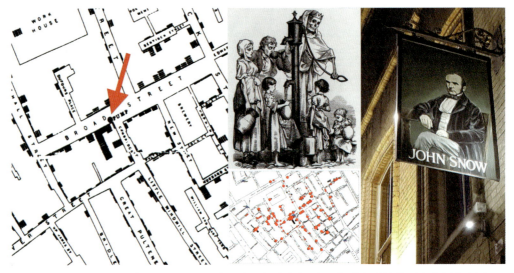

图12-11　斯诺手绘的"霍乱地图"（左）和现场（右）；中图为后人重构的死亡案例分布图

2. 20世纪计算机图形学与数据可视化

19世纪末和20世纪初，随着统计图形的普及，数据可视化开始在政府、商业和科学等领域广泛应用。例如，在《美国统计图集》（*Statistical Atlas of the United States*）中一张1880年的普选投票的数据地图就显示了当年的竞选结果（图12-12），该图的颜色深度是根据各县的投票数与总投票之比绘制的，蓝红则分别表示民主党与共和党。1890年，美国政府在人口普查中首次使用了机械计算机。发明家赫尔曼·霍勒里斯设计了一种电驱动的机械计算装置——打孔卡片制表机。霍勒里斯还成立了制表机械公司，即国际商业机器公司（IBM）的前身。20世纪初期，包括贝尔的《伦敦地铁交通图》（1933年）等现代地图和统计图开始在铁路、航空与工程领域大显身手。20世纪20年代，教育学家纽拉特开发出了一套国际印刷图形教育系统或通用视觉语言符号系统。1967年，法国设计师雅克·贝尔汀出版了《图形符号学》（*Semiology of Graphics*）一书，并确定了构成图形的基本要素。1972年，德国设计师奥特·艾希尔通过奥运标识系统的设计，奠定了现代图形设计教育的基础。

图 12-12　美国 1880 年的普选投票的数据地图（蓝，民主党；红，共和党）

随着个人计算机的普及，人们逐渐开始采用计算机编程生成可视化图形。1973 年，计算机专家赫尔曼·诺夫发明了表达多维变量数据的脸谱编码。20 世纪 70 年代，计算机桌面操作系统、计算机图形学、图形显示设备、人机交互等技术的发展激活了人们借助编程实现交互可视化的热情。处理范围从简单的统计数据扩展为层次更复杂的网络、数据库、文本等非结构化与高维数据。与此同时，高性能计算、并行计算的理论与产品正处于研发阶段，催生了面向科学与工程的大规模计算方法。数据密集型计算开始走上历史舞台，这也对数据分析与呈现提出了更高要求。

1983 年，耶鲁大学统计学教授爱德华·塔夫特出版了专著《定量信息的视觉化》(The Visual Display of Quantitative Information)，由此奠定了信息可视化的基础。1988 年，著名统计图形学者威廉·克莱弗兰在其著作《统计动态图形学》(Dynamic Graphics for Statistics) 中，详细总结了多变量统计数据的动态可视化手段。1989 年，S. K. 卡德、麦金莱和罗伯森等人用"信息可视化"(information visualization) 命名了这个学科，使得统计图形学的研究领域扩展到了更大的领域。自 1995 年开始，世界最大的前沿科技研究机构——电气电子工程师学会（IEEE）单独设立了面向信息可视化的会议，即 IEEE Information Visualization 会议。1989 年，美国国家医学图书馆实施可视化人体计划。科罗拉多大学医学院将一具男性和一具女性尸体从头到脚做了 CT 扫描和核磁共振扫描，前者间距 1 毫米，共 1878 个断面；后者间距 0.33 毫米，共 5189 个断面，然后将实体填充蓝色乳胶，并用明胶包裹后冷冻至 -80℃再以同样的间距对尸体做组织切片的数码相机摄影，分辨率为 2048×1216 像素，所得数据共 56GB。这两套数据促进了三维医学可视化的发展，成为可视化应用的里程碑事件（图 12-13）。

图 12-13　可视化人体计划与人体腹腔三维医学 CT 扫描图像

进入 21 世纪，现有的可视化技术已难以应对海量、高维、多源和动态数据进行分析的挑战，需要研究人员综合可视化、图形学、数据挖掘理论与方法，提出新的理论模型、可视化方法和用户交互手段，辅助用户从大尺度、复杂的数据中快速挖掘有用的信息，以便用户做出有效决策。这门新的学科称为可视分析学。需要注意的是，可视分析的基本理论与方法，仍处于发展阶段，属于待深入研究的前沿科学问题。从 2004 年起，学界和工业界都沿着面向实际数据库、基于可视化的分析推理与决策、解决实际问题等方向发展。从 20 世纪 90 年代开始，我国科研人员已经在可视化领域付出了极大的努力，为各个应用领域应用数据可视化奠定了坚实的基础。

12.4　数据分析流程与方法

与信息设计的流程类似，数据分析同样遵循类似的规则与方法。可视化数据分析通常可以分解为三部分工作：任务、数据和应用领域。任务就是要明确目标，我们遇到了什么问题、要展示什么信息、最后需要得出什么结论以及验证什么假说等。由于大数据的复杂性与可变性，数据可以承载的信息多种多样，不同的展示方式会使最终的可视化数据呈现有天壤之别。只有想清楚以上问题，才能确定我们要过滤什么数据、用什么算法处理数据以及用什么视觉方式（如柱形图、散点图）来呈现等。第二部分工作就是要明确数据类型。因为每次可视化任务拿到的数据都是不同的，如一些数据是高度有序的，如人口统计数据；但也有随机变化的数据，如天气变化等。随着数据类型和数据结构的变化，数据的维度也可能成倍增加，会大大增加工作的复杂性。因此，抽象的数据类型需要对应现实中的概念，不同的数据类型视觉呈现的方式也会不一样，这些内容我们将在 12.5 节中进行更深入的介绍。第三部分的工作就是对可视化分析的结果进行阐述与分析，如对旱季蝗灾规模与时间的预测，这个分析研究工作不仅需要大数据，而且需要研究人员对生物学和生态学领域具有更深的理解和相关的理论知识。

可视化数据分析的核心在于对数据和视觉编码的处理。1999 年，数据可视化专家卡德等人提出了一个由数据挖掘、数据分析与过滤、数据呈现与用户控制构成的数据分析流程模型（图 12-14）。按照该模型，数据可视化分析以数据流向为主线，其四大步骤为数据采集（数据挖掘）、抽象数据的处理和变换、可视化数据映射和用户对流程的控制（分析软件界面）。整个可视化分析过程可以看成是数据流经过一系列处理步骤（分析与过滤）后得到视觉转换（实时渲染）的过程。用户可以通过对可视化软件或数据仪表板的控制来过滤或者强化数据信息，即通过用户的操控与反馈来提高可视化的效果（如对图表色彩、幅度或数字的强化）。

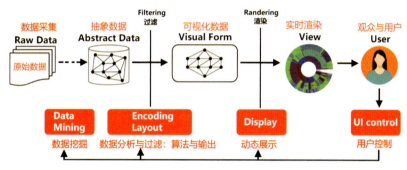

图 12-14　可视化数据分析流程的模型

在上述可视化数据分析过程中，数据采集（数据挖掘）是第一步。我们采集的数据涉及数据格式、维度、分辨率和精确度等重要特性，这些都决定了可视化的效果。因此，在可视化设计过程中，一定要事先了解数据的来源、采集方法和数据属性，这样才能准确地反映要解决的问题。数据处理和变换（也称为数据分析与过滤）是这个流程的核心。原始数据中不仅含有噪声和误差，而且还会有一些信息被隐藏。可视化之前需要将原始数据转换成用户可以理解的模式和特征并显示出来。因此，数据处理和变换是非常有必要的，它包括去噪、数据清洗、提取特征等流程。数据清洗就是剔除与研究目标无关的冗余数据，而使目标数据更为清晰。

随后的流程包括可视化映射和用户反馈控制。可视化映射的主要目的是通过视觉编码的设计让用户通过可视化结果去理解数据信息以及数据背后隐含的规律。该步骤将数据的数值、空间坐标、不同位置数据间的联系等映射为可视化视觉通道的不同元素，如标记、位置、灰度值、方向、纹理、形状、大小和颜色等。因此，可视化映射是与数据、感知、人机交互等方面相互依托来共同实现的。可视化映射的最终结果是依靠渲染实现的，就是通过计算机以动态的、实时的方式展示给用户。用户从数据的可视化结果中进行信息融合、提炼、总结知识和获得灵感。数据可视化可让用户从数据中探索新的信息，也可证实自己的想法是否与数据所展示的信息相符合，用户还可以利用可视化结果向他人展示数据所包含的信息。

在这个过程中，用户还可以通过对可视化平台的 UI 界面的仪表板控制，实现与可视化流程中的不同模块的交互。缺少交互的可视化会让用户难以获得所需的信息；没有美感的可视化设计则会影响用户的情绪和对信息的掌握。因此，为了避免在数据量过大情况下产生视觉混乱，用户需要对数据进行筛选与优化，以保持合理的信息密度。同样，用户也可以通过对颜色、图形与动画的选择来强化数据信息。用户的反馈控制与交互在可视化分析方面发挥了重要作用。例如，图 12-15 展示了著名数据可视化分析工具 Tableau 的仪表板。用户可以通过对界面组件的控制，来强化数据的对比与信息呈现的不同方式，从而更准确地展示出数据中的信息。

信息可视化设计概论

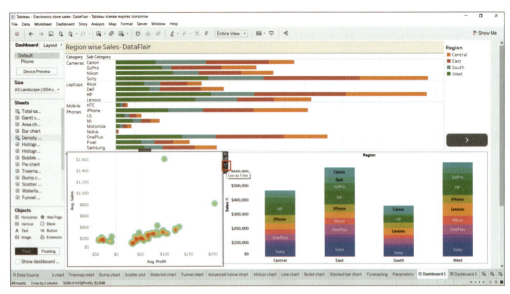

图 12-15　数据可视化分析工具 Tableau 的仪表板

12.5　常用数据可视化工具

数据可视化工具对于数据分析和信息图表呈现来说必不可少。目前市场上已经有许多不同种类的数据可视化工具，而且部分是免费的，可以满足用户的各种可视化需求。除了入门级的微软 Excel 图表软件外，数据图表工具包括 D3.js、Visual.ly、Flot、ECharts 和 Tableau 等。高级数据分析平台和编程工具有 Processing、R、Python 和 Gephi 等。Excel 是微软公司的办公软件 Office 家族的系列软件之一，该软件通过工作簿存储数据，可以进行各种数据的处理、统计分析和辅助决策，已经被广泛应用于管理、统计、金融等领域。本书第 3 课已经对微软 Excel 进行了全面的介绍。该软件是日常数据分析工作中最常用的工具，用户通过简单的学习就可以实现该软件提供的各种图表功能。在需要制作折线图、饼图、柱形图、散点图等各种统计图表时，Excel 通常是普通用户的首选工具。Excel 2016 还内置了 Power Query 插件、管理数据模型、预测工作表、PowerPivot、Power View、Power Map 等数据查询分析工具。Excel 的缺点是在颜色、线条和样式上可选择的种类较为有限。对于设计师来说，往往需要在 Excel 图表的基础上进行二次创意才能得到满意的效果。下面将对市场上常用的数据可视化分析平台或软件编程工具进行介绍。

1. D3.js

随着信息技术的发展，硬件产品和交互设备的多样化使得可视化设计工具面临新的技术难题。理想情况下，数据可视化工具需要支持从桌面应用到 Web 应用以及多触点移动设备，同时还需要紧随硬件发展的趋势，如多核计算以及特殊的图形硬件。而 D3（Data-Driven Document）则提供基于 JavaScript 和 Java 所支持的跨平台操作。D3 不仅可以处理数字、数组、字符串或对象，也可以处理 JSON 和 GeoJSON 数据，特别是擅长处理矢量图形，如 SVG 图形或 GeoJSON 数据，能够提供除线性图和条形图之外的大量的复杂图表的样式，如弦图、日历图或镶嵌图等（图 12-16）。

图 12-16　D3 工具可以提供的复杂图表样式，如弦图、日历图或镶嵌图等

　　D3 是最流行的开源可视化库之一，是一种数据操作类型的 JavaScript 库，作者是纽约时报工程师迈克·波斯托克。D3 的官方网站为 http://d3js.org/，上面有很多精彩的范例和源代码（图 12-17）。该网站项目的代码托管于 GitHub（一个开发管理平台，目前已经是全世界最流行的代码托管平台，云集了来自世界各地的优秀工程师）。通常 JavaScript 文件的后缀名通常为 js，故 D3 也常使用 D3.js 来称呼。D3 提供了大量简单易用的函数，大大简化了 JavaScript 操作数据的难度，相对于封闭系统的 Processing 来说更为简洁实用。由于 D3 本质上是 JavaScript 语言，所以我们用 JavaScript 也同样可以实现所有功能，但这个程序的优势在于能大大减小设计师的工作量。尤其是在数据可视化方面，D3 已经将生成可视化的复杂

图 12-17　D3 官方网站提供的各种精彩的范例和源代码

步骤精简到了几个简单的函数，只需要输入几个简单的数据，就能够转换为各种绚丽的图形或者精彩的动画。学习 D3 的过程，就是学习它如何进行加载和绑定数据，变换和过渡元素的操作过程。D3 操作数据文档的步骤如下：①把数据加载到浏览器的内存空间；②把数据绑定到文档中的元素，根据需要创建新元素；③解析每个元素的范围资料（bound datum）并为其设置相应的可视化属性，实现元素的变换；④响应用户输入实现元素状态的过渡。

近年来，可视化越来越流行，许多报纸杂志、门户网站、新闻、媒体都大量使用可视化技术，使得复杂的数据和文字变得十分容易理解。虽然各种数据可视化工具如井喷式地发展，但 D3 正是其中的佼佼者。D3 在 Web 数据可视化、动画编程特效以及可视化资源库等方面都成为行业的领先者。但是受浏览器本身的限制，D3 仍然存在一些不足，特别是处理数据的规模还很小。此外，在数据图表的选择和用户的交互控制上，D3 也还仍有很多需要深入解决的问题。

2. ECharts

ECharts 是一个免费的可视化图形库，3.6 节已经对该软件进行了简单的介绍。该软件是百度旗下的一款和 D3 类似的基于 JavaScript 的数据可视化图表库，可以提供直观、生动、可交互和个性化定制的数据可视化图表（图 12-18）。它是一个全新的基于 ZRender 的用 JavaScript 打造的 Canvas 库。ECharts 不仅提供常见的如折线图、柱形图、散点图、饼图、K

图 12-18　ECharts 数据可视化图表直观、生动、可交互和可定制

线图等图表类型，还提供了用于地理数据可视化的地图、热力图和线图。ECharts 同样支持用于关系数据可视化的关系图、树状图，还有用于商业智能（Business Intelligence，BI）的漏斗图、仪表盘，并且支持图与图之间的混搭。ECharts 还支持多个坐标系，如直角坐标系、极坐标系和地理坐标系等。此外，该软件的图表可以跨坐标系存在，例如可以将折线图、柱形图、散点图等放在直角坐标系上，也可以放在极坐标系上，甚至可以放在地理坐标系中。除了可以切换"数值型"和"类别型"的数据外，用户还可以通过时间轴和对数轴的转换来实现更丰富的数据协同分析效果。

 ECharts 最初是 Enterprise Charts（企业图表）的简称，来自百度 EFE 数据可视化团队，是用 JavaScript 实现的开源可视化库。ECharts 的功能非常强大，对移动端进行了细致的优化，适配微信小程序，支持多种渲染方式和巨量数据的前端展现，这种设计利于跨组件的数据处理（数据过滤、视觉编码等），并且为多维度的数据使用带来了方便。ECharts 的其他优势包括：支持在移动端进行交互优化，例如，支持在移动端小屏上用手指在坐标系中进行缩放、平移等操作；在 PC 端可以用鼠标在图中进行缩放（用鼠标滚轮）和平移等操作，它对 PC 端和移动端的兼容性和适应性很好；ECharts 提供了 legend、visual Map、data Zoom、tooltip 等组件，增加了图表附带的漫游、选取等操作，提供了数据筛选、视图缩放、展示细节等功能（图 12-19）；ECharts 对大数据的处理能力非常好，借助 Canvas 的功能，可在散点图中轻松展现上万甚至数十万的数据。

图 12-19 ECharts 数据可视化为用户提供了多种选择方式

信息可视化设计概论

ECharts 除了具备平行坐标等常见的多维数据可视化工具外，还支持对传统的散点图等传入数据的多维化处理，再配合视觉映射组件 Visual Map 提供的丰富的视觉编码功能，可将不同维度的数据映射到颜色、大小、透明度、明暗度等不同的视觉通道。ECharts 以数据为驱动并会寻找到两组数据之间的差异，然后通过合适的动画去表现数据的变化，这种数据动画配合时间线组件就能够在更高的时间维度上去表现数据的信息。但和 D3 一样，ECharts 需要 JavaScript 驱动，因此，对于没有编程基础的分析师来说，使用会有一定难度，虽然 ECharts 可视化效果更佳。

3. Tableau

Tableau 是国外数据可视化软件榜单中名列前茅的商业智能工具软件之一，由同名的可视化数据分析的老牌企业开发。在全球最大的商业智能用户调查中，Tableau 在客户忠诚度、实施速度、最低实施成本和总成本方面都排名第一，击败了包括 IBM、甲骨文、微软、SAS 在内的众多商业智能软件供应商。

Tableau 主要是面向企业数据提供可视化服务，是一家商业智能软件提供商，企业运用 Tableau 授权的数据可视化软件对数据进行处理和展示。但 Tableau 的产品并不仅限于企业，其他任何机构乃至个人都能很好地运用 Tableau 软件进行数据可视化分析工作（图 12-20）。

图 12-20　数据可视化分析软件 Tableau 提供了多种绘图工具

Tableau 的产品包括 Tableau Desktop、Tableau Server、Tableau Public、Tableau Online 和 Tableau Reader 等，其中又以 Tableau Desktop、Tableau Server 和 Tableau Reader 使用得最多。Tableau Desktop 是一款桌面软件应用程序，分为个人版和专业版。个人版只能导入 Excel 数据库，而专业版可以导入各种数据库，如 Access、Excel、DB2、MS SQL Server、Sybase 等。Tableau 官网上对 Tableau Desktop 的描述是"所有人都能学会的业务分析工具"，也就是说用

户不需要精通复杂的编程和统计原理，只需要把数据直接拖放到工具簿中，通过一些基本的设置就可以得到自己想要的数据可视化图形，即使是不具备专业背景的人也可以创造出美观的交互式图表，从而完成有价值的数据分析。Tableau Desktop 10 的界面简洁清晰，各种仪表板的控件响应迅速，用户通过拖放式操作就可以快速地生成各种美观的图表（图 12-21）。

图 12-21　Tableau Desktop 10 的界面简洁清晰

　　Tableau Desktop 不仅简单易学，而且拥有强大的性能，它不仅能完成基本的统计预测和趋势预测，还能实现数据源的动态更新。Tableau Desktop 数据引擎的速度极快，处理上亿行数据只需几秒的时间就可以得到结果，速度是传统 Database Query 的 100 倍，用其绘制报表的速度也比传统的程序员制作报表快 10 倍以上。身为最早研究可视化技术的公司之一，Tableau 有一组集复杂的计算机图形学、人机交互和高性能的数据库系统于一身的跨领域的技术，其中最耀眼的莫过于 VizQL 可视化查询语言和混合数据架构，正是由于斯坦福博士们这些源源不断的创新技术和发展完善，才得以保证 Tableau Desktop 的强大特性。Tableau Desktop 的交互式图表包括各种坐标图、仪表盘与报告，并允许用户以自定义的方式设置视图、布局、形状、颜色等，从而通过各种视角来展现业务领域的数据及其内在关系。

　　和 Tableau Desktop 相对应，Tableau Server 是一款完全面向企业的智能化的商业智能应用平台（图 12-22，上）。该软件基于企业服务器和 Web 网页，允许用户使用浏览器进行分析和操作，还可以将数据发布到 Tableau Server 与同事进行协作，实现可视化的数据交互，其根据企业中用户数的多少或企业服务器 CPU 的数量来确定收费标准。该软件的优势在于通过 Web 浏览器的发布方式，将交互式数据转换为可视化内容，使仪表盘、报告与工作簿的共享变得迅速、简便。使用者可以将 Tableau 视图嵌入其他 Web 应用程序中，灵活、方便地生成各类报告，同时，利用 Web 发布技术，Tableau Server 还支持 iOS 或 Android 移动应用端数据的交互、过滤、排序与自定义视图等功能。Tableau Reader 是一款免费的应用软件（图 12-22，下），可用于打开 Tableau Desktop 所创建的报表、视图、仪表盘文件等。在分享 Tableau Desktop 数据分析结果的同时，Tableau Reader 可以进一步对工作簿中的数据进行过滤、筛选和检测。Tableau Viewer 则可以在网络上协同分享和管理这些可视化的文件，可帮助整个组织中的每个人根据受信任的内容制定数据驱动的决策。

信息可视化设计概论

图 12-22　Tableau Server 属于面向企业的 BI 软件（上），Reader 为免费的图表浏览器（下）

12.6　可视化工具的标准

　　根据国际专业软件评测机构的标准，数据可视化分析软件可以根据功能性、美观性、易用性、数据处理能力、开放性、云数据分析和社交媒体分析等多个角度进行评测。市场上最好的数据可视化工具都有一些共同点，例如易用性、处理大数据的能力、多种图形和图表类型的选择以及性价比等。近年来，随着大数据时代的到来，面对越来越庞大的市场需求，数据可视化分析和工具开发已经成为热点。目前市场上各种可视化软件已经超过 50 款。这些软件中，既有高端的程序设计工具，也有个人自助式的数据可视化分析平台；有专门针对企业的可视化智能分析类，如 Power BI、Fine BI、Tableau Server，也有数据挖掘编程软件，如 Python 和 R 语言等。根据用户需求的不同，数据可视化可以用于多种目的：科学普及、学术

研究、用户研究、年度报告、广告和营销、金融与市场分析以及几乎所有其他需要借助图形、图表来诠释或分析的领域。无论用哪种工具，对于用户来说，首先都必须明确使用目标，根据目标选择合适的软件，最终能够得到满意的结果才是硬道理。

例如，长期名列榜单前列的 Tableau 软件就是范例。该软件功能强大，有数百种数据导入的选项，从 CSV 文件到 Google Ads，从 Analytics 数据到 Salesforce 数据。输出选项包括多种图表格式以及图形映射功能（图 12-23）。设计师可以因此创建更加出色的颜色图表或地图。但该软件的商业版本价格相对昂贵，其专业套装软件网络版的用户每月需要支付 70 美元的使用授权。免费版本（Tableau Public）不仅输入的数据格式和大小都有限制，而且也不允许用户将数据分析进行加密或者下载到本地，只能在 Tableau Public 网络社区分享，这对用户来说也存在着更多的风险。因此，除了前面已经介绍过的 3 款软件工具外，下面还会根据近年来国内外专业软件评测机构的排行榜，介绍一些常用的数据可视化分析工具供读者参考。

图 12-23　Tableau 软件完成的可视化数据图表设计（仪表板和海报）

1. RAWGraphs、Power BI、Visual.ly 和 Plotly.js

从简洁性和易用性上看，RAWGraphs 是非常适合个人使用的在线数据可视化开源工具，经常被用来处理 Excel 表中的数据。只需要将数据上传到 RAWGraphs 中，选择出想要的图表模板，然后将其导出为 SVG 或 PNG 格式的图片就可以得到可视化结果。该软件图表类型丰富，界面简洁清晰，对于快速数据分析和可视化来说比较实用（图 12-24，左上）。Power BI 是微软开发的商业分析工具，可以很好地集成微软的 Office 办公软件，在业界有着较好的口碑（图 12-24，右上）。该软件能简单快速地生成各种酷炫的可视化数据报表，进行有目的的数据分析。同类软件包括 Fine BI，在简洁性、易用性和稳定性上也有着出色的表现。Visual.ly 是一款非常流行的信息图制作工具（图 12-24，左下）。用户可以无须编程，用它来快速创建自定义的、样式美观且具有强烈视觉冲击力的信息图表。Visual.ly 的理念是抓住每个数据来源的特性，从而制作相对应的信息图表模板，最终实现自动化制图的功能。Plotly.js 可以提供比较少见的图表，如等高线图、K 线图和 3D 图表等。该软件还有丰富的

信息可视化设计概论

R、Python 以及 JavaScript 的开源可视化库并采用更先进 JSON 的图表规范来实现交互可视化，这些优点使得该软件具有更大的吸引力（图 12-24，右下）。

图 12-24　RAWGraphs（左上）、Power BI（右上）、Visual.ly（左下）和 Plotly.js（右下）的界面

2. Infogram、Google Charts、Chart.js、Sigma JS 和 QlikView

Infogram 是一个功能齐全的拖放式数据可视化工具，可以创建营销报告、信息图表、社交媒体、地图和仪表板等数据可视化报告，主要面向公共传媒、新闻可视化、公司的品牌设计以及教育相关的项目。可视化文件不仅可以导出为 PNG、JPG、GIF、PDF 和 HTML 等格式，同时也可以嵌入网站或 App 程序成为交互信息，甚至可以嵌入媒体的可视化图表中，实时、动态地呈现大数据信息流。该软件还提供了一个 WordPress 插件，使相关用户更容易嵌入可视化文件。Infogram 为不同的用户提供了不同版本，包括 35 种以上的图表类型和 550 种以上的地图类型，还为 Excel 2013 提供了插件，如文字云、人数图例和进度图等。通过该插件制作的图表可以自动保存并同步到 Infogram 云端的图表库，也可以分享或嵌入文档中。Infogram 图表模板非常美观和有个性，拖放编辑器就可以快速创建出具有专业外观的设计，这对于没有设计师背景的用户来说是个福音（图 12-25）。该软件的缺点是内置数据源比其他的同类应用要少得多。

Google Charts 是一款功能强大的免费数据可视化工具，专门用于创建用于在线嵌入的交互式图表。它可以处理动态数据并且输出完全基于 HTML5 和 SVG 的图表，因此实现了包括 Android、iOS 和各种浏览器的兼容性，无须使用其他插件。该软件数据源包括 Google Spreadsheets、Google Fusion Tables、Salesforce 和其他 SQL 数据库。图表类型多种多样，包括地图、散点图、柱形图和条形图、直方图、面积图、饼图、树状图、时间轴和量表等。这些图表可以通过简单的 CSS 编辑完全自定义。该软件易用性和界面都非常友好，用户可以在其中查看可视化效果和交互方式。

Chart.js 是一个简单、快速、灵活的 JavaScript 开源图表库。提供 8 种图表类型并且可

图 12-25 Infogram 的图表数据库简洁生动，视觉效果比较好

以进行动画和交互。Chart.js 使用 HTML5 Canvas 进行输出，因此在所有新一代浏览器中能够很好地呈现图表，同时也非常适合创建移动设备的可视化图表。对于个人的或小型图表项目，Chart.js 是非常合适的选择之一。该软件支持的图表类型包括甜甜圈图、饼图、极坐标图、波形图、线型图、柱形图和雷达图等（图 12-26）。该软件也托管在 GitHub 开发管理平台上并有着非常高的人气。

图 12-26 Chart.js 是一个简单、快速、灵活的开源图表库平台

Sigma JS 是用于创建网络图形的专用可视化工具。它具有高度可定制性，但是需要一些基本的 JavaScript 知识才能使用。该软件创建的图形是可嵌入、交互式和响应式的，特别支持多结点的大数据网络图形的设计。该软件支持的两种数据格式是 JSON 和 GEXF。Sigma JS 非常适合表现社交网络和各种复杂组织系统的关系（图 12-27，上）。QlikView 是一款专门面向企业用户的内部数据分析软件，重点是企业报告和商业图表的展示（图 12-27，下）。QlikView 支持关键字搜索并可以自动整合数据，帮助用户建立数据间的潜在关系。随着大数据时代的来临，数据可视化软件的网络化、小型化和专业化也成为大趋势，本节介绍的这 9 款软件可以作为其中的代表。对于用户来说，应牢记易用性、适用性和性价比才是工具选择最核心的因素。

图 12-27　Sigma JS 的开机界面和图表范例（上），QlikView 的开机和操作界面（下）

12.7　高级可视化分析工具

12.6 节和 12.7 节介绍了常用的数据可视化分析工具。这些工具中，除了基于 JavaScript 开源图表数据库的软件，如 D3.js、Visual.ly、ECharts、Chart.js、Plotly.js、RAWGraphs、Sigma JS 等，还包括一些成熟的商业数据可视化分析平台，如 Tableau、Power BI 和 Infogram 等。对于一般用户来说，依靠上述软件可以解决大部分常见的数据分析和可视化渲染的问题。但如果需要建立全新的图表或者定制化的可视化设计，上述软件或平台就未必能够提供理想的服务；相反，如果你会编程，就可以根据需求来创建自己的可视化图表。目前的高级数据分析平台和编程工具有 Processing、R、Python 和 Gephi 等。下面将对这些数据可视化编程工具加以说明，供读者参考。

1. R 语言和 ggplot2

R 语言由新西兰奥克兰大学的工程师罗斯·伊卡和罗伯特·简特曼开发的一个用于统计学计算和绘图的语言，也是国内外高校统计系几乎必修的语言，具有统治性的地位。此外，

R 语言还是一个数据计算与分析的环境,是一套完整的数据处理、计算和制图的软件系统。R 语言最主要的特点就是免费、开源而且拥有各种各样的功能模块和第三方功能包,其内容涵盖了从统计计算到机器学习,从金融分析到生物信息,从社会网络分析到自然语言处理,从各种数据库各种语言接口到高性能计算模型等广泛的领域,这也是为什么 R 语言获得了众多程序员喜爱的一个重要原因。作为开源软件,R 有一个不断壮大的开源社区,各种应用也逐渐成熟稳定。

R 语言的功能包括:数据存储和处理系统;数组运算工具(其向量、矩阵运算方面功能尤其强大);完整连贯的统计分析工具;优秀的统计制图功能(图 12-28);简便而强大的编程语言,可操纵数据的输入和输出,可实现分支、循环,用户可自定义功能。R 语言的成功也是离不开各种各样的功能包的支持。功能包是 R 函数、数据、预编译代码以一种定义完善的格式组成的集合。功能包为 R 语言提供了种类繁多的默认函数和数据集。从某种程度上讲,功能包就是针对 R 的插件,不同的插件可满足不同的需求,如经济计量、财经分析、人文科学研究以及人工智能等。例如,ggplot2 就是一种基于统计学的可视化绘图包。network 则是一个可创建带有结点和边的网络图数据包。ggmaps 是一款基于谷歌地图空间数据开发的 ggplot2 可视化工具包。

图 12-28　R 语言具有强大的统计分析和图形展示的能力

ggplot2 作为 R 旗下最强大的数据可视化工具获得了各国开发者的青睐。该软件的基于两个主要概念:几何对象和图形语法,几何对象是用于可视化数据的不同可视结构;图形语法是这些图形数据所依据的美学规则,如坐标比例、字体、颜色和主题等。图形语法可以用于描述表示可视化数据图形的各个组成部分,例如,典型的柱形图所具有图形参数包括:①数据本身(x),②表示图形数据(x)大小的条形图,③数据缩放的线性规则,④笛卡儿坐标系,⑤图表图例的颜色和字体。所有这 4 方面都是"图形语法"的一部分,用户可以借助 ggplot2

的 Rstudio 可视化界面来更改这些显示的要素，来设计出更好的可视化图表效果（图 12-29）。

图 12-29　ggplot2 可视化功能包拓展了 R 语言的图表设计能力

2. Gephi

Gephi 是网络分析领域的数据可视化处理软件。它是一款数据可视化利器，开发者对它的定位是"数据可视化领域的 Photoshop"。Gephi 可用作探索性数据分析、链接分析、社交网络分析、生物网络分析等领域的工具（图 12-30，左上）。虽然它比较复杂，但可以生成非常吸引人们眼球的可视化图形，如魔幻小说《哈利波特》的人物关系图（图 12-30，右上）。它可以在 Windows、Mac OS X 和 Linux 上运行并可以使用英语、中文等进行本地化。该软件由内置的 OpenGL 引擎快速提供动力并能够实现超大型网络（如高达 100 万个元素的网络）的数据分析和可视化。Gephi 所有的操控（例如布局、过滤器、拖动）都是实时运行的。

Gephi 软件最初是由法国贡比涅技术大学的师生开发,随后由 2010 年成立 Gephi 联盟——一家法国非营利性公司来负责后续版本的开发。Gephi 在 2015 年发布了最新的版本 9.0。Gephi 还得到了一个大型用户社区的支持。该社区由一个讨论组和一个论坛组成，并有着丰富的博客、论文和教程。学术界、新闻界和其他地方的许多研究项目广泛利用 Gephi 软件进行数据分析可视化。该软件在数字人文学科，包括历史、文学、政治学等领域有着众多的用户以及相关社区的开发者。例如，《纽约时报》等杂志曾经利用该软件来研究社交网络的流量变化以及全球连接性（图 12-30，下）。

图 12-30　Gephi 网络分析（左上）、人物关系图（右上）和社交网络拓扑图（下）

3. Python

Python 是一种面向对象的解释型计算机程序设计语言，目前已成为最受欢迎的程序设计语言之一。Python 具有简单、易学、免费开源、可移植性好、可扩展性强等特点。在国内外用 Python 做科学计算的研究机构日益增多，一些知名大学已经采用 Python 来教授程序设计课程。众多开源的科学计算软件包，例如著名的计算机视觉库 Open CV、三维可视化库 VTK、医学图像处理库 ITK 等都提供了 Python 的调用接口。而 Python 专用的科学计算扩展库就更多了，如经典的科学计算扩展库 NumPy、Pandas、SciPy、Matplotlib、Pyecharts 等。它们为 Python 提供了快速数组处理、数值运算以及绘图功能。因此，Python 语言及其众多

的扩展库所构成的开发环境十分适合工程技术和科研人员处理实验数据、制作图表，甚至开发科学计算应用程序。Python 的可视化库，特别是 Matplotlib，几乎和所有的主流可视化工具或渲染引擎之间存在相互调用的关系（图 12-31）。

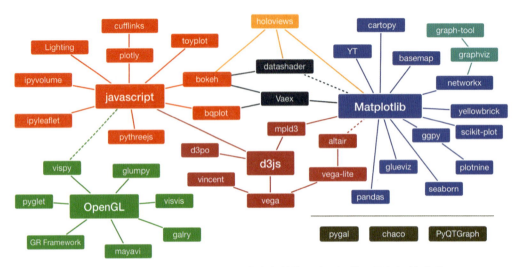

图 12-31　Python Matplotlib 可视化库和其他主流可视化工具之间的联系

Matplotlib 是由软件工程师约翰·亨特于 2003 年发布的，其主要优点是可以与任何操作系统兼容，支持多个后端并提供简洁的界面和丰富多彩的可视化图形库。Matplotlib 能够创建多数类型的图表，如条形图、散点图、饼图、堆叠图、3D 图和地图图表等。许多 Python 软件包，特别是许多高级可视化库都是基于 Matplotlib 构建的。因此，掌握 Matplotlib 对于利用 Python 语言建立数据可视化就很关键。一般来说，要利用 Python 创建基本的可视化效果，首先需要建立合适的系统和环境，包括：

（1）交互式环境：这个是用于 Python 代码的控制台以及运行脚本的编辑器，如 PyCharm、Jupyter 笔记本和 Spyder 编辑器等。

（2）数据处理库：该数据库用于扩展 Python 的基本功能和数据类型，以便于能够快速处理数据，通常最受欢迎的库就是 Pandas。

（3）可视化库：如 Matplotlib、Plotly 等能够创建不同类型的图表库。

因此，利用 Python 构建数据可视化的工作就是上述三部曲，需要为交互式环境、数据操作和数据可视化选择不同的工具（图 12-32，上）。一个通用且灵活的设置包括 Jupyter 笔记本、Pandas 库和 Matplotlib 库。Matplotlib 图形库能够提供各种不同类型的图形效果和数据图表模板（图 12-32，下）。

4. Processing

Processing 是适合于设计师和数据艺术家的开源语言，它具有语法简单、操作便捷的特点。Processing 开发环境（PDE）包括一个简单的文本编辑器、一个消息区、一个文本控制台、管理文件的标签、工具栏按钮和菜单。使用者可以在文本编辑器中编写自己的代码，这

些程序称为草图（sketch），然后单击"运行"按钮即可运行程序。在 Processing 中，程序设计默认采用 Java 语言，当然也可以采用其他的语言，如 Python 等。在数据可视化方面，Processing 不仅可以绘制二维图形（默认是二维图形），还可以绘制三维图形。除此之外，为了扩展其核心功能，Processing 还包含许多扩展库和工具，支持播放声音、动画、计算机视觉和三维几何造型等。

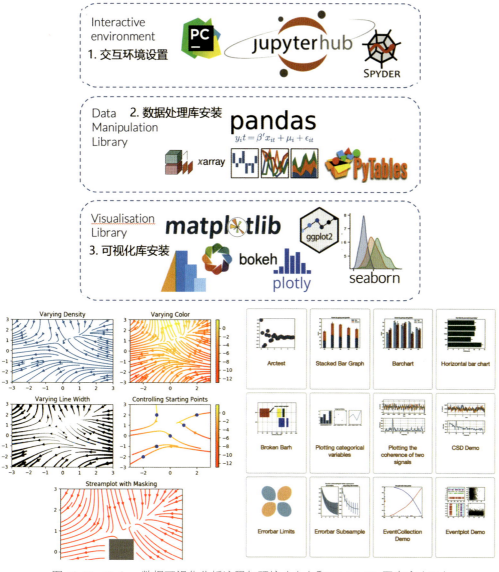

图 12-32　Python 数据可视化分析流程与环境（上）和 Matplotlib 图表库（下）

　　Processing 诞生的初衷是基于"编程美学"的思考而非数据分析。计算机是根据"规则和程序"的编程指令来绘制图形的，大多数编程语言都包含一组生成简单几何形状（圆形、正方形、线条或其他形状）的指令并在屏幕上绘制和定位这些形状。在编程环境中，这些简单的几何形式是最基本的视觉单元，从中可以生成大量视觉复杂图形。虽然它们很简单，但

信息可视化设计概论

在程序中组合并重复数百甚至数千次时，这些形状就可以创建出视觉上更复杂的形状。例如，算法艺术家玛瑞斯·沃兹的作品就是基于 Processing 语言迭代变形数据可视化的插画范例，他的插画作品《桥梁的猜想》(Bridge Hypothesis，图 12-33，右) 隐喻了桥梁和道路的复杂结构。同样，1999 年，麻省理工学院媒体实验室的艺术家和工程师约翰·前田教授设计了一个名为"用数字设计"（ Design By Numbers，DBN) 的编程语言和环境，并由此实现复杂几何图形的可视化效果（图 12-33，左 ）。

图 12-33　约翰·前田的作品（左）和沃兹的插画《桥梁的猜想》（右）

约翰·前田教授的设计目标是期望建立一个通过代码进行设计的实用工具，将代码编程引入视觉领域，即通过有限的编程规则和计算指令，实现漂亮的计算机图案，这个编程原则和基本思想体现在 Processing 语言中。该编程语言由美国麻省理工学院媒体实验室美学与运算小组（ Aesthetics & Computation Group ）的两位艺术家卡赛·瑞斯和本·弗芮创立，而他们两人恰恰是约翰·前田的学生。他们创建的 Processing 编程语言继承了 DBN 的原创理念：为艺术家和设计师创建一个功能强大的编程设计工具。Processing 语言已经成为生成艺术（ Generative Art ）和数据可视化的重要工具。例如，重复迭代是许多数字设计过程的核心概念。复制粘贴或"步进和重复"的过程在 Illustrator 中很常见，由此可以创建复杂的图形，如花瓣或螺旋等。因此，通过重复缩放和移动，甚至最简单的形状也可以创建如万花筒般的图案阵列。算法艺术家玛瑞斯·沃兹借助 Processing 语言的 for 循环或 while 循环的方式，通过重复、迭代、缩放、变形和色彩变换，创建出了一组图形和色彩绚丽丰富的可视化作品（图 12-34 ）。

图 12-34　算法艺术家玛瑞斯·沃兹的作品

12.8　时间数据的可视化

　　时间是一个抽象的概念，因此本质上并不具有量化的可视化属性。我们用于时间的许多术语都是基于我们对空间和物理环境的具体经验。著名语言学家拉科夫和约翰逊在经典著作《我们赖以生存的隐喻》(*Metaphors We Live*) 一书中解释说，我们往往是用"运动物体"或"容器"的概念来描述时空体验的，如"日月如梭""白驹过隙""度日如年"等隐喻。"日月如梭"就是基于物体运动的相关性，而"度日如年"就是将时间作为"容器"的隐喻。大多数的时间测量系统都是周期性的，如时钟和日历。中国早在黄帝时代或夏朝就有了"农历"。教皇格里高利十三世在 1582 年基于太阳规则提出以天为基本周期的日历，这就是"公历"的起源。而早在中世纪的 1496 年出版的一本图书手稿就显示了带有太阳和月亮位置的日历（图 12-35）。古人根据日月星辰的变化和一年四季的体验，自然会认为时间是周而复始、循环往复的周期性的事情，所以早期的日历大多为圆盘状也就毫不奇怪了。

图 12-35　中世纪图书中带有太阳和月亮位置的日历插图（1496 年）

同样，很早古人就意识到了时间的单向性或者线性的特征，如《论语》中的"子在川上曰：逝者如斯夫，不舍昼夜"。古生物学家、演化生物学家、科学史学家与科普作家斯蒂芬·杰伊·古尔德认为："我们的时间概念模型和相应的视觉结构是围绕线性时间和周期性时间的二分法而组织的。在二分法的一端（我将其称为时间的箭头），历史是不可逆转的事件序列。每个时刻在时间序列中占据自己独特的位置，并且按适当的顺序成为前后衔接的线性故事。在另一端（称之为时间的周期性），事件没有任何意义，因为它们只会偶然地影响历史。时间的基本状态是永恒的，永远存在而且永远不变。我们所看到的变化只是重复周期的一部分，时间没有方向。"因此，正如所谓"太阳底下无新鲜事"，一切悲欢离合无非都是历史的重复故事。古尔德的观点代表了从古至今人们对时间本质的双向哲学思考。但在现代社会中，当描述历史、时间、事件和进程时，线性模型占主导地位。这主要是由于人们受到了牛顿的《自然哲学的数学原理》（1687 年）一书的影响以及他对绝对的、真实的和基于数学的线性时间的定义。

1. 基于时间轴图表的可视化

历史时间通常以时间线的图形形式表示，时间线是相关历史事件发生的时间顺序的标尺。尽管时空无处不在，但直到 18 世纪中叶人类才发明了时间图表。最初，时间顺序以列表和表格的形式表示，随后出现的时间轴图表则是从左到右的水平方向图。1765 年，英国神学家、科学家、哲学家约瑟夫·普里斯特利出版了最早的历史数据时间图表。100 年多后，1871 年，美国俄勒冈州的一名教育家和参议员塞巴斯蒂安·亚当斯设计并出版了具有里程碑意义的《世界历史同步图表》（图 12-36）。该时间图表涵盖了近六千年历史，其尺寸为 27 英寸 ×260 英寸（68.6 厘米 ×660.4 厘米）并折叠成 21 块全彩面板。亚当斯的图表依据是历史学家詹姆斯·厄舍的《世界纪事》。该图表左侧从公元前 4004 年开始，右侧到公元 1878 年结束。时间轴为等间距排列，单位为世纪。亚当斯将历史图表视为研究宗教和历史事件的一种工具，该图表不仅信息丰富，而且插图非常美观，各种注释清晰可见，历史脉络也描绘得丝丝入扣。

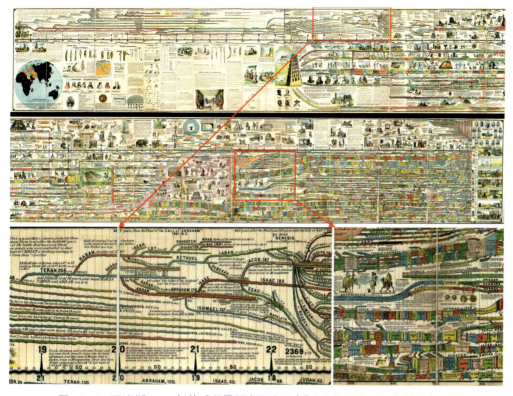

图 12-36　亚当斯 1871 年的《世界历史同步图表》(上和中) 及局部放大 (下)

第二次世界大战以后,随着经济与教育的繁荣,多维复杂的信息图表开始出现。其中具有代表性的就是由著名设计师赫伯特·拜耳设计于 1953 年出版的《生命与地质年代图》(图 12-37)。该地图通过大尺度的时间标尺,讲述了地球地质与生命的故事。图表右侧的螺旋线表示地质年代时间,并和左侧地球生命的发生历史相匹配。螺旋线的核心端体现了漫长的时间跨度,可以追溯到数百万年前地球的开始。延展端则专注于生命发生的地质年代(如恐龙出现的侏罗纪)。地图的垂直方向代表时间范围(单位为百万年)并沿螺旋线时间轴排列,而水平线将螺旋图的特定时间与生命起源连接起来。该图从左到右显示了动物生命(红色)、植物生命(绿色)、地质构造时代(黑色山脉)的分类顺序。每个类别组均以图形符号(象形图)和注释表示,生命系统的进化则是纺锤形,由此代表了相关物种的发生期、繁荣期和衰减期的定量信息,同时也包括已灭绝的物种。该挂图生动形象、信息量大,而且整体效果脉络清晰,简约明快,是多维时间历史信息图表中的经典之作。

2. 基于交互的非线性时间可视化

数字媒体时代的到来为信息图表的创新打开了新的大门。计算机交互为时间图表带来的最具创新性的可能性就是"缩放时间"的能力。换句话说,就是通过手指与屏幕的互动来放大图表的时间空间,或者借助移动控制、信息折叠控制浏览信息。2013 年,英国广播公司(BBC)推出的《在线英国历史时间表》(图 12-38,上)就提供了一个很好的示范,即可以让观众通过 iPad 互动,了解英国从新石器时代到今天发生的历史事件。该交互式历史图表使用统一的时间刻度,用颜色区分古代史、近代史和现代史。访问者不仅可以通过宏观和微观两个角度观察历史和事件(交互式白色圆点),而且还可以按照不同的地区和日期进行过滤,特别是

信息可视化设计概论

图 12-37　拜耳设计的《生命与地质年代图》（1953 年）

图 12-38　《在线英国历史时间表》（上）和《数学史中的著名人物与事件》（下）

彩虹色的设计赏心悦目，由此大大提高了学习效率。该在线图表是由 BBC 网站的团队构建，旨在让观众通过主动参与的方式来感知历史并获得更丰富的文化体验。

同样，IBM 公司在 2016 年推出的 iPad 版的《数学史中的著名人物与事件》交互式信息图表，充分利用了数字媒体所具有的"标签式"非线性浏览的优势，为用户展现了一个丰富多彩的数学世界（图 12-38，下）。该动态信息图表是由历史学家查尔斯和雷·伊姆斯领衔的设计团队创建的，涵盖了从公元 1000 年到 1960 年的数学史，其资料来源是 1964 年在纽约世博会 IBM 展馆上展出的 "Mathematica：一个数字世界的历史和未来"的展览。设计团队从该展览资料中选取了 500 多个人物传记、里程碑事件、实物和影像、原始历史图表等。为了充分展示信息，该交互图表的设计将互动标签（图表的上半部分）与描述历史事件的"卷轴式"插图图表（图表的下半部）结合起来，既方便读者检索和快速浏览人物与事件，还可以让读者对照插图图表，深入研究更丰富的多媒体资源。

3. 结合定量数据的时间可视化

当代时间数据图表所面临的挑战性之一就是如何用定量数据的方式来比较同一时间所发生事件的不同权重，而这个工作对于理解或评估事件的趋势和影响是至关重要的。2008 年，以设计师珊·卡特领衔的《纽约时报》数据设计团队，采用"曲线面积叠加图表"的形式展示了"纽约不同阶层的民众如何度过一天"的数据（图 12-39，上及左下）。该交互式可视化图表用不同的颜色面积来表示人们一天 24 小时的活动安排，如工作、吃饭、睡觉、设计或娱乐等（以百分比表示）。其中，左上图为全体人群的平均模式，右上图代表失业人群的生活模式，而左下图代表 65 岁以上老人的日常安排活动。从这 3 幅数据图表的比较来看，失业者每天花更多的时间用于教育活动和寻找工作；而 65 岁以上老人在睡眠、家务、电视和电影方面每天所消耗的时间远高于全体人群的平均值。这个定量数据图表清晰地描绘了不同人群的生活模式，也为相应的社会服务或政策研究提供了依据。

图 12-39　交互图表《纽约民众的一天》（上及左下）和《1986—2008 年票房收入》（右下）

同样，2008 年 2 月，由设计师马修·布洛赫的团队制作的大数据可视化交互图表《电影潮起潮落：1986—2008 年票房收入》由《纽约时报》在线发布。该图表利用数据工程师李·拜

伦提出的"流量数据图"（stream graph）的方法描绘了过去 21 年间（1986—2008 年）好莱坞 7500 部电影的票房收入情况（图 12-39，右下）。流量数据图技术可根据离散数据创建出平滑插值，并生成围绕水平轴为中心的对称布局，能够非常直观地展示每部电影的票房数据。该图表的时间轴从左到右，每个电影波形的高度代表每周的票房收入，而宽度则代表了该电影的放映寿命。其中，饱和橙色代表高票房，如 1993 年的热门电影《狮子王》和《阿甘正传》。而相对较低的票房则以赭石色或淡黄色的形状代表，如《面具》《真实的谎言》《夜访吸血鬼》等。虽然波形高度代表票房收入，但最终决定电影总票房收入的还得由波形的面积决定，因此该数据图还需要权衡波形之间的关系。因为各个波形的高度加起来就是数据图的整体高度，为了数据美学和易读性的原因，设计师还对该图表中的不同电影的基线（中轴）位置和堆叠方式进行了调整，由此最大限度地突出数据本身的科学性和趣味性，也能够让观众快速理解不同电影票房数据的构成因素。

4. 时间数据可视化装置艺术

时间具有线性和周期性（昼夜交替）的双重特征。对于体现周期性的图表来说，圆形或螺旋形结构是一个不错的选择，正如中世纪人们对待时间的方式。通常螺旋最适合描绘多个周期的连续数据，类似于几个同心圆，赫伯特·拜耳的地质图表就采用了螺旋方式。2002 年，英国艺术家朱西·安吉斯列娃和罗斯·库珀设计的交互装置艺术《最新时钟》（Last Clock）就采用了 3 层同心圆的结构（图 12-40）。同心圆从内到外代表小时、分钟和秒 3 个时间单位。该 3 层装置的接口连接到视频源，为每层时间添加事件内容。例如，每秒钟添加一个新图像，每分钟添加短视频和每小时添加长视频。该视频可以是观众自己通过 iPad 相关 App 添加的任何内容。每个观众都可以借助这个艺术装置来创建自己的个性时钟，如阳光海滩、森林漫步或者寺庙祷告等。例如，图 12-40 左侧的"时钟"就是一位瑞典斯德哥尔摩的观众在 13:56:02 构建的内容；而右侧的圆环则是位于日本东京惠比寿寺的一位观众在 17:42:54 记录的个人录像资料。

图 12-40　装置艺术《最新时钟》，瑞典斯德哥尔摩（左）和日本东京惠比寿寺（右）的时间

5. 数据可视化经典：Web 技术进化史

将历史、事件、交互性与观赏性完美结合的数据可视化图表是由西班牙 Vizzuality 公司在 2016 年推出的《Web 技术进化史》（图 12-41，上）。该公司是一家专门致力于数据可视化、

Web-GIS 和工具开发的科技公司,在马德里或英国剑桥设有办事处。《Web 技术进化史》采用了完美的交互方式,系统展示了 Web 技术的进化谱系图。自 1991 年 HTTP 协议(蓝色曲线)和 HTML 语言(橙色曲线)这两种核心的 Web 技术诞生以来,Web 开发技术领域便开始不断地发生着翻天覆地的变化,而该图表则浓缩了这个历史进程。从 1991—2002 年的这 10 年里,NetScape、Opera 和 IE 三大浏览器成为主流。一些用于构建更丰富 Web 应用的基础性技术开始逐渐涌现,例如 Flash 技术就催生了一批以提供视频播放、发布和视频分享服务为主的视频服务平台的出现。

图 12-41　交互图表《Web 技术进化史》(上)和点击显示的脉络图(下)

从 2003—2012 年近 10 年间,新型 Web 技术呈现出了爆炸式的增长。基于 Cookies 技

术的苹果（Safari）、火狐（Firefox）和谷歌（Chrome）浏览器异军突起，为推动 Web 技术发展做出了巨大贡献。从 2008 年开始，Web 技术的发展进入了快速发展阶段。2008 年的 HTML5 标准和 2009 年的 CSS3 标准出现，Flash 应用技术逐渐被边缘化，由此可见 Web 技术迭代与更替速度之快。该数据图表从 1990 年至今，展示了一幅宏大的 Web 开发技术的发展史。按照时间顺序，该图表全面展示了 HTTP、HTML1、HTML2、Cookies、SSL、HTML3、JavaScript、Java、XML、Flash、HTML 3.2、HTML4、CSS2、AJAX、Polices Web、SVG、Canvas、XMLHTTPRequest2、Applications Web hors connexion: AppCache、Transformations 2D & CSS3、Transformations 3D & CSS3、Animation CSS3 等 35 种开发技术，并按照不同的颜色来区分其发展脉络，观众通过点击则可以追溯每一项技术的来龙去脉（图 12-41，下）。因此，该图表在交互性、观赏性和信息丰富性上都成为当代时间数据类图表的典范。

12.9 空间数据的可视化

空间数据可视化与时间数据可视化最大的区别就是前者含有地理信息或者使用位置参考系统，如纬度、经度、标尺或投影来表示空间（地理）的关系。通常人们会把这类图表统称为"地图"（map），但更严格地说，这些带有空间数据的图表不仅有传统的普通地图，而且还包括体现社会、政治、经济或文化主题的专题地图。例如，自然地图就包括地质、地球物理、地貌、气候、陆地水文、海洋、土壤、植被、动物等。专题地图可以用地理信息+数据的形式展示与空间相联系的现象，从而为人们的趋势判断或决策行为提供依据。例如，2012 年，艺术家费尔南达·维加斯和马丁·瓦滕伯格的动态装置艺术作品《风向图》（*Wind Map*，图 12-42）就利用动态数据的可视化，向观众展示了美国上空的风力流向和强度。该项目使用美国国家数字天气预报数据库中的数据并且每小时刷新一次。为了更形象地表示风的动态

图 12-42　艺术家的动态数据装置艺术《风向图》（2012 年）

变化，艺术家采用了瀑布流的线条粗细的权重变化来表示风速和方向等信息。该项目的初衷就是利用可视化来展示气象信息数据，这种数据可视化不仅美观生动，而且也为风能的利用提供依据。

1. 等值线数据地图简史

虽然地图有着悠久的历史，但专题地图出现则是18—19世纪的事情。1701年，英国地理科学家埃德蒙·哈雷绘制的代表人西洋磁场的等高线图是其中的代表（图12-43，左）。该图是哈雷借助航海指南针指示的磁场方向和强度绘制而成的最早的等值线地图。等值线图又称等量线图，是以相等数值点的连线表示连续分布且逐渐变化的数量特征的一种图形，如等高线图和等温线图等，其依据是实测点数据（如高程数据）或者定点、定时的观测数据（如气温、降水数据）的采集。等值线图绘制有3个要素：控制点的位置、连接位置点的插值方法以及控制点的数量。等值线图在科学可视化中有着非常重要的地位。

工业革命和全球贸易的出现推动了专题地图的发展。到了1870年，大多数欧洲国家和美国的政府都开始系统收集、整理、分析和出版有关人口、贸易、社会和政治的统计数据，其中也包括各种统计图册和专题地图集。在1835—1876年，欧美各国共举行了8次国际统计大会，为推广使用图形方法以及制定国际标准的发挥了重要作用。1797—1884年，德国地理学家和制图学家海因里希·卡尔·威廉·伯格豪斯出版了《物理地图集》其中第二张图是人类最早的气象等温线图（图12-43，右上），这被认为是专题制图学史上的一项重大成就。伯格豪斯首次使用极坐标投影并通过等温线法描绘了北半球的平均温度。此外，德国著名地理学家、博物学家亚历山大·冯·洪堡在1817年出版了《等温线图》一书，为19世纪等值线图的推广和地理信息定量分析的科学研究发挥了重要的作用（图12-43，右下，该书的插图之一）。虽然早18世纪，哈雷就使用了这种曲线来描述自然现象，但到了19世纪末，这

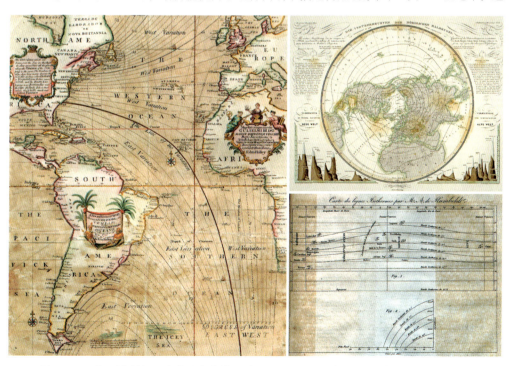

图12-43　大西洋磁场图（左）气象等温线图（右上）和《等温线图》的插图（右下）

种方法才被推广到人口和经济等领域。1857 年，丹麦制图师 N. F. 瑞文就绘制出版了第一张描绘人口密度分布的等值线图。

2. 统计地图与拓扑地图

从等值曲线图开始，200 多年来，数据地图有了跨越式的发展。近年来，随着人类获取数据手段的多样化，特别是计算机图形技术的日新月异，空间数据可视化的表现形式有了更多可能性。其中，统计地图或者拓扑地图（cartogram）的出现就是其中的典型代表。与传统地图的表示方法不同，拓扑地图主要有以下特征：①不关注精确位置关系，更着重信息的表达和信息传输效率；②通过变形地图的形式来表达空间数据的属性信息；③解决了以往统计地图与统计数据内涵不一致的问题，并为人们看待数据提供全新的视角和洞察。例如，2007 年，英国《卫报》（*Guardian*）就用圆点拓扑地图展示了全球碳排放量（图 12-44）。图中的"圆点"面积与碳排放数据吻合，颜色则和右上角的世界地图相匹配，这成为展示空间数据的新方法。这种拓扑地图的吸引力在于，无论它们是否覆盖在真实的世界地图上，该地图都具有抽象美感。对于统计地图来说，地理信息实际上只是一个占位符，而数据的视觉传达才是其中的关键。因此，如果叠加地图和数据，则会分散读者对数据本身的关注。因此，英国《卫报》采用了圆点拓扑图加地图颜色备注的方法，这样既传达了碳排放的主题也隐喻了相关的地理信息，拓扑地图的这种叙事方式也成为吸引读者的亮点。

图 12-44　英国《卫报》的碳排放圆点拓扑地图（2007 年）

丹尼·多林是英国社会地理学家和牛津大学地理与环境学院的哈尔福德·麦克金德地理学讲席教授。他和同事本杰明·汉尼格博士共同建立的研究项目"世界地图"（World Mapper）项目，通过将传统的世界地图转换为数据统计地图或者拓扑地图，引起全球的广泛关注方面做出了巨大贡献。他们采用了一系列全球人口、政治、经济、文化、教育和医疗等指标，制作了 200 多幅拓扑地图，如水资源的分布（图 12-45，A）、森林面积的分布（图 12-45，B）以及国家 GDP 的产值（图 12-45，D）等。这些拓扑地图期望通过全新的视角来引导观众关注全球各国在自然资源、社会与经济指标上的巨大差异。他们建立的 Worldmapper.org 在线

平台包括所有的拓扑地图以及摘要文件等。感兴趣的读者都可以浏览或者下载这些精美的地图和相关的资料。汉尼格博士还在传统拓扑地图的基础上，开发了一种称为网格化地图的新形式以展示更多的细节和立体感（图 12-45，D），其中各个网格单元会根据数据量而变形，由此产生了地图的质感和立体感。

图 12-45　全球水和森林资源（左上）及人口（下）拓扑地图；右上为"美国情绪图"（局部）

艺术家还利用拓扑地图来展示大数据艺术。2011 年，由艾伦·米斯洛夫等人领衔的美国东北大学和哈佛大学可视化团队建立了一个名为《国家脉搏》的艺术装置。该装置根据 2006 年 9 月至 2009 年 8 月收集到的 3 亿条推文，展示了一张"美国情绪图"（图 12-12，C，局部）。这些用户位置是通过 Google Maps API 收集并得到了美国国家地图集 PostGIS 的数据支持。数据颜色通过从红色（不高兴）到黄色（中性）到绿色（高兴）的色阶来展示用户的心情。地区的面积大小是根据该地区的推文数量进行缩放变形。从这幅地图我们可能会观察到有趣的情绪变化，例如，从晚上 0 点到 3 点，不高兴的推文逐渐增多，且中东部地区更为明显。

思考与实践

一、思考题

1. 什么是数据可视化?如何对数据可视化进行分类?

2. 数据可视化的发展可以分成几个阶段?每个阶段的特点是什么?

3. 数据分析可视化流程的主要步骤有哪些?

4. 举例说明常用数据可视化工具的特征。

5. 数据可视化工具的选择标准是什么?如何进行分类?

6. 高级可视化编程工具有几类?各自的特点是什么?

7. 什么是时间数据的可视化?有几种表现形式?

8. 什么是拓扑地图?试分析这种地图的优点和缺点。

二、小组讨论与实践

现象透视:词云或文字云(wordle)是由词汇组成类似云的彩色图形。这个概念由美国西北大学新闻学教授、新媒体专业主任里奇·戈登首次提出,即通过计算机的"关键词渲染",对文本中出现频率较高的关键词进行视觉放大或突出(图12-46)并由此来吸引读者的注意力。

图 12-46　通过设置不同权重等方式显示的文字云

头脑风暴:词云或文字云的核心就是媒体(文字)的数据可视化。文字云作为文字组成图形的设计元素,颇受设计师的喜爱,它被用在 PPT 或海报里总能很快吸引观众的注意力。目前网络上已经有各种静态或者动态的文字云效果。

方案设计:分组调研文字云的形式、风格以及相关的原理和工具。全班可以分组对调研结果进行汇报和讨论,并从易用性、丰富性、美观性和实用性几个角度对这些在线平台或者软件工具进行分类和排序。最后按照流行风格分组设计"文字云"形式的公益海报或者招贴,注意结合文字与图案进行设计。

结束语　数据、故事与美学

今天，无论是个人上网、出行、教育、购物、娱乐，或是企业的生产和交易都离不开数据信息系统的支持，而设计正是数据可视化中非常重要的一环。数据+美学不仅影响了媒体、教育和传播领域，而且成为当代经济、文化和各种商业活动中的重要组成。一幅好的数据图像能有效地传达数据背后的知识和思想，犹如一只只振动翅膀的彩蝶，刺激视觉神经，调动观众的美学意识，使数据不再枯燥和抽象。随着数字媒体的蓬勃发展，信息可视化和交互性已成为数字内容呈现的核心，而科学与艺术则是这个"二重唱"的主角。未来，信息可视化将无处不在；对于设计师来说，把有趣的视觉故事与信息数据融合与解读将是一项基本任务。无论信息与数据如何进步，人类的创造力、想象力、故事、审美与体验在塑造可视化世界中仍然发挥着最核心的价值。

信息可视化设计概论

当代社会是一个信息爆炸和大数据时代,根据国外著名的在线问答与用户社区网站 Quora.com(类似于国内的"知乎")给出的解释,大数据不仅信息庞大、种类繁多、增长迅速而且具有潜在的可用性和经济价值(图1)。图1与图1-12中展示的 IBM 公司对大数据的描述类似,即从不同的角度分析了大数据的特征与意义。

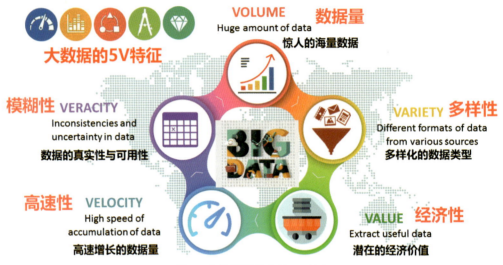

图1 大数据所具有的 5V 特征

各行各业都在快速产生和积累数据,而大数据对人类的行为和思维方式产生了很大的影响。哈佛大学前校长劳伦斯·萨默斯曾经指出:"我怀疑二百年后的后人书写我们这段历史时,他们会发现我们所处时代人类思考方式发生了重大的变化,那就是我们比以往的任何时代在更多的事情上变得更加理性,我们更多以数据为依据分析思考问题。"在《大数据时代》一书中,作者维克托·迈尔-舍恩博格认为:"大数据标志着人类在寻求量化和认识世界的道路上前进了一大步。过去不可计算、存储、分析和共享的很多东西都被数据化了。拥有大量的数据和更多不那么精确的数据为我们理解世界打开了一扇新的大门。"

1. 信息与数据化改变了人类行为

今天,无论是个人上网、出行、教育、购物及娱乐,还是企业的生产和交易都离不开数据信息系统的支持,而设计正是数据可视化中非常重要的一环。早在2015年,在美国奥巴马政府的大数据计划中就专门有一个项目:"向一个研究培训小组发放200万美元的奖金,用于支持一项大学生培训计划,教授他们如何利用图形和可视化工具解析复杂数据。"数据可视化的重要性由此可见一斑。数据+美学不仅影响了媒体、教育和传播领域,而且成为当代经济、文化和各种商业活动中的重要组成。一幅好的数据图像能有效地传达数据背后的知识和思想,犹如一只只振动翅膀的彩蝶,刺激视觉神经,调动观众的美学意识,使数据不再枯燥和抽象。信息可视化还推动了全民科学素养的提升。随着数字媒体的蓬勃发展,信息可视化和交互性已成为数字内容设计的核心,而科学与艺术则是这个"二重唱"舞台的主角。

曾经以《人类简史》而扬名世界的以色列历史学家尤瓦尔·赫拉利在其2017年出版的《未来简史》中指出,随着人工智能的高速发展,技术导向的信仰则会更加流行。例如,在控制论思维的影响下,数据主义世界观将整个宇宙看作是一个数据流,认为生物几乎等同于生化

算法,并相信人类的宇宙使命是创建一个包罗万象的数据处理系统。"90后"或者"95后"正是在信息化和网络大潮中成长起来的一代,他们对"非线性"的数据美学有着更直接的体验,而点击或触控行为几乎已成为这一代人的天然反射弧。从社会附加给他们的各种标签来看(图2),无论是褒奖还是贬低都说明这样一个事实:这些人更偏爱社交媒体,更具自我意识,也更容易受到网络群体的影响;与此同时,他(她)们的情感也更加丰富,更喜欢明快强烈的色彩或"蒸汽波"风格。因此,这些年轻人的用户导向也成为未来信息可视化设计的方向:生动、简洁、醒目、性感化、交互、扁平化与多样性。

图2 关于"95后"的各种标签

2. 故事与美学是信息可视化设计的关键

如同语言一样,信息可视化也是出于交流的目的,而杂乱无章的数据或信息恰恰是有效沟通的死敌。因此,信息可视化设计的关键并不在于"数据"或者"视觉",而是更重要的角色——故事。为了成功传达我们的见解,我们必须向观众或读者展示一个有意义而令人兴奋的故事。虽然从科学家和工程师的角度,谈论数据可视化的"故事需求"可能会让他们感到不安或者困惑,他们可能会认为对客观数据的解读等同于"编故事",但这种观点错

过了故事或者叙事在推理和记忆中所扮演的重要角色。著名新媒体理论家列夫·曼诺维奇曾经指出：数据库将我们的生活世界以分类目录的方式呈现，而拒绝世界的实际运作状态，叙事则需要一个主角、叙事者，需要文本脉络、故事情节以及因果关系等表面上并非通过列表次序的结果。大数据时代的人们更愿意远离各种科技数据或者信息图表，而趋向更自然、更生动、更具有通俗化解读的信息与思想。当我们听到一个好故事时我们会感到兴奋，而当这个故事不好时我们就会感到无聊。如今各种火爆的网络直播、网红经济以及短视频的流行（图3），恰恰是这个时代人们渴求"叙事"或"故事"营养的铁证。

图3 关于"95后"的社交媒体与网红直播秀

由此，曼诺维奇提出了"信息美学"（information aesthetics）的概念。这种美学的核心在于借助符号学和视觉文化来探索哪些数据的组合更符合当代艺术的特征。这种"海量数据美学"并不仅仅指视觉体验，而是一种偏重触觉与全身体验的美学。这种美学将信息流与数据流代入身体叙事，这意味着所有感官的卷入式体验。无论是VR的头盔眼镜，还是当代艺术家制造的各种"声光电场"，都是这种卷入式体验的范例。信息可视化的未来也依赖人工智能技术的发展，在想象信息可视化的辉煌前景时，我们不禁会想到了这样的日子：机器保姆通过讲述睡前故事带给小朋友们更多的知识与欢乐；医生可以随时查阅患者的数字档案并通过可视化病历来确定治疗方案；警察则通过人脸识别和精确定位技术快速锁定犯罪嫌疑人。当然，物联网与自动化是智能环境的基础，未来的汽车通过大数据搜索与定位来实现自动驾驶与泊车，人们在车上则可以将更多的注意力放在社交与娱乐上。

3. 信息可视化的未来

信息可视化的自动化、智能化与情感化将是科技发展的大趋势。软件技术+移动媒体使得人人都能够享受到信息可视化设计带来的便利与惊喜。例如，随着未来"透明全息屏幕"的出现，一个类似超薄iPad的"智能玻璃"装置将会穿越虚拟与现实，将客观世界与信息、数据、体验和交互性、便捷性融合在一起，成为人们认识世界、探索世界的工具（图4）。工

具只是手段，而人类超越机器的创造力则在制作精彩故事和定制可视化效果方面发挥至关重要的作用。未来，信息可视化无处不在，对于设计师来说，将有趣的视觉故事与信息数据放在一起解读将是一项基本任务。

图 4　一个类似超薄 iPad 的"智能玻璃"装置（概念设计）

美国知名统计学家、数据可视化专家内森·邱博士曾经指出："当我们将可视化视为一种媒介而不是整合工具时，它可以在多个领域大显身手。例如，通过结合数据分析、新闻和艺术来讲故事将会是一件令人兴奋的事。""信息可视化可能是有趣的，也可能是严肃的；它可能是美丽的或令人激动的，但在没有得到结果之前，数据很可能是枯燥和乏味的。总之，对于数据来说，可视化可以揭示表格所无法揭示的内涵。数字中蕴藏着线索，而信息可视化则可以帮助你找到它或者讲述这个故事。"

数据、故事与美学常常纠缠在一起，而信息图表的作用就是理顺这团"乱麻"，包豪斯的故事就是其中的一个代表。1920 年，德国包豪斯学院提出了"艺术与技术结合，手工与

艺术并重，创造与制造同盟"的先锋思想，开创了面向大众的设计教育的先河。对未来的憧憬使得包豪斯学院成为一种理念、一个新思想的源头（图5）。100多年后，随着时间的流逝，大多数人早已忘却了这个辉煌的历史，但一张关于包豪斯与现代设计的信息可视化导图（图6）则勾勒出历史的文脉，将遥远的故事与今天的现实紧密联系起来。通过该图表上一串串群星闪耀的名字，我们可以追寻包豪斯大师沃尔特·格罗皮乌斯、约瑟夫·阿尔伯斯等人的轨迹和他们对后世的巨大影响。无论是北卡的黑山学院还是MIT的媒体实验室，包豪斯的火种无处不在。不仅如此，沿着大师们当年教学与艺术实践的轨迹，我们还能在沿途看到波普艺术、激浪派、反主流文化、互联网、交互设计、参数化设计、响应设计、生成设计和人工智能等。

图5 包豪斯学院罗皮乌斯、阿尔伯斯、康定斯基和莫霍利·纳吉等人

图6 设计与计算：科技与艺术融合的里程碑

历史从未走远,包豪斯就在身边。虽然一个世纪过去了,但包豪斯学院独特的跨界教育理念和先锋探索精神,对今天处于全球政治和经济动荡环境下的设计教育来说仍具有重要意义。正如MIT媒体实验室教授、设计师和艺术家奈丽·奥克斯曼博士所指出的:当代是量子纠缠的时代。知识不再被归于或产生于学科边界内,而是完全纠缠在一起。传统分类法已经失效,学科的高墙开始倒塌。在这个科技高速发展的时代,如何才能培养出面向未来的创意人才?奥克斯曼博士以包豪斯1920年的教学体系轮盘图(图7,左)为参照,构建了一个创造力产生的克氏(KCC)循环图模型(图7,右)。代表人类创造力的4种模式——科学、工程、设计和艺术构成了一个转动的车轮并带动数字化(比特)、生物学(基因)、物理学(原子)和形而上学(感知)一起转动(融合),并在这些学科交叉的地带产生创意和智慧。其中,人类的意识和潜意识是这个圆盘的核心,也是创造力的核心。

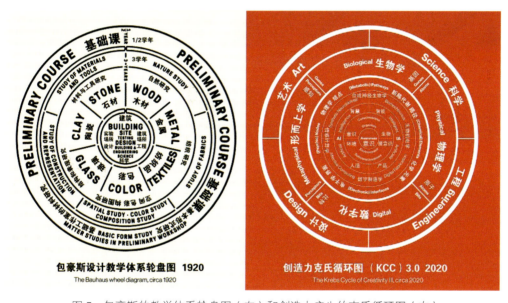

图7 包豪斯的教学体系轮盘图(左)和创造力产生的克氏循环图(右)

奥克斯曼指出:包豪斯通过跨学科教育与产业实践(设计工坊)来推动教育创新,而MIT媒体实验室的创造力循环图也强调科学、工程、设计和艺术的融合。其中科学的作用是解释和预测我们周围的世界,它将信息转化为知识;工程的作用是将科学知识应用于实践问题和解决方案,它将知识转化为应用;设计的作用是提供一个拥有最强功能和能够增强人类体验的方案,它将应用转化为行为;而艺术的作用是质疑人类的行为并提醒人们来加深对周围世界的感知,它将行为转化为新的信息观念,并启发和推动科学进行新一轮探索。这个生生不息的轮盘体现了创造力产生的源泉。

今天,5G网络时代已经到来。5G网络所具有的"高带宽、低时延"等特点,将为万物互联全面赋能并极大提升用户的体验感和自由度。5G的发展不仅会推动新媒体及相关创意产业的发展,也为网络设计师、动画师和影视特效师等行业的更新换代带来新的发展机遇。但科技进步与创新离不开艺术与设计的反哺,虽然人工智能与算法推演已经可以通过大数据来预测我们容颜的变化(图8),但仍旧无法预测我们成长的故事。正如突如其来的新冠疫情,偶然性、机遇与可能性仍然是人类生活最不可测的因素,而艺术与科学的奥秘正在于此。基于数据分析的推理和判断(左脑)更需要结合直觉、顿悟、经验与想象力(右脑)才能够更

信息可视化设计概论

接近真理与智慧。因此，无论信息与数据如何进步，人类的创造力、想象力、故事、审美与体验在塑造可视化世界中仍然具有核心的价值。信息可视化的意义在于继续为人类带来思索、启发、娱乐和智慧，并引领艺术与科技融合的浪潮奔向未来。

图 8　智能算法预测软件 FaceApp 对衰老容颜的预测（20 年间隔）

参 考 文 献

[1] 孙皓琼. 图形对话——什么是信息设计 [M]. 北京：清华大学出版社，2011.

[2] 周苏，王文. 大数据可视化 [M]. 北京：清华大学出版社，2016.

[3] 刘晖. 信息可视化设计 [M]. 沈阳：辽宁美术出版社，2014.

[4] 度本图书. 信息设计：数据与图表的可视化表现 [M]. 北京：人民邮电出版社，2016.

[5] 廖宏勇. 信息设计 [M]. 北京：北京大学出版社，2017.

[6] 张志云. 图话——信息图表设计与制作专业教程 [M]. 北京：清华大学出版社，2019.

[7] 过园园，李黎. 信息图表设计：从方法到实践 [M]. 南京：南京师范大学出版社，2018.

[8] 陈为，沈则潜，陶煜波. 数据可视化 [M]. 2 版. 北京：电子工业出版社，2019.

[9] 姜枫，许桂秋. 大数据可视化技术 [M]. 北京：人民邮电出版社，2019.

[10] 陈高雅. 一图胜千言：信息可视化艺术设计指南 [M]. 北京：机械工业出版社，2015.

[11] 杨茂林. 智能化信息设计 [M]. 北京：化学工业出版社，2019.

[12] 张毅，王立峰，孙蕾. 信息可视化设计 [M]. 重庆：重庆大学出版社，2017.

[13] 代尔夫特理工大学. 设计方法与策略 [M]. 倪裕伟，译. 武汉：华中科技大学出版社，2014.

[14] 迈尔 - 舍恩伯格．库克耶. 大数据时代 [M]. 盛杨燕，周涛，译. 杭州：浙江人民出版社，2013.

[15] 贾森·兰蔻，等. 信息图表的力量 [M]. 张燕翔，等译. 北京：人民邮电出版社，2016.

[16] 木村博之. 图解力：跟顶级设计师学作信息图 [M]. 吴晓芬，译. 北京：人民邮电出版社，2013.

[17] 樱田润. 信息图表设计入门 [M]. 施梦洁，译. 上海：上海人民美术出版社，2015.

[18] 约翰·克拉克. 地图中的历史 [M]. 王兢，译. 北京：北京联合出版有限公司，2018.

[19] 阿尔贝托·开罗. 不只是美，信息图表设计 [M]. 罗辉，李丽华，译. 北京：人民邮电出版社，2014.

[20] 唐纳德·A. 诺曼. 设计心理学 [M]. 梅琼，译. 北京：中信出版社，2003.

[21] 迈克尔·本森. 宇宙图志 [M]. 余恒，译. 北京：电子工业出版社，2015.

[22] 约翰·罗门. 插画地图艺术 [M]. 何佳芬，译. 新北：枫书坊文化出版社，2016.

[23] Meirelles I. Design for Information[M]. Rockport Publishers，2013.

[24] Wilke C O. Fundamentals of Data Visualization[M]. O'Reilly Media Inc.，2019.

[25] Coates K，Andy Ellison.Introduction to Information Design[M]. Laurence King，2014.

[26] Krum R. Cool Infographics: Data Visualization and Design[M]. Wiley，2013.